난생 처음 한번 들어보는

클래식 수업

7 슈만·브람스,
열정 어린 환상

사회평론

난생 처음 한번 들어보는 클래식 수업 7
_ 슈만·브람스, 열정 어린 환상

2022년 11월 1일 초판 1쇄 인쇄
2023년 9월 8일 초판 3쇄 펴냄

지은이 민은기

단행본 총괄 권현준
기획·책임편집 이상연
편집부 윤다혜 강민영
마케팅 정하연 김현주 안은지
제작 나연희 주광근

디자인 씨디자인
그림 강한
교정 박수연
사보 손세안
지도 안진영
인쇄 영신사

펴낸이 윤철호
펴낸곳 ㈜사회평론

등록번호 10-876호(1993년 10월 6일)
전화 02-326-1182(마케팅), 02-326-1543(편집)
팩스 02-326-1626
이메일 naneditor@sapyoung.com

ISBN 979-11-6273-254-0 03600

책값은 뒤표지에 있습니다.

난생 처음 한번 들어보는

클래식 수업

7 슈만·브람스,
열정 어린 환상

민은기 지음

찬란하게 아름다운
낭만주의 세계

- 7권을 열며

안녕하신가요?

이 아름다운 가을에 여러분을 다시 만나게 되어 얼마나 기쁜지 모릅니다. 이번에 강의할 7권의 음악들은 가을이라는 계절에 더 큰 감동을 주거든요. 모든 음악을 언제나 쉽게 들을 수 있는 세상이니 음악 듣기 좋은 계절이 따로 있다고 말하기 어렵지만 그래도 저는 가을에 특별히 잘 어울리는 음악이 있다고 생각합니다. 낭만적인 음악이 바로 그렇지요.

• • •

이번 강의의 주제는 낭만적인 음악, 그러니까 19세기 낭만주의 음악입니다. 낭만주의 시대 사람들은 지금의 우리보다 훨씬 더 감상적이고 상상력이 풍부했습니다. 이들은 인간의 강렬하고 깊은 감정들을 세밀하게 표현했고 자연의 사소한 변화를 그 어떤 시대 사람들보다 섬세하게 느꼈어요. 예술, 특히나 음악에 대한 뜨거운 열정으로 특유의 감수성과 창의력을 작품에 고스란히 담아 표현했습니다. 이게 바로 낭만주의 시대에 위대한 걸작들이 많이 만들어진 비결일 겁니다.

그런데 세상의 이치는 묘해서 무엇이 부족해도 문제지만 넘쳐도 문제가 생기나 봅니다. 훌륭한 음악가가 너무 넘쳐서 이번 강의의 주인공을 선정하는 것이 어려웠거든요. 이 시대에는 작가의 개성이 다른 무엇보다 중요했던 만큼 그 많은 예술가가 서로 다른 모습을 갖고 있었습니다. 모든 작곡가가 서로 다른 자신에게 맞는 길을 찾기를 원했던 시대였으니까요. 그러니 누가 누구보다 더 중요하다거나 더 위대하다고 말할 수 있겠습니까. 그저 선호의 문제일 뿐이지요.

긴 고민 끝에 슈만과 브람스를 이번 강의의 주인공으로 선정했습니다. 낭만주의 시대 음악가 중에서 이 둘만큼 삶과 음악이 모두 낭만주의적인 사람은 없으니까요. 평생을 치열하게 고뇌하고 무모하리만큼 정열적으로 살아냈던 두 사람은 낭만주의 시대 예술가를 대변합니다. 만든 작품의 성격은 다르지만 고결한 이상을 세우고 그것을 진정으로 좇았다는 점에서 둘은 많이 닮았습니다. 따뜻한 열정과 기발한 상상력이 넘치는 슈만과 브람스의 음악은 21세기에 사는 우리에게 여전히 큰 울림을 줍니다.

이렇게 닮은 두 사람의 인생이 잠시나마 겹쳐 있었다는 것도 놀라운 일입니다. 새내기 브람스가 중견 작곡가였던 슈만을 찾아갔고, 이때 슈만은 브람스의 재능을 알아줍니다. 이렇게 두 사람의 인연이 시작되어요. 하지만 불행하게도 슈만이 심한 병에 걸려 바로 세상을 떠나는 바람에 둘이 함께 활동한 기간은 그리 길지 못했습니다. 그런데도 둘 사이의 연대는 누구보다 강하고 깊었고 사후까지 오래도록 이

어졌지요. 누구나 세상을 살다 보면 견디기 힘든 어려운 순간들을 만나지만, 그래도 나이를 떠나서 나를 알아주는 친구 하나가 있어 버틸 수 있는 게 또한 인생이 아닌가 싶습니다.

그 어느 때보다 아름다운 우정과 사랑으로 가득한 질풍노도의 시대, 낭만주의 세계로 슈만과 브람스를 만나러 갑니다.

민은기 드림

차례

클래식 수업을
더 생생하게 읽는 법

1. 음악을 들으면서 읽고 싶다면

방법 1. QR코드 스캔

스피커(🔊) 모양이 있는 경우 모두 음악을 들으실 수 있습니다.
특별히 중요한 곡의 경우 ☞ QR코드가 있습니다.
코드를 스캔하면 음악을 들으실 수 있는 페이지로 연결됩니다.
위의 QR코드를 인식하시면, 『난생 처음 한번 들어보는 클래식 수업 7권』에
나오는 곡들을 모아놓은 재생목록으로 이동하실 수 있습니다.

참고 QR코드 스캔 방법 (아래 방법은 스마트폰 기종에 따라 달라질 수 있습니다.)

❶ 네이버, 다음 등 포털 사이트 앱 설치

❷ 네이버 검색 화면 하단 바의 중앙 녹색 아이콘 클릭 ⋯ QR/바코드
 다음 검색창 옆의 아이콘 클릭 ⋯ 코드 검색

❸ 스마트폰 화면의 안내에 따라 QR코드 스캔

방법 2. 공식사이트 난처한+톡 www.nantalk.kr

공식사이트에서 QR코드로 들을 수 있는 음악뿐만 아니라
스피커 표시 ◀»)가 되어 있는 음악 모두를 들을 수 있습니다.

위치 메인화면 ⋯→ 클래식 ⋯→ 음악 감상

2. 직접 질문해보고 싶다면

공식사이트에서는 난처한 시리즈를 읽으면서 궁금했던 점을
직접 질문할 수 있습니다.
좋은 질문은 책 내용에 반영할 예정입니다.

3. 더 풍부한 정보를 얻고 싶다면

클래식 음악에 대한 더 많은 이야기들이 궁금하시다면
공식사이트에 방문해주세요. 더 풍성하고 재미있는 클래식 이야기들을
만나보실 수 있습니다.

※ QR코드는 일본 및 여러 나라에서 DENSO WAVE INCORPORATED의 등록상표입니다.

일러두기

1. 본문에는 내용 이해를 돕기 위한 가상의 청자가 등장합니다. 청자의 대사는 강의자와 구분하기 위해 색글씨로 표시했습니다.

2. 미술 작품의 캡션은 작가명, 작품명, 연대 순으로 표기했습니다. 독서의 편의를 위해 본문에서는 별도의 부호로 표시하지 않았습니다.

3. 단행본은 『 』, 논문과 신문은 「 」, 음악 작품집은 《 》, 음악 작품과 영화는 〈 〉로 표기했습니다.

4. 외국의 인명, 지명은 국립국어원 어문 규정의 외래어 표기법을 따랐습니다. 다만 관용적으로 굳어진 일부 용어는 예외를 두었습니다.

5. 성경 구절은 『우리말 성경』(두란노)에서 발췌했습니다.

I

가장 낭만적인
예술
- 독일의 낭만주의와 음악

상상의 힘으로 펼쳐나간 낭만의 세계

그 어느 때보다 이상과 현실의 차이가 컸던 시대
사람들은 꿈결 같은 세계에 매혹됐다.
낭만주의자들은 요정이 뛰노는 숲과 순수함을 간직한 바다에 파고들었고
신비로운 힘이 가득한 옛 시대의 꿈을 꾸었다.
환상으로 쓰인 낭만주의 시대 작품은 아직도 마음을 물결치게 한다.

낭만주의는 이성에 대한 저항이자
강제로 살게끔 하는 본능에 대한 저항이다.

- 루트비히 폰 미제스

이 QR코드를 인식시키시면
유튜브 재생목록을 보실 수 있어요!

01
이상함과 아름다움 사이

#『브람스를 좋아하세요...』 #낭만적 #낭만주의
#자연 #중세 #슈만 #브람스

오랜만이에요. 본격적으로 강의를 시작하기에 앞서 소설 한 편을 소개하려고 합니다. 프랑수아즈 사강이 쓴 『브람스를 좋아하세요...』죠. 워낙 유명한 작품이기도 하고 몇 년 전 같은 제목으로 텔레비전 드라마가 방영된 적도 있어서 아마 들어보셨을 거예요. 그런데 책 제목이 주는 기대와 달리 이 소설은 음악 얘기가 아닙니다.

그럼 왜 제목에 브람스가 들어가 있나요?

딱 한 번뿐이지만 "브람스를 좋아하세요..."라는 대사가 나오거든요. 소설의 주인공 폴은 서른아홉 살 여성입니다. 폴은 로제라는 애인이 있죠. 그런데 로제만 생각하는 폴과 달리 로제는 폴을 만나면서도 다른 여성과 바람을 피워요. 폴은 그 사실을 눈치채지만 티 내지 않고 혼자서 괴로워하죠. 그런 폴 앞에 어느 날 시몽이라는 젊은 청년이 나타납니다. 변호사지만 삶의 의미를 못 찾고 방황하던 시몽은 주인공 폴에게 첫눈에 반해 적극적으로 구애해요.

이상함과 아름다움
사이

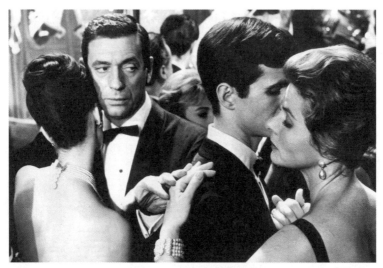

〈이수〉(1961)의 한 장면
오른쪽부터 폴 역의 잉그리드 버그먼, 시몽 역의
앤서니 퍼킨스, 로제 역의 이브 몽탕이다.

호… 삼각관계인가요?

시몽은 폴에게 음악회에 같이 가자는 편지를 보냅니다. "브람스를 좋
아하세요?"라면서요.

브람스 음악이 연주된 음악회였나 보죠?

네, 그런데 이 소설에서 '브람스'는 그저 요하네스 브람스의 작품만을
뜻하지는 않습니다.
폴은 브람스를 좋아하냐는 질문을 받은 후 흔들리는 마음을 주체하
지 못하죠. 그러곤 집을 뒤져 먼지 앉은 LP를 하나 찾아내요. 연인인

가장 낭만적인
예술

로제가 즐겨 듣던 바그너의 서곡이 수록된 음반이죠. 이 음반 뒷면에 시몽이 같이 들으러 가자던 브람스의 곡이 있었다는 게 생각난 겁니다. 한동안 음악과 담을 쌓고 지내던 폴은 오랜만에 브람스의 음악을 틀어놓고 가만히 귀 기울여요. 그리고 이내 이 곡이 '낭만적'이라고 생각합니다.

하지만 폴은 이렇게 느끼는 자신이 과연 브람스의 음악을 좋아하는 건지 선뜻 확신할 수 없을뿐더러 무언가를 좋아한다는 감정이, 그런 감정을 느낄 여유가 자신에게 있기는 한 건지 혼란스럽기만 해요.

브람스 때문에 자기 자신을 돌아보게 되었군요.

그래서 저는 '브람스를 좋아하냐'라는 말이 낭만적인 사랑을 믿느냐는 질문으로 읽히더라고요. 이 소설에 대해 길게 이야기한 이유가 바로 이 '낭만'이라는 단어 때문입니다. 그게 이번 강의에서 다룰 핵심 키워드거든요.

브람스는 낭만적?

『브람스를 좋아하세요...』를 원작으로 삼아 만든 영화 〈이수〉에는 **브람스의 〈교향곡 3번〉 3악장**이 OST로 나와요. 몇 소절 듣지 않아도 '아름답다'는 생각이 드는 작품입니다. 일단 곡을 여는 첼로의 주제가 조금은 쓸쓸한 느낌을 주지만 무척 매력적이에요. 게다가 이어서 바이올린이 주제를 자연스럽게 받아 연주하는 부분도 호소력 있습니다.

확실히 빨려 들어가는 느낌이에요.

 그런 느낌을 '낭만적'이라고 할 테지요. 또 다른 예로 **슈만의 〈피아노 4중주〉 3악장** 같은 곡을 들어보면 노골적으로 슬프지는 않아도 깊은 곳에 잠자고 있던 고독과 그리움 같은 감정들을 건드립니다. 말로 표현하기 어려운데 이럴 때 낭만주의 특유의 서정성이 깃들어 있다고 말하는 거 같아요. 이렇듯 우리가 앞으로 다루게 될 낭만주의 시대 음악을 들을 때는 다른 시대 음악과 비교해 더욱 강렬하고 과장된 방식으로 심금을 울린다고밖에 할 수 없는 순간이 있습니다.

브람스와 슈만의 작품 전부가 그렇지는 않지만 낭만주의라는 복잡하고 모순적인 세계를 설명하기에 이 두 사람만 한 작곡가는 없을 겁니다. 작품뿐만 아니라 그 인생도 낭만주의자의 전형이라 할 만하고요.

복잡하다는 건 알겠는데 낭만주의라는 게 모순적이기까지 하나요?

'낭만'이란 말은 일상에서도 자주 쓰이는 만큼 그 자체로 어려운 개념은 아닙니다. 다만 그 말이 지닌 묘한 뉘앙스를 생각해봅시다. 한순간에 피어오르는 풋사랑

로제 역을 맡은 이브 몽탕이 부른 〈이수〉 OST 앨범
이 앨범에 수록된 〈내 곁에서 네가 잠잘 때〉는 브람스의 〈교향곡 3번〉 3악장 초반부를 재즈풍으로 편곡한 가요다.

020

가장 낭만적인
예술

처럼 열정적이지만 환상적이면서도 과장되어 있고, 동시에 조금 허무한 느낌도 있죠. 낭만은 묘하게 현실감이 없어요.

그도 그럴 게 낭만이라는 단어는 주로 사랑이나 기사도를 좇는 중세 기사문학 '로망스'에서 유래했습니다. 로망스는 상상력으로 만들어진 세계를 다루기 때문에 기본적으로 비현실적이고 감상적이죠. 예술 사조인 낭만주의의 본질도 이와 비슷합니다.

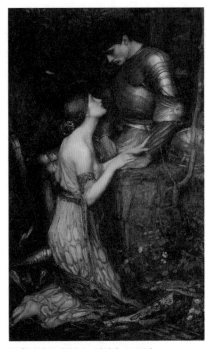

존 윌리엄 워터하우스, 라미아, 1905년
낭만주의 시대 많은 예술 작품은 중세 시대 궁정에서 유행하던 귀부인의 사랑 이야기나 기사의 무용담에서 소재를 가지고 왔다. 이 작품도 그중 하나다.

음… 그러니까 낭만주의라는 게 꿈같이 허황됐다는 말인가요?

단적으로 말하면 그렇죠. 하지만 이때 사람들은 기꺼이 그런 꿈같은 이야기에 빠져들었어요. 좀 더 설명해볼게요.

생각해보니까 정말 그런 거 같아요.

이상함과 아름다움
사이

상상력에 의한, 상상력을 위한

낭만주의를 대표하는 화가 외젠 들라크루아가 그린 다음 페이지의
그림은 언뜻 봐도 평범한 상황을 다룬 게 아니라는 걸 알 수 있습니
다. 여기저기 나체의 여성 여럿이 쓰러져 있거나 막 공격당하는 끔찍
한 모습에 더해 왼쪽 아래에는 의장을 갖춘 말이 고삐가 잡혀 몸부림
치는 게 보이죠?

아비규환이 따로 없네요.

들라크루아는 이 소재를 영국 시인 바이런의 희곡 『사르다나팔루스』
에서 가져왔습니다. 그림은 메소포타미아의 고대 왕국 아시리아가 반
란군에게 점령당하기 직전, 왕 사르다나팔루스가 스스로 애첩과 노
예, 애마까지 전부 학살하고, 재물 또한 파괴해버리는 장면을 담았죠.
가장 섬뜩한 건 이 지옥 같은 상황을 즐기기라도 하듯 편안히 감상하
는 사르다나팔루스의 모습이에요. 너비 5미터, 높이 4미터에 달하는
거대한 화폭에 이 장면이 너무나 생생하게 묘사돼 있어 상당한 충격
을 줍니다.

아무리 까마득한 옛날에 살았던 남의 나라 왕이라고 해도 이렇게 끔
찍하게 그려내다니….

화려한 색채와 과감한 구도로 육체와 죽음이 뒤엉킨 모습을 표현한

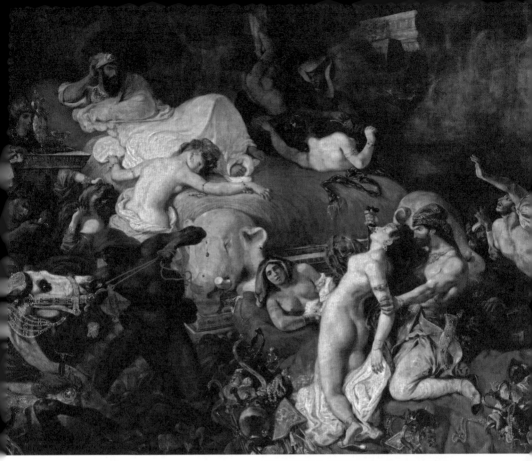

외젠 들라크루아, 사르다나팔루스의 죽음, 1827년
영국 시인 바이런의 「사르다나팔루스」를 바탕으로
만들어졌지만 들라크루아는 내용을 상당 부분
각색했다. 원작에서는 사르다나팔루스가 반란군에
폐위당하고 처형되기 전 애첩들이 자발적으로 왕의
뒤를 따라 죽는 데 반해 이 작품 속에서는 잔인하게
살해당한다.

걸 보면 죽음을 이처럼 화려하고 '낭만적'으로 그려도 되나 하는 생
각이 절로 들죠. 저는 이 그림이 당시 유럽인이 머나먼 동쪽의 이국에
가졌던 환상을 보여준다고 생각해요.

아니, 환상이라뇨?

이 지역 근처도 가본 적 없던 들라크루아는 여기 등장하는 화려한 옷가지와 장신구를 오로지 자신의 상상력을 토대로 그렸을 거예요. 그러니 이 그림의 모든 건 이야기책 속 그림처럼 반짝이는 허상에 불과하죠. 모두 상상력에 의한, 상상력을 위한 거니까요.

낭만주의가 싹트던 19세기 사람들은 이런 작품을 그저 허상이라며 우습게 여기지 않았습니다. 오히려 여기에 발휘된 상상의 힘을 높이 샀죠. 그런 태도는 이때가 어떤 시절과도 비교되지 않을 만큼 빠르게 발전했던 시기였다는 것과 무관하지 않아요. 쉽게 말해 점점 넓어져만 가던 이상과 현실의 간극을 좁히려면 상상력이 필요했던 겁니다. 날이면 날마다 새로운 기술이 세상에 등장하고 과학이 발전하면서 몰랐던 것에 대한 이해는 깊어지는데 인간의 연약한 마음은 이 속도를 따라가지 못했거든요. 더불어 분명 세상은 더 좋아지고 있었지만 아이러니하게도 인간의 삶은 전보다 척박해진 듯했죠. 삶이 고달플수록 사람들은 마법으로 만들어낸 꿈결 같은 허구 속에서 위안을 받았습니다. 상상의 나래를 펴기만 하면 각박한 현실에서 탈출할 수 있었으니까요.

현실도피네요.

그렇긴 해도 이런 상상력을 나쁘다고만 할 수는 없습니다. 여기엔 삶의 괴로움을 극복하려는 인간의 강인한 의지가 깃들어 있다고도 볼 수 있거든요.

위험한 도시

왜 이 시기에 삶이 더 팍팍해졌는지 이해하기 위해서는 당시 유럽의 사정을 들여다볼 필요가 있습니다. 이때 유럽은 변화의 소용돌이 속에 있었어요. 프랑스혁명 이후 유럽 전역에서 민주주의 운동이 빗발쳤으니까요. 그와 함께 시작된 산업혁명은 유럽에 거대한 부를 가져다주었지만 부는 한쪽으로만 흘렀습니다. 아주 적은 수의 사람들만 부유해지는 와중에 공장의 수는 계속해서 늘어났고 일자리를 찾아 모여든 농촌 사람들로 인해 도시의 규모도 급속히 팽창했습니다. 19세기 동안 런던의 인구수는 1800년 기준 100만 명에서 1900년 670만 명으로 여섯 배가 넘게 늘었어요. 이들 중 대부분은 열악한 공장으로 내몰렸습니다. 12시간 넘게 일하는 건 예삿일인 데다 심지어

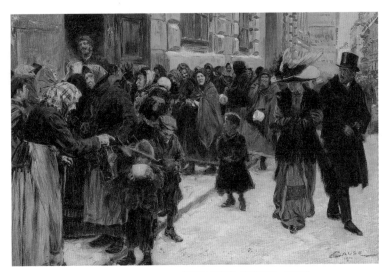

빌헬름 가우제, 빈민 배식, 1911년

어린아이도 제 몫의 일을 해야 했죠.

어린아이까지 일을 하다니….

빠르게 늘어나는 사람들 탓에 도시 환경은 당연히 최악에 치달았습니다. 일단 살 집이 부족하니 대다수가 길거리나 다름없는 곳에서 지냈어요. 오물이 제대로 처리되지 않아 콜레라가 창궐하며 도시의 위생은 생명에 위협을 가할 정도로 나빠졌습니다. 이 피해는 고스란히 가난한 자들이 받았어요. 이들의 생활은 차마 눈 뜨고 보기 어려울 만큼 참혹했습니다.

이주할 때만 해도 이런 삶을 기대하지는 않았을 텐데….

이때 도시는 안락하기는커녕 안전하지도 못했어요. 차츰 도시에 환멸을 느끼기 시작한 사람들은 이런 혹독한 현실에서 벗어나기를 원했습니다.

저라도 도시를 떠나 한적한 산이나 바다로 가고 싶었을 거 같아요.

이들이 택한 곳도 자연이었습니다. 여건이 되는 사람들은 녹음이 우거진 산과 바다로 휴양을 떠났지만 여건이 안 되면 대자연을 담은 그림이나 문학, 음악에 관심을 쏟으며 잠시나마 현실의 짐을 벗어버리려 했죠. 결국 사람들은 각박한 사회에서 자기 자신으로 숨 쉴 수 있는

순간을 원했던 거예요. 그게 실제의 자연일 때도 들라크루아의 그림 같은 상상 속 세계일 때도 있었던 거고요. 그러면서 자연은 도시 반대편에서 '낭만화'됐습니다. 그런데 낭만주의 시대 자연은 마냥 휴식을 주는 공간이 아니라 인류가 정복해야 할 야만의 공간이기도 했어요.

야만이요?

문명이 아니라는 거죠. 19세기 유럽에서는 등산이 유행했는데 이는

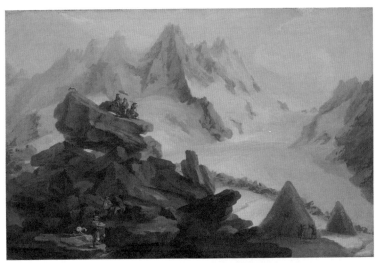

카스파어 볼프, 라우터아어, 1776년
19세기 유럽에서는 등산을 중시했다. 고도로
문명화된 도시에 살게 된 사람들이 '때 묻지 않은'
자연에서 의미를 찾으려 했기 때문이다. 한편으로
알프스나 에베레스트 같은 높은 산을 정복하는 건
인류의 의무처럼 여겨지기도 했다. 이를 나타내듯
그림 속 높은 바위 위에는 사람 몇 명이 여유롭게 서
있다.

주로 산꼭대기를 정복해 자연을 인간의 발아래 두고 싶다는 마음이 작용했기 때문입니다. 동네 뒷산은 물론 서유럽과 지리적으로 가까운 알프스, 세계에서 제일 높다는 에베레스트도 자연을 향한 정복욕을 꺾을 수 없었죠. 이게 바로 인류가 차례차례 대자연을 정복할 때마다 자연보다 인간의 위대함이 강조됐던 이유입니다. 사람들은 자연을 보기 위해서 산에 올랐지만 결과적으로 자연을 통해 자신의 존재를 들여다보고 이해하려 했지요.

지금도 별반 다르진 않은 거 같아요.

자연과 더불어

낭만주의자들은 무색무취한 자연에 색을 입히고 향기를 덧씌웠어요. 사실 자연은 자연일 뿐 거기에는 큰 의미가 없는데 말이죠. 오른쪽 그림을 보면서 설명을 이어가겠습니다.
카스파어 다비트 프리드리히의 '안개 바다 위의 방랑자'라는 그림으로 독일 낭만주의 회화의 대표작이에요.

어…! 이 그림은 본 석 있어요.

그만큼 잘 알려진 작품이죠. 그림 속의 한 남성이 안개가 자욱이 깔린 바다를 내려다보고 있습니다. 풍경 자체가 주인공이 되는 일반 풍경화와는 달리 이 작품의 주인공은 확실히 저 남성이죠. 뾰족하게 솟

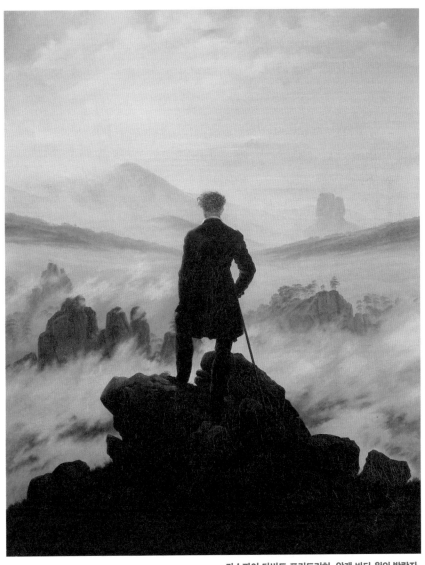

**카스파어 다비트 프리드리히, 안개 바다 위의 방랑자,
1817년경**

이상함과 아름다움
사이

은 바위 위에 선 모습이 위험해 보이지만 남자는 어딘가 당당합니다. 눈앞의 거센 파도와 대결해도 자신이 이길 거라고 확신하는 것만 같죠. 어떤 이들은 이 작품에 구름 너머의 이상향을 꿈꾸는 인간의 모습이 혹은 대자연처럼 견고한 당시 사회를 극복하겠다는 의지가 담겼다고도 합니다. 정답은 없겠지만 이 그림이 자연이 아니라 인간의 감정과 욕망을 담고 있다는 건 틀림없어요.

영감을 받을 만큼 자연이 아름답기도 한 거 같아요.

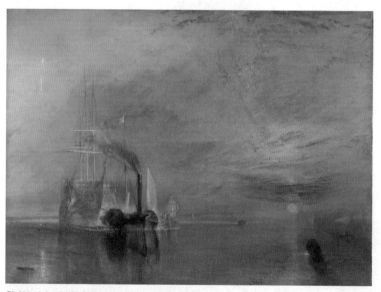

윌리엄 터너, 해체를 위해 예인된 전함 테메레르, 1839년
아름다운 석양을 표현하는 듯한 이 작품에서 정말로 중요한 건 배다. 연기를 내뿜는 증기선에 의해 끌려가고 있는 거대한 범선은 영국군이 프랑스와 스페인의 연합군을 물리친 트라팔가르 해전에서 활약한 테메레르 호다. 이 전투에서 승리한 영국은 해상의 일인자로 우뚝 서며 해가 지지 않는 나라가 됐지만 승리의 주축이었던 범선은 곧 전면에 보이는 증기선에 밀려 역사의 뒤안길로 사라지고 만다. 트라팔가르 해전은 나폴레옹이 재위할 때 벌어진 전투기 때문에 이 그림은 나폴레옹의 시대가 저물고 있음을 암시한다고 볼 수 있다.

그건 사실이죠. 여기서 강조하고 싶은 건 낭만주의자들이 몰두한 게 실제 자연이 아니라 인간의 감정이 담긴 자연이었다는 거예요. 감정 표현을 중요하게 여겼던 낭만주의 시대에 경탄과 두려움을 동시에 자아내는 자연은 인간의 마음을 빗대기 좋은 소재였죠.

과거에서 벗어나기 위해 과거로 향하다

낭만주의자들이 자연에만 몰두했던 건 아니었습니다. 낭만이라는 말을 만들어낸 로망스가 중세 시대 문학이라 했죠? '사르다나팔루스의 죽음' 같은 작품에서도 알 수 있듯이 낭만주의자들은 과거에 새롭게 주목하기 시작했습니다.

레트로가 유행하는 거랑 비슷한 건가요?

과거의 스타일을 다시 가져온다는 점에서는 비슷할 수도 있겠네요. 다만 지금의 레트로 유행이 고작 몇십 년 전 과거에 주목한다면 낭만주의자들이 좇았던 과거란 신화에 가까울 정도로 까마득히 먼 몇백 년 전의 중세 시대였습니다. 이들은 마법처럼 비현실적인 힘이 존재하는 중세를 동경했죠. 이러한 태도는 낭만주의 시대에 처음 나타난 것이었습니다. 낭만주의 직전의 계몽주의 시대에 중세를 찬양한다는 건 꿈도 못 꿀 일이었으니까요.

음악사에선 계몽주의 시대를 고전주의 시대라 합니다. 하이든과 모차르트가 활동하던 이때는 무엇보다 이성의 힘이 세던 시대였어요. 미

이상함과 아름다움
사이

신으로 가득한 전통과 작별하고 모든 걸 과학으로 증명해야 한다고 생각했던 시기죠. 이성을 주춧돌 삼아 세상에서 일어나는 온갖 현상을 명명백백히 밝히고 싶어 했던 계몽주의자들에게 비이성적인 '옛것'은 뛰어넘어야 할 대상일 뿐이었어요. 이들이 중세를 암흑의 시대라 헐뜯었던 것도 그 때문이었고요.

낭만주의자들은 좀 달리 봤나 보군요.

네, 이들은 중세를 이성으로 설명되지 않는 감정과 사건이 가득한 신비로운 보물 창고라 여겼어요. 그렇게 기존 세상의 주된 기준이었던 이성과 질서를 거부했던 거지요.

그래도 이성과 질서는 좋은 거 같은데 꼭 거부해야 하는 건가요?

이해를 돕기 위해 이번에는 다르게 설명해볼게요. 이 시대에는 에드거 앨런 포의 『검은 고양이』와 메리 셸리의 『프랑켄슈타인』 같은 소설이 유행했습니다. 『검은 고양이』는 술에 취해 아내와 고양이를 죽인 후 벽에 가둔 남편의 이야기고 『프랑켄슈타인』은 시체 각 부분을 모아 살아 있는 괴물을 만든 남자의 이야기예요.

에드거 앨런 포의 「검은 고양이」 삽화

모두 서서히 미쳐가는 사람의 심리를 생생히 포착하고 있죠. 당시엔 이렇듯 인간이 가진 복잡하고 어두운 욕망을 깊이 파고드는 작품이 인기를 얻었어요.

이런 괴기스러움도 낭만주의의 특징이라 할 수 있나요? 낭만주의에 는 뭐가 너무 많네요….

맞아요. 그래서 아까처럼 낭만주의가 모순적이라 말하는 거고요. 경 이로운 대자연을 찬미하는 것도 신비로운 중세를 동경하는 것도 낭 만주의죠. 동시에 생경하거나 파격적인 감정에 주목하는 것 역시 낭 만주의의 또 다른 모습이에요. 언뜻 보면 너무나 달라 모순처럼 보이 는 요소들이 낭만주의라는 이름으로 한데 섞여 공존하고 있습니다.

이러니 저러니 해도 현실감이 떨어진다는 건 비슷하군요.

정확히 봤습니다. 낭만주의자들은 그런 비현실적이고 비이성적인 시 각으로 세계를 새롭게 인식하려고 했어요. 그러니 그 어느 시대보다 마법 같은 힘이 가득한 중세는 낭만주의자들의 사랑을 받을 수밖에 없었던 거고요.

저한테는 중세가 그렇게 멋져 보이지는 않는데 신기하네요.

낯설다거나 낡았다고 느껴질 수도 있지만 중세를 배경으로 한 작품

들은 우리 주변에 가득합
니다. 셰익스피어가 쓴 『로
미오와 줄리엣』이나 『베니
스의 상인』부터 『한여름 밤
의 꿈』 같은 작품도 중세
역사와 전설에 기반을 두
고 있어요. 낭만주의 시대
에 들어와 이 작품들이 다
시 유행하기 시작했고 괴테
나 실러 등 독일 근대 대문
호들도 중세의 인물을 작품

위그 메를, 로미오와 줄리엣, 1879년

의 소재로 삼아 『파우스트』나 『돈 카를로스』 같은 작품을 썼습니다.
그러면서 멀게만 느껴졌던 중세의 인물들이 낭만주의의 언어로 생생
하게 살아 돌아왔죠.

말씀하신 작품들을 떠올려보니 왜 중세를 마법같이 신비로운 시대라
고 하는지 알 것도 같아요.

그렇죠? 한발 더 나아가 볼게요. 『레미제라블』로 잘 알려진 작가 빅
토르 위고는 스물다섯 살에 『크롬웰』이라는 희곡을 쓰면서 짤막한
서문을 덧붙였는데 이게 낭만주의 선언이라고도 하는 '크롬웰 서문'
이에요. 빅토르 위고는 이 글에서 낭만주의 작품이라면 숭고함과 기
괴함을 같이 사용해야 한다고 이야기했습니다.

기괴함은 계속 이야기했으니 그렇다 치고 숭고함이요?

숭고함과 기괴함의 조화

어려울 거 없어요. 대자연 앞에서 느끼는 경이가 바로 숭고함이죠. 숭고함과 기괴함이란 게 서로 모순되게 들릴 수도 있지만 노트르담 대성당을 보면 그렇지만도 않다는 걸 깨달을 거예요. 노트르담 대성당만큼 숭고함과 기괴함이 조화를 잘 이루는 건축물도 없거든요. 아래 사진을 보세요.

파리의 노트르담 대성당
2019년 화재로 큰 피해를 입었으나 여전히 고딕 양식을 대표하는 동시에 파리를 상징하는 건물이다. 빅토르 위고는 노트르담 대성당을 배경으로 『파리의 노트르담』이란 걸작을 남겼다. 고딕(Gothic)은 로마의 건축 양식을 계승한 로마네스크와 차별화되는 고트족의 건축 양식이라는 뜻이다.

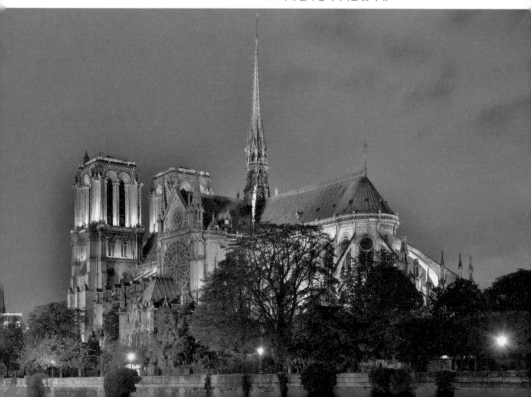

크기부터 압도적입니다. 저게 다 돌로 만든 거라니 새삼 감탄이 나와요. 하늘 높은 줄 모르고 우뚝 솟은 첨탑은 또 어떻고요. 끝이 아주 뾰족한 게 무시무시하게 느껴지죠. 신비하기도 하고 웅장하기도 한 성당의 모습이 그 앞에 선 사람을 작게 만드는 듯합니다.

유명하다는 성당에 가면 꼭 그렇더라고요.

이런 건축 양식을 흔히 고딕 양식이라고 합니다. 유럽의 중세 건축을 대표하는 양식으로 낭만주의 시대에는 이런 과거의 양식이 새롭게 주목받았어요. 그래서 이때 노트르담 성당을 비롯한 많은 대성당이 복원됐고, 건물을 신축할 때 그리스 신전에 있었을 법한 원주 기둥이나 돔형 지붕 같은 고대 양식이 적극 사용되기도 했죠.

우리나라에는 그런 건물들이 많이 없잖아요. 숭고한 건 알겠는데 기괴한 건 잘 모르겠어요.

기괴함을 느끼려면 자세히 들여다봐야 합니다. 오른쪽은 노트르담 대성당의 날개 벽 부분을 담은 사진이에요. 뾰족뾰족한 탑과 장식이 얽혀 있는 모습이 눈에 띄죠. 그런데 이 장식 가운데 기괴한 석상들이 보이나요? 고딕 양식 성당에서 예외 없이 찾아볼 수 있는데 가고일이라 해요. 전설에 따르면 신을 믿지 않는 자들을 잡아먹는다고 합니다. 사람의 형태부터 작은 용의 형태까지 다양한 모습을 하고 있지만 하나같이 거칠고 사나운 형상이죠. 『파리의 노트르담』에 등장하

는 흉측한 꼽추와 묘한 공통점이 있어요.

이 무시무시해 보이는 건물에도 반전이 있습니다. 안으로 들어가 보면 이런 건축물이 또 있을까 싶을 정도로 아름답거든요. 형형색색으로 성스럽게 빛나는 스테인드글라스 앞에서는 마음이 절로 경건해지고요.

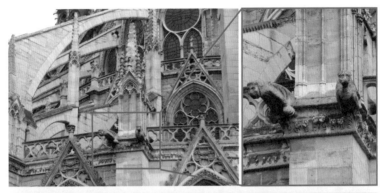

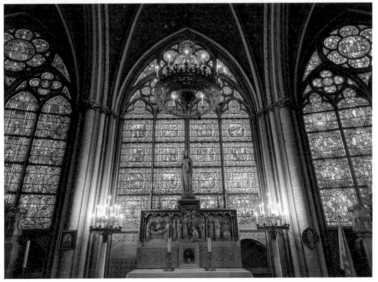

(위)노트르담 대성당의 날개 벽과 가고일
(아래)노트르담 대성당의 내부 벽면

숭고함과 기괴함이라는 게 이렇게 공존할 수 있는 거군요.

맞아요. 이제 낭만주의가 어떤 건지 조금 감을 잡았을까요? 슈만과 브람스의 음악에서도 낭만주의 시대의 이러한 면들이 중요하게 작용합니다. 두 사람은 낭만주의 한가운데에 서 있으니 말이에요.

슈만, 브람스, 슈베르트

우리의 첫 번째 주인공인 슈만은 낭만주의 시대의 여러 결을 모두 가지고 있습니다. 그런 의미에서 낭만주의의 화신이라 할 수 있죠. 슈만은 자신의 감상과 열정을 기발한 상상력으로 섬세하면서도 자유롭게 표현했습니다.

그 상상력의 원천은 다름 아닌 문학이었어요. 어린 시절부터 슈만은 작가를 꿈꿀 정도로 시와 소설을 사랑했고 결국 누구보다 시적인 음악을 만드는 작곡가가 됐죠.

그럼 슈만의 음악에는 문학적인 요소가 한가득 들어 있겠네요.

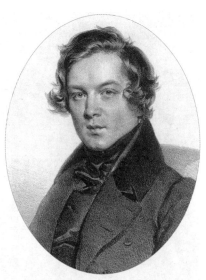

요제프 크리후버, 로베르트 슈만, 1839년

그래서 참 독창적인 음악
들을 써냈죠. 슈만은 자유
로운 영혼이었지만 엄청난
학구파기도 해서 과거의 음
악에 큰 관심을 쏟으며 열
심히 연구했어요.

이번 강의의 두 번째 주인
공인 브람스도 과거 음악
에 관심이 많았습니다. 음
악가 대부분이 이전과 다
른 내용을 담을 새로운 형
식을 좇던 시기에도 브람스
는 섣불리 새로운 걸 시도

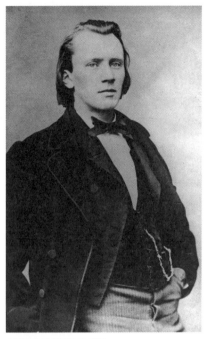

스물여덟 살 브람스의 사진

하기보다 원래 있던 형식에 참신한 내용을 담을 방법을 찾아냈습니
다. 전통을 소중하게 생각했다는 점에서 슈만과 브람스는 닮아 있었
지요.

두 사람이 잘 통했겠어요.

두 사람은 잘 통한 정도를 넘어 서로 전적으로 신뢰하는 사이였어요.
물론 처음 만났을 때 슈만은 마흔셋에 나름 이름이 알려진 대가이자
영향력 있는 음악 평론가였던 반면 브람스는 고작 스무 살 된 무명 음
악가에 불과했으니 나이도, 입지도 꽤나 차이 나긴 했지만 그건 문제

가 되지 않았죠.

브람스가 천재라는 사실을 단번에 알아본 슈만은 브람스를 음악계의 신성으로 만들어주었을 뿐 아니라 큰형처럼, 친한 동료처럼 이끌어주었습니다.

젊을 때 그런 귀인을 만난다는 건 큰 축복이죠.

정작 두 사람이 직접 교류했던 시간은 채 1년을 넘지 않았습니다. 슈만은 브람스를 만난 지 얼마 되지 않아 병이 악화돼 세상을 떠나고 말았거든요.

슈만 없이도 브람스는 슈만의 가족과 평생 가까이 지냅니다. 슈만의 부인 클라라에게 사랑을 느낀 적도 있었고요. 하지만 그 사랑이 더 발전하지는 않았고 오랜 시간 가족처럼, 친구처럼 서로를 소중히 여겼습니다. 이 이야기는 앞으로 계속 이어질 거예요.

슈만과 브람스의 인생과 음악에 대한 강의를 시작할 시간이 왔네요. 강의에서는 연장자인 슈만의 삶을 먼저 훑은 다음 브람스에 대해 다루려 합니다. 뼛속까지 낭만적인 두 사람의 음악을 기대해도 좋아요. 다만 주인공들을 본격적으로 소개하기 전에 꼭 언급해야 할 사람이 있습니다. 바로 프란츠 페터 슈베르트죠.

갑자기 슈베르트는 왜 나와요? 좀 뜬금없는데요.

슈베르트는 따로 강의를 마련하지 않은 게 미안할 정도로 위대한 작

곡가입니다. 특히 낭만주의 시대를 논할 때 최초로 꼽히는 음악가로 낭만주의 음악의 시작을 열었다 해도 과언이 아니죠. 슈베르트가 남긴 음악적 유산은 슈만과 브람스에게 이어졌어요. 그중에서도 낭만주의의 가장 핵심이 되는 장르인 예술가곡에서는 이 세 사람으로 이어지는 계보가 중요합니다.

예술가곡이요? 가곡은 들어봤는데 예술가곡은 또 다른 건가요?

가곡 자체는 시에다 음을 붙여 노래한 거니까 그 역사가 고대까지 거슬러 올라가지요. 하지만 '예술가곡'이란 가곡이 '예술'의 수준으로 업그레이드된 겁니다. 예술가곡이라는 장르는 슈베르트가 만들었다고 할 수 있습니다. 시와 음악을 완전하게 융합해 시의 서정을 더욱 아름답게 승화시켰던 거죠. 예술가곡은 수준이 훌륭한 건 물론 인기도 높았어요. 독일에서는 18세기 말까지만 해도 가곡집이 한 달에 1권 정도 출판됐는데 1820년대가 되면 1백 권 이상으로 늘었다고 합니다. 당연히 이때 활동했던 가곡 작곡가도 수천 명에 이르렀죠. 이처럼 독일에서 크게 사랑을 받았기 때문에 예술가곡을 독일가곡이라고도 합니다.

슈베르트가 대단한 일을 한 거네요.

그런데 슈베르트가 예술가곡 장르에서만 중요한 게 아닙니다. 관현악의 꽃이라 불리는 교향곡을 포함해 여러 장르에서 새로운 시대의 정

이상함과 아름다움
사이

서에 부합하는 작품들을 두루 남겼으니까요. 슈베르트는 개성적인 시도를 통해 낭만주의 시대의 경향성을 만들어냈습니다. 그 영향력은 슈만이나 브람스 같은 후대 예술가들에게까지 미쳤죠. 그러니 슈베르트의 음악을 알고 나면 슈만과 브람스 음악에 스민 슈베르트의 흔적을 느낄 수 있을 거예요.

그렇게 말씀하시니 약간 기대도 되네요.

자, 그럼 이제 슈베르트의 음악 세계를 직접 탐험해볼까요? 슈베르트의 곡들을 살펴보면서 달콤쌉싸름한 낭만주의 음악의 특성을 이해하고, 나아가 슈베르트가 어떤 궤적을 남겼는지 둘러봅시다.

필기노트

낭만주의 시대 사람들은 자연에 마음을 담고 중세 시대에 관심을 가졌다. 이들은 현실을 벗어나고자 허구적인 세계를 예술로 표현했다. 이 시기의 작품들은 감상적인 동시에 비현실적이다. 낭만주의 음악의 한가운데에는 슈만과 브람스가 있다.

잔혹한 19세기의 현실	**낭만주의 시대의 배경** 기술과 과학이 빠르게 발전한 19세기, 지식의 수준이 높아지고 이상과 현실의 간극이 벌어짐. 부가 불균형하게 쏠리면서 가난한 자들의 환경은 더욱 열악해짐. ⋯▸ 사람들은 혹독한 현실에서 벗어나기 위해 환상을 좇음. ⋯▸ 낭만주의에는 현실의 괴로움을 극복하기 위한 의지가 깃들어 있음. **참고** '낭만'의 유래 중세 기사문학을 가리키는 '로망스'에서 기원. 로망스는 비현실적이고 감상적이며, 낭만주의의 본질도 이와 비슷함.
낭만주의의 특성	**자연에 의미를 담음** 본디 아무런 의미도 없는 자연에 인간의 감정과 욕망을 담음. **예** '안개 바다 위의 방랑자' 이상향과 사회 변혁을 향한 의지가 담김. **과거인 중세 시대를 동경** 이전의 계몽주의 시대 사람들은 이성을 중시했기에 비이성적인 중세 시대를 비판했음. 낭만주의자들은 이성으로 설명되지 않는 신비로운 사건과 감정들에 이끌림. **예** 셰익스피어의 『로미오와 줄리엣』, 『한여름 밤의 꿈』 등 **모순이 공존** 낭만주의 안에는 모순되는 특징들이 공존하면서 조화를 이룸. **예** 노트르담 대성당의 기괴한 외부 벽 장식과 숭고한 내부 스테인드글라스 **참고** 고딕 양식 유럽의 중세 건축을 대표하는 양식.
낭만주의 음악의 두 거장	슈만과 브람스는 낭만주의 음악의 핵심인 예술가곡의 주요 인물. **예술가곡** 시와 음악이 합쳐진 장르로 슈베르트가 만들어냄. **슈만** 문학에 대한 조예가 깊어 시적인 음악을 만들었던 음악가. 낭만주의의 화신으로 불림. **브람스** '보수적인' 낭만주의 음악가. 작품의 구성이 탄탄하고 깊이 있음. ⋯▸ 슈만은 브람스를 이끌어주는 존재였지만 이른 나이에 사망해 교류한 시간이 길지 않음.

오직 자신의 마음으로만 빚은 반짝이는 소리

겨울에 태어나 겨울의 입구에서 죽음을 맞이한 슈베르트는
자기 작품을 사랑하고 지지해주는 친구들의 곁에서
넓고 복잡한 감정의 세계를 누구보다 깊이 표현했다.
가장 행복한 기억부터 살아가는 것의 고통까지
모두 담고 있는 겨울 나그네 슈베르트의 음악은 아름답기에 구슬프다.

사랑을 노래하고 싶었을 때, 그것은 슬픔으로 바뀌었고
슬픔을 노래하고 싶을 때, 그것은 사랑으로 바뀌었다.

- 프란츠 페터 슈베르트

02

슈베르트의 길

#슈베르트 #살롱 #예술가곡 #《겨울 나그네》
#교향곡

아래는 슈만이 슈베르트의 소나타 작품에 관해서 쓴 글이에요.

많은 이들이 슈베르트를 가곡 작곡가로 인식하고 있고 대다수 사람들은 그 이름조차 모르는 경우가 많다. 슈베르트가 작곡한 곡들이 얼마나 수준 높은지를 일일이 설명하려면 몇 권의 책을 써야 할 터이니 여기서는 짧은 논평만 하려고 한다. 하지만 언젠가는 그런 날이 오리라 믿는다 (…) 슈베르트는 지극히 섬세한 감정과 사색, 심지어 외적인 사건과 삶의 상황까지 표현하는 소리를 구사했다. 인간의 열망과 노력이 수천 가지 모습으로 분출되듯이, 슈베르트의 음악도 말할 수 없이 다채롭고 다양하다. 그가 눈으로 보고 손으로 만지는 것들은 음악으로 탈바꿈한다. 그가 던지는 돌멩이에서는, 그 옛날 데우칼리온과 퓌라의 신화에서처럼, 살아 있는 인간의 형상이 튀어나온다. 슈베르트는 베토벤 이후 가장 뛰어난 음악가였으며, 모든 속물들의 최대 적수였고, 최상의 의미에서 음악을 한 사람이다.

『음악과 음악가』(로베르트 슈만 저, 이기숙 역, 포노)에서 발췌했습니다.

놀랍게도 약 200년 전 슈만의 글은 현대 학자들이 슈베르트를 평가하는 말과 그리 다르지 않습니다. 그리스 로마 신화 속 데우칼리온과 퓌라 이야기를 들고 온 슈만이 조금 더 호들갑스럽긴 하지만요.

데우칼리온과 퓌라⋯ 처음 들어보는데요.

대홍수 이후에 유일하게 살아남은 두 사람이 머리 너머로 돌을 던졌는데 데우칼리온이 던진 돌은 남자로, 퓌라가 던진 돌은 여자로 변하면서 인류를 재탄생시켰다는 이야기가 있어요.

와, 슈베르트가 만든 음악이 그만큼 대단하다는 거네요.

과한 상찬으로 느껴질지 몰라도 이 글에는 슈베르트를 이해하는 데 필요한 모든 단어가 들어 있습니다. 예를 들어 슈베르트의 음악이 "지극히 섬세한 감정과 사색, 심지어 외적인 사건과 삶의 상황"을 표현한다고 한 부분은 요즘에는 그냥 '낭만주의적 음악'이라고 했을 겁니다. "베토벤 이후 가

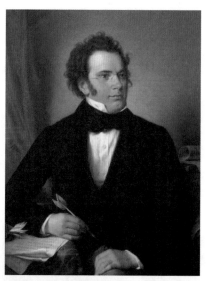

빌헬름 아우구스트 리더, 프란츠 슈베르트의 초상,
1875년

장 뛰어난 음악가"라고 한 부분도 꽤 적절해요. 서점에 가서 아무 서양음악사 책을 펼쳐도 베토벤 다음 페이지에는 슈베르트가 나올 테니까요.

슈베르트를 평가할 때 자주 쓰이는 말이 낭만주의 최초의 주요 작곡가라는 거예요. 베토벤이 고전주의와 낭만주의 사이에 다리를 놓았다면 슈베르트는 그 다리를 건너 아직 희미하던 낭만주의 음악의 기틀을 다졌던 거죠. 슈베르트는 고작 서른한 해의 짧은 생애 동안 그걸 해냈습니다.

서른한 살에요? 너무 젊은 나인데 사고라도 났던 건가요?

병이었어요. 매독 아니면 이를 치료하기 위해 수은을 사용하다 중독됐던 거라 추정하죠. 20세기 들어 항생제가 발명되기 전까지 매독은 매우 끔찍한 고통을 동반하는 질병이었고 사망률도 높았으니까요.

어찌 됐든 슈베르트의 죽음은 긴 음악사에서도 손꼽히게 이른 편입니다. 그 자체로 비극이고요. 그래서인지 제가 어렸을 때만 해도 슈베르트는 평생 가난하게 살다 일찍 세상을 떠난 비운의 예술가로 알려져 있었어요. 그러나 사실 슈베르트의 인생이 그 정도로 비참하기만 했던 건 아니었습니다. 당대 빈에서 오페라 작곡가인 조아키노 로시니와 함께 베토벤 사후 가장 주목받는 음악가기도 했죠.

하지만 이름이 알려져 있었더라도 슈베르트는 아버지가 교장으로 있었던 학교에서 잠깐 교사 일을 한 거 외에는 평생 공식적인 일자리를 가진 적이 없었어요. 결국 악보 판매나 후원으로만 생계를 근근이 유

지했는데 종종 돈이 생기면 기분 내키는 대로 자기보다 사정이 힘든 친구에게 줘버리곤 했다고 합니다.

그렇게 살면 돈이 없는 게 당연하잖아요.

슈베르트는 대신 자유를 누렸던 겁니다. 궁정에 고용되거나 후원자 밑에서 작곡했던 예술가들과 달리 누구의 방해도, 명령도 받지 않고 오직 자기 감정에만 몰두해 음악을 창작할 수 있었거든요. 그렇다고 슈베르트를 지원하고 지지하는 사람들이 없었던 건 아니에요. 슈베르트를 아끼며 그 작품을 사랑해주는 친구들이 있었죠.

살롱이라는 내밀한 정서

심지어 이 슈베르트 지지자들을 일컫는 단어도 있어요. 슈베르티아데, 우리말로 '슈베르트의 모임' 정도의 뜻인데 이름에서부터 알 수 있듯이 이 모임의 주인공은 오직 슈베르트였습니다. 슈베르티아데에선 항상 슈베르트 곡만 연주했죠. 시인이나 화가, 음악가 같은 예술인이나 한가락 하는 정부 관리, 학생 등이 슈베르티아데의 주요 구성원이었어요. 슈베르트의 가곡 대부분이 슈베르티아데에서 초연됐습니다. 오른쪽 그림에서 분위기가 느껴지나요?

작품에 호의적인 사람들이 많으면 작곡할 힘이 났겠어요.

슈베르티아데에서 공연하는 슈베르트, 19세기

그렇죠? 슈베르티아데가 좀 유난스럽긴 했어도 19세기엔 취미가 맞는 사람들끼리 만나 음악뿐 아니라 시 낭송이나 춤추기, 연기하기 등 문화 활동을 같이하는 일이 드물지는 않았어요. 이걸 바로 살롱 문화라 하죠.

살롱이요? 뷰티 살롱 같은 살롱인가요?

원래 살롱은 프랑스어로 응접실이라는 뜻입니다. 지금은 평범한 집의 거실도 살롱이라고 하지만 과거에 살롱은 귀족 저택에나 있었죠. 18세기 들어 파리의 귀족 부인들이 자신의 살롱을 개방해 지식인과 정치가를 초대해서 모임을 열기 시작했어요. 그러면서 살롱에서 개최됐던 모임 자체를 '살롱'이라 부르게 됐지요. 이 중에는 단순한 사교 모

임도 있었지만, 사회를 변화시킬 만한 사상이 심도 있게 토론될 때도 있었습니다. 하버마스 같은 철학자는 프랑스의 살롱에서 이루어진 토론이 민주주의의 토대를 만들었다고 평가하기도 합니다.

살롱이라는 게 여러 모습이 있군요.

이때까지만 해도 살롱은 귀족만의 문화였지만 슈베르트가 활동하던 19세기 초반이 되면 상황이 달라져요. 부르주아들이 살롱에 적극적으로 참여하게 됐거든요. 그러면서 자연스럽게 살롱 수도 많아졌습니다.

다 비슷해 보여도 귀족이랑 부르주아가 다른가 봐요.

아니셰 샤를 가브리엘 르모니에, 조프랭 부인의
살롱에서 볼테르의 비극 「중국의 고아」 낭독, 1812년

부르주아는 상업이나 금융업 등으로 성공한 평민을 말해요. 그러니 아무리 귀족들보다 돈이 많다 할지라도 신분제 사회에서는 평민에 불과했습니다. 콤플렉스가 있을 수밖에요. 그래서인지 부르주아들은 귀족의 취향과 생활을 열심히 따라 하며 귀족처럼 하인을 고용하고 마차를 탔습니다. 살롱에 가는 것도 마찬가지였어요. 부르주아가 살롱을 드나든다는 건 귀족만큼이나 멋진 취향을 갖는다는 의미라서 진짜 '성공'했다는 증거처럼 받아들여졌죠.

그런 분위기였다면 누가 나를 살롱에 초대해주기를 기다렸겠어요.

그랬겠죠? 초대받는 것도 중요했지만 운영은 그야말로 차원이 다른 문제였습니다. 십수 명에서 수백 명까지 살롱의 규모야 다양했어도 그들을 모두 초대하려면 우선 살롱을 꾸며놓고 대접할 음식과 술, 오락거리를 미리 공들여 준비해야 했어요. 적지 않은 비용과 품이 들었으니 아무나 할 수 있는 일이 아니었습니다. 게다가 수많은 사람을 만족시키기 위해서는 재력뿐 아니라 오랜 기간 갈고닦은 감각과 취향이 필요했죠. 하지만 잘 운영하기만 하면 자신의 지위나 품격을 뽐내는 데 이보다 좋은 수단이 없었어요. 그 까닭에 살롱을 신분 상승의 욕망이 응축된 공간이라고 말하기도 해요.
물론 부르주아들이 '그런 척'만 했다는 건 아닙니다. 기본적으로 이들은 정치, 사회, 철학 특히 예술에 대한 열정이 대단했죠. 음악을 연주하고 시를 낭송하며 문학 작품을 논하는 데에 그 누구보다 진심이었어요.

살롱에 모여 음악이나 시 낭송 같은 걸 들으면 퍽 낭만적일 거 같아요.

맞아요. 살롱의 분위기는 콘서트홀과는 확실히 달랐습니다. 공공장소가 아닌 누군가의 집이라는 공간적 특징도 있었지만 관객들이 서로 대부분 아는 사이였기 때문에 오가는 말과 감정이 확연히 친밀하고 살뜰했죠. 그래서 정서적인 곡들이 자주 연주됐습니다. 이런 분위기에 힘입어 살롱에서는 특정한 작품이 인기를 얻었죠. 장르로 얘기하자면 피아노 음악과 가곡이고요.

조용조용한 음악이니 둘 다 집안에서 듣기 적당했겠어요.

그리고 이 시기 피아노의 인기는 대단했습니다. 넓은 음역을 포괄하면서도 음의 크기와 길이, 음색 역시 자유자재로 조절할 수 있는 당대 최첨단 악기였으니까요. 뿐만 아니라 피아노곡은 피아니스트 한 명만 있으면 독주 선율부터 반주까지 다 가능하니 당시에는 쉽게 들을 수 없었던 오케스트라 연주를 대신할 수 있었어요. 소규모 관객과 가깝게 소통하기에는 더할 나위 없이 좋은 악기였던 거죠.
마찬가지로 가곡도 가수 한 명과 피아노 반주자 한 명만 있으면 연주할 수 있었습니다. 가사까지 있으니 살롱과 같은 환경에서 피아노보다 더 직접적으로 메시지를 전달할 수 있다는 장점도 있었고요.

그런 이유에서 슈베르트가 살롱에 모인 지인들을 위해 가곡을 썼던 거군요.

19세기 부르주아의 모습
부르주아들은 특히 음악을 중요하게 여겼다.
대부분의 부르주아는 아마추어로서 집에서 악기를
연주하거나 노래했다. 부르주아는 19세기 클래식의
주요 청중이었다.

바로 그겁니다. 주변 설명이 좀 길어졌는데 용케 길을 잃지 않고 따라
왔네요. 친밀함과 진지함이 동시에 요구되던 19세기 살롱이 슈베르트
가 예술가곡이라는 장르를 탄생시킨 공간입니다.

인간의 감정을 노래하다

예술가곡에서는 무엇보다 시가 중요합니다. 슈베르트 때만 해도 예술 가곡을 노래한다는 건 음악을 듣는 것보다 시를 낭송하는 일에 더 가까웠거든요. 음악이 중요하지 않았다기보단 노래 속 선율 이상으로 시의 내용과 운율이 중요했다는 거죠.

음악가들은 시를 어떻게 골랐나요?

주로 당시 독일에서 유행하던 낭만주의 서정시를 재료로 삼았습니다. 서정시는 사랑을 향한 동경, 자연에 대한 끝없는 예찬, 인생의 덧없음 같이 꽤나 깊은 감정들을 표현하는 장르예요. 괴테, 실러, 하이네, 아이헨도르프, 뮐러, 케르너 같은 시인들이 쓴 서정시 여럿이 가곡으로 선택받았죠.

조지프 세번, 존 키츠의 초상, 1824년
존 키츠는 현대 문학에 큰 영향을 끼쳤다고 평가받는 영국의 낭만주의 시인이다. 시에 몰두하고 있는 그의 얼굴은 낭만주의의 표상이다.

이 시대 사람들은 왠지 시를 좋아했을 거 같아요.

맞습니다. 낭만주의 시대 살롱에서는 시 낭송을 즐겨 했어요. 지금은 까마득한 이야기가 됐지만 우리나라에서도 좋아하는 시 한 편쯤은 외우고 다니는 게 교양이라고 여기던 시절이 있었죠.

요즘에는 그런 사람을 못 봤어요.

중요한 건 19세기엔 시가 문화 생활의 가운데 있었다는 겁니다. 낭만 주의자들은 다른 가치보다도 그 말에 담긴 의미, 언어의 아름다움, 마음속에서 피어나는 열정에 몰두했죠.

가곡의 종류

흔히 가곡의 왕이라고 불리는 슈베르트는 평생 6백 편이 넘는 가곡을 썼습니다. 그만큼 슈베르트는 언제나 다양한 낭만주의 시인들의 시를 가져왔고 각각의 시에 들어맞는 음악 형식을 골랐습니다.

그럼 가곡에도 따로 형식이 있었던 건가요?

가곡은 크게 유절 가곡과 통절 가곡 두 가지 종류로 나뉩니다. 말이 좀 딱딱하지만 사실 간단해요. 유절 가곡은 모든 연에 같은 음악을 반복하는 겁니다. 시구는 달라져도 음악은 모두 똑같죠. 하지만 통절 가곡은 반복 없이 음악이 처음부터 끝까지 계속 다르게 진행되는 거 예요. 그리고 이 두 가지를 절충해서 연마다 음악을 그대로 반복하지

않고 약간씩 변화를 주는 방식도 있습니다. 보통 이렇게 세 가지 형식이 쓰이죠.

엄청 헷갈려요.

그럼 표로 한번 정리해볼게요.

가곡의 종류		
유절 가곡	각 연에 같은 음악이 반복	예 〈들장미〉
통절 가곡	연의 구조와 상관없이 음악이 변화	예 〈마왕〉
변형된 유절 가곡	기본적으로 같은 음악이 반복되지만, 특정 연에서 약간 변화를 줌	예 〈세레나데〉

🔊 우선 유절 가곡으로는 〈들장미〉 D.257 같은 곡이 있습니다. 이 곡은
③ 3절로 이루어져 있는데 1절, 2절, 3절의 가사는 다 달라도 음악은 똑같아요. 절마다 음악이 반복되기 때문에 구성이 단순할 수밖에 없죠.

오, 이 곡은 저도 알아요.

반면 통절 가곡은 가사의 내용에 맞게 계속 새로운 선율이 전개되기

🔊 때문에 음악이 무척 풍성하게 들려요. 슈베르트의 대표작인 〈마왕〉
④ D.328이 통절 가곡이죠.

〈마왕〉에는 해설자, 아버지, 아들, 마왕 총 네 명의 인물이 등장합니다.

가수 한 명이 네 캐릭터를 모두 맡아 표현하니 혼란스러울 수 있겠다 싶지만 직접 들어보면 각 인물의 목소리가 확실히 구별돼서 전혀 헷갈리지 않습니다. 슈베르트는 이걸 열여덟 살에 작곡했어요.

하지만 모든 예술가곡이 유절 가곡이나 통절 가곡으로 명쾌하게 분류되는 건 아닙니다. 말했듯이 변형된 유절 가곡처럼 이 둘 사이에 해당하는 곡들도 있거든요. 슈베르트의 〈세레나데〉 D.957이 그 경우에 해당해요. 처음에는 음악이 반복되지만 2절 끝부분에 새로운 선율이 붙죠.

막상 듣고 보니 어려운 얘기는 아니네요.

장조와 단조

그러면 〈세레나데〉를 가지고 온 김에 한 가지만 더 설명할게요. 페이지를 넘겨 〈세레나데〉의 악보를 보세요. 세 줄이 한 세트인데 맨 윗줄이 노래고 밑의 두 줄이 피아노 반주입니다. 피아노 부분을 보면 반주의 음형이 음표 여러 개로 펼쳐져 있지만 이 음들을 한데 모으면 결국 거의 다 3화음이에요.

3화음이라는 게 그러니까….

3화음이란 한 음 위에 3도와 5도 간격의 음들을 쌓아 올려 만든 화음을 말해요. 예를 들어 도에서부터 3도 간격인 미와 5도 간격인 솔

<세레나데>의 화음 진행과 전조

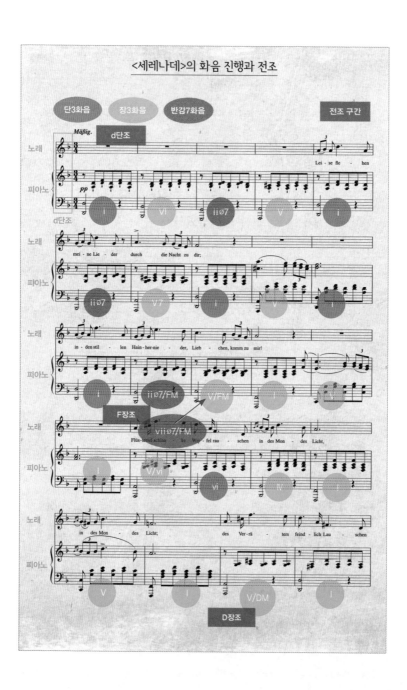

가장 낭만적인
예술

을 쌓으면 도-미-솔 3화음이 되는 거죠. 이렇게 세 개의 음으로 구성
되는 3화음은 만드는 방식에 따라 여러 종류로 나뉘어요. 대표적인
게 장3화음과 단3화음인데, 장3화음은 장3도 위에 단3도를 쌓은 화
음이고 단3화음은 단3도 위에 장3도를 쌓은 거죠.

장3도고 단3도고 뭔지 모르겠어요.

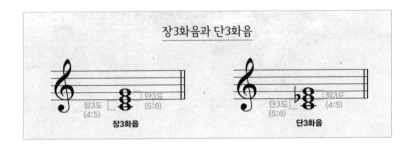

위 악보를 보면서 다시 설명할게요. 그러니까 '장3도'란 악보 왼쪽의
화음 속 도-미처럼 둘 사이에 반음 없이 두 개의 온음으로만 이루어
진 음정을 말해요. 그런데 그 위의 미-솔은 3도긴 한데 그 사이에 미-
파와 같이 원래 반음 사이인 음들이 포함됩니다. 이처럼 장3도보다
반음이 적은 걸 '단3도'라고 해요. 도-미♭처럼 미에 플랫이 붙어도 단
3도가 되고요.

정리하자면 장3도와 단3도라는 반음 차이가 나는 두 음정이 있는데
장3화음과 단3화음은 그 둘을 어떤 순서로 쌓는지에 따라 결정되는
거죠.

그게 큰 차이가 있나요?

들어보면 확실히 달라요. 장조 음계와 단조 음계로 만들어진 곡이 차이가 나는 것처럼 흔히 장3화음은 밝은 느낌을 주고, 단3화음은 어두운 느낌을 준다고 말하죠. 이렇듯 들을 때 느낌이 차이가 나는 이유는 화음의 주파수 비율 때문입니다. 장3화음의 주파수 비율은 4:5:6으로 간단하게 떨어지는 반면, 단3화음의 주파수 비율이 10:12:15로 좀 더 복잡해서 장조는 밝게 단조는 어둡게 느끼게 되는 거죠.

주파수가 간단하면 더 좋게 들린다고요? 믿기 힘든데요.

좋고 나쁨은 다른 문제고요, 더 '협화적'으로 들리는 건 사실입니다. 그런데 주파수가 문제가 아니라 오로지 문화적인 관습일 뿐이라는 입장도 있어요. 오랫동안 단조로 슬픈 음악을 만들어온 사회에서 성장했기 때문에 단조를 들으면 슬프다고 생각하게 됐다고 주장하는 거죠.

그럴 수도 있겠어요.

논의를 이어갈 만한 흥미로운 주제긴 하지만 슈베르트를 이해하기 위해 장3화음과 단3화음 얘기를 꺼낸 거니 지나온 페이지의 〈세레나데〉 악보에 관한 내용으로 넘어가도록 하죠.
〈세레나데〉의 반주 화음을 보면 단화음으로 시작해서 장화음, 단화음

이나 반감7화음, 장화음… 이런 식으로 마디마다 성격이 다른 화음이 번갈아 나오는 걸 알 수 있습니다. 그러니 화음이 바뀔 때마다 분위기가 바뀌는 거죠. 슈베르트는 이런 기법을 통해 감미로우면서도 어딘지 우울한 느낌을 표현했습니다.

이 같은 효과를 만드는 건 화음뿐만이 아니에요. 조가 바뀌는 것도 한몫합니다. 초록색으로 표시된 조성을 보면, 도입부에는 조성이 d단조에서 시작해 중간쯤에 F장조로 바뀌었다가 D장조로 바뀌죠.

화음이나 조를 계속 바꾼다니 뭔가 불안해 보여요.

결론부터 말하면 그렇진 않습니다. 이를 이해하려면 우선 조성의 기본 개념부터 짚어야 해요. 짧게 하겠습니다. 일단 피아노를 보면 도에서부터 다음 도까지 검은 건반을 포함해 12개의 음이 있죠? 이 가운데 특정 한 음, 다시 말해 으뜸음을 중심으로 작용하면 그 음악은 조성이 있다고 말해요. 그 조의 이름도 으뜸음의 이름을 따서 부르죠. 만약 으뜸음이 도일 경우 C장조 또는 c단조라고 합니다.

이렇게 조가 정해지면 으뜸음뿐 아니라 나머지 음들에 대해서도 질서가 생겨요. 더 중요한 역할을 맡는 음이 있고 덜 중요한 음이 있는 거죠. 결국 화음도 선율도 그 조 안에 있는 음들로 만드는 거니까 화음에도 질서가 생기고요.

질서요?

지배하는 화음과 여기에 종속되는 화음이 있는 식으로요. 예를 들어 도를 으뜸음으로 하다가 레를 으뜸음으로 한다면 으뜸음과 조 이름만 바뀌는 게 아니라 이 질서가 전부 바뀌게 된답니다. 그렇게 음의 질서가 바뀌는 걸 전조라 해요.

그러니까 조성을 바꾸는 게 전조네요.

네, 조성이란 그 음악의 바탕인데, 전조는 그림으로 치면 바탕색이 바뀌는 거라고 보면 돼요. 흰색이었던 방의 벽지 색깔을 노란색, 파란색으로 바꿨다고 해봅시다. 어떤 효과가 날까요?

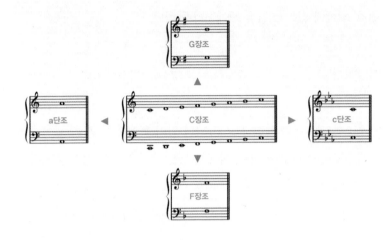

음… 분위기가 완전히 달라지겠죠.

조성이 바뀌었을 때도 그런 효과가 나타나요. 그래서 전조는 작곡가가 자기 개성을 효과적으로 표현할 수 있는 장치가 된 겁니다.
그런데 전조도 아무렇게나 이뤄지는 건 아니에요. 조성을 바꾸더라도 보통은 아무 조로 막 가지는 않고 관계가 있는 조로만 가죠.

조성끼리도 관계가 있다고요?

사람도 그렇겠지만 조성끼리는 공통점이 많을수록 가깝습니다. 이를테면 C장조와 G장조는 파와 파#만 빼고 나머지는 다 똑같은 음을 사용해요. C장조와 F장조는 시와 시♭만 다르고, 또 C장조와 a단조는 으뜸음만 다르지 음계를 구성하는 음들은 똑같고요. 그리고 C장조와 c

단조는 똑같은 음을 으뜸음으로 하니 가깝다고 할 수 있죠. 이렇게 '친척' 관계에 있는 조들을 관계조라 합니다.

사람이나 조성이나 친척 관계가 되는 방식은 비슷하네요.

관계조끼리는 거의 같은 음으로 되어 있어 화음도 같은 게 많은데 이를 공통화음이라고 불러요. 아래 악보를 보면 그런 화음의 예시를 볼 수 있습니다. 관계조로 전조할 때는 이 공통화음을 이용합니다. 하얀색 벽지의 방과 초록색 벽지의 방이 나란히 있다고 가정해보죠. 둘은 엄연히 다른 방이지만 문은 공통으로 사용하잖아요? 문이 바로 공통화음입니다. 문만 거쳐가면 힘들이지 않고 다른 방으로 전조할 수 있는 거예요. 계속 전조가 이루어진다고 해도 이런 장치를 잘 활용하면 전혀 불안정하게 들리지는 않습니다. 오히려 색다른 재미를 주죠.

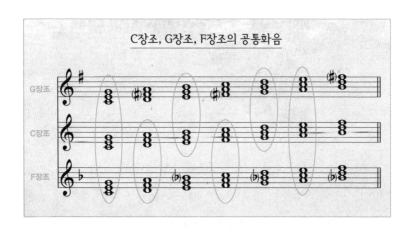

C장조, G장조, F장조의 공통화음

듣기만 해서는 조성이 바뀌었는지 잘 모르겠어요.

가장 낭만적인
예술

이 곡에서 화성이나 조성의 변화를 잘 느낄 수 있는 부분은 노래가 아니라 피아노 반주 부분이에요. 예술가곡이라고 해서 노래하는 성악가만 중요하다고 생각할 수 있는데 사실 분위기를 이끌어가는 건 피아노일 때가 많죠.

슈베르트는 시를 음악으로 구현하기 위해 선율, 화성, 조성, 형식 등 모든 음악적인 요소를 동원했어요. 그래서 슈베르트의 가곡에서는 시 속 화자나 장면, 감정이 더욱 생생하게 음악으로 살아납니다.

'가곡의 왕'이라는 이름이 그냥 붙은 건 아니군요.

그럼 이쯤 해서 슈베르트 가곡 작품 하나를 함께 살펴보도록 하죠. 모두에게 친숙한 작품인 〈송어〉 D.550으로 문을 열어볼게요.

숭어 No! 송어 Yes!

이 곡을 몇몇 분은 '숭어'라는 제목으로 기억할지 모르겠네요. 몇십 년 동안 오역이 고쳐지지 않고 통용되었으니까요.

숭어가 아니에요?

네, 가사에 개울이라는 말이 여러 번 등장하는 걸로 봐선 민물고기인 송어가 확실합니다. 숭어는 바닷물고기거든요. 20세기 일본에 처음 이 곡이 소개되었을 때 번역자의 실수로 '숭어'가 되었다가 한국에도

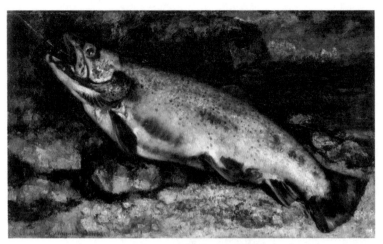

귀스타브 쿠르베, 송어, 1871년
귀스타브 쿠르베는 19세기 프랑스의 사실주의
사조를 대표하는 화가이다. 하지만 낚싯줄에 걸린
송어를 그린 이 그림은 강렬한 색채 사용과 붓 터치로
화가 본인의 절망을 표현했다는 점에서 낭만주의
화풍의 그림으로 평가된다.

그대로 전해졌던 거죠.

일단 〈송어〉는 쾌활한 느낌이 들어서 듣기가 좋아요. 그래선지 일부
세탁기에서 알림음으로 이 곡을 쓰더라고요. 세탁이 끝날 때 나오는
소리, 들어보셨죠?

그 음악이 〈송어〉였군요! 몰랐어요.

쾌활한 느낌도 좋지만 이 곡의 피아노 반주에서 투명한 강물과 그 사
이로 비치는 송어의 모습을 표현하는 솜씨가 아주 탁월합니다. 특히
'잔물결 음형'이라 하는 일정한 패턴으로 물결을 묘사하는데 이게 곡

대부분에 걸쳐 나오면서 배경이 개울가 옆이라는 걸 표현하고 있죠.

그래서 쾌활한 느낌이 드나 봐요.

네, 같이 가사를 보면서 이야기를 이어갈게요. 이 곡에서 가사도 반주만큼이나 중요합니다.

맑은 개울에서 / 발랄하게 / 뛰노는 송어 / 화살처럼 빨리 움직이네 / 나는 평화롭게 둑에 앉아 / 깨끗한 개울물에서 / 활발하게 헤엄치는 / 송어를 보네

낚싯대를 든 낚시꾼이 / 둑에 서서 / 휴식을 취하며 / 물고기의 팔딱거림을 바라보고 있네 / 물이 투명하고 / 방해받지 않으면 / 그는 절대로 낚싯대로 / 송어를 잡을 수 없겠지

그러나 결국 도둑은 / 참을성 없어져 교활하게도 / 물을 흙탕물로 만드네 / 잠시 후 그의 낚싯대가 흔들리고 / 물고기가 사투를 벌이네 / 나는 피가 끓는 듯하며 / 가엾은 저 생명을 바라보네

첫 번째 연은 개울과 송어의 움직임을, 두 번째 연은 그걸 바라보는 낚시꾼의 모습을 나타낸 대목으로 사실상 같은 상황을 다루고 있다고

볼 수 있습니다. 그래서 1, 2연은 같은 선율로 표현되죠.

그러다 3연부터는 동요가 생깁니다. 낚시꾼이 진흙탕을 만들어 물고기를 낚으려 하면서 잔잔했던 잔물결 음형은 어디로 사라지고 훨씬 거센 물결이 이는 듯하거든요. 세게 치는 크레센도가 더해져 평화로움이 위협받는 상황을 강조합니다.

오, 왠지 긴장돼요.

다시 잔잔해지는 물결처럼 곧 처음과 같이 은은한 잔물결 음형이 돌아옵니다. 그러다 또 팔딱이는 음형이 등장하는 걸로 봐서 송어는 잡히지 않은 것 같아요. 시의 화자도 3연에서 그저 송어를 바라본다고 하니까요.

꽤나 여운이 남네요.

만일 이 가곡에 피아노 반주의 잔물결 음형이 없었더라면 전체적인 통일성과 완결성이 지금과 같은 수준에 이르지 못했을 겁니다.

이 작품도 참 훌륭하지만 아직 슈베르트 가곡의 진가를 알기엔 부족합니다. 바로 다음 곡을 들으러 가죠.

그레첸의 물레

작품 설명을 하기 전에 질문 하나 하겠습니다. 낭만주의 작품에서 가

장 밑바탕이 되는 게 뭘까요?

글쎄요. 상상력인가요?

상상력도 중요하죠. 그런데 이 시대 작품의 기저를 이루는 건 다름 아닌 인간의 감정입니다.

낭만주의 작곡가답게 슈베르트는 누구보다 인간의 깊고 복잡한 마음을 음악에 담는 데 탁월했어요. 지금 이야기할 〈실 잣는 그레첸〉 D.118이라는 곡에서 그 재능을 톡톡히 보여주죠.

슈베르트가 고작 열일곱 살에 작곡한 〈실 잣는 그레첸〉은 괴테의 『파우스트』 속 한 장면을 토대로 작곡한 가곡입니다. 파우스트 박사는 젊음과 사랑을 얻기 위해 악마에게 자신의 영혼을 파는 인물인데 그 '사랑'의 대상이 그레첸이죠. 이 곡은 그레첸이 자신을 떠난 파우스트를 생각하며 물레를 돌리면서 부르는 노래예요. 그럼 아래 가사를 함께 보면서 이야기하겠습니다. 표현이 참 재미있는 곡이라 기대해도 좋아요.

나의 평온은 저 멀리 마음은 무거워
그 평안 나 다시는 더는 찾을 길 없네
그가 곁에 있지 않은 곳 내게는 무덤
온 세상이 전부 다 쓰디쓸 뿐
내 가련한 머리 돌아버렸고

나의 오감은 조각나 버렸네

나의 평온은 저 멀리 마음은 무거워

그 평안 나 다시는 더는 찾을 길 없네

오로지 그만 따라 내 시선 창밖을 향하고

오로지 그만 따라 나 집 밖을 나서네

그의 드높은 걸음걸이 그 고귀한 풍모

그의 입가의 미소 그 시선의 강렬함

그의 흐르는 말 마법의 물결

붙잡는 그 손의 힘 아, 그의 입맞춤!

나의 평온은 저 멀리 마음은 무거워

그 평안 나 다시는 더는 찾을 길 없네

내 가슴 그를 향하여 마구 내달리니

아, 그를 꼭 붙잡고 놓지 않아도 된다면

마음껏 그에게 키스해도 된다면

그의 입맞춤에 내가 사라져버린대도

나의 평온은 저 멀리 마음은 무거워

가사가 세 연으로 나뉘어 있죠? 진하게 표시한 부분, 즉 각 연을 시작하는 구절이 똑같아요. 같은 후렴이 반복되고 있는 거죠. 이 곡의 구조를 알파벳으로 표시해 표현하면 AB-AC-AD가 됩니다.

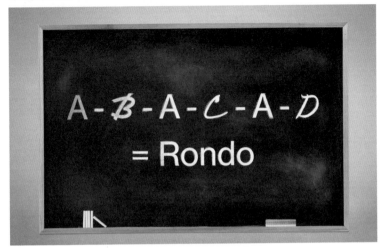

그럼 A가 후렴이겠군요.

맞아요. 기악음악에서는 이렇게 후렴구가 반복적으로 나오는 형식을
론도(Rondo)라 합니다. 일정한 주제가 계속 되풀이되면 훨씬 통일성
있게 느껴지죠. B와 C, D에서는 반대로 다양성을 느낄 수 있고요.

애초에 원작 시가 그렇게 되어 있는 거 아니에요?

맞아요. 그런데 슈베르트는 음악적 여운을 위해 마지막 연에 임의로
원작에 없는 한 행을 만들어 넣었습니다.
뿐만 아니라 앞서 본 잔물결 음형처럼 이 곡에서도 특정한 음형을 반
복해 곡의 분위기와 중심 이미지를 암시해요. 다음 페이지 악보에 피
아노라고 표시된 부분을 보시면 오른손으로 연주하는 두 번째 단은

물레가 돌아가는 모습을, 왼손으로 연주하는 제일 아래 단은 물레의
페달을 밟는 모습을 표현하고 있죠.

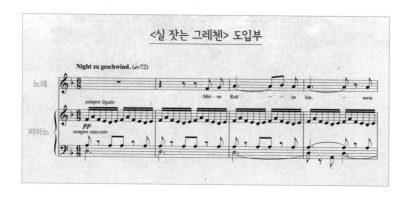

음표만 봐도 물레가 보이는 거 같아요.

이 음형은 베틀을 묘사할 뿐 아니라 그레첸의 복잡한 마음의 흐름을
형상화합니다.

이 노래 **두 번째 연의 마지막 행**은 그레첸이 파우스트와의 입맞춤을
회상하는 장면이에요. 여기서 피아노가 선명하게 자신의 목소리를 냅
니다. 그레첸이 "쿠스(입맞춤)" 하며 소리치고 난 다음 너무 감정이 북
받쳐 올라서 물레질을 잠시 멈추는 순간, 피아노도 서요.
그러다 이윽고 평정심을 되찾은 그레첸은 다시 천천히 물레를 돌리기
시작합니다. 이때 피아노도 주저하는 듯 움직이죠.

되게 드라마틱하네요.

이 곡 역시 〈세레나데〉처럼 조성의 변화를 통해서도 의미를 전달하는데 첫 번째 연에서 d단조로 시작해 C장조, a단조, e단조, F장조로 이어지다가 결국 다시 d단조로 돌아와요. 한 조에 정착하지 않는 모습이 끊임없이 돌아가는 물레의 이미지와 굉장히 잘 맞아떨어집니다.

슈베르트의 가곡은 이렇게 시의 극적인 면모를 생생하게 드러내요. 하지만 진짜

메리앤 스토크스, 가난한 자들을 위해 실 잣는 헝가리의 성 엘리자베스, 1895년

로 조가 복잡하게 바뀌는 작품은 따로 있습니다. 바로 〈아틀라스〉죠.

온 세상의 괴로움을 짊어진 아틀라스

〈아틀라스〉 D.957에서는 〈송어〉나 〈실 잣는 그레첸〉보다도 훨씬 난해한 방식으로 조가 바뀌는데 g단조로 한참 진행되다 다음 페이지 악보의 마지막 줄에 표시된 부분에서 b단조로 전조되는 부분이 그렇죠. 이건 굉장히 파격적인 조바꿈입니다. 가까운 조에서 이뤄지는 보통의 전조와 달리 g단조와 b단조는 매우 멀리 떨어진 조거든요.

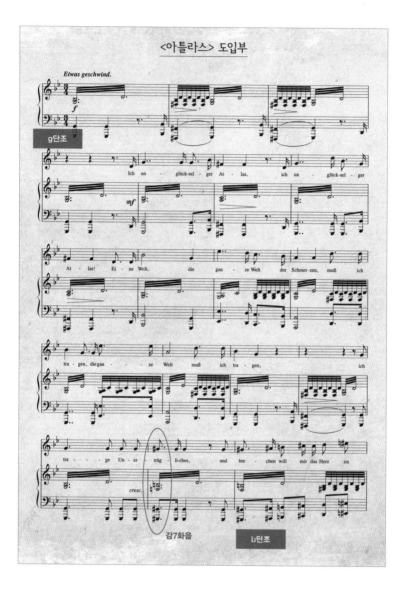

<아틀라스> 도입부

그런데 이렇게 먼 거리에 있는 조들끼리는 공통화음이 거의 없어서 공동으로 이용하는 문을 통해 옆방으로 건너가는 식으로 전조를 할 수는 없죠.

이럴 땐 특정 화음을 다리 삼아 새로운 조로 가게 됩니다. 여기서 슈베르트는 감7화음을 썼어요. 감7화음을 쓰면 반음씩 진행하는 반음계를 사용해서 미끄러지듯 지나갈 수 있기 때문에 갑작스럽게 먼 조로 넘어가도 큰 무리 없이 자연스럽게 들리죠. 이건 오래된 관습을 깨뜨리는 시도였습니다.

완전히 알아들은 건지 잘 모르겠지만 슈베르트가 천재였다는 건 이해했어요.

아래 그림은 어떤 조가 서로 가까운 친척인지 보여줘요. 조표가 잔뜩

장조 사이의 관계

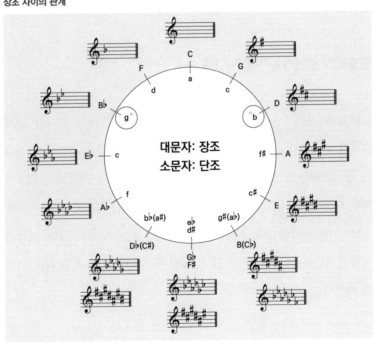

붙은 조성들도 있어 좀 복잡해 보이지만 실은 꽤 간단합니다. 옆에 있으면 사이가 가까운 거죠.

거리가 멀수록 먼 친척이라는 뜻이고요?

맞아요. 슈베르트는 다른 작품에서도 종종 이처럼 과감하게 조를 바꿨습니다. 슈베르트의 이러한 방식은 이후 후배 작곡가들에게 영향을 주면서 발전됐기 때문에 클래식 음악의 표현의 폭이 넓어졌지요. 그러나 이 위대한 음악가의 삶은 너무 이르게 끝나고 말았어요. 슈베르트는 세상을 떠나기 1년 전, 마치 자기 죽음을 예감이라도 한 듯 슬프고 아름다운 음악을 통해서 마음 깊은 곳에 있는 열렬한 감정을 끄집어냅니다. 이 곡이 그 유명한 《겨울 나그네》 D.911입니다.

쓸쓸하게 걸어가는 겨울 나그네

슈베르트 하면 《겨울 나그네》부터 떠올리는 분이 많을 겁니다. 실제로 《겨울 나그네》는 슈베르트 가곡 중 가장 위대한 작품으로 꼽힙니다. 노래 제목에서도 예상할 수 있지만 이 작품은 외로움, 버려짐의 감정을 다루고 있어요. 이 곡의 원제목을 정확히 번역하면 원래는 '겨울 여행'에 더 가깝습니다. 겨울에 홀로 여행을 떠난 남자의 실연, 거기서 비롯된 허무와 비애가 담겨 있죠. 그만큼 쓸쓸하고 우울한 감정이 짙게 배어나는 곡입니다.

슈베르트의 겨울 여행, 19세기
《겨울 나그네》는 스물네 곡이 하나로 묶여 있는
연가곡이다. 연가곡은 원작이 연작시인 경우도
있고, 아예 별개의 가곡이 추후에 하나로 묶이는
경우도 있는데 이 작품의 원작인 빌헬름 뮐러의 시
또한 연작시로, 시 자체가 매우 세련되고 간결한 게
특징이다.

굳이 추운 겨울에 여행을 떠날 땐 사정이 있을 테니까요.

여행이라는 소재 자체가 낭만주의 문학에서 참 자주 등장하기도 해
요. 이때 사람들은 시간과 공간 속에서 홀로 헤매며 저 길모퉁이에서
나를 기다릴지 모를 우연을 기대하곤 했죠. 이처럼 이 작품에는 자연
속에서 느끼는 고독감을 비롯한 낭만주의적인 정서가 가득합니다.

저도 그런 환상이 있었는데 이게 낭만주의적인 거였군요.

은근히 일상에서 낭만주의 시대가 남긴 흔적들을 자주 발견할 수 있답니다. 하지만 낭만주의자들의 여행은 우리의 생각보다 조금 더 어두운 구석이 있어요. 《겨울 나그네》는 특히 그렇죠.

여행에 어두운 면이 있다니 이해가 잘 안 돼요.

이렇게 설명해볼게요. 여기서 여행의 목적지는 죽음입니다. 결국 인생은 죽음이라는 종착역으로 향하는 여행이기도 하다는 거죠.
그런데 이 작품이 인생의 어둡고 허무한 면만 나타냈다면 오늘날까지 이토록 사랑받지는 않았을 겁니다. 《겨울 나그네》에서는 괴로움만큼이나 행복했던 시절에 대한 기억이 중요하게 다뤄져요. 아름다운 기억들이 손에 잡힐 듯 잡히지 않고 어깨 너머로 사라지는 느낌이랄까요. 결국 《겨울 나그네》에는 인생의 암울함과 아름다움이 나란히 드러나고 그래서 더 애틋합니다.

사랑하는 이여, 잘 자요

🔊 《겨울 나그네》의 첫 곡은 〈잘 자요〉입니다. 가사를 볼까요?
[10]

> 낯선 이(이방인)로 왔다가
> 낯선 이로 다시 떠나네.
> 지난 오월은 내게

온갖 꽃다발로 다정했지.

소녀는 사랑을 속삭였고,

어머니는 결혼까지 꺼냈는데,

이젠 세상은 암울하고,

길은 눈으로 뒤덮였네.

여정을 떠날 시각마저

내가 정할 수 없으니

직접 길을 찾아야만 하네.

이런 암흑에.

달그림자가

내 길벗으로 뒤따르네,

하얗게 눈 덮인 벌판에

짐승 발자국을 찾네.

더 서성거릴 이유가 있나?

나를 내쫓을 때까지.

길 잃은 개들이 짖도록 내버려두오

자기 주인집 밖에서!

사랑은 떠도는 걸 좋아하네—

신이 그리 만드셨으니—

한 사람에서 다른 사람한테로—

사랑스러운 자기, 잘 자요!

꿈꾸는 그대 방해하고 싶지 않네,

그대 평온을 깨뜨릴 순 없지.

발걸음 소리 들려선 안 되니

슬몃슬몃 문 닫자!

가면서 메모 남기네.

문에다 "잘 자요!"라고만,

그대가 알도록,

내가 그대 사모했다는 걸.

낯선 이로 왔다가 낯선 이로 다시 떠난다는 첫 구절은 사실상 이 작품의 전체 주제기도 하지요. 5월 봄날에는 사랑하는 이와 다정한 시간을 보냈지만 그건 과거일 뿐입니다. 나그네는 낯선 이가 되어 이곳저곳을 떠도는 중이니까요.

길은 눈과 어둠으로 뒤덮여 있어요. 여행길에서 잠을 청한 나그네는 꿈속에서 사랑했던 여인을 만난 듯합니다. 이 부분에서 음악은 갑자기 부드러워져요. 그러나 사랑했던 이에게 차마 말을 걸 수 없었기에 혼자서 "잘 자요"라는 말만 남기고 무거운 발걸음을 옮기죠. 여기까지가 1곡 〈잘 자요〉에 담긴 내용입니다.

이렇게 슬픈 굿나잇은 처음 봐요.

음악과 함께하면 그 슬픔이 더 깊어집니다. 슈베르트는 그 어떤 작곡

가보다도 감정을 세밀하면서 극적이게 다룰 줄 아니까요. 슈베르트의 가곡은 시의 분위기와 음악이 딱 맞아떨어져서 단순히 듣기 좋은 걸 넘어 연주하는 맛이 있다고 합니다. 슈베르트의 작품이 과거부터 오늘날까지 청중에게는 물론 음악가에게도 사랑받는 이유가 여기 있죠. 이 곡을 쓸 때 슈베르트는 몸이 아프기도 했고 무엇보다 몇 차례 실연을 경험했다고 해요. 사랑을 제대로 고백하기도 전에 사랑했던 여성들이 모두 결혼해버렸던 거죠. 그래서 어떤 학자들은 이 곡에 깔린 슬픈 분위기가 슈베르트 자신이 실제로 겪은 사랑의 상실에서 비롯되었다고 주장하곤 합니다.

하지만 《겨울 나그네》에 내재해 있는 슬픔은 존재의 허무를 얘기하는 거라고 봐야 해요.

존재의 허무까지요? 그건 좀 과하네요.

슈베르트가 살았던 시대에는 허무가 딱히 유별난 감정도 아니었어요. 인간이 광대한 우주에서 티끌만 한 존재라는 걸 처음으로 깨달은 시대였거든요. 삶을 신이 주신 선물이라 여길 때는 마냥 허무하다는 생각은 하지 않았겠지만 과학이 발달하면서 인류는 스스로가 동물에 불과했다는 초라한 진실을 알게 됐죠. 그때의 상실감은 이런 세계관에 익숙해진 지금 우리가 상상할 수 있는 수준이 아니었을 거예요.

지금도 인간이 우주의 먼지 같은 존재라고 생각하면 허탈하긴 하죠.

성문 앞 우물 옆, 그 보리수

행복감과 우울감을 동시에 묘사하는 《겨울 나그네》의 특성은 다섯 번째 곡인 〈보리수〉가 잘 보여줍니다. 〈보리수〉의 기본 틀은 유절 가곡으로 연마다 같은 음악이 반복돼요. 하지만 음악이 아예 다른 연들도 있습니다.

성문 앞 우물 옆
보리수 한 그루 서 있네.
그 그늘에 앉아
달콤한 꿈을 꾸곤 했지.

나무에 새겨놓은
그 많은 사랑의 말들
기쁠 때나 슬플 때
늘 거기로 나를 이끌었지.

오늘도 이리저리 걷다가
한밤중 그 옆을 지나네.
깜깜한데도
두 눈 감았다네.

나뭇가지가 속삭였네.

날 부르는 듯

친구, 내게로 와,

여기서 쉴 수 있다고!

차가운 바람이 불어와

내 얼굴을 바로 때리고

모자마저 벗겨 날아가도

몸 돌리지 않았네.

이제 몇 시간 거리

그곳에서 떨어져 있지만

여전히 속삭임이 들리네.

네가 쉴 곳 거기라고.

일단 시는 나그네가 보리수나무 앞에 찾아가는 장면으로 시작해요.
그런데 이 나무는 그냥 나무가 아닙니다. 과거 사랑을 속삭였던, 추억
이 너무 많은 장소죠. 어느덧 연인은 사라졌고 차가운 바람이 부는 겨
울밤 이곳을 찾은 나그네를 맞이하는 건 보리수나무뿐입니다. 나무
는 나그네에게 여기서 쉬었다 가라고 말해요.

겨울밤에 나무 밑에서 쉬다가는 얼어 죽기 십상일 텐데요.

그러니 이 말은 죽음을 제안한 거나 다름없어요. 모든 것을 놓아버리고 '휴식'을 취하라는 거니까요. 하지만 나그네는 보리수나무의 유혹에도 아랑곳하지 않은 채 계속 앞으로 걸어갑니다.

그렇게 들으니까 좀 섬뜩해요.

슈베르트는 여기에서도 장조와 단조를 번갈아 사용하면서 시의 느낌을 기가 막히게 살려내요. 예를 들어 과거의 아름다웠던 사랑을 이야기하는 두 번째 연까지는 피아노가 장조로 경쾌하게 연주되다 세 번째 연부터는 차가운 현실의 세계로 돌아와 단조로 바뀝니다. 그러다 네 번째 연이 끝나고 클라이맥스에 이르면 완전히 새로운 선율이 등장하며 쌓여왔던 감정들이 폭발해요. 그리고 마지막 연에서는 처음의

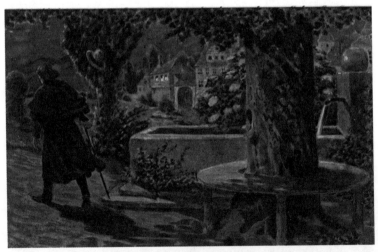

한스 발루셰크, 성문 앞 우물 옆, 1822년

가장 낭만적인
예술

상태로 돌아가죠. 하지만 같은 선율이라도 이번에는 시작할 때처럼 마냥 경쾌하게 느껴지지만은 않습니다.

시의 내용을 음악으로 재탄생시켰네요.

피아노만 나오는 도입부를 봅시다. 3이 붙어 있는 음표들이 여러 개 있죠? 이걸 셋잇단음표라 하는데 한 음표를 세 개로 나눠서 연주한다는 표시입니다. 이 셋잇단음표는 여름날 따뜻한 바람에 바스락거리는 보리수나무 이파리들의 움직임을 표현하고 있어요.

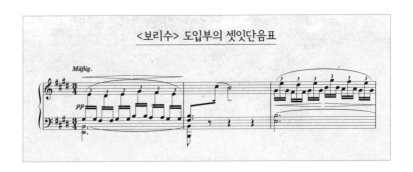

＜보리수＞ 도입부의 셋잇단음표

그러나 다섯 번째 연을 지나며 따사로운 여름날은 갑자기 혹독한 겨울로 바뀝니다. 다음 페이지 악보에서 이 부분을 볼 수 있어요. 도입부와 닮았으나 이 음표들은 더 이상 살랑살랑 움직이던 잎들이 아니라 나그네의 얼굴을 때리는 차가운 겨울바람이지요.

같은 음형인데 완전 다른 효과를 낼 수도 있군요.

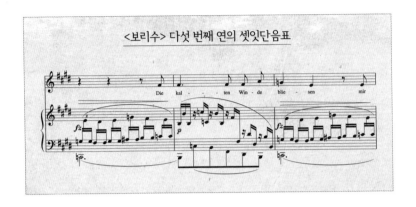

〈보리수〉 다섯 번째 연의 셋잇단음표

맞아요. 이렇듯 슈베르트는 음악으로 시의 내용을 더욱 섬세하고 풍부하게 만들었습니다. 슈베르트의 가곡이 으뜸으로 평가될 수 있었던 것도, 나아가 가곡이 클래식의 한 영역으로 우뚝 설 수 있었던 것도 이 능력 덕분이죠.

왜 슈베르트를 가곡의 왕이라고 하는지 확실히 알겠어요.

대단한 가곡을 쏟아낸 게 사실이긴 해도 슈베르트를 가곡만으로 기억하는 건 곤란해요. 앞서 이야기했듯이 슈베르트는 가곡뿐 아니라 모든 장르를 통틀어 수많은 걸작을 남겼거든요.

뭐든 잘하는 건 반칙 아닌가요.

그건 시대의 영향도 있습니다. 19세기 낭만주의 시대에는 사람들의 집과 거리, 광장, 가게 할 것 없이 일상 모든 곳에 음악이 있었으니까요.

예술가곡은 물론 피아노 음악, 관현악곡, 오페라 등 다양한 장르가 빠짐없이 사랑받았으니 음악 문화가 굉장히 풍요로웠죠. 그렇다고 모든 음악이 똑같이 평가되었던 건 아니에요. 공간이나 상황마다 필요한 음악이 달랐을뿐더러 각 장르 사이의 위계도 존재했습니다. 실내에서 친밀한 사람들끼리는 가곡을 함께 들었지만 콘서트홀에 가서 듣는 음악은 따로 있었어요. 그게 바로 교향곡입니다.

가곡이 제일인 줄 알았는데 그게 아니군요.

그럼요. 이때 청중들은 경외심을 안은 채 교향곡을 들었어요. 19세기 음악은 교향곡을 빼놓고는 말할 수 없을 정도입니다. 슈베르트도 교

유리 데니소프, 오케스트라

향곡을 여러 편 남겼죠. 다만 슈베르트가 살아 있던 시기엔 딱히 좋은 평가를 받지 못했기 때문에 몇 곡을 제외하곤 죄다 발표되지 않았어요. 그렇게 묻힌 교향곡들은 슈베르트 사후에 발견됐습니다. 슈베르트의 〈대교향곡 C장조〉는 슈만이 직접 발굴한 작품이기도 하죠.

젊은 나이에 세상을 떠났으니 알려지기도 어려웠겠어요.

네, 그래도 우리의 주인공인 슈만만큼은 슈베르트의 진가를 알고 존경했습니다. 슈만은 슈베르트의 교향곡을 모르는 사람은 슈베르트에 대해서 거의 모르는 것이라 말하며 슈베르트를 베토벤과 견주었죠. 아래의 글은 슈만이 슈베르트의 교향곡을 듣고 남겼던 말입니다.

이 교향곡에는 지금까지 수백 번이나 음악이 표현해왔던 이름다운 노래와 고통과 기쁨을 넘어서는 무엇이 숨어 있으며, 더 나아가 우리를 한 번도 가 본 기억이 없는 곳으로 데려간다. 그러니 이런 것들을 인정하고 이 교향곡을 듣기 바란다. 여기에는 대가의 노련한 음악적 작곡 기법 외에도 실핏줄 하나하나마다 약동하는 다채로운 생명력이 아주 세밀한 음영까지 드러나 있으며, 곳곳마다 깊은 외미가 날카롭게 표현되어 있고, 마지막으로는 우리가 프란츠 슈베르트의 다른 작품을 통해 알고 있는 낭만성이 곡 전체에 뿌려져 있다.

『음악과 음악가』(로베르트 슈만 저, 이기숙 역, 포노)에서 발췌했습니다.

이걸 보면 슈만이 슈베르트를 어떻게 생각했는지 잘 알 수 있죠. 슈만이 보기에 슈베르트에게는 그때까지의 음악가들과 다른 무엇이 있었던 겁니다. 슈만은 그걸 '낭만성'이라고 표현해요. 슈베르트가 낭만주의 시대의 최초의 거장이 될 수 있었던 건 다름 아닌 이 낭만적인 서정성 때문입니다. 아름답기도 아름답거니와 듣는 이의 마음 깊숙이 와닿는 음악이라는 거죠. 슈만과 브람스는 기꺼이 슈베르트의 길을 따르고자 했습니다.

슈베르트의 길

이제 정말 슈만의 이야기를 들려줄 시간이 온 것 같군요. 누구보다 예민한 감수성으로 늘 새로운 음악에 도전했던 이 아름다운 작곡가의 삶과 음악에 대한 이야기를 펼쳐보겠습니다.

19세기의 살롱에서 슈베르트는 가곡을 예술가곡이라는 장르로 격상시켰다. 가곡의 왕으로 불리는 슈베르트는 가곡뿐만 아니라 교향곡을 포함한 여러 장르의 작품을 남겼으나 그의 교향곡은 사후에나 주목받았다. 슈베르트의 길을 슈만과 브람스가 따른다.

살롱에서 피어난 음악	**살롱** 원래 응접실을 뜻하는 프랑스어로 사교 문화의 일종임. 단순한 사교 모임도 있었지만, 토론의 장이 되는 경우도 많았음. 작은 규모로 내밀한 소통이 가능했기에 피아노 음악과 가곡이 인기 있었음. ⋯› 슈베르트는 살롱을 배경으로 가곡을 예술가곡으로 격상시킴. **예술가곡** 낭만주의 서정시를 재료로 삼음. 서정시는 사랑의 동경, 인생의 덧없음과 같은 깊은 감정을 표현.
가곡과 조성	**가곡의 종류** ❶ **유절 가곡** 시의 모든 연에 같은 음악을 반복함. 예 〈들장미〉 ❷ **통절 가곡** 음악이 반복되지 않고 계속 변화함. 예 〈마왕〉 ❸ **변형된 유절 형식** 두 형식을 절충시킨 형식. 예 〈세레나데〉 **조성** 음악의 조에 따라 생기는 질서 **전조** 음악의 조성을 바꾸는 것 ⋯› 음의 질서가 바뀌게 됨 **관계조** 가까운 관계의 조들. 전조할 때는 공통화음을 이용.
가곡의 왕 슈베르트	슈베르트의 교향곡이 세상에 널리 알려지지 못했음. **〈세레나데〉** 선율, 화성, 조성, 형식 등 모든 기재를 동원한 작품. **〈송어〉** 피아노 반주로 표현되는 '잔물결 음형'이 핵심적 역할을 함. **〈실 잣는 그레첸〉** 론도 형식으로 유기적인 통일성을 보임. **〈아틀라스〉** 파격적인 조바꿈으로 표현의 폭을 크게 확장시킴. **〈겨울 나그네〉** 여러 작품이 엮인 연가곡. 슈베르트 가곡 중에서도 가장 위대한 작품으로 꼽힘. 음울함과 서정성을 동시에 나타냄. ⋯› 슈베르트의 가곡에는 낭만주의적 정서가 가득함.
낭만적인 슈베르트	슈베르트가 살던 시대에는 슈베르트의 교향곡이 세상에 널리 알려지지 못했음. 슈만은 슈베르트의 교향곡을 접하고 '낭만성'이 있다고 표현. ⋯› 슈만과 브람스는 슈베르트가 개척한 낭만주의 음악의 유산을 이어감.

II

사랑에 빠진
음악가
- 슈만의 성장과 결혼

책을 좋아하는 소년의 마음속에는 음악이 꽃피네

서점의 막내아들로 태어난 슈만은 자연스레 책과 사랑에 빠졌다.
구름처럼 피어난 책의 낱장들 속에 성장한 어린 시인은
음악을 통해 더 큰 세상을 만난다.
환상을 덧칠한 슈만의 음악은 유달리 특별하다.

은밀히 귀 기울이는 자에게, 온갖 대지의 꿈속에서,
나지막한 음이, 모든 음을 뚫고 울려 나온다.

- 프리드리히 폰 슐레겔

01
시인을 꿈꾼 소년

#츠비카우 #하이델베르크 #〈아베크 변주곡〉
#『음악신보』 #다비트 동맹 #《카니발》
#〈교향적 연습곡〉

우리의 주인공 슈만은 1810년, 독일 동부 작센의 작은 도시 츠비카우에서 태어났습니다. 가족들이 가업으로 운영하던 서점을 확장하기 위해 츠비카우로 옮겨 간 지 2년 만의 일이었어요.

슈만 집안은 서점을 했군요.

맞아요. 슈만의 집은 책으로 가득할 수밖에 없었습니다. 처음 슈만을 소개할 때 문학에 조예가 깊은 음악가라고 했던 게 기억나시나요? 슈만은 어려서부터 소설과 시를 좋아했어요. 책에 둘러싸여 자랐으니 싫어하기도 힘들었겠지만 아무래도 문학을 좋아하는 기질은 아버지에게 물려받았을 겁니다. 슈만의 아버지인 아우구스트 슈만은 작가 지망생이었거든요. 아우구스트는 작가의 꿈을 이루지는 못했어도 대신 서점을 운영하며 부지런히 글을 쓰고 가끔 출판도 하면서 문학에 관한 관심을 버리지 않았던 인물입니다. 슈만은 이 집의 막내아들로 태어났던 거죠.

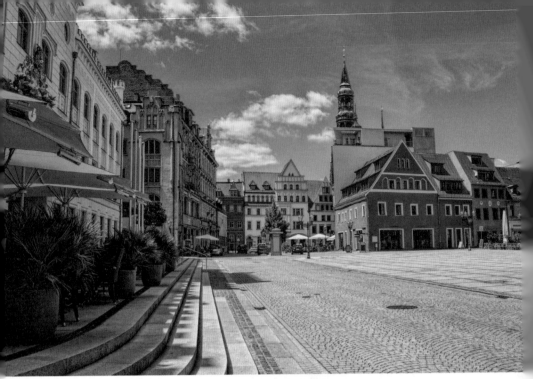

오늘날 츠비카우 전경
슈만이 태어난 19세기 초반 츠비카우는 자연경관이
아름답고 한적한 도시였다. 그러나 19세기 중반부터
근교에 탄광 산업이 크게 발전하며 도시가 커졌고
20세기 들어서는 독일 자동차 산업의 중심지로
부상했다. 현재 작센주에서 네 번째로 큰 도시다.

유명하다는 작곡가 중에 또 작가의 아들은 처음 보네요.

서점 막내아들

아버지뿐 아니라 슈만의 가까운 친척 중에 음악가는 한 명도 없었어
요. 슈만에겐 맨 위에 누나가 하나, 그 아래로 형이 셋 있었는데 음악
가로 자란 건 슈만뿐이었습니다.

슈만은 집안에서 좀 별난 애였겠네요.

그랬을 수는 있는데 음악을 멀리한 집안은 아니었어요. 어머니인 크리스티아네 슈만이 노래를 굉장히 잘했다는 기록이 있거든요. 실제로 슈만의 재능을 알아보고 일곱 살에 당시 츠비카우의 학교에서 음악 선생을 하던 쿤치에게 피아노 레슨을 시킨 것도 어머니였죠. 가르침을 받기 시작한 슈만은 금세 수준급으로 연주할 수 있게 됐습니다. 심지어는 짧게 작곡까지 할 정도로 재능을 보였대요.

역시 슈만도 떡잎부터 다르네요.

조숙했던 슈만은 어린 나이에도 쿤치가 선생으로는 나쁘지 않을지 몰라도 음악가로서 그렇게 뛰어난 건 아니라고 생각했습니다. 그리고 쿤치에게는 더 이상 배울 게 별로 없다고 느꼈죠.

기껏해야 일고여덟 살 때 아닌가요? 그러기엔 너무 어린 거 같은데….

이상해 보일 수도 있겠네

어린 시절 슈만의 초상

시인을 꿈꾼 소년

요. 하지만 원래 슈만이라는 사람 자체가 한곳에 진득하게 머물러 있는 타입이 아닙니다. 이후에도 언제나 더 새롭고 나은 걸 좇아 가곤 했죠.

유명한 음악가들 중에는 어렸을 때 우연히 본 어떤 공연이 인생을 바꿨다고 표현하는 이가 상당히 많아요. 아홉 살 무렵 슈만에게는 당대 유명 비르투오소 피아니스트인 이그나츠 모셸레스의 연주가 그랬지요. 선생에 만족하지 못하던 시절 모셸레스는 슈만의 마음속 '아이돌'이었어요. 슈만은 그 공연을 계기로 모셸레스처럼 멋진 피아니스트가 되고 싶다는 꿈을 품게 됐습니다.

그래도 롤 모델을 일찍 찾았네요.

'필'받은 슈만은 제대로 연습하고 싶다면서 아버지에게 그랜드 피아노를 사달라고 졸랐어요. 지금도 그렇지만 이때는 그랜드 피아노가 정말 비싼 물건이었어요. 부담됐을 텐데도 슈만의 아버지는 재능 있는 막내아들을 위해 그랜드 피아노를 마련해줬습니다. 신이

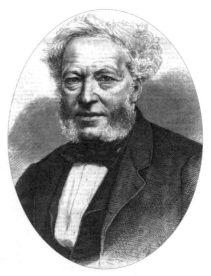

이그나츠 모셸레스
모셸레스는 19세기 최고의 피아니스트 중 한 명으로, 베토벤을 존경해 베토벤의 오페라 〈피델리오〉를 피아노로 편곡하기도 했다. 멘델스존, 쇼팽 등과 가깝게 지냈으며 슈만과도 서로에게 작품을 헌정할 정도로 가까웠다.

난 슈만은 그 피아노를 애
지중지하며 매일같이 연습
에 매진했죠.

집에 그랜드 피아노가 있으
면 저였어도 열심히 연습할
거 같아요.

타고난 기량에 열정이 더해
지자 슈만의 연주 실력은
일취월장했어요. 이 사실이
알려지면서 츠비카우 음악
계에서도 꼬맹이 슈만의 이

츠비카우의 슈만 생가 내부
슈만이 태어나고 자란 집은 오늘날 로베르트 슈만
하우스라는 박물관이 됐다. 내부에는 슈만과 주변
인물들이 연주했던 피아노가 보존돼 있다.

름을 모르는 사람이 없었습니다.

모차르트나 베토벤처럼 신동으로 소문이 나는 경지는 아니었지만 이
미 열두 살부터 작곡을 했던 걸 보면 천재의 면모가 전혀 없던 건 아
니었어요. 다만 음악가 집안이 아니라서 그랬는지 슈만의 부모가 아
들을 음악가로 키워야겠다고 생각하지는 않았습니다.

부모도 전혀 모르는 분야를 무작정 시키기가 겁이 났나 보군요.

그랬을 법하죠. 꼭 환경 탓만 할 수는 없는 게 어릴 적 슈만은 음악보
다 문학에 더 관심이 많았어요. 사춘기에 들어서자 슈만은 그리스 비

극부터 여태껏 여러 번 언급된 괴테나 실러 같은 고전주의 작가와 장 파울, 노발리스, E. T. A. 호프만, 프리드리히 슐레겔, 클레멘스 브렌타노 같은 낭만주의 작가의 작품 모두 열렬히 읽어나가기 시작했습니다. 본인이 직접 시를 쓰기도 했고요. 이 시기 슈만은 자기나 가족이 쓴 시를 모아 적어뒀는데 이 공책의 이름이 꽤 인상적입니다. '황금빛

슈만의 문집 『황금빛 목장에서 따온 작은 꽃과 나뭇잎들』의 표지

목장에서 따온 작은 꽃과 나뭇잎들', 진짜 문학 소년답죠?

이때부터 글을 잘 썼네요. 그런데 솔직히 이 시간에 음악에 매진했으면 더 훌륭한 작품을 쓸 수 있지 않았을까요?

결과적으로 보면 문학에 빠져 있었기 때문에 슈만이 자기만의 색깔을 지닌 음악을 만들 수 있었습니다. 사실 음악과 문학이 생각만큼 멀리 떨어져 있지 않아요. 글자가 없던 시절에 사람들은 시를 쓰고 읽는 대신 노래를 했을 테니 엄밀히 말하면 문학의 원형은 음악이라 할 수 있죠. 그리고 당시 낭만주의 작가 중에는 음악을 좋아하는 사람들도

아주 많았어요. 특히 슈만이 좋아했던 장 파울은 "오로지 음악만이 영원으로 가는 마지막 문을 열 수 있다"면서 음악을 최상의 예술로 표현했습니다.

하긴 글을 써서 남길 수 없던 시절에는 음악이나 문학이나 다 비슷했 겠네요.

드디어 유학 결정?

그러던 슈만이 열다섯 살 이 되던 해, 슈만의 아버지 는 생각을 달리해 아들을 드레스덴 왕립 오페라 극장 의 음악 감독이었던 카를 마리아 폰 베버에게 보내기 로 마음먹습니다. 슈만이 워낙 뛰어난 재능을 보이니 까 '이 애가 혹시 천재는 아 닐까?' 하는 생각이 들었던 거죠.
참고로 베버는 독일 오페라 역사에서 무척 중요한 작곡 가예요. 슈만이 살던 시대

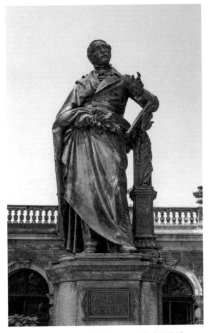

드레스덴 시에 있는 카를 마리아 폰 베버의 동상
베버는 최초의 독일식 오페라인 〈마탄의 사수〉를 작곡한 음악가로 잘 알려져 있다. 모차르트와 처가 쪽 면 친척이기도 하다.

에도 작센은 물론 독일 전체에서 가장 명성이 높은 음악가였고요.

오, 슈만이 드디어 음악가의 길을 가겠군요.

안타깝지만 타이밍이 좋지 않았습니다. 슈만을 보내려고 할 때쯤 베버가 런던의 로열 오페라 하우스에서 위촉받은 작품을 올리기 위해 영국으로 떠나버렸거든요. 결국 슈만의 유학은 성사되지 못했죠.

에고… 안됐네요.

비극은 이제부터였어요. 이즈음 슈만의 둘도 없는 누나 에밀리아가 세상을 떠나게 됩니다. 열다섯이었던 슈만은 누나의 죽음에 큰 충격을 받았어요.

어린 나이에 가족을 잃다니 감당하기 쉽지 않았겠죠.

여기까지였으면 슈만도 그 슬픔을 견딜 수 있었을 겁니다. 그런데 장녀를 잃은 슬픔에 슈만의 아버지가 몸져눕더니 얼마 있다가 삶을 등지고 말아요. 졸지에 가족을 두 명이나 잃은 슈만은 암흑 같은 절망에 빠졌습니다. 이후엔 원래 지녔던 명랑함을 잃고 조용하며 냉담한 성격으로 바뀌기까지 하죠.

얼마나 힘들었으면 성격이 바뀔까요….

이때 한참 사춘기였던 슈만은 남들보다 조금 더 아프게 어른이 됐던 거예요. 와중에 베버마저 영국에서 폐결핵으로 갑자기 생을 마감하는 바람에 유학 계획도 완전히 취소되고 말았습니다.

라이프치히 대학교로

슈만의 청소년기는 츠비카우에서 몇 년 더 이어졌습니다. 그리고 학교를 졸업하는 나이가 되어 진로를 결정해야 하는 시점이 왔죠. 슈만의 성적은 꽤 좋은 편이었고 형들이 돌아가신 아버지의 사업을 이어가고 있어서 집에 돈이 부족하진 않았으니 자연스럽게 슈만은 대학 진학을 준비했습니다. 문제는 어떤 전공을 택하느냐였죠. 슈만은 시

1900년 라이프치히 대학의 풍경

인이나 음악가가 되고 싶어 했지만 슈만의 어머니는 아들이 졸업만
하면 안정된 직업을 가질 수 있는 법학과에 가길 바랐어요. 결국 슈
만은 어머니의 뜻을 따라 라이프치히 대학 법학과에 진학합니다.

슈만같이 감수성이 풍부한 사람에게 법학은 최악의 선택 같은데요….

예상처럼 슈만은 법학에 마음을 붙이지 못했어요. 게다가 슈만의 대
학이 있던 라이프치히는 당시 독일에서도 손꼽히는 대도시였죠. 줄
곧 작은 도시에서만 살아온 슈만은 라이프치히 생활에 적응하지 못
했습니다.
슈만은 아웃사이더가 되어 음악과 이야기로 가득한 자기만의 세계에
빠져들며 외부와 담을 쌓고 지냈어요. 하지만 이 시기가 길지는 않았
습니다.
누가 뭐라 해도 라이프치히는 위대한 음악가 바흐가 27년간 교회음
악 총책임자로 봉직했던 음악의 도시였으니까요. 문화적인 유산을 자
랑하는 라이프치히에서는 츠비카우와 다르게 거의 매일 새로운 공연
이 열렸던 데다 슈만의 이야기에 공감해줄 문인도, 음악가도 많았습
니다.

도시 분위기 자체는 슈만과 잘 맞았겠어요.

결국엔 슈만도 라이프치히에 적응하게 됐죠. 더욱이 츠비카우에서부
터 알고 지내던 카루스 박사와 그 부인을 라이프치히에서 다시 만나

면서 라이프치히 음악계의 여러 인사들과 얼굴을 틀 수 있었습니다. 카루스 부부는 엄청난 음악 애호가라 종종 집에서 하우스 콘서트를 열곤 했는데 슈만이 이 모임의 일원이 됐거든요.

그러던 어느 날 슈만은 카루스 부부 집에서 앞으로의 인생에 결정적인 역할을 할 인물과 만납니다. 바로 프리드리히 비크였어요. 프리드리히 비크는 라이프치히의 이름난 음악 선생으로, 피아노 영재로 유명한 아홉살 난 딸이 있었죠. 이날 슈만은 비크의 딸 클라라의 연주를 듣게 됩니다. 그리고 그 솜씨에 진심으로 감동해요.

아니, 어린아이의 연주에 그렇게 감동했다고요?

그때 클라라는 이미 대중 앞에서 공개 연주를 할 정도로 완성된 피아니스트였습니다. 타고난 재능에, 피아노 선생인 아버지의 치밀하고 체계적인 지도를 거치니 당연한 결과였지요.

슈만은 프리드리히 비크의 제자가 되기로 결심합니다. 그렇게 슈만과 비크 가족의 인연이 시작됐죠.

슈만은 비크의 집에서 숙

1825년의 프리드리히 비크
스스로는 그리 뛰어난 음악가가 아니었으나 비크는 19세기에 손꼽히는 비르투오소 피아니스트였던 클라라와 피아니스트이자 지휘자였던 한스 폰 뷜로를 길러냈다.

식하면서 연습에 열을 올렸
어요. 그러나 이 생활도 잠
시 몇 달 후 열아홉 살이
된 슈만은 하이델베르크에
서 법학을 공부하던 친구
의 편지를 받고 돌연 자기
도 거기서 법학을 공부하
겠다며 떠나버려요.

1828년 무렵 아홉 살의 클라라 비크

하이델베르크의 슈만

법학과를 다니다 음악을 제대로 배워보겠다고 마음먹은 게 언젠데
갑자기 또 법학이요?

갑작스럽긴 하죠. 아까도 말했지만 슈만은 자주 방황했어요. 이렇게
이리저리 왔다 갔다 흔들리는 건 젊은 낭만주의자의 전형적인 모습이
기도 합니다. 사실 돌발 행동에서 시작된 이 여정은 새로운 유학길이
었다기보다는 시야를 넓히기 위한 여행에 가까웠어요. 슈만은 라인강
을 죽 따라 프랑크푸르트와 마인츠를 구경한 뒤 하이델베르크에 도착
했죠.

공부하러 간다더니….

하이델베르크의 풍경
하이델베르크는 라이프치히보다 규모는 크지
않지만 유서 깊은 도시다. 특히나 1386년 설립된
하이델베르크 대학은 독일에서 가장 오래된
대학교다. 당시 하이델베르크는 뷔르템베르크
왕국이었기 때문에 작센 왕국에서 태어나 자란
슈만에게는 외국 도시와도 같았다.

거기서 한술 더 떠 스위스와 이탈리아 등지로도 여행을 떠납니다. 나쁘게만 평가할 건 아닌 게 훌쩍 해외로 여행을 떠나는 건 지금과 마찬가지로 이 시대에도 젊은이의 로망이었으니까요.

스무 살에 떠나는 배낭여행이라니 좀 부러워요.

슈만은 두 달간 신나게 세상을 구경한 뒤 하이델베르크로 돌아와 대학 생활을 시작했습니다. 잘 적응할 수 있을까 싶은 그때 슈만은 티보 교수라는 예리한 지성의 소유자를 만나게 돼요. 그러면서 난생처음으

로 법학에 흥미를 갖기 시작하죠.

슈만이 법학에 관심을 가지다니 별일이네요.

사실 그건 이때 친해진 티보 교수가 어마어마한 음악 애호가였던 덕분이에요. 슈만은 티보 교수의 집에 가 피아노 연주를 하며 사람들과 어울렸습니다. 이로써 슈만의 뛰어난 연주 실력에 대한 소문도 널리 퍼지게 되죠. 결국 슈만은 스테파니 대공비 같은 인사에게까지 연주를 요청받게 됩니다. 이후 자신감을 얻은 슈만은 작품을 작곡해 대공비의 딸인 파울리네 폰 아베크에게 헌정했어요. 그 곡이 슈만의 작품번호 1번인 **〈아베크 변주곡〉 Op.1**입니다.

프랑수아 제라르, 스테파니 폰 바덴의 초상, 1806년경
스테파니 대공비는 원래 프랑스의 공주로, 만하임 바덴 대공과 결혼하면서 만하임에 머물게 됐다. 대공비는 살롱을 열며 만하임 궁정의 문화를 선도했다.

첫 작품이군요.

네, 슈만은 이 첫 작품뿐 아니라 작품번호 10번까지 모두 피아노를 위한 곡을 썼어요. 피아노는 젊은 시절 슈만이 가장 좋아하고,

가장 잘 다루는 악기였거든요. 그런데 이 곡에는 특이한 점이 있습니다. 작품을 헌정받은 파울리네 폰 아베크가 세상에 존재하지 않는 사람이라는 거였죠.

방금 대공비의 딸이라고 했잖아요.

슈만의 상상 속 설정이 그랬던 거죠. '아베크'는 독일어로 ABEGG라고 쓰는데 공교롭게도 이 알파벳은 모두 음계 안에 있는 음을 가리키기도 해요. 라·시♭·미·솔·솔 이렇게요. 애초부터 A-B-E-G-G로 이어지는 주제를 염두에 둔 채 가상 인물을 만든 게 분명합니다.

황당하긴 한데 발상은 기발하네요.

음악을 작곡하면서도 언어적인 재미를 놓치지 않은 거니 문학적 상상력이 묻어나는 부분이라고 할 수 있겠죠. 이 곡은 위 악보에 표시한 '아베크 주제'를 자유롭게 변주하며 진행됩니다. 들어보면 열아홉

슈만이 보인 재능이 얼마나 특별한지를 알 수 있어요. 화려하고 기지가 넘쳐 딱 이 나이 젊은이가 지닌 포부나 야망 같은 것들이 가득 차 있는 가운데 환상적인 느낌도 짙습니다. 이 같은 환상성은 앞으로 계속 슈만의 작품에서 드러나지요.

법이냐 음악이냐 그것이 문제로다

이렇게 작품도 쓰고 연주 활동을 하기도 했지만 스무 살 슈만은 여전히 일개 법학도일 뿐이었어요. 그러던 슈만에게 운명 같은 사건이 찾아옵니다. 비르투오소 바이올리니스트 니콜로 파가니니의 공연이었어요. 파가니니는 악마에게 영혼을 팔아서 실력을 얻게 됐다는 소문까지 있을 정도로 화려한 기교를 자랑하는 연주자였죠. 말로만 표현하면 와닿지 않을 수 있는데 당시 파가니니의 존재는 충격 그 자체였습니다. 얼마나 대단했는지 음악사의 내로라하는 음악기 중 파가니니의 공연에 압도당한 사람이 한둘이 아닐 정도죠. 바이올린 대신 피아노로 파가니니가 되리라 결심한 리스트

SIG^r PAGANINI.

1831년 파가니니 영국 공연을 담은 일러스트

는 물론 그 유명한 쇼팽도 그랬습니다.

저도 그런 대단한 공연을 한번 직접 보고 싶어요.

저도요. 여전히 음악에 미련을 갖고 있던 슈만은 파가니니의 공연을 보고 이제 정말 음악가가 돼야겠다고 결심합니다. 그리고 어머니에게 편지를 써 자신의 결심을 알렸죠. 슈만의 어머니는 아들의 미래를 걱정했지만 무조건 반대만 할 수도 없다고 생각해서 우선 6개월만 해보는 걸 조건으로 허락해요. 슈만은 기뻐하며 라이프치히에 있는 비크의 집으로 돌아갔습니다.

슈만의 어머니가 반대만 했으면 지금 세상에는 슈만의 작품이 없었겠네요.

그런데 악기를 배워보신 분은 알겠지만 원래 즐겁고 재밌어 보이기만 하는 음악도 제대로 하려면 길고 고된 연습 과정이 필요해요. 슈만은 열심히 훈련에 매진하다가도 가슴속에서 아름답고 멋진 선율이 용솟음치듯 끓어오를 때마다 손가락 연습만 반복해야 하는 자신의 처지에 회의를 느꼈죠. 결국 이렇게는 안 되겠다고 생각한 슈만은 라이프치히 궁정 극장의 음악 감독이었던 하인리히 도른을 찾아가서 작곡을 배워요. 참고로 비크를 아예 떠난 건 아니고 그냥 추가 수업을 받았던 거예요. 비크도 이해를 해줬고요.

다른 선생님을 찾다

도른은 슈만에게 코랄 화성부터 이중 대위법, 푸가 기법 등 바흐 시대에 체계화된 작곡의 기초를 세세하게 알려줬어요. 하지만 슈만은 곧 도른의 수업 내용에 불만을 갖게 됩니다. 이건 예견된 결과였죠. 슈만이 보기에 도른은 모든 걸 대위법으로만 이해하려 했거든요. 쉽게 말해 대위법이란 정해진 답이 있는 수학 문제 같은 거라 자신이 펼치고 싶은 환상과 상상의 세계를 표현하기 불가능했습니다.

그래서 슈만은 자기에게 맞는 다른 선생을 찾아요. 훔멜이라는 피아니스트이자 작곡가였죠. 당시 훔멜은 앞으로 종종 나올 펠릭스 멘델스존이나 피아노를 배운 사람이라면 들어봤을 카를 체르니같이 위대한 음악가를 길러낸 교육자로서도 명성이 높았어요. 그러나 뜻밖에도 비크는 훔멜에게 배우겠다는 슈만의 계획을 단호하게 반대했습니다.

왜요? 아까 도른한테 배우는 건 허락했잖아요?

도른은 비크와 분야가 달랐지만 훔멜은 비크의 라이벌이었으니까요. 제자가 라이벌에게 가는 건 비크의 자존심이 허락하지 않았던 거죠. 슈만은 라이프치히에 남는 수밖에 없었습니다. 그렇다고 가만히 있지는 않았어요. 대신 다른 곳에서 배움의 돌파구를 찾았지요.

어디 몰래 다른 사람을 찾아갔나 보네요.

슈만의 스승은 다름 아닌 악보였습니다. 살아 있는 사람 중에서 스승을 찾지 못하자 이미 죽은 바흐, 베토벤, 슈베르트 같은 과거의 거장에게 배움을 청한 거죠. 슈만은 이들의 악보를 연구하고 또 연구했습니다.

그럼 이제 피아노 연습은 안 하는 건가요?

아닙니다. 작곡만큼이나 피아노도 죽어라 연습하고 있었어요. 다만 빨리 두각을 나타내고 싶은 조바심이 너무 컸던 나머지 자신에게 부족한 부분을 얼른 채우고 싶었던 거예요. 보통 연주자들은 아주 어려서부터 음악 교육을 시작하는 데 비해 슈만은 스무 살에 시작했으니 엄청나게 늦은 편이긴 했거든요.

혼자 뒤처져 있다고 느꼈던 거군요.

슈만은 그 차이를 만회하고자 손가락에 특수한 장치를 착용하고 연습하기 시작해요. 정확히 어떻게 작동되는 장치였는지 기록이 남아 있지 않지만 나중에 슈만의 딸이 남긴 기록을 통해 추정해보자면 누구나 다루기 힘들어하는 네 번째 손가락의 힘을 기르기 위해 특별히 더 무게를 가하는 장치였던 걸로 보입니다.

연습도 좋지만 손가락에 무리가 갈 거 같아요.

19세기 독일에서 사용된 손가락 강화 장치
슈만이 어떤 장치를 사용했는지 정확히 남아 있는
자료는 없지만 19세기 독일에서는 그림과 같은
도구가 널리 사용됐다.

네… 1832년 스물두 살 슈만에게 손가락 마비 증상이 생기기까지는
그리 오래 걸리지 않았습니다.

계속되는 좌절

이때 슈만은 손가락을 자유자재로 움직이지 못했고 무엇보다 통증
이 너무 심해서 피아노를 제대로 연주할 수도 없었어요. 손가락 부상
을 가족들에게도 숨긴 채 치료에 매진했지만 몇 달이 지나도, 심지어
1833년으로 해가 바뀌어도 증상은 크게 나아지지 않았죠. 그뿐인가
요. 이번에는 슈만과 가장 친하던 형 율리우스가 그만 콜레라에 걸려
숨지고 맙니다.

힘든 일이 하나도 아니고 이렇게 연달아….

우리는 이 예민한 이십 대 청년이 얼마나 큰 타격을 받았는지 영원히 알 수 없을 거예요. 슈만은 몇 날 며칠을 절망에서 헤어나지 못하고 눈물만 흘리며 보냈습니다. 아직 어린 나이였던 슈만은 이때 비로소 죽음이라는 게 무엇인지 깨닫고 자기도 언제든지 죽을 수 있다는 공포에 휩싸이기도 했어요. 너무나 무서웠던 나머지 삶을 끝내는 게 낫다고 생각해 창문 밖으로 뛰어내리려 했다는 이야기도 전해지죠.

너무 불쌍해요.

이건 제 경험인데 저도 어머니가 돌아가셨을 때 처음으로 인생이 유한하다는 걸 알게 됐어요. 사람은 언젠가 죽는 존재구나 막연히 짐작만 했을 뿐이었는데 항상 내 곁에 있을 거 같던 어머니가 한순간에 사라지니 죽음이 무엇인지 정말 와닿더라고요. 슈만도 그때 저랑 비슷한 상태였을 것 같아요.

그런 기분이라면 이해할 수 있어요.

이때 슈만이 겪었던 지독한 좌절감은 병의 증상이기도 합니다. 슈만은 흔히 조울증이라고 하는 양극성 기분 장애로 사는 내내 고통받았는데 이 병은 적절한 치료 없이는 평생 극단의 상태를 번갈아 경험하게 만들죠.

말하자면 조증 상태에서는 들뜨는 기분을 주체하지 못해 며칠간 잠
도 안 자고 작곡을 했다가 우울 상태일 때는 기분이 처지고 무기력해
져 아무것도 못 하는 사이클이 반복됐던 겁니다. 그래서 슈만의 작품
수는 특정 연도에 집중되는 경향이 있어요.

그럼 남들보다 훨씬 예민했겠군요.

그렇습니다. 슈만은 비극적인 사건에 더 취약했어요. 어느 순간부터
끝없는 좌절감에 빠져 있다가, 또 어느 순간 갑작스레 털고 일어나 믿
기지 않는 힘으로 새로운 일을 벌이는 패턴이 되풀이됐죠. 슈만에겐

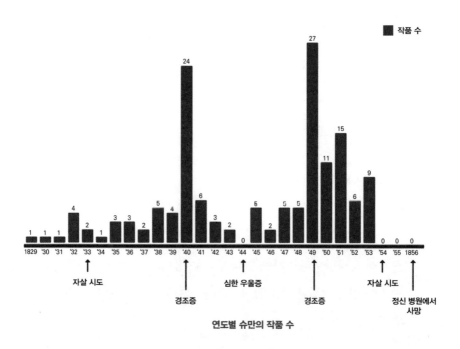

연도별 슈만의 작품 수

사랑에 빠진
음악가

인생이 길고 긴 터널 같았을 거예요.

결국 손가락 마비와 형의 죽음 탓에 마음을 앓던 슈만은 다음 해인 1834년 스물네 살을 맞이하면서 연주를 아예 포기하기로 합니다.

잘된 거… 맞지요?

슈만이 안쓰럽긴 해도 그래서 우리가 뛰어난 작품들을 만날 수 있게 되었으니 일단 그렇게 말해두죠.

새로운 음악을 위하여

이 시기 슈만은 새로운 일에도 도전하고 새로운 사람도 많이 만났습니다. 그중 가장 중요한 인물이 에어네스티네예요. 슈만보다 여섯 살 어린 에어네스티네는 헝가리 출신 귀족의 딸로 비크의 집에서 같이 피아노를 배우던 학생이었습니다.

어째 분위기가 묘한데요.

사랑에 빠지기 쉬운 나이였던 둘은 음악이라는 공통점을 나누며 급속도로 가까워졌죠. 만난 지 몇 달 만에 두 사람은 무려 자기들끼리 약혼까지 하게 돼요.

이제 애인이 생길 나이도 됐지요.

이뿐만 아니라 이즈음 슈만은 방금 말했던 것처럼 맹렬히 새로운 일을 꾸미기 시작하는데 그 가운데 주목할 만한 건 알고 지냈던 친구들과 선생님들을 모아 음악 잡지를 만든 일입니다. 당시 파리에서 베를리오즈와 리스트의 주도로 만들어진 음악 잡지 『가제트 뮤지컬』이 그야말로 선풍적인 인기를 끌었으니 슈만도 비슷한 시도를 했던 것 같아요.

열아홉 살 무렵 에어네스티네 폰 프리켄의 초상,
1835년경

슈만 집안의 가업이 책을 팔고 만드는 일이었잖아요. 그 영향인지 슈만은 잡지를 만드는 일에 거리낌이 없었습니다. 게다가 슈만이 살던 라이프치히는 독일뿐 아니라 유럽에서 손꼽히는 출판 도시였기 때문에 여러모로 여건도 좋았죠.

슈만은 워낙 글쓰기를 잘했으니 더 그랬겠어요.

슈만이 친구와 선생님 여럿을 모아 만든 잡지의 이름은 '노이에 차이트슈리프트 퓌어 무지크', 우리말로 옮기자면 '새로운 음악 잡지' 정도

의 뜻이에요. 보통은 『음악신보』라고 많이 하니 우리 강의에서도 그렇게 부를게요.

슈만은 『음악신보』에 실리는 글 대부분을 직접 썼어요. 전에 슈만이 슈베르트에 대해 쓴 글들을 소개했었죠? 그게 다 『음악신보』에 발표한 글이랍니다. 슈만의 보는 눈은 꽤 정확했습니다. 슈베르트는 물론 브람스와 쇼팽의 음악이 지닌 가치를 발견해 처음으로 세상에 알린 것도 슈만이죠. 그렇다고 슈만이 좋은 평만 하지는 않았습니다. 방금 전에도 나온 선배 음악가 체르니를 향해서는 예술성이 높지 않다며 "체르니 선생은 제아무리 빠르게 연주한다고 해도 사람들의 마음을 끌 수 없다. 미운 사람이 있으면 이런 음악을 들려줘서 쫓아버리겠다"고 했던 걸 보면 혹독한 비평도 여럿 썼지요.

그러게요. 표현이 꽤나 신랄하네요.

글의 주제는 매번 달랐지만 모든 글을 쓸 때 슈만의 신념은 언제나 같았습니다. 그건 바로 기교에만 집중하는 음악이 아니라 깊이 있는 음악이 주류가 되어야 한다는 원칙이었어요.

『음악신보』의 한 페이지
맨 윗부분에 '노이에 차이트슈리프트 퓌어 무지크(Neue Zeitschrift für Musik)'라 적혀 있는데 이는 '새로운 음악 잡지'라는 뜻이다.

"껍데기는 가라". 뭐 이런 거군요.

맞아요. 『음악신보』에는 당시 슈만이 음악에 대해 어떤 철학을 가졌는지, 특정 음악가에 대해 어떤 의견이었는지가 생생히 담겨 있습니다. 그러면서도 어릴 때부터 많은 문학 작품을 읽고 써왔던 슈만의 평론은 굉장히 창의적이었어요.

평론이 소설처럼 창의적이면 안 되는 거 아니에요?

활발한 플로레스탄과 조용한 오이제비우스

꼭 그렇지만도 않습니다. 한번 같이 볼까요? 슈만의 평론은 일인칭 화자만 나오는 밋밋한 산문이 아니라 마치 한 편의 소설처럼 여러 캐릭터가 등장해요. 슈만은 자신의 평론을 쓸 때 가상의 캐릭터를 만들어 역할 놀이를 시키는 방식을 사용했습니다.

캐릭터들이 비평을 한다고요?

슈만이 쓴 글을 보면 어떤 말인지 바로 알 수 있을 거예요.

> 젊은 음악도가 베토벤의 〈교향곡 8번〉의 리허설을 들으며 열심히 총보와 대조하는 모습을 보고 오이제비우스가 말했다. "저 학생은 분명 훌륭한 음

악가가 될 거야!"

그러자 플로레스탄이 대꾸했다. "천만의 말씀. 훌륭한 음악가는 악보 없이도 음악을 이해하고 음악 없이도 악보를 이해하는 사람이야. 귀는 눈이 없어도 들을 줄 알아야 하고, 눈은 (외면의) 귀가 없어도 볼 줄 알아야 하는 거야."

"요구하는 수준이 너무 높군. 그러나 나는 자네 말이 옳다고 보네, 플로레스탄!" 라로 선생은 이렇게 결론 내렸다.

『음악과 음악가』(로베르트 슈만 저, 이기숙 역, 포노)에서 발췌했습니다.

이 글에 등장하는 플로레스탄, 오이제비우스, 라로 삼인방은 성격이 엄청 다릅니다. 플로레스탄이 불같고 적극적인 반면 오이제비우스는 과묵한 몽상가죠. 이처럼 극과 극인 두 사람을 마이스터 라로가 중재합니다. 활발한 플로레스탄과 차분한 오이제비우스는 정반대의 성격을 가졌지만 둘 다 슈만의 분신이라고 볼 수 있어요. 슈만은 자기 내면에 공존하는 상반된 성향을 이 두 인물을 통해 표현했으니까요.

서로 다른 내가 내 안에서 논쟁한다는 거군요.

그렇죠. 사실 플로레스탄이나 오이제비우스는 평론가 슈만의 자아인 동시에 작곡가 슈만의 인격이었습니다. 다시 말해 플로레스탄과 오이제비우스가 작품도 썼죠. 슈만은 이들을 내세워 비평을 넘어 가상의 비밀 단체인 '다비트 동맹'을 만들기도 했습니다.

그런 건 왜 하는 거예요?

한창 예술의 순수성을 지키려는 정의감에 불탔던 젊은 슈만이 속물들을 타도하기 위해서 자기편이 되어 함께 싸워줄 인물들을 모은 거죠. 다비트 동맹 안에는 슈만이 순전히 상상으로 만들어낸 인물들부터 바흐나 모차르트, 베토벤처럼 과거의 음악가를 비롯해 슈만과 동시대에 활동했던 베를리오즈, 쇼팽, 멘델스존 같은 음악가도 있었어요. 에어네스티네나 클라라처럼 슈만과 잘 알고 지냈던 주변 인물도 포함됐고요.

완전 다 가짜는 아닌 거네요.

슈만의 카니발

이렇게 슈만이 다비트 동맹을 등장시킨 첫 작품은 1834년에 작곡한 《카니발》 Op.9이에요. 그리고 3년 후에 《다비트 동맹 춤곡》을 작곡했을 때는 아예 플로레스탄과 오이제비우스의 이름으로 출판하죠. 《카니발》은 총 스물한 곡으로 구성된 모음곡인데, 다비드 동맹의 수수께끼 같은 멤버들이 가장무도회에 참석해 화려한 춤을 펼친다는 설정이에요. 오른쪽 표는 각 곡의 제목인 동시에 무도회 참석자 명단이기도 합니다. 5번, 6번 곡에는 오이제비우스와 플로레스탄도 있고 11번, 12번 곡에는 클라라랑 쇼팽도 보이죠?

곡	제목
1	Préambule(서주)
2	Pierrot(피에로)
3	Arlequin(아를르캥) *얼룩 무늬 옷의 어릿광대
4	Valse noble(고상한 왈츠)
5	Eusebius(오이제비우스)
6	Florestan(플로레스탄)
7	Coquette(코케트)
8	Réplique(응답)과 Sphinxes(스핑크스)
9	Papillons(나비)
10	A.S.C.H. – S.C.H.A. Lettres Dansantes(춤추는 문자)
11	Chiarina(키아리나) *클라라의 이탈리아어 발음
12	Chopin(쇼팽)
13	Estrella(에스트렐라) *에어네스티네
14	Reconnaissance(재회)
15	Pantalon et Colombine(판탈롱과 콜롱빈)
16	Valse allemande(발스 알망드)
17	Paganini, intermezzo(파가니니, 간주)
18	Aveu(고백)
19	Promenade(산책)
20	Pause(휴식)
21	Marche des Davidsbündler contre les Philistins(필리스틴에 대항하는 다비트 동맹 행진곡)

파가니니도 있군요.

맞아요. 이같이 음악가를 등장시킨 곡은 그들의 스타일로 작곡했어요. 그래서 12번 곡인 〈쇼팽〉과 17번 곡인 〈파가니니, 간주〉는 꼭 쇼팽과 파가니니가 작곡한 것처럼 들리죠.

그런데 스핑크스니 나비니 하는 건 뭔가요?

'가장'무도회니까 아마 동물로 변장했다는 콘셉트일 거예요. 이 무도
회에는 재회니 고백이니 하는 추상적인 개념도 나와서는 또 각각의
의미에 맞는 분위기를 내요. 그러니 《카니발》은 이름 그대로 다양한
장면이 펼쳐지는 가장무도회 자체라고 할 수 있습니다.

이 작품은 젊은 슈만의 문학적 상상력과 낭만주의적 감수성을 잘 보
여주는 초기의 걸작으로 꼽힙니다. 전부를 다룰 순 없지만 일단 순서
대로 제목을 좀 짚어볼게요. 여는 곡을 의미하는 서주를 지나면 피에
로와 아를르캥이라는 두 곡이 나오죠. 모두 우리말로는 광대여도 엄

밀히 말해 다른 타입의 광대를 가리킵니다.

다음 페이지의 그림 왼쪽에서 색색의 옷과 뿔 난 모자를 쓴 사람은 아를르캥으로 어릿광대처럼 교활한 타입의 광대죠. 오른쪽에 흰색 옷을 입은 건 피에로예요. 익살스럽지만 동시에 처량한 캐릭터입니다.

"난 차라리 슬픔 아는 피에로가 좋아"라는 노랫말이 떠오르네요.

말 되네요. 다섯 번째와 여섯 번째 곡은 슈만의 서로 다른 자아인 오이제비우스와 플로레스탄이 주인공입니다. 〈오이제비우스〉는 차분하고도 몽환적인 느낌으로 진행되다 이어지는 〈플로레스탄〉에서는 음악이 강렬하고 화려해져요.

아를르캥과 피에로 설명을 들으면서 눈치채신 분들도 있지 않으신가요?《카니발》에 수록된 곡의 제목 대부분은 프랑스어예요. 외국어인 프랑스어를 써서 좀 더 문학적이고 예술적인 느낌을 내려고 했던 거 같습니다.

언제 어디서나 외국어가 멋져 보이는 건 마찬가지인가 봐요.

그렇죠?《카니발》의 제목과 부제도 프랑스어랍니다. '카니발, 네 개의 음 위의 귀여운 장면들(Carnaval, Scènes mignonnes sur quatre notes)'이란 뜻이죠.

제목을 보니까 네 개의 음으로 작곡했다는 건가요?

앙드레 드랭, 아를르캥과 피에로, 1924년

네 음만으로 한 곡 한 곡을 만든 건 아니에요. 10번 곡의 제목과도 같은 ASCH, 네 음으로 이루어진 음형이 《카니발》에 수록된 여러 곡에서 주요 동기로 반복돼 나옵니다.

ASCH가 어떻게 음악이 돼요?

〈아베크 변주곡〉이랑 비슷한 방식을 썼죠. 알파벳을 음으로 바꾼 거예요. 그런데 ASCH 중에 A랑 C는 '라'와 '도' 음을 의미하지만 S랑 H

라는 음은 없습니다. 여기에 슈만의 재치가 발휘됐죠.

먼저 S부터 볼까요? 여기서 말하는 S는 발음이 똑같은 Es를 의미합니다. Es는 음악에서 E♭, 그러니까 미 플랫이에요. 이는 독일에서 샵이나 플랫처럼 반음을 표기하는 방식과 관련 있습니다. 통상적으로 샵이 붙는 음에는 원래 알파벳에다 is를 붙여서 말하고 플랫이 붙는 음에는 es를 붙여서 부르거든요.

예를 들어 C#이면 Cis, D♭이면 Des 하는 식으로 말입니다. 그렇게 읽었을 때 E♭은 Es가 됩니다. Es와 발음이 똑같은 S가 E♭을 의미한다는 건 이해가 됐을 테니 남은 건 H입니다. 결론부터 먼저 이야기하면 H는 시예요.

시는 B 아닌가요?

독일어 음이름

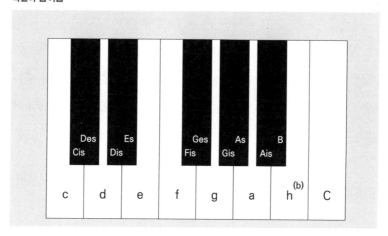

그 말도 맞아요. 하지만 B가 아니라 H로 쓰는 사람도 많답니다. 이건 중세 시대까지 거슬러 올라가는 얘기죠. 아주 간단하게 설명할게요. 옛날에는 헥사코드라고 해서 C·D·E·F·G·A 여섯 음만 정해서 사용했어요.

그럼 B는 안 쓴 건가요?

그렇지는 않고, 맥락에 따라 B♭과 B를 선택해 썼어요. 이걸 각각 부드러운 B(Soft B)와 딱딱한 B(Hard B)라 부르고 b와 ♮로 표시했습니다. B♭은 부드러운 B니까 둥글린 글자인 b가, 딱딱한 B는 각진 글자인 ♮가 된 거죠. 플랫 기호(♭)와, 본래 음으로 돌아가라는 뜻의 제자리표(♮)가 여기서 나왔습니다. 이런 부호 없이 알파벳으로만 나타낼 때는 B♭을 B로, B♮을 H로 쓴 거고요.

어찌 됐든 H는 시라는 말이군요.

네, 정리하면 A-S-C-H는 라-미♭-도-시가 됩니다. 그런데 슈만은 여기서 상상력을 더 발휘해요. ASCH를 네 자로만 보지 않고 어떨 때는 As-C-H 세 자로 보는 겁니다. 플랫 설명할 때 나왔는데 As는 A♭이잖아요? 그러니까 라♭-도-시도 되는 거죠.

글자를 가지고 장난을 치네요.

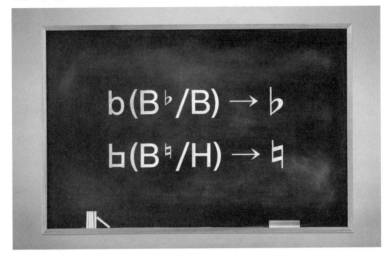

슈만은 장난을 한 번 더 쳐요. ASCH에서 A를 맨 뒤로 보내 SCHA를 만든 거예요. 그럼 미♭-도-시-라가 되겠지요. 이건 슈만의 이름 알파벳 SCHUMANN 중 음이름이 될 수 있는 알파벳만 차례로 적은 거기도 합니다. Asch, 즉 아슈는 당시 약혼 상대 에어네스티네 가문의 영지가 있는 지역 이름이기도 했으니 사랑하는 사람과 관련 있는 알파벳을 요리조리 변형시켜 자기 이름으로 만든 거나 다름없고요.

순 사랑꾼이 따로 없네요.

〈교향적 연습곡〉

슈만은 ASCH와 SCHA라는 철자로 선율만 만들었던 게 아닙니다.

〈빈 사육제의 어릿광대〉라는 작품의 이름을 만들었죠. 원어 제목 Faschingsschwank aus Wien 자체에 ASCH와 SCHA가 들어가는 게 보이나요?

이처럼 이 시기에 슈만이 작곡한 작품에서는 에어네스티네를 향한 애정이 많이 느껴집니다. 심지어 이때 만든 **〈교향적 연습곡〉 Op.13**은 아마추어 플루트 연주자였던 에어네스티네의 아버지 프리켄 남작이 작곡한 주제를 토대 삼아 만든 작품이에요. 변주곡 형식의 피아노 연습곡으로 독창성이 돋보이는 초기의 명작이죠. 예비 장인이 써준 주제라 특별히 정성을 기울였던 거 같습니다. 〈교향적 연습곡〉은 여러 방식으로 변주되는 열두 개의 곡으로 구성돼 있는데 다른 기교를 계속해서 써야 하니 아무나 쉽게 연주할 수 없는 작품이에요.

명색이 연습곡인데도 그렇게 어렵다는 건가요?

한 곡에 음과 음 사이를 원활하게 이어서 연주해야 하는 레가토와 정반대로 한 음 한 음을 짧고 독립적으로 쳐야 하는 스타카토가 번갈아 나온다거나, 화음을 동시에 치는 게 아니라 음 하나하나로 펼쳐서 연주해야 하는 아르페지오가 나오기도 하고, 음의 간격이 엄청나게 멀어서 손가락을 갑자기 도약시켜야 한다거나 하는 식이거든요. 그래서 슈만의 피아노곡 중 가장 어렵다고들 하죠. 하지만 이 곡이 지금까지도 주목받는 건 단순히 어렵기만 해서가 아니라 굉장히 탄탄하게 구성돼 있기 때문이에요. 쇼팽의 《에튀드》와 함께 연습곡의 수준을 한 단계 끌어올렸다고 할 수 있는 작품입니다.

오늘날 아슈의 풍경
체코와 독일의 접경지대에 있는 도시로, 19세기
초반에는 오스트리아 제국 땅이었으나 지금은
체코에 속한다.
독일어로는 아슈(Asch), 체코어로는 아시(Aš)라
불린다.

제목에 '교향적'이라는 말이 들어가는 만큼 오케스트라가 연주하는
것처럼 다채로운 음색과 표현의 깊이가 있기도 해서 슈만의 천재성을
얘기할 때 빠지지 않고 거론되는 곡이지요.

사랑은 어디로

이렇게 사랑이 불타오를 땐 언제고 우리 변덕쟁이 슈만이 또 한 건 합
니다. 에어네스티네와 슈만의 관계에 대해 열심히 설명했던 저도 민망
할 정도로 에어네스티네를 향한 열정은 순식간에 꺼져버렸어요. 만난

지 1년이 지난 시점인 1835년 여름, 두 사람은 돌연 헤어집니다.

아니, 무슨 일이 있었던 건데요?

조금은 현실적인 이유였는데, 부유하고 고귀한 핏줄인 줄 알았던 에어네스티네가 가문의 재산을 전혀 물려받을 수 없는 사생아였다는 걸 슈만이 알게 됐거든요.

왠지 슈만은 그런 걸 전혀 신경 쓰지 않을 줄 알았는데요.

슈만이 그런 성품인 건 사실이지만 이 시기 가난을 피부로 느끼고 있었기도 해서 신부의 지참금도 없이 결혼하면 미래가 암담할 수밖에 없다고 생각했을 수 있어요. 하지만 그것보다 에어네스티네가 중요한 사실을 비밀로 하고 있었다는 데에 대한 배신감이 컸을 겁니다. 아무튼 스물다섯 청년이었던 슈만의 열정은 모닥불에 물을 끼얹은 것 마냥 폭삭 주저앉고 말았답니다.
이어지는 다음 장에서는 슈만에게 찾아온 새로운 사랑에 관해 이야기해보도록 할게요.

문학에 조예가 깊었던 슈만은 음악과 문학 사이에서 방황하던 끝에 결국 음악가의 길을 걷기로 결심한다. 이후 고전 연구와 피아노 연습에 매진하지만 조울증과 손가락 마비로 인해 연주를 포기한다. 대신 새로운 분야에 도전해 『음악신보』를 창간하고 상상력이 가득 담긴 피아노 작품을 작곡한다.

시인이 되고 싶었던 소년	**라이프치히에서의 방황** 슈만은 예술가가 되기를 원했지만 어머니의 뜻대로 라이프치히 대학 법학과에 진학하고 방황함.
	비크의 가르침 슈만은 음악 선생 비크를 만나게 되어 비크에게 가르침을 받기로 결정함. 비크의 딸 클라라의 연주를 듣고 감동함.
슈만의 첫 작품	슈만은 식견을 넓히기 위해 하이델베르크로 떠남. 그곳에서 파울리네 폰 아베크에게 곡을 헌정함.
	〈아베크 변주곡〉 아베크는 실존하지 않는 인물임. 아베크의 철자(ABEGG)를 음악으로 표현. …▸ 슈만 작품에서는 이런 환상성이 두드러짐.
좌절과 도전	**연주를 포기** 슈만은 음악가가 되기로 결심하고서 무리하게 피아노를 연습하다가 손가락이 마비됨. 결국 연주를 포기하고 이후 평론과 작곡에 몰두.
	『음악신보』 친구들과 선생님들을 모아 독특한 음악 잡지를 만듦.
	슈만의 분신 정반대의 성격을 가진 플로레스탄과 오이제비우스는 슈만의 페르소나. 평론과 작곡에 두루 사용됨. 이들은 가상의 비밀단체인 '다비트 동맹'의 핵심 인물이기도 함.
상상력이 발휘된 걸작	**〈카니발〉** 총 스물한 곡으로 구성된 모음곡. 다비트 동맹이 처음 등장한 작품. 슈만의 문학적 상상력과 낭만주의적 감수성이 돋보임. …▸ ASCH 네 음이 여러 곡의 주요 동기로 사용됨.
	〈교향적 연습곡〉 변주곡 형식의 피아노 연습곡. 에어네스티네의 아버지 프리켄 남작이 작곡한 주제를 토대로 만듦. …▸ 슈만의 피아노곡 중 가장 어렵다고 평가받으며 연습곡의 차원을 한 단계 높인 초기 명작.

사랑의 기쁨과 슬픔 모두 함께 모아

슈만의 열정은 클라라 앞에서 멈추고 두 사람은 함께하는 미래를 바란다.

연인의 앞에 고되고 험한 길이 펼쳐지지만

아픔은 음악으로 흘러 멀리 떨어진 두 사람을 이어준다.

마침내 서로에 대한 믿음으로 사랑은 하나가 된다.

나는 꿈속에서 울었습니다.
그대가 내 곁에 여전히 잘 있는 꿈이었지요,
그런 꿈에서 깨어났는데도,
여전히 내 눈물의 줄기는 마르지 않았습니다.

– 하인리히 하이네, 「나는 꿈속에서 울었습니다」

02

음악가의 사랑

#클라라 비크 #〈환상곡〉 #〈어린이 정경〉
#《크라이슬레리아나》 #《시인의 사랑》

슈만이 라이프치히에 온 첫해, 프리드리히 비크의 집에서 하숙하며
레슨을 받던 시기가 기억나시나요? 슈만은 하이델베르크로 떠나기
전까지 비크의 집에 머물렀는데 그 집에는 다름 아닌 비크의 딸, 클라
라가 있었습니다.

아, 기억나요. 그 천재 피아
니스트 소녀 말이죠?

맞아요. 그런데 당시 클라
라네 집안 분위기는 그리
좋지 못했어요. 그도 그럴
게 슈만의 선생이자 클라라
의 아버지였던 비크가 굉장
히 고압적인 사람이었으니
말이에요. 돈과 명예에 엄청

피아노 앞에 클라라를 앉히고 가르치는 비크

나게 집착했고 다른 사람을, 특히나 아내와 자식들을 통제하려는 성향도 강했죠. 그러다 보니 클라라가 겨우 다섯 살 됐을 무렵 부부는 갈라서기에 이릅니다.

아버지는 선생님

비크는 몇 년 뒤 재혼하기 전까지 클라라를 포함한 네 아이를 홀로 키웠어요. 그동안 아버지기에 앞서 자식들을 선생으로 엄격하게 대하면서 매일 음악만을 가르쳤습니다.

오랜 기간 음악 선생으로 이름을 날렸던 자신에게 강한 확신이 있었던 비크는 음악에 뛰어난 재능을 보였던 큰딸 클라라를 꼭 성공시키리라는 목표를 갖고 있었죠. 그 과정은 매우 혹독했지만 비크는 결국 성공했습니다. 클라라가 아홉 살의 나이에 라이프치히에서 제일가는 콘서트홀인 게반트하우스에서 첫 공연을 열며 천재로 대중의 주목을 받게 됐으니까요.

이걸 잘됐다고 해야 하는지….

아무도 모르죠. 분명한 건 아무리 재능이 있었다고 해도 아버지 없이 어린 클라라가 그런 성공을 거두지는 못했을 거라는 겁니다. 사람들은 클라라라는 신동의 출현을 기다렸다는 듯이 반겼습니다. 클라라는 여러 도시에서 차례로 공연을 하며 엄청난 인기를 얻었죠. 비크는 딸이 오만해지지 않도록 단단히 단속했어요. 연주 여행을 운영하는

사랑에 빠진
음악가

법을 가르쳐주기 위해 자신이 주고받았던 편지를 클라라가 하나하나 따라 적게 하기도 했습니다.

진짜 지독하네요. 그런데 확실히 저런 아버지 밑에서라면 대단한 사람이 될 수 있을 것 같긴 해요.

확실히 훌륭한 선생이었어요. 그래도 좋은 부모는 아니었습니다. 언제나 자신이 딸에게 베푼 수고와 희생을 보답받고 싶어 했거든요.

부모 자식 사이에 그런 마음이면 참 힘들 텐데요.

그런 데다가 아버지가 재혼하면서 맞은 새어머니는 클라라를 그다지 좋아하지 않았어요. 어린 나이에 친동생들과 이복동생들까지 챙겨야 했던 클라라는 어른스러운 우울함을 가진 아이가 되었습니다.
그러던 어느 날 슈만이 등장하며 모든 게 달라졌어요. 슈만은 클라라와 그 동생들을 무척이나 잘 챙겼습니다. 매번 저녁을 먹고 난 후 휴식 시간 동안 아이들에게 장난을 치면서 재밌게 놀아주었죠. 책을 좋아했던 슈만은 온갖 신기한 이야기를 재밌게 꾸며내 아이들에게 들려주기도 했습니다. 슈만의 존재는 어린 클라라의 마음을 사로잡았어요. 슈만도 자기 말이라면 뭐든지 철석같이 믿는 이 어린 소녀를 끔찍하게 아꼈습니다.
더욱이 슈만과 클라라는 기본적으로 둘 다 프리드리히 비크라는 선생 밑에서 배우는 동문이었던 동시에 모두 음악 재능이 넘치는 천재

였으니 누구보다 서로를 잘 이해했습니다. 손가락 마비로 인해 피아니스트의 꿈을 잃은 슈만에게 자기의 음악을 제대로 알아주는 클라라는 점차 대체할 수 없는 소중한 사람이 됐어요.

그건 슈만이 비크의 집을 떠난 후에도, 하이델베르크에서도, 에어네스티네와 사랑에 빠졌다가 파혼했을 때도 변치 않았죠. 그 긴 시간 내내 두 사람의 우정과 애정은 여전했습니다만 변한 게 하나 있었습니다. 슈만이 더 이상 클라라를 동생으로만 생각하지 않았다는 거예요.

이때 클라라와 사랑에 빠지는 건가요?

맞습니다. 클라라가 열여섯, 슈만이 스물다섯일 때 일어난 일이었어요. 둘의 나이 차이가 아홉 살이나 나다 보니 꺼림칙하게 생각하실 분들이 있을 것 같네요. 요즘에야 저부터도 비판하고 나설 테지만 이때는 '미성년'이라는 개념 자체가 없었습니다. 그러니 현대와 같은 기준으로 평가하기는 힘들 수밖에 없죠.

결국 클라라의 열여섯 번째 생일이 지나자 슈만은 클라라를 향한 자신의 마음을 드러내기 시작했습니다. 내

1835년 열여섯 클라라의 모습

심 슈만을 짝사랑하고 있던 클라라도 슈만의 애정 표현을 피하지 않았고요. 두 사람은 서로에 대한 마음을 확인하고 연인이 됐습니다.

어린 연인

이제는 감이 잡혔을 겁니다. 슈만이 꿈과 환상을 연료로 나아가는 열기구 같은 사람이라는 걸요. 슈만은 에어네스티네와 사랑에 빠졌을 때와 다르게 클라라가 자기의 운명이라고 생각했어요. 당시에 발간된 『음악신보』를 보면 슈만은 클라라를 세실리아 성인에 빗대어 하늘이 내려준 천재라 표현하기까지 했죠.

이 시기 슈만은 클라라 앞으로 곡도 하나 바쳐요. 이게 〈**피아노 소나타 1번 f#단조**〉 Op.11입니다. 악보에 "플로레스탄과 오이제비우스가 클라라에게"라고 써서 말이죠.

🔊
15

역시 음악가는 음악으로 마음을 표현하는군요.

확실히 이 곡은 감정이 북받쳐 오르는 느낌이 있습니다. 누군가는 어렵다거나 혼란스럽다고 할 수도 있겠지만 정열적이면서도 환상적인 이 곡은 클라라를 향한 슈만의 마음을 잘 보여줍니다. 이후로도 슈만은 클라라를 위한 곡을 여럿 작곡하지요.

여기까지 들었을 땐 탄탄대로 같지만 곧 문제가 생깁니다. 두 사람이 처음으로 사랑에 빠진 1835년, 슈만은 막연하게나마 비크 선생의 당당한 사위가 되어 이 음악가 집안의 일원이 될 자신이 있었어요. 그런

데 이 시기 슈만의 어머니가 숨을 거두면서 슈만은 누나와 아버지, 형에 이어 어머니까지 잃게 됩니다. 어머니를 잃은 뒤 슈만은 어머니의 장례식에 참석하는 대신 드레스덴에 있던 클라라를 찾아갈 정도로 클라라와의 사랑에 몰입했어요.

어머니가 돌아가셨는데도요?

슈만이 어머니를 소중하게 여기지 않았던 건 아니에요. 오히려 어머니에게 많이 의지하는 편이었습니다. 다만 마음이 여렸던 슈만은 어머니가 돌아가셨다는 사실을 받아들일 수 없었던 거예요.
이 일을 계기로 비크가 슈만과 클라라의 사이를 확실히 알게 됩니다.
이때 비크는 슈만이 전혀 예상하지 못한 반응을 보였죠.

반대라도 했나 보죠?

반대만 했으면 다행이죠. 비크는 그야말로 폭발했어요. 슈만을 향해 연을 끊겠다며 선언했고 다시 나타나면 총으로 쏴버리겠다고 으름장을 놓았습니다.

총은 너무하잖아요. 왜 그렇게까지 싫어한 거래요?

비크에게 클라라는 선생이자 부모로서 만든 최고의 작품이었습니다. 그러니 클라라가 갑자기 결혼이라도 하면 자기의 작품이 망가지는 건

물론 다른 사람에게 빼앗기는 거랑 다름없다고 생각했던 거죠. 비크는 그런 부모였으니까요.

좀 징그럽네요.

그뿐만 아니라 슈만을 오랫동안 봐왔던 비크는 슈만이 가진 몽상가적 기질을 너무 잘 알고 있었어요. 슈만이 얼마나 불안정한지도 말이죠. 비크는 두 사람이 무조건 불행해질 거라 확신했습니다.

그것도 그렇군요. 자식을 못 미더운 사람과 결혼시키고 싶어 하는 부모는 아무도 없죠.

그런 이유로 비크는 둘의 교제를 반대하면서 서로 만나지 못하게 했습니다. 심지어 아예 만날 여지를 없애기 위해 라이프치히를 벗어나 클라라를 데리고 연주 여행을 다녔어요. 그 탓에 슈만과 클라라는 1836년부터 무려 1년간 얼굴도 볼 수 없었죠.

한창 붙어 있고 싶을 때… 힘들었겠네요.

슈만은 낭만주의자 아닙니까. 슈만의 사랑은 부모의 반대 따위 앞에서 작아지지 않았어요. 슈만이 문제 삼은 건 자기 자신이었습니다. 세계에 이름을 떨치는 클라라와 비교하면 너무나 보잘것없이 느껴졌던 본인 말이에요.

엎친 데 덮친 격으로 1837년에는 슈만의 절친한 친구 두 명이 세상을 떠납니다. 여러모로 굉장히 힘들 수밖에 없던 시기였죠. 이때의 고통은 피아노 역사상 가장 아름다운 작품 중 하나를 낳았어요. 바로 〈**환상곡**〉 **Op.17**입니다.

원래 이 곡은 슈만이 리스트가 주관하는 베토벤 기념사업에 기부할 목적으로 작곡했던 작품이라 리스트에게 헌정됐죠. 그렇대도 클라라를 생각하며 쓴 곡이라는 건 확실합니다. "시종일관 환상적 분위기, 열정적으로 연주"라는 지시 사항이 붙은 1악장은 시작부터 부드럽고 강렬한 애정이 느껴지니까요.

하지만 이 곡에 담긴 건 그것만이 아닙니다. 3악장으로 구성된 이 걸작에서는 슈만이 당시 느꼈던 절망, 사랑, 공포, 단념, 희망 등 여러 모순되는 감정들이 번갈아서 혹은 동시에 자기 목소리를 내요. 어두운 터널 밑바닥에서 홀로 헤매는 사람이 토해낸 진심들이 우리의 심금을 울리죠. 정말 아름다운 곡이지만 그래서 더 마음이 아프기도 해요. 이런 아름다움도 병증 때문에 나온 게 아닌가 하는 생각이 들거든요.

요즘이었다면 병을 치료할 수도 있었을 텐데….

그런데 모든 걸 병 탓으로 돌릴 수도 없어요. 슈만의 인생은 만만치 않았습니다. 어느 누가 이토록 자주 닥쳐오는 죽음들을 쉽게 받아들일 수 있었을까요? 보통 사람이래도 마음이 찢어지는 일인데 특히나 스트레스에 취약했던 슈만은 그 산산조각이 난 마음의 파편들을 들고 어찌할 바를 몰랐을 겁니다.

사랑에 빠진
음악가

게다가 이때는 낭만주의 시대잖아요? 이 시대에는 감정을 추스르기보다 아플지언정 자신의 감정에 빠지는 걸 미덕이라 치부했습니다. 슈만을 들여다볼 때는 이러한 요소를 다 고려해야 하지 않을까 싶어요.

새로운 친구

〈환상곡〉을 작곡하기 시작했을 무렵은 클라라와 슈만이 만나지 못한 지 1년이 넘은 시점이었어요. 슈만은 클라라를 기다리며 라이프치히에서 평론과 작곡에 몰두했죠. 이 시기 슈만은 새로운 음악 동지를 만납니다.

그래도 슈만은 힘겨울 때마다 곁을 지켜주는 사람들을 만나네요. 이번에는 누군가요?

펠릭스 멘델스존이었죠. 어렸을 때부터 천재로 이름 날렸던 멘델스존은 이때 게반트하우스의 음악 감독으로 부임하면서 라이프치히에 등장했습니다. 한 살 차이였던 멘델스존과 슈만은 베토벤과 장 파울을 좋아한다는 공통점 아래서 급속도로 가까워졌어요. 슈만으로서는 친구가 생긴 게 기쁜 일이었거니와 멘델스존 같은 거장이 등장해 라이프치히 음악계가 활기를 띠는 것도 만족스러웠죠.

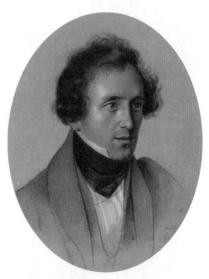

프리드리히 빌헬름 샤도, 펠릭스 멘델스존의 초상, 1834년

사랑에 빠진
음악가

하지만 좋은 일이 있긴 했어도 여전히 슈만의 불행은 이어집니다. 비크의 등쌀에 못 이긴 클라라가 결국 슈만에게 마음을 돌려달라는 편지를 보냈으니까요.

그런 편지를 받으면 진짜 흔들렸겠어요.

상황이 나아질 기색도 보이지 않으니 더했어요.
그러던 1837년 클라라가 오랜만에 라이프치히에 돌아와 공연을 엽니다. 연주 여행의 일환이긴 했지만 슈만에겐 무엇보다 오랜만에 클라라의 얼굴을 볼 수 있는 기회가 찾아온 거지요.

혹시 클라라가 슈만을 피한 건 아니죠?

본의 아니게 자기를 포기하라는 편지를 보냈긴 하지만 클라라의 본심은 언제나 슈만을 향해 있었어요. 공연에 슈만이 오리라고 확신한 클라라는 비크의 반대에도 슈만의 〈교향적 연습곡〉을 프로그램에 넣어 연주했습니다. 아버지의 위세에 눌려 의견 한번 내지 못했던 소녀가 목소리를 낸 거죠. 클라라는 이 과정에서 자신의 힘과 슈만에 대한 사랑 모두를 확신할 수 있었어요. 슈만 역시 클라라가 자신의 곡을 연주하는 걸 보자 클라라의 사랑이 변함없음을 확인할 수 있었죠. 슈만은 벅차오르는 마음을 부여잡은 채 친구를 통해 비크 몰래 클라라에게 편지를 보냈습니다.

당신은 여전히 확고하고 진실한가요? 당신에 대한 내 믿음은 확고부동하지만, 세상 그 누구보다 사랑하는 정인에게서 아무런 소식도 듣지 못하게 되면 제아무리 강한 영혼의 소유자라고 해도 자신감을 잃게 된답니다. 내게는 당신이 바로 그런 정인입니다. 수천 번도 넘게 생각하고 또 생각해보았는데, 온 세상이 내게 이렇게 말하는 것 같습니다. "우리가 그토록 소망하는 일을 행동으로 옮긴다면 우리 뜻대로 될 것"이라고요. 내가 보낸 편지를 당신의 생일날(9월 13일) 당신 부친에게 전해드릴 거라면 간단히 "예"라고 답신해주세요. 지금이라면 그도 나를 좋게 생각할 것이고, 내 간청에 당신의 간청까지 더해진다면 나를 일언지하에 거절하지는 못할 겁니다.

『클라라 슈만 평전』(낸시 B. 라이히 저, 강자연·하인혜 역, 경북대학교출판부, 2021년)에서 발췌했습니다.

클라라는 자신에게 확신을 달라는 슈만의 요청에 "네"라고 대답한 후 아버지에게 슈만을 사랑하고 있다는 사실을 재차 밝혔습니다. 이번에도 비크는 쉽게 물러나지 않고 슈만을 무자비하게 비난해요.

비크도 너무하네요. 사랑이 막는다고 막아지나요.

이렇게 슈만과 클라라는 다시 한번 떨어져 지내게 되었습니다. 하지만 서로에 대한 믿음이 생겼으니 두 사람의 관계는 전과 달랐어요. 편지로 모든 일상을 공유하면서 서로 마음을 나누었습니다.

둘 사이의 믿음은 음악으로도 흘렀어요. 이 시기에 슈만은 클라라에 대한 그리움을 달래며 소품곡을 썼는데 이건 온전히 클라라만을 위한 작품집이었죠. 이 작품집이 슈만을 대표하는 《어린이 정경》입니다. 일곱 번째 곡 〈트로이메라이〉가 널리 알려져 있어요.

그런데 《어린이 정경》이라면 어린이를 위한 건가요?

슈만은 이 작품이 어린아이 같은 마음을 간직한 어른들을 위한 음악이라고 했어요. 클라라가 기교적인 연주에 대한 부담 없이 어린아이처럼 자유롭게 피아노를 연주하길 바란 거죠. 진심으로 상대를 생각하고 그리워했던 슈만의 마음이 담겨 있는 듯합니다. 수록된 한 곡 한 곡이 아름다우면서도 슬프게 들리는 건 그 때문이겠지요.
당대 비르투오소로 칭송받던 클라라지만 연인이 애정을 꾹꾹 눌러 담아 쓴 이 소박한 작품집을 사랑할 수밖에 없었을 것 같아요.

《크라이슬레리아나》

연애에 진전이 생긴 1838년 슈만은 클라라와 보낼 미래에 대한 꿈을 품기 시작했습니다. 희망에 부푼 슈만은 2월과 3월에 걸쳐 《어린이 정경》을 뚝딱 작곡하더니 4월에 들어서 바로 《크라이슬레리아나》 Op.16을 작곡해요.

와, 엄청난 속도네요.

슈만의 들뜬 기분이 전해지죠. 슈만은 기본적으로 특정 시기 특정 장르에 몰입하는 경향이 있었습니다. 이해에는 피아노곡에 집중했지만 곧 이어질 1840년은 '가곡의 해', 1841년은 '교향곡의 해'죠.

1838년 작곡한 피아노곡들은 《어린이 정경》과 《크라이슬레리아나》와 같이 분위기나 장면을 묘사하는 짧은 성격소품이 많습니다.

성격소품이란 특정한 분위기나 아이디어를 인물의 성격 묘사하듯 그려낸 짧은 기악곡을 말해요. 대부분 피아노곡으로 슈만과 동년배인 쇼팽이 개척했다고 할 수 있는 분야죠. 하지만 슈만이 기여한 부분도 적지 않아요. 슈만의 성격소품은 그 묘사의 방식이 매우 문학적입니다. 심지어 《크라이슬레리아나》는 E. T. A. 호프만의 소설을 토대로 작곡한 작품이기도 해요.

그 이름은 아까부터 계속
나오네요.

슈만은 E. T. A. 호프만을
정말 좋아했습니다. 낭만주
의적인 상상력이 풍부했던
호프만은 요하네스 크라이
슬러라는 캐릭터를 내세워
소설 여러 편을 썼죠. 그중
『크라이슬레리아나』와 『수고
양이 무어의 인생관』이 대

E. T. A. 호프만이 그린 음악가 요하네스 크라이슬러

표작이에요.

크라이슬러는 자동차밖에 모르는데…

여기서 크라이슬러는 음악가입니다. 호프만의 소설은 줄거리가 뚜렷하지 않아 요약하기가 힘들긴 한데 쉽게 말해『크라이슬레리아나』는 크라이슬러가 음악 작품을 비평하는 내용이에요.『수고양이 무어의 인생관』은 작가 지망생인 고양이 무어가 크라이슬러에게 인생 이야기를 듣던 중 그 내용을 자신의 이야기가 적힌 종이에 적는 바람에 두 캐릭터의 이야기가 섞여버렸다는 줄거리죠.

고양이가 작가라는 게 귀엽긴 한데 도통 무슨 내용인지 모르겠네요.

호프만의 작품이 가진 분위기만 파악하면 돼요. 일단『수고양이 무어의 인생관』은 고양이가 당연하게 글을 쓸 줄 아는 세상을 그리고 있는 만큼 환상적인 분위기가 강하죠. 거기에 더해 주인공인 크라이슬러는 순수한 예술을 하고 싶어 하지만 현실의 벽에 부딪혀 좌절하는 인물이라 매우 예민하고 불안정한 낭만주의 예술가의 전형을 보여줍니다. 한마디로 '불행한 몽상가'라고나 할까요.

슈만 같아요.

현실과 이상을 오가며 고뇌하는 모습이 비슷하죠? 슈만은 플로레스

「수고양이 무어의 인생관」의 일러스트
깃털 펜을 들고 종이 위에 무언가를 써 내려가고 있는
고양이가 수고양이 무어다.

탄과 오이제비우스, 완전히 다른 두 인격을 상정해 비평과 음악 작품
을 썼어요. 이같이 E. T. A. 호프만의 작품을 토대로 만들어진 《크라이
슬레리아나》 또한 어떤 곡들은 플로레스탄이, 어떤 곡들은 오이제비
우스가 썼다는 게 곧장 느껴질 정도로 분위기가 다릅니다.

오른쪽 표를 보면 1, 3, 5, 7, 8번 곡은 모두 단조에 박자도 아주 빠른
데 비해 2, 4, 6번 곡은 다 장조인 데다가 느린 편이에요. 그런데 보통

장조는 힘이 넘치고 경쾌한 느낌을, 단조는 다소 애상적인 느낌을 자아낸다고들 하잖아요? 여기서는 플로레스탄이 단조, 오이제비우스가 장조로 표현돼 있어요.

곡	성격	조성	지시어
1	플로레스탄	d단조	격렬하게 움직여서
2	오이제비우스	B♭장조	내면적으로, 너무 빠르지 않게
3	플로레스탄	g단조	매우 흥분하여
4	오이제비우스	B♭장조	아주 느리게
5	플로레스탄	g단조	매우 생기 있게
6	오이제비우스	B♭장조	아주 느리게
7	플로레스탄	c단조	아주 빠르게
8	모두	g단조	빠르고 놀듯이

어? 그러네요.

각각의 곡들은 또 중간에 조성이 바뀌어요. 마치 속마음 혹은 진짜 자아를 조성으로 표현이라도 하듯이 플로레스탄은 단조 중 장조로, 오이제비우스는 장조 중 단조로 다른 내면을 보여주죠.

겉과 속이 다르다는 건가요? 무슨 말인지 잘 이해가 안 돼요.

아래 표를 보면서 설명해보겠습니다. 예를 들어 플로레스탄이 쓴 1번 곡은 d단조로 시작했다가 중간 부분에 B♭장조가 나와요. 3번 곡도 단조 사이에 장조가 나오는 건 마찬가지고요. 오이제비우스가 쓴 2, 4번 곡은 장조로 곡을 연 뒤 g단조를 거쳐 갑니다. 두 캐릭터가 중간에 등장하는 엇갈린 조성들에서 진심을 말한다는 거죠.

곡	플로레스탄		곡	오이제비우스	
1	d단조	d-B♭-d	2	B♭장조	B♭-F-B♭-ġ-g-B♭
3	g단조	g-B♭-g	4	B♭장조	B♭-ġ-B♭

되게 복잡하게도 꼬아놨네요….

저는 슈만의 곡이 호프만의 소설보다 더 심오하다고 생각합니다. 이 복잡한 아이디어들을 오직 음악으로만 말하니까요. 그래서 이 곡의 연주는 테크닉뿐 아니라 해석이 더 어렵습니다.
그런데 슈만은 당시 클라라에게 보낸 편지에 클라라를 생각하며 이 곡을 작곡했다고 말했어요. 환상소설 같은 내용이라 연애 감정과 거리가 멀다고 생각할 수도 있겠지만 이처럼 슈만의 곡이 보여주는 복잡한 구성은 정열적으로 불타올랐다가 다시 마음 깊숙한 곳으로 가라앉아 자신의 내면을 돌아보는 사랑의 과정과 닮았기도 하죠.

고난은 점점

슈만과 클라라가 사랑에 빠진 지도 어느덧 2년이 넘어 두 사람이 떨어져 지내는 세월도 길어지고 있었습니다. 사랑은 여전했어도 비크라는 장애물 앞에서 둘은 점점 지쳐갔지요.

비크도 참 요지부동이네요.

이쯤 되니 비크도 시간이 알아서 해결해줄 문제가 아니라고 생각했습니다. 그래서 슈만에게 음악의 중심지인 빈에서 성공을 거둔다면 결혼을 허락하겠다고 조건을 내세워요.

슈만이 못 할 거라고 생각한 걸까요?

모르죠. 슈만은 비크에게 인정도 받고 자신의 자랑스러운 『음악신보』를 빈에서 유통해볼 생각으로 짐을 챙겨 호기롭게 떠났어요. 그러나 어째서인지 『음악신보』가 당국의 검열에 통과하지 못해 계획이 좌절되고 맙니다. 결국 슈만은 1838년 가을, 한 달 만에 라이프치히로 돌아올 수밖에 없었죠.
이때 클라라는 여느 때처럼 공연을 위해 드레스덴, 파리, 베를린 같은 대도시를 여행하고 있었습니다. 편지로만 얘기할 수 있었지만 클라라에게 슈만은 자신의 마음을 알아주는 유일한 상대였죠. 슈만에 대한 사랑이 커질수록 클라라의 마음속에는 자신의 숨통을 조여오는 아

버지에 대한 저항이 커져만
갔습니다.

이제 머리가 컸으니 반항할
만도 하죠.

순종만 하던 클라라가 아버
지에게서 벗어나는 데는 큰
용기가 필요했지만 1839년
2월 드디어 클라라는 결심
을 하게 됩니다. 다음번 파

**요한 하인리히 슈람, 스물한 살 무렵 클라라의 초상,
1840년**

리 연주 여행에서 홀로서기 할 계획을 세운 거죠.

비크가 허락할 리 없을 텐데요.

아뇨, 어린 딸이 자기 없이는 아무것도 못 해낼 거라 생각했던 비크는
오히려 한번 해보라고 해요. 십 대 소녀가 혈혈단신으로 외국에서 공
연을 기획해 흥행시키는 일이 쉽지는 않을 테니까요. 그러나 클라라
는 일찍이 아버지로부터 공연장 대관, 티켓 정산에 대한 실질적인 훈
련을 받았던 만큼 공연을 성공적으로 해냈습니다.

보란 듯이 홀로서기에 성공했군요.

네, 클라라가 자기 예상과 달리 잘 해내자 비크는 몹시 화를 냈다고 해요. 하지만 비크의 마음도 복잡했습니다. 클라라가 사양했기 때문에 제대로 도와주지는 못했지만 혼자 파리로 떠난 딸을 노심초사 걱정하며 도우려 했던 걸 보면요.

앞서 이야기했듯 제대로 된 또래 친구조차 사귀지 못한 채 줄곧 아버지에게서만 교육받았던 클라라에게 아버지란 절대적인 존재였습니다. 아니라고 부정해도 클라라는 아버지의 인정을 필요로 했고요.

이 부녀 관계도 들으면 들을수록 복잡하네요.

비크는 자신이 딸에게 얼마나 중요한 사람인지 알고 있었어요. 강압적으로 반대만 했던 이전과 다르게 이번에는 감정적으로 매달렸죠. 이후 행보를 보면 알겠지만 클라라는 대단히 진지하고 사려 깊은 사람이에요. 그러니 독립해 슈만과 결혼할 날을 꿈꾸면서도 이런 아버지 곁을 쉽게 떠나지 못했습니다. 그저 아버지와 연인을 화해시켜 함께 사이좋게 지낼 날을 마냥 기다렸죠. 이 같은 클라라의 태도는 슈만에게 큰 고통을 안겨줬습니다. 당시 슈만의 편지를 보면 괴로운 마음이 오롯이 느껴져요.

그대의 두 번째 편지는 너무나 차갑고 도발적이었습니다. 상처받은 나는 너무나 무서운 나날을 보내고 있습니다. 그대의 격양된 감정이 저의 온몸 혈관 구석구석까지 파고들었습니다. 그대는 단지 장난삼아 그랬을지 모

르지만 저는 최고 심부의 골수까지 닿아 두 배로 고통스럽습니다. 오, 클라라 나에게 와서 내 가장 사랑하는 여인이 될 수는 없는 건가요?

슈만이 괴로운 건 알겠는데 클라라의 입장은 전혀 이해해주지 않는 것 같네요.

정확히 봤어요. 슈만이 어딘지 클라라를 어린아이 취급한다는 느낌이 들죠. 가부장적 남성 지배가 당연시되던 시대였으니 둘 사이는 남성인 슈만이 명령하고 클라라가 순종하는 식이었을 거예요. 나이 차이가 컸으니 다른 커플보다 더 심했을 테고요. 물론 여기엔 남성과 여성의 위계에 대한 사회 통념이 작용하고 있을 테니 두 사람의 성격이나 나이 차 같은 개인 문제 차원에서만 설명될 수는 없다고 생각해요. 계몽주의의 영향을 받은 18세기 후반부터 인간이 평등한 권리를 지닌다는 인식이 널리 퍼졌으나 이는 남성들끼리 평등해야 한다는 거지 남성과 여성이 평등해야 한다는 건 아니었습니다. 양성평등은 20세기에 와서야 본격적으로 논의되기 시작했죠. 여성이 참정권을 갖게 된건 불과 백 년도 안 된 일이고요.

요즘은 남자들끼리만 투표한다면 큰일이 날 텐데요.

음악계라고 다르지는 않았습니다. 슈만이 활동하던 당시 대부분의 오케스트라에 여성 연주자는 없었어요. 그건 20세기에도 마찬가지라

사랑에 빠진
음악가

세계 최고로 손꼽히는 빈 필하모니 오케스트라 또한 1997년까지도 여성 단원을 받지 않아서 심한 손가락질을 받았죠. 음악계는 수백 년 동안 내려오던 그 전통 아닌 전통을 유지했던 겁니다.

직장은 여자한테 양보 못 한다 이거군요.

다만 독주자는 조금 달랐어요. 진입장벽이 전혀 없었던 건 아닌데 오케스트라가 직장처럼 여겨졌던 것과 달리 독주자는 프리랜서의 개념에 가까웠던지라 여성도 무대에 설 기회를 얻을 수 있었죠. 클라라가 대표적인 경우입니다.

하지만 여성들이 온갖 어려움을 극복해 독주자가 되는 데 성공했다고

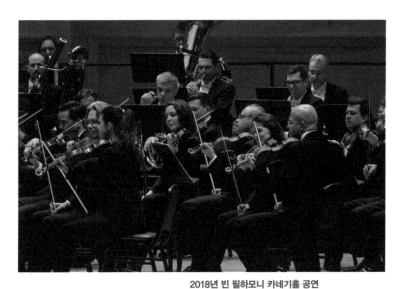

2018년 빈 필하모니 카네기홀 공연
빈 필하모니 오케스트라는 1997년까지 여성들의 오디션 참여를 허용하지 않았지만 21세기 이후로는 여성 단원들이 늘어나는 추세다. 이 사진에서도 여성 단원들이 많이 보인다.
하지만 여전히 대부분의 세계적인 오케스트라에서 여성은 절반 이하다.

해도 여성을 향한 고질적인 편견에서 벗어날 수 없었죠. 여성 음악가는 한 사람의 음악가가 아니라 우선 여성으로 평가되기 일쑤였어요. 이렇게 색안경을 끼고 바라보는 건 여전해서 요즘도 여성 음악가를 여류 피아니스트, 여류 작곡가로 부르곤 하지요.

게다가 여성 음악가의 진짜 어려움은 아무리 성공적인 경력을 쌓았대도 출산과 가정일의 책임에서 벗어날 수 없었단 겁니다. 클라라도 똑같은 문제로 고통을 받았죠. 안타깝게도 지금의 여성들도 정도 차이만 있을 뿐 여전히 이런 부담을 느끼는 거 같아요.

몇백 년 전이랑 딱히 다를 게 없다니 갈 길이 먼 거 같아요.

클라라가 모든 여성 음악가의 선구자인 셈이죠. 클라라가 겪었던 어려움은 앞으로도 종종 등장할 테니 다시 슈만과 클라라의 이야기로 돌아가 보겠습니다.

좀 전에 슈만이 클라라에게 자신의 고통을 전하는 편지를 보냈었죠. 이 편지를 받은 클라라는 사랑하는 사람이 상처받았다는 사실에 너무 마음이 아팠습니다. 그러곤 이제 결단을 내릴 시점이 왔다고 생각했어요. 비크는 비크대로 이렇게 해도 저렇게 해도 클라라가 요지부동이니 또 태도를 전환한 상태였어요. 그즈음 비크는 클라라에게 요구 사항을 잔뜩 적은 편지를 보냈습니다. 한마디로 자기에게 복종하라는 거였죠. 클라라는 아마 이때 아버지를 떠나 슈만과 결혼하기로 마음을 정했을 거예요.

드디어 이 커플이 맺어지나 보군요!

슬프게도 아직 아닙니다. 당시 두 사람이 살던 작센에서는 결혼할 때 법적으로 양가 부모의 동의가 필요했어요. 비크가 이 결혼에 동의할 리 만무하니 둘은 비크를 상대로 소송을 걸 수밖에 없었죠.

비크는 딸과 제자의 배은망덕한 행동에 분기탱천했습니다. 즉시 슈만의 흠을 조목조목 들춰내며 슈만은 자신의 손가락을 불구로 만든 명청이고, 허영심으로 가득하며, 중증 알코올의존증에다, 진정으로 클라라를 사랑하지도 않으면서 이용하려는 생각뿐이니 절대 결혼을 허용해서는 안 된다는 진술서를 법정에 제출했어요.

너무 악에 받친 거 아녜요?

어느 정도 그랬긴 한데도 슈만은 스승의 말 하나하나에 무척 큰 상처를 받았습니다. 비크가 슈만의 아픈 곳을 제대로 찌른 거지요.

슈만은 쉽사리 회복하지는 못했지만 사랑하는 클라라와 결혼하기 위해 가만히 있지만은 않았어요. 슈만은 비크가 거짓말하고 있다며 판결을 다음 해로 연기해달라 요청했습니다. 그리고 남은 시간 동안 상황을 유리하게 만들고자 독일에서 가장 유서 깊은 대학 중 하나인 예나 대학에 명예박사 학위를 신청합니다. 음악 논문 한 편, 『음악신보』에 기고했던 글들, 작곡했던 악보들을 모아 제출한 슈만은 무사히 학위를 받을 수 있었죠. 이에 더해 슈만은 라이프치히의 명사였던 멘델스존을 비롯해 슈만과 클라라를 지지해줬던 이들의 증언도 확보해 법

1840년대 무렵의 예나 대학을 담은 판화
오늘날 예나 대학의 정식 명칭은 프리드리히 실러
예나 대학이다. 프리드리히 실러는 독일 작가로 어린
시절 슈만은 실러의 작품을 탐독하기도 했다.

원에 같이 제출했어요. 비크가 자신을 형편없는 인간으로 만들어버렸
으니 그렇게라도 자기를 증명해야 했던 겁니다.

슬슬 해결될 조짐이 보이는 거 같은데요?

가곡의 해

분위기가 반전되면서 슈만은 힘을 되찾아가고 있었어요. 당시 슈만의
마음이 얼마나 벅차올랐는지는 작품 수에서 드러납니다. 1840년 2월
부터 한 해 동안 슈만이 작곡한 가곡이 140편이 넘으니까요. 슈만의

가곡 가운데 대다수가 이때 만들어졌습니다. 이 시기의 작품 수와 기간을 계산해보면 하루 이틀에 한 편씩은 써낸 셈이니 엄청난 생산력이죠. 이해가 '가곡의 해'라고 불리는 이유가 바로 여기 있습니다.
판결을 기다리며 슈만은 클라라에게 이 수많은 가곡의 악보를 보내 마음을 표현했어요.

다 사랑 노래였겠네요.

기본적으로는요. 그런데 사랑할 때는 기쁨과 좌절, 슬픔이 공존하잖아요. 슈만은 가곡에 아픔을 포함한 사랑의 다양한 면을 표현했어요. 사랑하는 마음을 찬란하게 노래하다가도 다른 곡에서는 마음이 천 갈래 만 갈래로 찢어지는 슬픔을, 또 다른 곡에서는 서로의 마음을 확인했을 때 느낄 수 있는 깊은 환희를, 더 나아가 간혹 모든 게 허무해 보이는 순간까지 모두 담아냈죠. 그런 감정의 면면이 담긴 가곡을 만든 다음에는 여러 편씩 묶어 가곡집으로 출판했습니다.

어쩐지 노래로 된 시집 같기도 하네요.

실제로도 연작시를 그대로 가곡으로 만들어 한 권의 가곡집에 묶기도 합니다. 《시인의 사랑》이 그렇지요. 아니면 《미르테의 꽃》처럼 자기가 원하는 여러 시인의 시들을 묶어서 내기도 했고요.
슈만의 가곡 중에는 좋은 작품이 정말 많아서 다른 가곡도 이야기하면 좋겠지만 이번 강의에서는 널리 알려진 《시인의 사랑》만 다루려고

합니다. 《시인의 사랑》은 독일 예술가곡 가운데 슈베르트의 《겨울 나그네》와 함께 가장 훌륭한 작품으로 인정받고 있어요.

《겨울 나그네》도 감동적이었는데….

사실 《겨울 나그네》와 《시인의 사랑》은 사랑의 기쁨과 슬픔을 표현한다는 점에서 상당히 닮았습니다. 《겨울 나그네》는 한 작품 내에서 다양한 시간대의 상반된 감정을 그렸던 반면 《시인의 사랑》은 모든 곡에서 연결되는 하나의 이야기가 펼쳐져요. 다시 말해 줄거리가 상당히 분명한 편이죠.
《시인의 사랑》은 독일의 대문호 하이네가 쓴 시집 『노래의 책』에 수록된 연작시를 원작으로 하는데 이건 하이네 자신이 사랑에 실패했던 기억을 토대로 쓴 작품이에요. 그 때문인지 미묘하게 시인과 슈만의 상황이 교차하면서 곡에 담긴 감정을 생생하게 하지요.

직접 겪은 일에 대해서는 표현이 남다를 수밖에 없죠.

《시인의 사랑》은 총 열여섯 곡입니다. 초반부에서는 사랑이 시작될 때 세상이 환해지는 듯한 느낌을 자연에 빗대어 표현하며 사랑하는 연인을 숭배하는 태도를 보이죠. 하지만 행복은 오래가지 않습니다. 중반부에서는 연인이 시인을 떠나 다른 사람과 결혼하며 분위기가 반전되니까요. 시인은 상실에 아파하고 연인을 원망하면서 밤이나 낮이나 그리움에 울죠. 그러다 사랑이, 젊음이 다 무슨 소용이냐며 미련을

사랑에 빠진
음악가

던진 채 죽음이라는 끝을 향해갑니다.

죽을 만큼 사랑했다는 거군요.

그게 당시 슈만의 마음이기도 했을 테죠. 이 중 네 곡을 같이 보면서
이 작품으로 들어가 봅시다.

첫 번째 곡은 〈**너무나 아름다운 5월에**〉입니다. 제목으로도 알 수 있
지만 화창한 봄날 시인은 사랑에 빠져요. 가사에서는 사랑의 설렘이
꽃봉오리처럼 풋풋하게 피어납니다.

너무나 아름다운 달 5월에,
꽃봉오리가 전부 피어났을 때
나의 마음속에도
사랑이 피어올랐네.
너무나 아름다운 달 5월에,
새들이 모두 노래할 때
나도 그녀에게 고백했네.
나의 그리움과 바람을

슈베르트를 다룰 때 예술가곡은 피아노 반주의 역할이 매우 중요하
다고 했지요? 이 곡도 마찬가지입니다. 곡을 여는 피아노 반주의 다소

초봄 독일에서 흔히 볼 수 있는 들판의 풍경

모호한 화성은 사랑에 빠지기 직전 주저하는 시인의 모습을 표현한
겁니다. 처음엔 망설이듯 건반을 누르다 노랫말로 사랑이 피어올랐음
을 말하는 순간 건반은 힘을 내어 자신의 확신을 드러냅니다.

와중에 애가 탄 시인의 마음이 박자의 강세가 뒤바뀌는 당김음으로
표현되는데 모호한 화성은 끝내 한 조로 정착하길 거부합니다. 이 사
랑이 상대방의 화답 없는 짝사랑이라는 걸 어렴풋이 암시하면서요.

가사에는 없는 화자의 속내까지도 음악으로 나타낼 수 있다니 신기
해요.

첫 번째 곡은 슬픈 여운을 희미하게 남기고 끝나긴 했어도 사랑의 감
정이 빛나고 있었죠? 세 번째 곡 〈**장미, 백합, 비둘기, 태양**〉에서도 밝
은 분위기는 이어집니다.

장미, 백합, 비둘기, 태양

한때 이 전부를 사랑의 기쁨으로 사랑했지.

이젠 그렇지 않아, 한 사람만 사랑하네.

작고, 고운 순수한 그녀 한 사람만!

한 사람만 사랑하네.

작고, 고운 순수한 그녀 한 사람만!

그녀야말로 모든 사랑의 원천,

작고, 고운 순수한 그녀 한 사람만.

진짜 기뻐 보이긴 하네요.

사랑에 들뜬 사람의 빠르게 뛰는 심장 박동을 표현하듯이 빠른 박자로 진행됩니다. 하지만 상황은 좋지 않아져요. 훌쩍 건너뛰어 일곱 번째 곡 **〈나 원망하지 않으리〉**로 넘어가도록 하죠.

나 원망하지 않으리, 가슴이 찢어지더라도.

영원히 잃어버린 사랑이여, 나 원망하지 않으리!

그대가 다이아몬드로 꾸며 빛나더라도

밤이 된 그대 마음에는 빛이 비치지 않으리

나는 이미 알고 있었다네.

나는 울지 않으리, 가슴이 찢어지더라도,

그대를 꿈속에서 보았네,

또 밤이 된 그대 마음속을 보았네,

또 그대 마음을 뜯어먹는 뱀을 보았네,

내 사랑 그대가 얼마나 비참한지 알았지.

나 원망하지 않으리

갑자기 분위기가 어두워진 게 느껴지죠? 다른 곡에 비해 성악가의 목소리가 격앙돼 있고 피아노 반주는 계속 '쾅쾅쾅' 저음을 내며 절규합니다. 시인은 자기 입으로 원망하지 않겠다 반복해 말하지만 마음은 아닌 것 같습니다.

원망하고 싶지 않다고 해도 그게 어디 마음처럼 되나요.

🔊 다음은 열두 번째 곡 〈**맑게 갠 여름 아침에**〉입니다. 이 곡은 《시인의 사랑》에서 가장 많이 불리는 노래지요.

22

맑게 갠 여름 아침에

정원을 거닐고 있네.

그때 꽃들이 속삭이며 말하네.

하지만 난 잠자코 그대로 산책하지.

꽃들은 속삭이며 말하네,

불쌍한 듯 나를 보면서.

우리 언니에게 화내지 마요

슬픔에 젖어 창백해 보이는 사람아.

곡을 여는 불협화음은 아름답고도 슬픈 심상을 전합니다. 한편으로 꽃이 말을 한다는 건 비현실적이잖아요? 그런 설정이 불협화음을 만나면서 내용 면에서도 잘 맞아떨어지지요.

지금 너무 슬프니까 꽃도 슬퍼 보이는 거네요.

맞아요. 아까 사랑을 잃은 사람이 외로움과 슬픔을 넘어 허무함을 느낀다고 했죠? 마지막 곡인 〈**오래된 불길한 노래들**〉을 들으면 무슨 말인지 알 수 있습니다.

오래된 불길한 노래들,
끔찍하고 사악한 꿈들,
그것들을 이제는 장사 지내자.
커다란 관을 가지고 오라.

그 속에 갖가지를 넣을 건데
무엇인지는 아직 말할 수 없어.
하지만 그 관은 더 커야 해,
하이델베르크의 술통보다도.

관대를 가지고 오라,
튼튼하고 두꺼운 널빤지로 된.
그리고 그건 훨씬 더 길어야 해,
마인츠의 다리보다도.

열두 명의 거인들도 데려오라,
훨씬 더 강해야 해.
라인강 강가 쾰른 대성당의
크리스토프 성인보다도.

그들에게 관을 메게 하고
관을 바닷속으로 가라앉히도록 하라.

사랑에 빠진
음악가

이렇게 큰 관에는
응당 큰 무덤이 필요하니까.

그대들, 어째서 관이
그렇게 크고 무거워야 하는지 아는가?
내 사랑과 내 고통을
그 안에 넣었기 때문이네.

허무함을 가진 자에게는 사랑과 죽음이 같은 선상에 놓일 수도 있죠. 시인은 사랑을 단념하게 된 순간 사랑했던 마음만큼 큰 분노를 느낍니다. 자기 사랑과 고통이 얼마나 큰지 그걸 담기 위해서는 거대한 하이델베르크의 술통보다도 크고 강의 다리보다도 긴 관이, 그 관을 메기 위해서는 거인 열 둘이 필요하다고 외쳐요.

곡 제목만 들었을 때는 불길한 노래들이 어떻게 사랑 노래가 되나 싶었는데….

하이델베르크의 술통을 담은 판화, 1885년
폭이 9미터에 달하는 세계 최대의 포도주 보관 통이다. 하이델베르크는 기후가 적합해 오래전부터 포도주 생산량이 많았다. 자연스레 세금 대신 포도주를 바치는 농부들이 많았고 이를 한꺼번에 담을 수 있는 초대형 통을 만들어 성 지하에 보관했다. 18세기에 만들어진 이 술통은 현재까지 남아 있다.

음악가의 사랑

사랑에 목숨 걸면서 누구보다 죽음에 집착한다는 점이 참 낭만주의
적이라는 생각도 들지 않나요?

이 노래는 《시인의 사랑》 중에서도 가장 긴데, 노래가 끝나고 이어지
는 피아노의 후주가 무려 절반을 차지해요. 그 정도로 시인의 미련이
어마어마한 거죠. 사랑이 컸으니 후에 남는 감정이 쉽게 사라지지 않
는 게 당연하고요. 피아노 반주는 《시인의 사랑》에서 등장했던 여러
곡의 음형들을 읊조리며 꿈결같이 아름답고 섬세하게 오랫동안 이어
집니다.

시인의 결혼

자, 이제 현실 세계의 슈만
에게로 돌아오겠습니다. 슈
만과 클라라가 비크를 상대
로 벌인 긴 송사에도 끝이
보입니다. 두 사람은 거의
1년에 걸친 재판 과정을 통
해 결혼을 허락받았습니다.
모두의 악역이었던 비크는
슈만을 거짓으로 음해했다
며 무고죄로 12일 동안 옥
에 갇혔고요.

미르테꽃
사랑과 아름다움을 의미하는 꽃으로 예로부터
유럽에서 신부의 화관을 만들거나 신랑 예복을
장식하는 데 쓰였다.

잘된 일인데 아버지이자 스승과 이런 식으로 끝이 났다는 게 마음이 편치만은 않았겠어요.

그랬을 거 같네요. 결국 5년간의 연애가 결실을 맺긴 했지만 사실 사랑의 기쁨보다는 시련이 더 컸던 시간이었지요.

슈만은 결혼식 전날 클라라에게 가곡집《미르테의 꽃》을 선물했습니다. 결혼식 다음 날이 클라라의 생일이기도 했으니 이 가곡집은 결혼 선물이면서 생일 선물이기도 했어요. 그중 〈헌정〉이라는 곡이 너무나 아름답습니다. 연인을 사랑하는 마음을 이보다 절절하게 표현할 수 있을까 하는 생각마저 들죠.

당신은 나의 영혼, 나의 심장,
당신은 나의 기쁨, 나의 고통,
당신은 나의 세상, 나는 그 안에서 살고 있네,
당신은 나의 하늘, 나는 그 속으로 날아가네
오 당신은 나의 무덤
그 안에 영원히 나의 근심을 묻어버렸네!

당신은 안식이요, 마음의 평화,
당신은 내게 주어진 하늘.
당신이 나를 사랑해주니 내가 가치 있게 되고,

당신의 시선은 나를 밝게 비춰준다네,

당신은 나를 더 높여주었지,

나의 선한 영혼을, 더 나은 나!

당신은 나의 영혼, 나의 심장,

당신은 나의 기쁨, 나의 고통,

당신은 나의 세상, 나는 그 안에서 살고 있네,

당신은 나의 하늘, 나는 그 속으로 날아가네,

나의 선한 영혼을, 더 나은 나!

어쩐지 슈만의 마음이 그대로 만져지는 것 같아요.

사랑에 빠진
음악가

천재적인 재능을 타고난 클라라는 혹독한 교육을 받았고 결국 어린 나이에 큰 성공을 거뒀다. 슈만과 클라라는 사랑에 빠지지만 비크의 반대로 인해 좌절을 겪는다. 사랑이 결실을 맺는 과정에서 슈만은 수많은 걸작을 탄생시킨다.

사랑의 시작 음악 선생 비크의 첫째 딸 클라라는 아버지의 혹독한 교육을 받으며 피아니스트로 데뷔함. 아버지의 제자로 들어온 슈만과 친하게 지내다가 사랑에 빠짐.

비크는 둘의 사랑을 강하게 반대함. 둘이 만나지 못하게 클라라와 연주 여행을 감. 괴로워하던 슈만은 고통을 작품으로 표현.
[예] 《환상곡》 여러 모순되는 감정들이 담겨 아름답지만 슬픈 느낌을 자아냄.

두 사람의 재회 1837년 클라라는 연주 여행으로 라이프치히로 돌아옴. 공연에서 슈만의 〈교향적 연습곡〉을 연주하며 자신의 마음을 표현함.

《어린이 정경》 슈만이 클라라만을 위해 만든 작품집. 클라라가 어린아이처럼 자유롭게 연주하길 바라는 마음을 담음. 일곱 번째 곡 〈트로이메라이〉가 널리 알려짐.

사랑을 음악에 담다 《크라이슬레리아나》 여덟 개의 짧은 곡으로 이루어진 성격소품. 단조는 플로레스탄으로, 장조는 오이제비우스로 표현됨. 각 캐릭터는 조성을 바꾸며 속마음을 드러냄. 추상적이고 계속 분위기가 바뀜.
···→ 사랑의 모습과 유사.
[참고] 성격소품 특정한 분위기나 장면 또는 인물 등의 성격을 묘사하듯 그려낸 짧은 기악곡. 피아노곡이 대부분.

고난의 끝 둘은 결혼 동의를 얻기 위해 비크에게 소송을 제기함. 슈만은 승소를 위해 예나 대학에 명예박사 학위를 신청하는 등 노력함. 결국 승소하고 둘의 사랑이 이루어짐.

슈만은 특정 시기 특정 장르에 몰입하는 경향이 있음. 클라라와 결혼한 1840년은 슈만의 가곡 중 대다수가 만들어진 '가곡의 해'.

《시인의 사랑》 사랑에 마음 앓는 이의 마음이 잘 표현된 걸작 가곡. 하이네의 시를 원작으로 삼았음. 총 열여섯 곡으로 구성.

《미르테의 꽃》 슈만이 결혼과 생일을 기념해 클라라에게 선물한 연가곡. 사랑의 행복이 가득 담김.

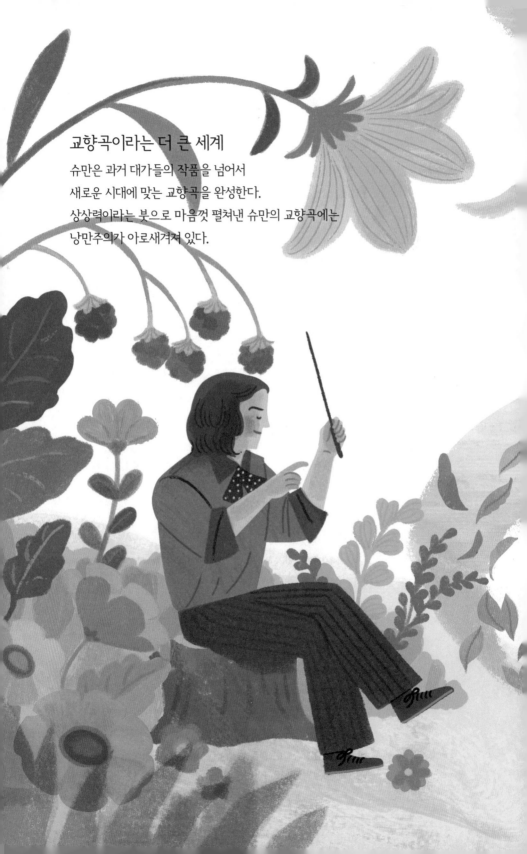

교향곡이라는 더 큰 세계

슈만은 과거 대가들의 작품을 넘어서
새로운 시대에 맞는 교향곡을 완성한다.
상상력이라는 붓으로 마음껏 펼쳐낸 슈만의 교향곡에는
낭만주의가 아로새겨져 있다.

고통받은 삶만이
교향곡을 음표들의 집합에서 인류의 메시지로 바꿀 수 있다.

- 디미트리 미트로폴루스

03

교향곡의 해

#교향곡 #관현악 #정전 #베토벤 #슈베르트
#멘델스존 #⟨교향곡 1번⟩
#⟨피아노 협주곡 a단조⟩

1840년 슈만과 클라라는 마침내 라이프치히에 둘만의 집을 얻어 신혼 생활을 시작했어요. 두 사람은 결혼 초 4년간 결혼 일기를 썼는데 그걸 보면 부부 사이에 있었던 소소한 이야기로 가득합니다. 서로를 향한 애정 고백은 물론 음악에 대한 의견도 빠지지 않죠.

"별다른 사건은 없다. 행복만이 충만하다". 슈만이 남긴 기록이에요. 결혼까지 꽤 요란한 과정을 거쳤던 데 비해 이들의 일상은 평범한 사람들의 하루처럼 평온했습니다. 이때가 슈만과 클라라의 삶에서 가장 행복한 시간이 아니었나 싶어요.

그렇게 어렵게 맺어졌으니 얼마나 행복했겠어요.

더 이상 두 사람은 외롭거나 괴롭지 않았어요. 게다가 둘은 부부기 전에 동료 예술가였잖아요? 하루하루 서로가 가진 재능을 새롭게 발견했죠. 슈만은 음악 교육 외에 다른 정규 교육을 받은 적 없어 상대적으로 문학적 소양이 부족했던 클라라에게 당대 문학은 물론 셰익스

클라라 슈만과 로베르트 슈만이 1850년 찍은 사진을
그린 그림, 1906년

피아 같은 고전도 알려주었어요. 이뿐만 아니라 두 사람은 바흐나 모
차르트, 베토벤의 악보를 분석하면서 함께 공부하기도 했습니다. 한
명은 창의적인 작곡가로서, 한 명은 뛰어난 연주자로서 서로에게 없는
면을 채워주었던 거죠. 그렇게 클라라와 슈만은 꿈같은 신혼 생활을
보냈어요.

두 예술가의 세상이 더 넓어졌겠어요.

두 사람의 사랑이 나날이 깊어가던 이 시기 클라라는 결혼 일기에 이런 내용을 남겼어요. "나의 큰 소망은 로베르트가 교향곡을 작곡하는 것이다".

그 말대로 슈만은 이때 새로운 장르에 뛰어들게 돼요. 바로 교향곡이죠. 여기엔 클라라의 영향이 컸습니다.

클라라는 왜 하필 슈만이 교향곡을 쓰길 바랐던 건가요?

인기의 중심에 선 오케스트라

단적으로 이야기하면 오케스트라가 연주하는 관현악, 그중에서도 교향곡이 다른 음악보다 우월하게 여겨졌기 때문입니다. 그러니 훌륭한 교향곡을 작곡할 수 있다면 한 차원 높은 작곡가로 인정받을 수 있었고요.

클라라가 소망하기 전부터 슈만 본인 역시 엄두를 못 냈을 뿐 교향곡을 쓰고 싶은 마음은 컸을 거라 봅니다. 그러다 결혼 직후인 1841년에 클라라의 응원과 더불어 여러 작품의 성공으로 자신감이 붙기 시작하자 비로소 교향곡을 비롯한 관현악곡을 쏟아냈죠. 슈만의 교향곡을 설명하기 전에 슈만 시대의 교향곡과 오케스트라에 대해 먼저 얘기해볼게요.

그 시대 교향곡이 이전과 다른 게 있었나요? 오케스트라야 예전부터 있었잖아요.

이 시대는 오케스트라가 굉장히 진일보하던 시기였습니다. 가장 눈에 띄는 변화는 오케스트라의 규모가 달라졌다는 거예요. 바흐 때는 10명대, 하이든 때는 20명대였던 게 19세기 초반에는 40명대로 늘었고 19세기 후반으로 가면 90명까지 증가했죠.

기존 악기의 성능이 극적으로 좋아졌던 것도 주목할 점입니다. 예를 들어 호른과 트럼펫 같은 악기는 밸브가 붙으면서 기존에는 연주할 수 없었던 반음계 음까지 소화할 수 있었어요. 이뿐만 아니라 피콜로나 콘트라바순 등 원래는 오케스트라에 안 들어가던 악기도 추가됐고요. 한마디로 오케스트라가 낼 수 있는 음량이 커지고 음색도 다양해졌던 거죠.

연주하는 것도 듣는 것도 훨씬 재미있긴 했겠어요.

이전에는 작곡가가 지휘하는 게 보통이었는데 오케스트라의 규모가 커지다 보니 전문 지휘자도 등장해요. 지휘자가 두루뭉술했던 소리를 일사불란하게 통제하니 음악의 효과는 점점 더 강렬해져갔습니다. 이때부터 지휘자의 존재가 중요해졌던 거지요.

이처럼 오케스트라가 강력해진 건 관현악의 인기가 높았기 때문이기도 했지만 그렇게 오케스트라가 발전하자 관현악을 듣기 위해 더 많은 이가 공연에 몰려들었습니다. 곧 여기저기서 경쟁적으로 대형 콘서트홀을 세우고 교향악단을 조직하게 되죠. 우리가 아는 빈 필하모니, 런던 필하모니, 뉴욕 필하모니 같은 유명한 오케스트라들이 다 이 시기에 만들어져요.

베토벤의 그림자

낭만주의 시대 사람들은 일상적인 경험을 넘어서는 오케스트라 음악에 경외감을 느꼈어요. 그래서 장엄하니 심오하니 하며 관현악곡에 과할 정도로 높은 가치를 매겼죠. 이런 분위기가 만들어진 데는 베토벤의 공이 커요.

갑자기 왜 베토벤이 등장해요?

베토벤의 교향곡이 워낙 강렬한 인상을 남겼기 때문이죠. 그 뒤로 사람들은 교향곡이란 모름지기 베토벤 작품처럼 진지하고 진정성 있어야 한다고 생각하게 됐거든요.

독일 본에 세워진 베토벤 동상

베토벤 때문에 후배들은 부담이 컸겠어요.

잘 말했어요. 베토벤이 세상을 떠난 후에도 청중들은 여전히 베토벤의 음악을 듣고 싶어 했습니다. 그때까지만 해도 연주회에서는 항상 당대의 곡만을 연주했지만 베토벤의 인기가 이렇게 굳건한 판국에 아무리 과거의 작곡가라 해도 굳이 연주를 안 할 이유가 없겠죠?

게다가 당대 음악가의 작품을 연주하기 위해선 새로 작품을 의뢰해 악보를 출판해야 했지만 이미 대중성을 확보한 베토벤의 작품은 그 시간과 비용을 아낄 수 있으니 수익성도 훨씬 좋았어요.

그리고 다른 이유도 있었습니다. 19세기 음악계에서는 파가니니나 고찰크 같은 비르투오소 연주자들이 인기몰이를 하고 있었는데 전문가들은 비르투오소의 음악이 화려한 쇼맨십에만 집중하는 텅 빈 음악이라고 생각했거든요.

그러면 뭐가 좋은 음악이라고 했는데요?

루이 모로 고찰크의 초상, 19세기
1829년 태어난 미국인 음악가 고찰크는 19세기를 대표하는 비르투오소 피아니스트로 잘 알려져 있다. 다수의 피아노 독주곡을 포함해 교향곡을 여러 편 남긴 작곡가기도 하다.

정전의 탄생

전문가들이 당대 음악의 대항마로 내세운 건 과거의 음악이었습니다.

과거 음악이라고 다 알맹이가 있었을 리가 없을 텐데요.

맞아요. 모든 옛날 곡이 연주할 만한 가치가 있는 건 아니었죠. 그래서 옛 음악을 엄선하는 과정이 필요했습니다. 그렇다고 무슨 위원회 같은 것을 만들어 심사했던 건 아니고 아주 오랜 시간을 두고 자연스럽게 목록이 걸러진 거예요. 이 과정에서 대략 40~50명 정도 되는 작곡가들의 작품만 살아남아 클래식 즉 고전의 지위를 얻게 됐습니다. 이는 '바른 전통'이라는 의미에서 '정전'이라고 불리기도 하죠.
클래식이라는 개념도 절대적인 건 아니라 제법 많은 공격을 받는 게 사실이지만요. 당시 제일 인기 있었던 작곡가가 베토벤이라고 했잖아요? 모차르트와 하이든도 베토벤만큼은 아니지만 인기를 끌었고 이들이 모두 독일 작곡가다 보니 독일인 후배 작곡가의 곡들도 연주회에서 많이 연주됐죠. 그렇게 19세기에 독일 음악이 역사상 최고의 전성기를 맞게 된답니다.

결국 인기가 클래식이 되는 기준이었다는 건가요?

꼭 그런 건 아니에요. 연주자나 비평가의 전문적인 의견도 계속 반영됐으니까요. 하지만 저는 인기로 작품을 판단한다는 게 나쁘다고 생

각하지는 않아요. 어떤 음악이라도 그 안에 깊이가 없다면 오래 인기를 유지하는 게 불가능합니다. 지속적으로 흥미를 끄는 작품들은 설사 그렇게 보이지 않더라도 대부분 내용이 충실해요. 또 음악이 즉각적인 호소력을 갖지 않는다면 애당초 여러 사람에게 평가받는 위치에 오르지도 못하겠죠? 그러니 세월을 거듭하며 많은 사람에게 인기를 얻었던 음악은 인정해줘야 한다고 봅니다.

어쨌든 두고두고 사랑받는 음악엔 이유가 있나 봐요.

네, 이처럼 낭만주의 시대에 이르러 음악회에서 고전을 연주하는 게 문화로 자리 잡아요. 알맹이 없다는 비판을 받던 비르투오소들조차 자신들도 깊이가 있다는 걸 보여주려고 고전 음악을 연주하게 됐으니 말 다 했죠.
라이프치히의 게반트하우스 오케스트라가 연주한 곡 목록을 보면 이 변화를 알 수 있어요. 1780년에는 동시대 작품의 비율이 85퍼센트였는데 1820년경에는 75퍼센트, 1870년대가 되면 25퍼센트로 급격하게 떨어지니까요.

점점 더 옛날 곡만 연주하게 된 거네요. 그럼 생존 작곡가들은 먹고 살기 힘들어지는 거 아니에요?

그렇진 않았어요. 19세기는 어느 때보다 음악이 호황을 이룬 시대이자 동시에 새로운 음악이 현기증 날 정도로 빠르게 출현했던 시대입

니다. 성공하기만 한다면 음악가들은 전례 없는 영광을 누렸죠. 하지만 동료 음악가뿐 아니라 진즉에 세상을 떠난 선배 작곡가와도 경쟁해야 했으니 인기를 얻는 게 결코 쉬운 일은 아니었을 겁니다.

특히 교향곡을 쓰려는 작곡가는 베토벤의 위업을 계승하면서도 그 그림자에서 벗어나 자신만의 길을 찾아야 했지요. 우리의 주인공 슈만의 상황도 그리 다르지 않았습니다. 이를 위해 슈만은 앞서 자신과 비슷한 고민을 했던 슈베르트와 멘델스존의 작품을 열심히 공부했어요. 그럼 그 작품들을 하나씩 짚어보면서 새로운 교향곡의 시대를 느껴봅시다.

슈베르트의 교향곡을 발견하다

슈베르트를 향한 슈만의 존경심은 잠깐 얘기했었죠. 슈만이 교향곡에 관심을 갖게 된 또 다른 계기가 바로 슈베르트였습니다. 슈만이 비크에게 결혼을 승낙받기 위해 빈으로 갔던 건 기억나나요?

성공해보려고 했는데 잘 안 됐던 때 말이죠.

사실 그때 슈만이 아무 성과 없이 돌아온 건 아니었답니다. 클래식 음악의 메카였던 빈에 한 달 넘게 머무르는 동안 슈만은 무덤을 찾아가 꽃을 바치며 빈이 낳은 두 거장 베토벤과 슈베르트가 남긴 흔적을 쫓아다녔어요. 슈만은 여기서 그치지 않고 슈베르트의 형을 찾아가기까지 합니다.

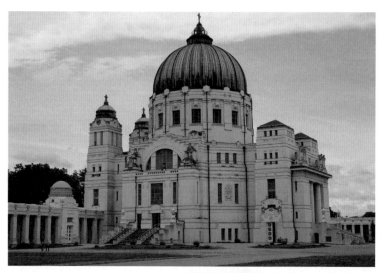

빈 중앙 묘지 경내에 있는 성당
빈 중앙 묘지에는 베토벤과 슈베르트를 비롯해 요한 슈트라우스 2세 등 다양한 음악계 인사가 묻혀 있다.

슈베르트의 형은 첫 만남부터 슈만에게 호감을 느꼈는지 어디서도 발표된 적 없던 슈베르트의 악보 더미를 보여줘요. 이 속에는 관현악곡처럼 규모가 큰 곡이 제법 있었는데 심지어는 교향곡 악보도 있었습니다. 슈만은 예상치 못했던 수확에 뛸 듯이 기뻐하며 악보를 받아 왔어요. 슈베르트가 교향곡을 작곡했다는 사실조차 제대로 알려지지 않았던 시절이라 슈베르트의 교향곡 악보를 손에 넣은 게 슈만에게는 운명같이 느껴졌을 겁니다.

보물을 찾은 기분이었겠어요.

🔊 이때 슈만이 찾아낸 곡이 **슈베르트의 〈대교향곡 C장조〉**입니다.
25

'대교향곡'이면 그냥 교향곡이랑은 다른 건가요?

연주 시간이 46분 정도로 긴 편이긴 해요. 이때만 해도 이렇게 긴 교향곡은 흔하지 않았습니다. 이 곡이 길어진 데는 이유가 있어요. 이전까지의 교향곡은 주제 두 개를 계속 변형하고 발전시키는 식으로 진행됐는데 슈베르트의 교향곡은 그런 구성적인 설계에 얽매이는 게 아니라 긴 호흡으로 '노래'하는 느낌이 들거든요. 교과서적으로 말하면 '낭만적인 서정성'을 가졌다고도 할 수 있죠. 〈대교향곡 C장조〉는 교향곡인데도 선율은 노래보다 아름답고 화성은 대담해 참 매혹적입니다. 슈만은 이 곡에 "밝고 화려하며 낭만적인 기운"이 있다고 표현하며 다른 교향곡과는 차원이 다르다 했죠. 얼마나 흥분했는지 슈베르트를 베토벤과 같은 격이라 칭송하기도 했습니다.

그 정도라면 어서 다른 사람들에게 자기의 발견을 알리고 싶었겠어요.

슈만은 라이프치히로 돌아오자마자 게반트하우스의 음악 감독으로 있던 멘델스존에게 악보를 전했습니다. 곧 초연이 이루어지면서 슈베르트의 교향곡은 세상에 널리 퍼지게 됐죠.

멘델스존이라는 천재

이번엔 또 다른 천재인 멘델스존의 차례입니다. 멘델스존은 슈만의 또래였지만 슈만보다 훨씬 어린 나이부터 교향곡을 발표했죠. 십 대 때

이미 다양한 악기로 이뤄진 관현악 편성을 능숙하게 할 줄 알았다고
해요. 그럴 수 있었던 건 천부적인 재능을 타고난 것도 있지만 넉넉한
집안에서 자라 체계적인 교육을 받았던 덕분이었죠. 멘델스존의 작품
은 슈만에게 큰 영감과 자극을 줬습니다.

'나도 이런 걸 만들고 싶어' 하는 마음이었나 봐요.

그렇죠. 슈만은 어떻게 하면 고전주의 교향곡의 외형을 유지하면서도
거기에 자기만의 개성을 담을 수 있는지 고민했어요. 슈베르트에 이

**고틀로프 토이어카우프, 연주자와 관객이 있는
게반트하우스의 내부, 19세기**
19세기 당시 게반트하우스 내부를 담은 그림으로,
이를 통해 멘델스존이 슈베르트나 바흐의 음악을
초연했을 적의 콘서트홀 내부 풍경을 상상해볼 수
있다.

어 자기도 잘 아는 멘델스존이 그 시도가 가능하다는 걸 먼저 보여줬으니 아무래도 참고가 됐겠죠.

시대가 바뀌면 그냥 새로운 형식으로 쓰면 편할 텐데 굳이 전통을 유지하려고 애를 썼네요.

그런 태도가 멘델스존과 슈만이 지닌 중요한 공통점입니다. 보수적인 낭만주의자로 분류되는 두 사람은 전통에 대한 관심과 애정이 남달랐어요. 멘델스존은 바흐를 좋아해서 1829년 불과 스무 살에 바흐의 걸작 〈마태수난곡〉을 복원해 공연한 걸로 유명하죠. 바흐 사후 80년 만의 일이었습니다. 이건 바흐를 19세기를 넘어 지금의 음악 무대로까지 끌어낸 역사적인 사건이에요. 이 화제의 공연은 바로크 음악 전체에 대한 열풍을 몰고 왔습니다. 그러니 멘델스존은 과거의 음악을 즐기는 현재의 문화에 크게 이바지했다고 할 수 있는 거죠.

멘델스존의 교향곡에서는 독일 다른 작곡가들의 무겁고 진지한 느낌과 다르게 밝고 긍정적인 에너지가 느껴져요. 이를 두고 멘델스존이 이 시대 음악가로서는 드물게 유복한 환경에서 태어나 이후로도 고생 한번 겪어보지 않았기 때문이라고 설명하는 경우가 많은데 저는 그건 아니라고 생각합니다. 결국 작품이란 건 인간이 만드는 것이니 작곡할 때 개인이 겪었던 상황들이 반영될 수밖에 없겠지만 작곡가들의 삶을 돌아보면 아주 비참한 상황에서 너무나 밝은 음악을, 반대로 아주 행복한 상태에서 비극적인 음악을 쓴 예도 수없어요. 음악가는 인간이면서 동시에 전문가입니다. 작품과 본인의 상황을 분리할 수 있는 능력

이 있다는 말이죠. 멘델스존도 하고 싶었던 음악을 했을 뿐일 거예요.

하긴 가난하게 태어났다고 슬픈 음악만 쓰는 것도 아니고요.

멘델스존은 자신의 교향곡을 여행기처럼 만들고 싶었던 거 같습니다. 멘델스존의 대표적인 교향곡인 〈스코틀랜드〉와 〈이탈리아〉가 그렇죠. 멘델스존은 이 작품들에 스코틀랜드와 이탈리아에서 받았던 인상과 그곳의 민속음악을 함께 담아냈습니다.

그럼 〈**교향곡 4번 '이탈리아'**〉 Op.56을 들어볼까요? 이 곡은 이탈리아의 태양과 바람과 같이 쾌활하고 생기가 넘쳐요. 멘델스존이 이탈

펠릭스 멘델스존, 이탈리아 피렌체의 전망, 1830년
그림 중앙에 피렌체를 대표하는 피렌체 대성당이
보인다. 낭만주의 시대의 주요 작곡가로 인정받는
멘델스존은 피아노 연주, 지휘는 물론이고
그림에도 재능이 있었다.

리아의 자연에 품었던 관심이 느껴지는 듯합니다. 멘델스존이 그린 왼쪽 그림에도 이탈리아 특유의 따스한 볕이 생생히 살아 있는 걸 볼 수 있어요.

음악만 잘한 게 아니라 그림도 잘 그렸네요.

멘델스존도 레오나르도 다 빈치처럼 '르네상스적 예술가'라고 할 수 있죠. 르네상스 시기에는 예술이 지금처럼 세분화되지 않았기 때문에 당시 예술가는 화가인 동시에 음악가면서, 교육자인 데다가 요리사이자 기술자였다고 하잖아요?

멘델스존의 재능을 얘기할 때 빠질 수 없는 곡 하나만 마저 설명하고 넘어갈게요. 멘델스존이 열일곱의 나이에 작곡한 〈**'한여름 밤의 꿈'** 🔊
서곡〉 Op.21입니다. 27

음… 그건 연극 아닌가요?

맞아요. 셰익스피어의 작품이죠. 원래 서곡이라는 건 연극이나 오페라 등 무대에서 공연되는 작품의 막이 올라가기 전에 연주되는 곡을 가리켜요. 대부분의 서곡을 들으면 극이 앞으로 어떻게 전개될지 대략적으로 짐작할 수 있습니다.

열일곱 살 소년 멘델스존은 셰익스피어의 희곡을 읽고 벅차올라 〈'한여름 밤의 꿈' 서곡〉을 작곡했어요. 연극 공연을 염두에 두지 않고 그저 콘서트홀에서 연주할 목적으로 말입니다. 그러다 17년이 지나 서

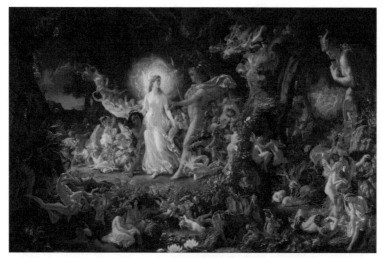

조지프 노엘 페이튼 경, 오베론과 티타니아의 화해, 1847년
두 쌍의 연인이 요정의 숲에 들어와서 벌어지는 우여곡절을 그리는 『한여름 밤의 꿈』은 몽환적인 세계를 희극적으로 담고 있다.

른넷이 됐을 무렵 실제 이 연극에 들어갈 음악을 의뢰받게 되면서 네 곡이 더해져 진짜 연극용이 됐죠. 이렇게 완성된 작품 중에는 신랑 신부가 퇴장할 때 흔히 연주되는 〈결혼행진곡〉도 있어요.

멘델스존이 『한여름 밤의 꿈』을 위해 작곡한 음악들은 하나같이 '낭만적'이에요. 원작에 담긴 환상과 신비를 너무나도 아름답고 세련되게 그려냈죠. 〈스케르초〉는 정말 맑고 투명해서 마치 수채화로 그린 것 같아요. 특히 목관악기가 연주하는 주제를 들으면 요정들이 산을 넘고 골짜기를 지나 어디로든 자유롭게 쏘다니고 있는 장면이 떠오릅니다. 오케스트라로 이런 느낌도 낼 수 있다는 게 신기할 정도지요.

슈만의 새로운 교향곡

다시 슈만의 시간으로 돌아와 볼게요. 이때까지만 해도 작곡가로서의 슈만은 피아노곡 몇 개가 막 알려지기 시작한 신참이었습니다. 슈만은 교향곡을 쓰고 싶긴 했지만 존경하는 선배들처럼 잘 해낼 자신이 없었어요. 하지만 사랑하는 클라라의 응원을 받으며 용기를 내 작곡에 돌입했습니다. 결국 슈만은 밤낮을 새워 몰두한 지 사흘째 되던 날 〈교향곡 1번〉 Op.38의 스케치를 완성했어요. 이후 한 달도 안 돼 관현악 악기 편성까지 끝냈고요. 교향곡은 수많은 악기가 나오는 대곡이라 이는 500페이지짜리 장편소설을 일주일 만에 쓴 거나 다름없는 일이었습니다. 물론 곡의 윤곽은 이전에 생각해놓을 수 있지만 그 정도면 인간의 한계를 넘었다고 봐야죠.

이 교향곡은 봄기운이 가득한 풍경을 그려냈다고 해서 '봄'이라고 불려요. 슈만은 이 곡에서 하나의 주제만을 부각시켜 끊임없이 다르게 등장시킵니다. 이건 슈만의 상상력이 발휘된 부분이라 할 수 있죠.

주제가 하나인 게 왜 상상력이 필요한 일인데요?

아까도 잠깐 언급했지만 고전시대 교향곡은 보통 소나타 형식을 따라 주제 두 개를 배치하는데 이 틀 자체를 깨버린 거니까요. 슈만에게 영향을 준 멘델스존은 교향곡을 쓸 때 그 두 주제를 합쳐 만든 세 번째 주제를 넣어 이전에 없던 곡을 써냈습니다. 이처럼 슈만도 교향곡에 개성 어린 방식을 도입한 겁니다.

슈만 <교향곡 1번> 1악장 도입부

이 곡에 대해 형식이 너무 자유로운 나머지 교향곡이 아니라 형식이
전혀 정해져 있지 않은 판타지, 다시 말해 환상곡으로 분류해야 한다
고 말하는 사람도 있어요.

그러니까 교향곡이라고 하기에 너무 자유롭다는 거네요.

그렇죠. 다만 교향곡이 꼭 어때야 한다는 규범 같은 게 있었던 건 아니에요. 그저 무엇이 교향곡인지에 대한 의견이 일치했던 거라 말할 수 있습니다.

이 곡은 베토벤의 음악이 지녔던 탄탄함은 없지만 오히려 그래서 굉장히 신선하고 자연스러워요. 주제가 순환적으로 등장하다 보니 곡 전체에 통일감도 있고요. 여러모로 훌륭한 작품입니다. 슈만도 자기 작품을 마음에 들어 했죠. 멘델스존 역시 극찬했습니다.

〈피아노 협주곡 a단조〉

슈만의 〈교향곡 1번〉은 라이프치히 게반트하우스에서 멘델스존의 지휘로 초연됐어요. 반응도 엄청 좋았죠.

'탄력' 받은 슈만은 새로운 관현악곡에 돌입해요. 이게 훗날 **〈피아노 협주곡 a단조〉** Op.54가 되는 작품입니다. 참고로 협주곡은 독주자와 오케스트라가 같이 연주하는 작품을 말해요. 원래 처음에 이 곡은 환상곡으로 구상됐던지라 베토벤식의 고전시대 협주곡과는 상당히 달랐습니다.

슈만도 참 남들을 따라 하기 싫어했네요. 아무리 존경하던 선배라도 말이에요.

맞아요. 슈만의 '힙스터'적인 면모는 더 있어요. 『음악신보』를 창간할 당시에도 밝혔지만 슈만은 화려한 기교만 내세우는 알맹이 없는 음악

을 혐오했습니다. 이때도 슈만은 친구에게 보낸 편지에 "비르투오소의 기교를 위한 협주곡을 작곡할 수 없다"면서 "무언가 다른 것"을 만들겠다고 선언했어요.

그렇게 슈만이 만들어낸 '다른 음악'이 바로 〈피아노 협주곡 a단조〉였죠. 당시 모든 협주곡은 비르투오소가 돋보이고 오케스트라는 반주를 하는 식이었는데 이 작품은 오케스트라와 독주자가 동등하게 역할을 나눠 곡을 하나로 이끌어갑니다. 덕분에 소리가 하나로 융합된 독특한 협주곡이 세상에 탄생할 수 있었지요.

이때가 슈만의 전성기인가 봐요. 쭉쭉 걸작만 써내네요.

네, 슈만은 여기서 멈추지 않고 곧바로 두 번째 교향곡을 작업하기 시작합니다. 이 뒷이야기는 다음 장에서 이어가도록 하겠습니다.

19세기 유럽에서 교향곡은 가장 뛰어난 음악으로 받아들여졌다. 교향곡을 작곡하기 위해 베토벤은 본받아야 하는 동시에 뛰어넘어야 하는 존재였다. 슈베르트와 멘델스존에게 자극받은 슈만은 자신만의 개성이 담긴 교향곡을 작곡해낸다.

교향곡의 위세	이때 교향곡이 인기를 끌었던 이유는 오케스트라가 발전했기 때문. ❶ 규모의 증가 ❷ 기존 악기의 성능 향상 ❸ 새로운 악기 추가 ❹ 전문 지휘자의 등장 낭만주의 시대에는 관현악이 가진 장엄함과 심오함이 중요시됨. ⋯▸ 관현악이 다른 음악보다 우월하게 여겨짐. 그중 으뜸은 교향곡.
정전과 베토벤	전문가들이 당대 음악의 가치에 의문을 제기함. 대신 완성도 높은 과거의 음악이 다시 부상하면서 고전이 지위를 얻음. ⋯▸ 고전이 포함된 레퍼토리를 연주하는 것이 문화로 자리 잡음. 그중 베토벤은 계승해야 하면서도 뛰어넘어야 할 존재였음.
슈베르트의 교향곡	슈만은 빈에서 지낼 당시 슈베르트의 형을 만나 발표된 적 없는 슈베르트의 〈대교향곡 C장조〉 악보를 얻고 교향곡에 관심을 가짐.
보수적인 낭만주의자들	**멘델스존** 슈만의 친구로 보수적인 낭만주의자임. 밝고 화려하며 기술적으로도 뛰어난 작품을 여럿 작곡함. 참고 〈한여름 밤의 꿈〉 서곡, 〈교향곡 4번 '이탈리아'〉 등 ⋯▸ 멘델스존의 교향곡은 슈만에게 큰 영감과 자극을 줌.
〈교향곡 1번〉	상상력을 발휘해 하나의 주제만으로 곡을 진행시킴. 이는 두 주제를 제시하는 기존 소나타 형식의 틀 자체를 깨버린 것. 주제가 순환적으로 등장해 통일감이 있으며 신선하고 자연스러운 느낌을 줌.
〈피아노 협주곡 a단조〉	오케스트라와 독주자가 동등하게 역할을 나누어 곡을 하나로 이끌어감. 소리가 완전히 하나로 융합되는 협주곡을 만듦. ⋯▸ 기존 협주곡의 형식을 벗어남.

빛과 그림자의 명암이 엇갈리다

클라라의 연주 여행이 이어지는 가운데 슈만은 병을 얻는다.
몸과 마음을 앓고 떠난 자리엔 음악이 남는다.
고통 속에서 작곡을 이어가던 슈만은 안으로 가라앉고
슈만의 현실은 몽상이 된다.

나는 달입니다.
가끔은 어둠 속에서 훤히 빛나기도,
가끔은 어둠 속에서 반절만 빛나기도,
가끔은 어둠 그 자체이기도 합니다.

- 후안센 디존

04

오르막과 내리막

#클라라의 연주 여행 #드레스덴 #뒤셀도르프
#〈첼로 협주곡 a단조〉 #〈교향곡 3번〉

결혼한 지 한 해 지난 1841년, 슈만과 클라라는 첫아이를 가지게 됐습니다. 여전히 행복했지만 고정적인 직업이 없었던 두 사람의 살림은 넉넉하지 않았습니다. 끼니를 걱정할 정도는 아니었으나 두 음악가가 살면서도 집에 피아노를 여러 대 둘 형편은 안 됐어요. 피아니스트인 클라라는 물론 슈만도 작곡하는 데 피아노가 필요했으니 피아노가 한 대뿐이라는 건 문제였죠.

저도 집에 컴퓨터가 한 대일 때 정말 불편했는데… 공감이 가네요.

이 시기 슈만의 창작력이 워낙 왕성했던지라 피아노는 주로 슈만의 차지였습니다. 클라라는 슈만이 집을 비우는 잠깐 동안만 피아노를 칠 수 있었죠.

명색이 유명 피아니스트인데 연습도 제대로 하지 못했겠네요?

한동안은 그랬어요. 하지만 클라라는 결혼한 뒤에도 음악 활동을 중단하지 않았습니다. 여기엔 자기 경력을 쌓으려는 욕심보다 일단 슈만에게 돈 걱정 없이 작곡에 몰두할 수 있는 환경을 만들어주고 싶은 마음이 컸어요.

결국 자기 성취를 위한 게 아니라 내조하려는 거였군요.

그렇지요. 그리고 클라라는 첫째 아이를 임신하고서도 출산 일주일 전까지 게반트하우스 오케스트라와 협연할 정도로 몸을 아끼지 않았습니다.
출산 직후 활동을 잠시 중단하긴 했어도 첫째 딸 마리가 5개월이 됐을 때 아이를 친척에게 맡긴 채 연주 여행을 재개했죠.
클라라의 재능을 아꼈던 슈만도 잡지 편집을 다른 사람에게 부탁하고 이 여행에 기꺼이 동행했습니다.

잘 풀리면 좋을 텐데요.

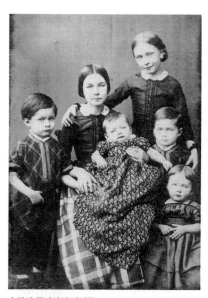

슈만과 클라라의 아이들
두 사람은 총 4남 4녀 여덟 명의 자녀를 두었다. 이 사진이 찍힌 1854년에는 막내 펠릭스가 태어났다. 왼쪽부터 다섯째 루트비히, 첫째 마리, 막내 펠릭스, 둘째 엘리제, 여섯째 페르디난트, 일곱째 오이게니다. 넷째 에밀은 갓난아기 때 단명했고, 셋째 율리의 모습은 사진에 없다.

클라라의 연주 여행

그렇게 감행한 연주 여행의 반응은 가히 폭발적이었습니다. 클라라는 엄청난 주목을 받았어요. 자연스럽게 전국 각지에서 연주 요청이 쇄도했죠. 클라라는 그 제안을 모두 수락했습니다. 사회로부터 다시 인정받는다는 생각에 클라라는 기운이 넘치고 행복해졌어요. 매번 콘서트가 끝나면 클라라는 귀족의 성이나 연회 자리에 초대받았죠. 이 자리에 슈만은 없었습니다. 슈만은 클라라의 성공을 누구보다 기뻐했지만 동시에 음악가로서 점점 작아지는 기분을 느끼며 나날이 어두워졌습니다.

저런, 열등감이군요.

한 달 정도 지나 잡지 일도 더 이상 미룰 수 없는 상황이 되자 슈만은 라이프치히로 돌아가기로 합니다.

그럼 클라라는요?

클라라는 이미 여러 도시에서 온 초대를 받아들인 상태였기 때문에 동행을 구해 연주 여행을 이어가요. 덴마크의 코펜하겐, 스웨덴의 스톡홀름 등 북유럽까지 진출해 콘서트는 그야말로 성공적이었죠.
그동안 슈만은 첫째 마리와 함께 집을 지키며 작곡과 잡지 편집에 몰두했습니다. 별거 아닌 것처럼 들릴지 몰라도 여성이 사회 활동을 하

는 것조차 극히 드물던 시대에 아내가 방방곡곡 연주하러 돌아다니고 남편이 집에서 아이를 봤으니 이때로서는 다소 파격적인 모양새긴 했죠.

클라라는 여행을 떠난 지 2개월 만에 집으로 돌아왔습니다. 이후에도 출산을 한 클라라가 슈만과 함께 연주 여행을 떠났다가 슈만은 소외감을 느끼는 일이 패턴처럼 반복돼요.

두 사람의 명암이 교차하는군요….

둘째 엘리제가 태어났을 때 클라라는 저 멀리 러시아로 연주 여행을 떠나기도 했습니다. 당시 서유럽에서 활동하는 음악가 사이에서는 러시아에 가서 큰돈을 벌어오는 일이 자주 있었거든요. 두 사람 또한 이

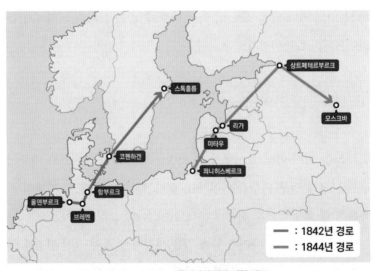

클라라의 연주 여행 경로

사랑에 빠진
음악가

전부터 러시아 여행을 벼르고 있었습니다.

러시아에서 서유럽 음악가들을 좋아했나 봐요.

네, 당시 서유럽의 예술 문화가 상대적으로 러시아보다 앞서 있었으니까요. 러시아 귀족들은 당연히 서유럽의 예술을 선망했습니다. 19세기 들어서는 서유럽 음악 문화를 적극적으로 받아들이면서 체계를 갖춘 음악 교육 기관도 설립돼 추후에 차이콥스키 같은 거장이 나올 수 있는 기반이 만들어지기도 했죠. 이 내용은 언젠가 꼭 다룰 기회가 있을 겁니다.

차이콥스키라니… 기대됩니다.

1844년 1월에 클라라와 슈만은 두 아이를 슈만의 형네 집에 맡겨놓고서 러시아로 떠납니다. 당시 독일에서 러시아까지는 마차로 수십 일을 가야 했어요. 한겨울 러시아의 추위를 생각하면 무척이나 고된 여행이었을 텐데 클라라는 이에 굴하지 않고 지나가는 도시마다 연주회를 열며 굉장히 열정적인 모습을 보였죠.
러시아에서는 그런 클라라를 두 팔 벌려 환영했어요. 상트페테르부르크 필하모니 협회의 명예 회원으로 받아들였을 정도로요.
그뿐만 아니라 슈만과 클라라는 러시아 음악의 아버지라고 불리는 미하일 글린카, 천재로 이름 날리던 작곡가 겸 피아니스트인 안톤 루빈시테인과 만나 교류하기도 했어요. 물론 돈도 많이 벌었고요.

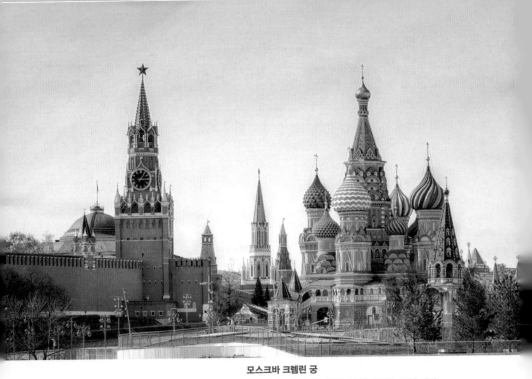

모스크바 크렘린 궁
러시아어로 성채라는 뜻의 크렘린 안에는 궁전 여러
채와 성당, 광장 등 각종 시설이 갖춰져 있다.
사진 속 왼쪽의 탑은 스파스카야 탑으로 소련 지도자
스탈린이 제정 러시아의 상징이었던 탑 꼭대기 쌍두
독수리 장식을 내리고 공산주의를 상징하는 붉은 별을
달았다. 오른쪽의 건물은 크렘린을 대표하는 성 바실리
대성당이다.

러시아 여행은 완전 성공이었군요.

그렇죠. 더욱이 어딘가 이국적이면서 화려하기 그지없는 제정 러시아
의 풍경은 그들이 한평생을 살았던 독일과는 완전 달랐고 둘에게 엄
청난 충격을 선사했어요. 인상이 얼마나 강했는지 슈만은 크렘린 궁
을 스케치로 남기기도 했습니다.
하지만 이쯤 되면 불안해지죠? 아나나 다를까 이번에도 슈만의 상태

사랑에 빠진
음악가

로베르트 슈만, 모스크바의 크렘린 궁, 1844년
1844년에 떠난 러시아 연주 여행 중 슈만은 크렘린
궁의 모습을 스케치로 남겼다.

가 다시 나빠졌어요. 접한 적 없던 러시아의 문화는 깊은 영감을 줬던
한편 추운 날씨와 외로움은 슈만을 병들게도 했죠.

정확히 어디가 어떻게 아팠던 건데요?

주기적으로 불면증, 마비, 두통, 고열, 무기력, 청각 장애 같은 여러 심
각한 증상들을 보였어요. 현대의 전문가들이 연구한 결과 슈만이 지
병이었던 조울증을 포함해 진행성 마비와 고혈압성 뇌증, 조현병을 앓
았던 걸로 추정된다고 합니다.
안타까운 일이지만 슈만은 점점 망가지고 있었던 겁니다.

드레스덴으로

여행을 마치고 라이프치히로 돌아와서도 슈만의 상태는 나아지지 않았어요. 그냥 나쁜 정도가 아니라 최악이었죠. 의사는 슈만에게 절대 작곡하지 말라고 했어요. 그러나 슈만은 여행 때문에 작곡할 수 없던 기간을 메우려는 듯 조금이라도 컨디션이 회복될 때마다 틈틈이 작곡에 매달렸습니다.

이때 시작한 작품이 **〈괴테 '파우스트'의 장면들〉 WoO 3**인데 이 곡은 완성까지 10여 년이나 걸렸어요. 슈만의 건강 탓도 있었지만 이 작품이 유난히 길었기 때문이기도 하죠. 3부까지 다 연주하고 나면 총 두 시간이 넘을 정도니까요. 다만 그 긴 시간 속에 『파우스트』 속 몇몇 장면들이 생생하게 살아 있어 지루하게 느껴지지는 않습니다.

그런데 WoO는 뭔가요?

'Werke ohne Opuszahl'의 약자로 이건 작품번호가 없는 작품이란 뜻이에요. 보통 습작이 많죠.
참고로 19세기에 괴테의 『파우스트』가 음악가들에게 미친 영향력은 대단했습니다. 베토벤, 리스트, 베를리오즈, 바그너, 슈베르트, 멘델스존 등 여러 음악가가 『파우스트』를 원작으로 음악을 만들었으니 어릴 적 괴테를 탐독했던 슈만으로서는 아무리 아팠어도 그 대열에서 빠질 수 없었겠죠.

뭔가 마음이 짠하네요.

6월에는 슈만의 상태가 너무 안 좋아져서 급기야 『음악신보』의 편집장 자리를 다른 사람에게 넘겨주기에 이릅니다. 보다 못한 클라라는 슈만을 데리고 하르츠 산악 지대로 요양을 떠나보았지만 그리 큰 효과는 없었어요.

외젠 들라크루아, 파우스트와 메피스토펠레스, 1827~1828년
『파우스트』는 괴테가 전 생애에 걸쳐 쓴 걸작이다. 모든 지식을 깨치고도 세상에 대한 환멸을 떨칠 수 없었던 파우스트 박사에게 메피스토펠레스라는 악마가 계약을 제안하면서 이야기가 전개된다.

이런 상황에서 두 사람은 돌파구가 필요하다고 생각했습니다. 이런저런 고민을 하다가 결국 라이프치히를 떠나기로 결정했죠.

몸도 아픈 상황에서 왜 이사를 가요?

여러 이유가 있었지만 일자리가 큰 문제였던 거 같습니다. 러시아 여행을 가기 몇 달 전인 1843년 11월에 멘델스존이 라이프치히를 떠나 베를린으로 가면서 게반트하우스 음악 감독의 자리가 공석이 됐어요. 슈만은 기대를 많이 했죠. 그런데 그 자리가 다른 사람에게 돌아가요. 이 과정에서 슈만이 라이프치히에 정이 떨어진 게 아닐까 싶습니다.

이민 가고 싶은 마음이 들었을 법하네요.

그전까지 둘의 기반은 누가 뭐래도 라이프치히였습니다. 클라라에게
는 나고 자란 고향이자 슈만에게는 성년 이후 전성기를 보낸 곳이었으
니까요.

그럼 떠나기 쉽지 않았을 것 같아요.

하지만 두 사람은 라이프치히를 뒤로하고 드레스덴을 택했습니다. 라
이프치히와 드레스덴은 지금 차로 한 시간이면 오갈 수 있을 정도로
그리 먼 곳이 아니기도 하고요.

드레스덴이요?

음악적으로 이때 드레스덴은 오페라 공연이 상당히 활기를 띠고 있었
습니다. 작센의 수도였던 덕에 거대한 오페라 극장도 있었고 독일 낭
만주의 오페라의 대표 주자인 바그너가 작센 궁전의 음악 감독으로
일하던 시점이기도 했거든요. 한창 오페라에 관심을 기울이던 슈만은
드레스덴에 꽤나 끌렸을 겁니다.

슈만도 참 여러 장르에 관심이 많았군요.

드레스덴 근처에 온천이 발달해 있으니 슈만의 회복에 도움이 될 거

드레스덴 구시가지의 풍경
드레스덴은 작센 왕국 시절부터 문화와 예술이 발전
한 도시다. 지금도 구시가지 쪽에 레지덴츠 궁전,
호프 교회, 젬퍼오퍼 오페라 극장 등 수많은 유산이
남아 있다. 슈만은 당시 드레스덴에서 활동하던
오페라 작곡가 리하르트 바그너와 만나기도 한다.

라는 계산도 있었을 거예요. 당시에는 의학이 발전하지 않아 온천욕
이 치료법으로 처방되는 경우가 많았거든요. 클라라의 아버지인 비크
가 둘의 결혼 직후에 드레스덴으로 가서 살고 있었던 것도 영향을 줬
을 테고요.

비크랑은 서로 원수졌던 거 아니었나요?

결혼한 지 4년이 지난 데다 자식도 둘이나 있었던 이 시점에는 어느
정도 화해했던 걸로 보입니다. 물론 그렇게 충돌했었으니 관계가 이전
처럼 돌아가지는 못했지만요.

오르막과 내리막

슈만 가족이 드레스덴으로 이사를 마친 건 1844년 12월이었습니다. 이사까지 갔으니 건강해졌으면 좋았을 텐데 슈만의 증상은 나아지다가도 예전보다 더 악화되기를 반복해요. 그만큼 슈만의 작업은 더디고 고통스러웠죠.

소용돌이 속으로

지금부터는 슈만의 시계를 조금 빠르게 감아 1년 뒤인 1845년 12월로 가보겠습니다. 이 시기 슈만은 다시 한번 슈베르트 〈대교향곡 C장조〉의 연주를 들은 걸 계기로 교향곡으로 재차 관심의 방향을 돌립니다. 그러곤 곧이어 〈교향곡 2번〉의 스케치를 완성해요. 비록 마무리까지는 꼬박 한 해가 걸려 결국 1846년에야 끝나지만요.

슈만이 이즈음 교향곡 쪽으로 관심이 돌아온 건 슈베르트의 교향곡을 들었기 때문도 있지만 또한 작곡 양식 자체를 바꾸고 있었기 때문이기도 합니다. 이전까지의 슈만은 작곡할 때 주로 영감에 의존해왔는데 이 시점부터는 머릿속에서 철저하게 계획하는 방식으로 나아가면서 대규모 작품을 작곡하고 싶은 욕심이 더 생긴 거죠.

슈만이 계획이라고요? 완전히 다른 사람이 된 것 같은데요.

그 말이 틀리진 않을 거예요. 오른쪽에서 당시 그려진 슈만 부부의 초상화를 보세요. 슈만은 서른일곱 살, 클라라는 스물여덟 살로 둘 다 아직 매우 젊은 나이임에도 슈만의 얼굴이 몇 년 전과 달리 크게 수척

해진 게 보이지 않나요? 슈만의 병세가 얼마나 심했는지 초상화를 통해서도 짐작할 수 있습니다.

병이 슈만의 내면도 외면도 바꿔버렸군요….

그다음 해인 1847년은 슈만에게 기쁘고도 고통스러운 한 해였습니다. 7월, 고향인 츠비카우에서 슈만 한 사람만을 위한 '슈만 축제'가 처음으로 기획됐어요. 하지만 이를 고대하던 슈만 앞에 가슴 아픈 소식이 몰려왔죠.

우선 5월에 멘델스존의 누이 파니 멘델스존이 세상을 떠났습니다. 친구의 누이는 마흔둘로 아직 젊었기에 슈만에게는 그 죽음이 큰 충격으로 다가왔을 겁니다. 그런데 비극은 여기서 멈추지 않아요. 그로부터 한 달 후인 6월 슈만과 클라라의 넷째이자 첫아들 에밀이 태어난 지 1년 만에 숨을 거둡니다. 어린 아들의 죽음에 슈만은 속수무책으로 무너졌죠.

자식은 부모 가슴에 묻는다던데….

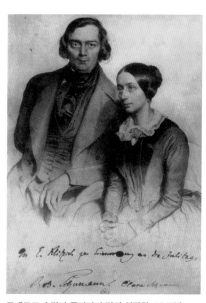

로베르트 슈만과 클라라 슈만의 석판화, 1847년

그해 11월, 아이를 잃은 슬픔을 추스를 새도 없이 또 나쁜 소식이 찾아와요. 멘델스존이 누이를 잃은 충격으로 시름시름 앓다가 누이와 6개월 차를 두고 뇌졸중으로 세상을 떠나고 말았다는 거죠.

소중한 이들을 잇달아 떠나보낸 슈만은 죽음이 자신을 따라다닌다는 생각에 괴로워했습니다. 어린 시절부터 슈만은 이런 비극을 잘 견디지 못했어요. 몸도 정신도 무너져가는 이때 슈만의 부서진 틈 사이로 죽음에 대한 집착이 자리 잡는 건 시간문제였죠.

주변 사람이 너무 많이 죽긴 했네요.

시기 역시 무척이나 안 좋았어요. 이어지는 1848년에는 독일 전역에 혁명의 커다란 폭풍이 몰아치기 시작했거든요. 그중 드레스덴은 독일에서 혁명의 기세가 가장 강하게 일던 곳이었습니다.

이른바 드레스덴 혁명으로 불리는 이 사건은 시위대 규모만 해도 수천 명에 이를 정도였고 그만큼 격렬하게 진행됐어요. 슈만과 클라라는 어린 자식들과 드레스덴을 잠시 떠나야 했죠.

이게 또 무슨 난리인가요.

슈만 가족은 무사히 이 시기를 넘겼습니다.

슈만은 드레스덴으로 돌아와서 마음을 다잡으며 자신의 최초이자 마지막 오페라 〈게노페파〉를 완성해 발표했어요. 그런데 호응이 좋지 않았습니다. 초연을 포함해 겨우 3회 공연되는 데 그치고 말았던 〈게노

페파〉는 완벽한 실패작으로 기록됐죠. 이후 슈만은 다시 오페라를 쓰지 않았습니다.

슈만은 드레스덴에서 그 외에도 많은 작품을 남겼으나 다 기대했던

아드리안 루트비히 리히터, 숲속의 게노페파, 1841년
독일 낭만주의 오페라가 보통 그렇듯이 〈게노페파〉 또한 중세의 전설을 원작 삼아 만들어졌다.
게노페파와 남편인 지크프리트, 그의 충신인 골로 세 사람 사이의 삼각관계를 그린다.
작품 전체가 공연되는 경우는 드물고 서곡만 따로 연주되는 경우가 많다.

만큼 성공을 거두지는 못했어요.

인생의 터닝 포인트를 마련하려고 이사까지 했는데 소용이 없었네요.

슈만도 그렇게 생각해 굉장히 우울해했습니다. 그러던 중 슈만은 뒤셀도르프 시의 음악 감독 자리를 제안받아요. 음악계 마당발로 유명한 페르디난트 힐러의 후임으로 말이죠. 그 자리는 멘델스존도 예전에 맡은 적 있었던 터라 슈만은 고심 끝에 그 제안을 받아들였어요. 슈만 가족은 그렇게 또다시 이삿짐을 쌌죠. 그렇게 5년간의 드레스덴 생활도 큰 성과 없이 막을 내리게 됩니다.

뒤셀도르프로

이번엔 불러줘서 간 거니 좀 나았겠죠?

뒤셀도르프 시민들의 환대를 받으며 입성한 슈만은 한동안 기대로 들떠 있었습니다. 하지만 뒤셀도르프 음악 감독으로서 일을 시작해보니 해야 할 게 너무 많았어요. 합창단과 오케스트라를 이끌어 연례 콘서트를 열어야 했고, 교회 두 곳에서 이뤄지는 음악 행사도 책임져야 했죠. 심지어 뒤셀도르프 음악 축제까지 슈만의 책임이었습니다.

그래도 바쁜 게 한가한 거보단 나은 거 같아요.

현대 뒤셀도르프의 풍경
뒤셀도르프는 라인강 강변에 자리 잡고 있어 19세기 산업혁명에 힘입어 크게 발전했다. 슈만이 존경했던 하인리히 하이네의 고향이기도 하다. 현재는 초국적 기업의 독일 본사가 밀집해 있는 국제 도시다.

슈만 역시 곧 적응해 책임감 있게 업무들을 처리해나갔어요. 남는 시간을 활용해 작곡 활동도 부지런히 이어갔고요. 같은 장르를 몰아서 작곡하는 슈만답게 이 시기에는 오케스트라 작품에 꽂혀서 뒤셀도르프에 정착한 지 7개월이 지났을 무렵 2주 만에 〈첼로 협주곡 a단조〉 Op.129를 완성했습니다. 이 곡은 슈만 생전에는 연주되지 못했지만 첼로 레퍼토리 중 손꼽히는 명곡이에요. 곡이 전체적으로 무겁긴 해도 열정적인 분위기가 일품인 데다 선율이 정말 아름답거든요.

당시 슈만은 심한 환각 증세에 시달리고 있었는데 환각에서 깨어날 때면 이 곡을 작곡했다고 해요. 한마디로 슈만은 이 곡에 자신의 고통과 사색을 꾹꾹 눌러 담았습니다.

관현악에 빠져 있던 슈만은 〈첼로 협주곡 a단조〉를 마무리한 후 곧바로 새로운 교향곡에 착수해요. 그렇게 엄청난 속도로 〈교향곡 3번〉을 완성한 다음엔 이전에 작곡해놓고 수정하겠다며 미뤄놓았던 〈교향곡 4번〉도 끝냈죠.

한꺼번에 교향곡이 두 편이나 나왔네요.

두 편의 교향곡

두 작품 가운데서는 〈교향곡 3번〉 Op.97이 유명합니다. 이 곡은 '라인'이라고도 불려요. 그건 클라라와 함께한 라인강 여행에서 받은 벅찬 감동을 담아냈기 때문입니다. 이 곡에서는 두 사람이 순례길을 떠난 여행자처럼 평화롭고 행복하게 보낸 시간이 잘 느껴지죠.

이 작품에 슈만이 여행에서 느낀 감상만 들어 있는 건 아닙니다. 최근

로렐라이 바위를 휘감아 도는 라인강

까지도 독일의 경제 성장을 이야기할 때 '라인강의 기적'이라는 표현을 쓰는 데서 알 수 있듯 라인강이란 독일의 상징과도 같거든요.

우리에게도 '한강의 기적'이 있죠.

특히 자연의 신비함을 추앙했던 낭만주의자들에게 라인강이란 모두를 품어줄 대자연이자 조국이었죠. 이 곡을 들어보면 정말로 도도하게 흐르는 라인강이 연상됩니다. 1악장은 베토벤의 〈영웅 교향곡〉과 조성은 물론 박자도 같아 전체적으로 분위기가 비슷해요. 물론 〈영웅 교향곡〉의 영웅은 군인이지만 슈만의 〈교향곡 3번〉에서 영웅은 대자연이라는 점이 다르긴 하지만요.

게다가 보통 교향곡은 4악장 구성인 데 반해 이 곡은 5악장 구성이라는 점이 독특합니다. 1, 2, 3악장의 구성은 전통적인 교향곡에서 크게 벗어나지 않지만 5악장이 여느 교향곡의 4악장처럼 클라이맥스를 끌

어내 축제 분위기로 끝을 맺는 피날레의 역할을 해요. 4악장은 슈만이 독창적으로 추가한 악장입니다. 이 부분은 장엄한 의식에서 흘러나올 법하게 웅장하고 멋있죠.

큰 규모의 작품을 계속 작곡한 걸 보니 뒤셀도르프로 와서 슈만의 마음이 훨씬 편했나 봐요.

꼭 그렇지도 않았어요. 머지 않아 대규모 작품을 쓸 만한 건강을 영원히 잃게 되니까요. 〈교향곡 4번〉을 끝으로 슈만은 더 이상 교향곡을 작곡하지 못합니다. 다만 협주곡은 한 편 더 썼는데 이렇게 슈만의 협주곡은 1845년 쓴 〈피아노 협주곡 a단조〉와 1850년에 쓴 〈첼로 협주곡 a단조〉, 그리고 1853년에 작곡하게 될 〈바이올린 협주곡 d단조〉 세 곡뿐이에요.
병의 증세가 갈수록 심해지면서 슈만은 점점 자기 안의 세계에 갇히게 됩니다.

그게 무슨 말이에요?

이를 알려주는 사건이 있습니다. 어느 날 슈만은 지휘하던 중간에 자신의 지시를 기다리는 사람이 있다는 사실조차 잊어버린 채 몽상에 빠졌대요.

그 정도면 사고 아닌가요? 상상만 해도 아찔하네요….

사고죠. 그래서 슈만은 이 이후로 한동안 지휘를 하지 못했습니다. 이때 슈만에게 구체적으로 어떤 증세가 있었는지 알 수 없지만 음악 감독직을 수행하기 어려운 상태인 건 명확했지요.

1853년 당시 슈만의 초상

슈만이 제 역할을 못 해내면서 뒤셀도르프 오케스트라도 망가지기 시작했습니다. 수많은 단원을 통솔하고 오케스트라를 둘러싼 여러 문제를 조율해야 하는 지휘자에게 소통 능력이야말로 가장 중요 자질이거든요. 그러니 문제가 있는 슈만을 내보내야 한다는 목소리가 나날이 커졌어요.

그럼 버티기가 어렵지 않나요?

슈만과 클라라 말고 모두가 그렇게 생각했어요. 슈만의 상태가 점점 최악을 향해가던 때 뜻밖의 인연이 찾아옵니다. 바로 스무 살 청년 브람스였죠.

드디어 브람스가 등장하는군요.

다음 장에서는 무대를 바꿔 이번 강의의 또 다른 주인공인 브람스가 태어난 1833년, 함부르크로 가보겠습니다. 그렇다고 슈만의 이야기가 여기서 끝나는 건 아니니까 걱정하지 마세요.

연주 여행에서 클라라는 엄청난 주목을 받았던 반면 슈만은 그렇지 못했다. 자신의 처지에 열등감을 느끼던 슈만은 지병의 악화를 겪으며 점점 망가졌다. 하지만 슈만은 병세가 위중한 중에도 여러 걸작을 만들어냈다.

두 사람의 연주 여행	클라라는 아이를 낳고 기르는 와중에도 음악 활동을 포기하지 않고 유럽의 다양한 도시로 연주 여행을 다님. 당시 클라라가 슈만보다 훨씬 명성이 높았음.
	러시아에서의 여행은 성공적이었고 둘에게 큰 영감을 선사했으나 슈만은 추운 날씨와 외로움에 나날이 병듦.
병세 속에서의 창작	슈만은 고혈압성 뇌증, 조현병 등을 앓은 것으로 추정됨.
	병세가 악화되었지만 틈틈이 작곡해 십여 년에 걸쳐 〈괴테 '파우스트'의 장면들〉을 써냄.
라이프치히를 떠나	드레스덴으로 이사 ❶ 게반트하우스 음악 감독 자리를 얻지 못함. ❷ 당시 드레스덴은 극음악이 발달한 도시였음. ❸ 드레스덴 근처의 온천에서 요양하기 위함. ❹ 드레스덴에서 살고 있던 비크에게 도움을 받기 위함.
	슈만은 드레스덴에서 오페라 〈게노페파〉를 발표했지만 실패함. ⋯ 뒤셀도르프의 음악 감독 자리를 제안받아 드레스덴을 떠남.
슈만의 협주곡	슈만의 협주곡은 1845년 작곡된 〈피아노 협주곡 a단조〉, 1850년 작곡된 〈첼로 협주곡 a단조〉, 1853년 작곡된 〈바이올린 협주곡 d단조〉 세 곡뿐임.
	〈첼로 협주곡 a단조〉 2주 만에 완성된 작품. 슈만 생전에는 연주되지 못함. 첼로 레퍼토리 중 손꼽히는 명곡.
〈교향곡 3번〉	'라인'이라고도 불림. 독일 낭만주의자들에게 라인강은 대자연이자 조국을 상징.
	4악장 구성의 보통 교향곡과 달리 5악장으로 구성됨. 웅장한 4악장이 슈만이 추가한 악장.

III

젊은 독수리의 등장
- 브람스의 성장

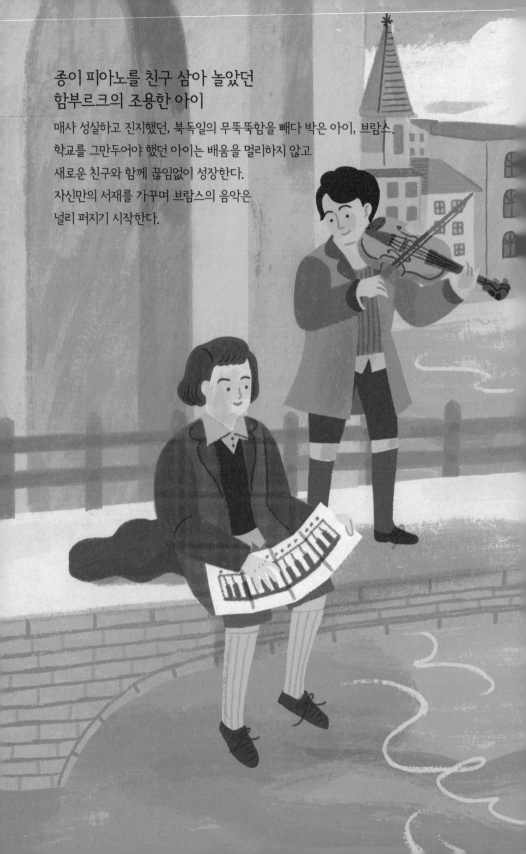

종이 피아노를 친구 삼아 놀았던
함부르크의 조용한 아이

매사 성실하고 진지했던, 북독일의 무뚝뚝함을 빼다 박은 아이, 브람스.
학교를 그만두어야 했던 아이는 배움을 멀리하지 않고
새로운 친구와 함께 끊임없이 성장한다.
자신만의 서재를 가꾸며 브람스의 음악은
널리 퍼지기 시작한다.

독창성의 가치는 새로움이 아니라 성실함이다.
무언가를 믿는 사람이 독창적인 사람이다.

- 토머스 칼라일

01

함부르크의 신동

#함부르크 #⟨피아노 소나타 3번 f단조⟩ #레메니
#⟨헝가리 무곡⟩ #요아힘 #본 #뒤셀도르프

우리의 또 다른 주인공인 요하네스 브람스는 1833년에 태어났습니다.
이때 슈만은 스물세 살로 음악가가 되겠다고 마음먹었다 마비 증상을
얻어 한참 좌절해 있었죠.

이렇게 들으니 두 사람 나이
차이가 많이 난다는 걸 알
겠어요.

슈만과 달리 브람스는 출
생지도 대도시랍니다. 바로
함부르크인데 지금도 독일
최고의 항구도시지만 중세
시대부터 이미 해상 무역이
발달했던 곳이었어요.
항구도시 함부르크는 슈만

함부르크의 위치

의 고향 츠비카우에서 북쪽으로 500킬로미터쯤 떨어진 독일 북부에 있습니다. 이 지방을 흔히 북독일이라 불러요. 비가 부슬부슬 자주 와서 화창한 날이 드물고 한여름에도 서늘한 편이죠. 그러다 보니 거기 사는 사람들에게는 특유의 분위기가 있다고 해요. 물론 한 나라, 한 지역 사람들의 성격을 한마디로 규정할 수는 없겠지만 북독일 사람들에 대해서는 감정 표현이 적다고들 합니다.

하지만 이건 편견일 뿐 우리가 보기에 건조하게 말을 건네는 것 같아도 분명히 따뜻하고 친절한 마음을 느낄 수 있는 순간이 많아요. 저는 브람스의 음악에도 이런 면모가 있다고 생각합니다. 브람스의 삶을 따라가다 보면 조금 무뚝뚝한 브람스에게서도 한없이 뜨거운 열정과 낭만을 발견할 수 있을 거예요. 특히 그 음악에서 말이죠.

브람스가 태어나다

브람스의 생가는 슈페크스강 24번지 6층짜리 건물이었습니다. 아쉽

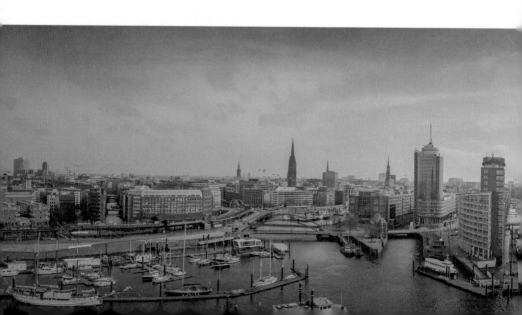

게도 이 건물은 2차 세계대전 당시 폭격으로 인해 사라졌어요. 그래도 20세기 초반 사진이 남아 있어 다음 페이지에서 그 모습을 볼 수 있답니다.

건물은 높은데 근사해 보이지는 않네요.

동의합니다. 이곳은 우리말로 하면 골목 구역을 뜻하는 갱에피어텔이라는 동네로 현재 함부르크의 대표적인 구도심 지역이에요. 19세기 말엽에는 악명 높은 빈민가였죠. 마차가 지나갈 수 없을 정도로 좁고 어두운 골목에 수많은 집들이 빼곡히 들어서 있는 탓에 1892년 함부르크를 강타한 콜레라 유행의 진원지가 되기도 했습니다.

브람스가 그런 빈민가에서 태어났군요.

네, 그래서 지금까지 브람스의 집안이 찢어지게 가난했다는 게 통설이

함부르크 부둣가의 풍경

었죠. 최초의 브람스 전기를 쓴 칼베크가 원고를 쓰기 전 취재를 위해 생가를 방문했을 때 딱 이 사진 같았대요. 그래서 칼베크는 자기가 본 대로 브람스를 극빈층 출신이라 서술했습니다. 이후 이 표현이 그대로 굳어졌던 거죠.

하지만 브람스가 태어날 무렵에는 이곳이 그냥 한적한 시골 같았다고 하니 아마 이 지역의 환경이 열악해진

20세기 초반 브람스 생가의 모습
지금은 이 근처에 브람스 박물관이 들어서 있다.

건 브람스가 유년 시절을 보내고 시간이 한참 흐른 후 같습니다.

몇십 년 후의 상태만으로 잘못 판단한 거네요.

그리고 브람스의 아버지 요한 야코프 브람스에게는 함부르크 시민군의 군악대 연주자라는 어엿한 직업이 있었으니 무작정 빈민이라 보긴 어렵죠. 게다가 브람스의 어머니인 요한나 헨리카 크리스티아네 니센의 친정 즉 브람스의 외가가 함부르크 토박이로 꽤 여유 있는 집안이었기 때문에 가정의 살림살이가 그렇게 힘들지는 않았을 겁니다. 물론 여유롭지는 않았던 거 같지만요.

가만 보니 음악가가 좋은 집안 아가씨와 사랑에 빠진 거군요?

브람스 부모의 이야기가 나왔으니 하는 말인데 이 부부는 사랑보다는
계산으로 맺어졌다고 할 수 있습니다.

요한과 크리스티아네

아버지 요한은 엘베강의 하구인 함부르크보다 더 북쪽에 있는 디트마
르셴 지방의 잡화점 집 아들로 태어났어요. 그런데 요한은 어려서부
터 이리저리 떠돌아다니는 기질이 있었던 데다 워낙 음악을 좋아해서
십 대의 어린 나이에 가출해 음악가 길드를 이끌던 장인 밑으로 들어
가게 됩니다. 그리고 그 장인의 집에서 생활하면서 음악을 익히기 시
작했죠.

요한과 크리스티아네의 사진
이 사진은 두 사람이 나이가 들고 촬영한 사진이다.

오늘날의 라이프치히 음악원
독일 음악 대학 중 가장 오래된 역사를 자랑하는
라이프치히 음악원은 1972년 설립자 이름을 본따
'펠릭스 멘델스존 음악원'으로 이름이 바뀌었고
그로부터 20년 뒤 연극 학교를 흡수하게 되면서
이제는 흔히 라이프치히 음악연극대학교로 불린다.

음악을 배우러 학교에 가지 않고 선생님 집으로 들어갔다고요?

그때에는 음악을 가르치는 학교가 없었거든요. 슈만이 라이프치히에
머물 때 멘델스존을 도와 라이프치히 음악원을 설립한 적이 있어요.
이게 독일 최초의 음악 학교입니다. 1843년에 이러한 교육 기관이 만
들어지기 전만 해도 음악을 배우려면 음악가 길드 조직에 속한 장인
의 도제로 들어가 밑바닥부터 수련해야 했습니다. 요한이 장인 밑으
로 들어갔던 건 음악가가 다른 직업과 크게 다를 바 없었던 시대의 증
거인 셈이죠.

생각보다 음악 학교라는 게 생긴 지 오래되지 않았군요.

요한은 수년간의 수련을 마친 뒤 열아홉의 나이에 대도시였던 함부르크로 향했습니다. 도착해서는 작은 댄스홀 밴드부터 시작해 이곳저곳에서 열심히 일한 결과 얼마 지나지 않아 함부르크 군악대에 들어가게 됩니다. 요즘에도 음악 대학을 졸업해 오케스트라의 정규 단원이되는 건 몹시 어려우니 요한이 거둔 성과는 나름 대단한 일이었죠.

음악가 아래서 여러 악기를 두루 섭렵했던 요한은 군악대에서는 트럼펫과 비슷하게 생긴 플뤼겔호른을 연주했고, 함부르크 시내에서는 더블베이스 연주자로 활동하며 자리를 잡아가기 시작했습니다.

맨손으로 일군 성과네요.

네, 함부르크에 온 지도 어느새 5년 요한은 아내가 될 크리스티아네와만나게 됩니다. 이때 요한의 나이는 스물넷, 크리스티아네의 나이는 마흔하나였어요.

나이 차이가 상당한데요.

결혼하는 게 의무처럼 당연하던 시절이었지만 선천적으로 한쪽 다리가 약간 짧았던 크리스티아네는 결혼 상대를 찾지 못하고 있었어요. 대신 방을 세놓아서 버는 돈으로 부족하지는 않게 살고 있었는데 요한이 바로 그 집에 방을 얻었던 겁니다. 요한은 만난 지 겨우 일주일

만에 크리스티아네에게 청혼해요.

세상에… 집주인이랑 세입자가 눈이 맞다니!

기록이 없으니 둘이 첫눈에 반했는지 아닌지는 알 수 없어요. 그래도 상상은 해볼 수 있겠죠. 아마 요한은 부지런하고 똑 부러진 성격인데다가 다달이 사글세를 버는 크리스티아네와 결혼하면 생활이 안정될 거라고 기대했을 겁니다. 나이 차는 거기에 비해 중요한 문제가 아니었을 거고요.
크리스티아네의 입장에서도 독신 여성으로 사는 일은 쉽지 않았을 거예요. 설사 사랑이 없었대도 청혼을 거절할 입장이 아니었을 겁니다.

현실적인 고려가 있었던 거군요.

서로의 이해가 맞았던 거죠. 1830년 결혼식을 올린 두 사람은 그다음 해에 첫딸을 보고 2년 간격으로 총 세 아이를 낳았습니다. 브람스는 그중 둘째로 1833년 5월 7일에 태어났어요.

소년 브람스, 음악을 만나다

여섯 살이 되었을 무렵, 브람스는 또래들과 마찬가지로 학교에 들어가게 됩니다. 그리고 무엇보다 연주자인 아버지에게 음악의 기초부터 배우기 시작했죠.

아버지가 음악가니 다른 선생을 찾을 필요가 없었겠어요.

요한은 이 과정에서 일찌감치 아들이 가진 비범한 재능을 발견하고 자연스레 브람스를 자기처럼 음악가로 키워야겠다고 마음먹어요. 그런데 현실적이었던 건지 시야가 좁았던 건지 아들이 딱 악단에 들어가 안정적으로 먹고살 정도로만 해내길 바랐죠. 그래서 발트호른이나 바이올린, 첼로처럼 악단의 단원이 연주하는 악기만 가르쳤고요. 여덟 살이 되자 브람스는 당시 최첨단 악기인 동시에 최고로 인기 있는 악기였던 피아노를 배우고 싶어 했습니다. 하지만 요한은 내키지 않아 했어요.

왜요? 피아노가 너무 비싼 게 문제였나요?

피아노는 오케스트라 악기가 아니니 아무리 잘 쳐도 악단에 들어갈 수가 없었으니까요. 그러나 브람스는 고집을 굽히지 않았고 결국 부모는 브람스를 오토 코셀이라는 피아노 선생에게 데리고 갑니다. 코셀은 그리 유명한 음악가는 아니었지만 '마음을 담아 연주해라' 같은 기본적인 메시지를 깊이 새겨줬어요. 결과적으로 브람스에게 아주 좋은 선생이 되어주었죠. 브람스도 평생 코셀을 존경했습니다.

때로는 기술보다 그런 마음가짐을 배우는 게 더 중요하죠.

코셀의 작은 가르침조차 흘려듣지 않은 걸 보면 브람스의 성격이 보이

죠. 브람스는 매사에 성실하고 진지한 아이였어요. 학교 공부고 음악 공부고 모두 최선을 다하며 누군가의 가르침을 허투루 하는 법이 없었죠. 스스로에게 엄격하기도 해서 브람스는 학교에 결석한 날을 인생에서 가장 수치스러운 기억이라 회고한 적도 있습니다.

브람스처럼 알아서 잘하는 자식만 있으면 세상 부모들이 다 걱정이 없겠어요.

그런데 브람스는 친구들과 어울려 노는 걸 별로 좋아하지 않는 내향적이고 예민한 아이기도 했습니다. 놀 때면 언제나 소리도 안 나는 건반 모형을 들고 다니면서 혼자 피아노를 쳤대요.

친구들과 놀기보다 홀로 피아노 연습하는 게 더 재밌었나 봐요.

이렇게 피아노를 좋아하는 마음을 담아 열심히 연습하다 보니 실력이 빨리 늘어 브람스는 열 살 나이에 사람들 앞에서 연주하기 시작해요. 독주자로 나섰던 건 아니고 네다섯 명이 함께 연주하는 실내악곡에서 피아노 파트를 맡은 건데 아무래도 어린아이가 무대에 올라와 있으면 눈에 띄었겠죠? 브람스의 곱상한 외모와 빼어난 실력을 보고 흥행사가 다가와 미국으로 연주 여행을 가보자 제안했다고 합니다.

오, 길거리에서 캐스팅되는 건가요?

난 피아노가 제일 좋아!

맞아요. 이야기를 들은 코셀 선생이 브람스에게 헛바람이 들 수 있다 며 반대하면서 없는 일이 됐지만요.

아직 어리니 그 말이 맞는 거 같긴 하네요.

이후 코셀은 이 소년에겐 자기보다 더 훌륭한 선생이 필요할 거라 직 감하고 브람스를 자기 스승이었던 마르크센에게 데려갔어요. 좀 뻔하 게 들릴 수도 있지만 브람스의 재능을 한눈에 알아본 마르크센은 브

람스를 정성껏 가르쳤습니다. 브람스도 마르크센을 진심으로 존경했던 모양인지 훗날 세계적으로 명성을 날리는 음악가가 된 뒤에도 간혹 스승에게 조언을 구했죠. 게다가 자신의 대표작 중 하나인 〈피아노 협주곡 2번 B♭장조〉를 헌정하기도 했습니다.

좋은 선생님이었나 보네요.

그럼요. 혹시나 브람스가 경제 사정 때문에 음악을 그만둘까 봐 수업료도 받지 않았으니까요.

소년 가장 브람스?

여러 가지 공부도 많이 했지만 브람스는 어린 시절부터 가계에 보탬이 되도록 돈을 벌어야 했어요. 그 이유에서 종종 베토벤과 비교당하곤 하는데요, 베토벤이 일찍부터 구제불능인 아버지를 대신해 가장이 됐던 것과 마찬가지로 브람스도 일종의 소년 가장이었습니다.

브람스 아버지가 안정적 보수를 받는 연주자라고 하지 않았나요?

맞아요. 브람스의 아버지 요한은 여전히 군악대에서 근무하고 있었고 어머니도 돈을 벌고 있긴 했지만 아버지의 씀씀이가 너무 헤퍼서 별 소용이 없었다고 합니다.
브람스의 부모는 나이 차이만큼이나 성격도 굉장히 달라서 결혼 생활

내내 사이가 좋지 못했어요. 그도 그럴 게 나중에 브람스가 어머니와 주고받았던 편지를 보면 아버지가 너무 가부장적이며 브람스의 출세에 과도하게 집착했다고 비난하는 대목들이 꽤 있습니다. 이러한 부모 사이의 긴장 관계가 일종의 상처가 됐는지 브람스는 일찍이 성공을 갈망하게 됐죠.

위로 누나가 있긴 했어도 장자였던 브람스는 자기가 함부르크에서 할 수 있는 일은 다 했습니다. 열두 살 때부터 피아노 레슨을 시작했는데 열네 살이 되자 자기 학교 선생님까지 가르쳤다고 해요. 그 외에도 교회에서 오르간을 연주하거나 극장에서 반주를 하기도 하고 심지어는 부둣가 술집에서도 연주하며 돈을 벌었습니다.

그래도 아이인데 술집에서 연주하는 건 조금 충격적이네요….

그렇긴 하죠. 그래서 브람스의 일생을 다루는 많은 자료가 이때 술집에서 일했다는 걸 굉장히 과장해 다루는 경향이 있습니다. 심지어 브람스가 매음굴처럼 건전하지 않은 곳에서 연주했다는 식으로도 얘기하는데 그건 사실이 아닙니다.

당시 함부르크 시는 사창가에서 음악 연주를 금지했을 뿐 아니라 법적으로 스무 살 미만 청소년은 들어가지도 못하게 했어요. 아마도 그렇게 말하는 사람들은 브람스가 겪었던 고난을 부풀려서 드라마를 만들고 싶었던 거겠죠.

그래도 브람스의 유년기가 힘들었던 건 사실인가 봐요.

맞아요. 돈을 벌어야 하니 열네 살에 학업을 중단할 수밖에 없었으니까요. 이후로 다시 학교에 다니지 못했던 브람스는 평생 가방끈이 짧다는 사실에 열등감을 갖고 살았습니다.

학교는 공부하기 싫어하는 아이들 말고 이런 아이들이 다녀야 하는데 말이에요.

자신의 서재에서 책을 읽고 있는 노년기 브람스의 모습

그래도 브람스의 배움은 평생 지속됐습니다. 그게 가능했던 건 브람스가 책을 무척 좋아했기 때문이에요. 브람스는 가진 돈 전부를 책을 사는 데 썼다고 말할 정도로 책에 진심이었습니다. 평생에 걸쳐 사 모은 책장 속 책들이 브람스의 스승이 되어줬죠.

요제프 요아힘과의 만남

학교를 그만둔 뒤 먹고살기 급급했던 브람스는 딱히 연주자로 이름을 날리려는 생각은 없었어요. 그런데 한 바이올린 공연이 모든 걸 바꿔 놓고 말았지요.

바이올린 공연이면 설마 앞에 나왔던 파가니니인가요?

이때는 파가니니가 이미 세상을 떠난 후였습니다. 브람스에게 감동을
준 공연의 주인공은 요제프 요아힘이었죠. 요아힘은 브람스보다 고작
두 살 많았으나 전 유럽에 이름을 날리던 신동 바이올리니스트였습니
다. 슈만이 파가니니의 연주를 듣고 음악가가 되고자 했던 것처럼, 브
람스는 또래였던 요아힘의 공연을 보고 큰 자극을 받게 됩니다.

**아돌프 폰 멘첼, 베를린에서 합주하는 클라라와
요아힘, 1854년**
라이프치히 음악원에서 슈만의 수업을 들었던
요아힘은 슈만 부부와 연이 깊었다. 클라라는
요아힘을 음악가로서 높게 평가했기에 두 사람은
여러 차례 같이 연주회를 열었다.

신기한 인연인데 요아힘은 슈만과 잘 아는 사이였어요. 브람스와 슈만의 징검다리가 되어준 사람도 바로 요아힘이죠.

그럼 브람스가 요아힘을 직접 만났다는 거네요.

네, 하지만 그건 몇 년 후의 일이에요. 처음 봤을 당시 브람스와 요아힘은 딱 무대와 객석의 거리만큼 멀리 떨어져 있었지요. 나중에 두 음악가는 기나긴 음악사에서 손꼽힐 정도로 가까운 친구가 되어 서로의 음악에도 커다란 영향을 미치지만 그렇게 되기까지 시간이 필요하니 조금만 기다려주세요.

첫 독주 콘서트

술집이든 극장이든 음악이 필요한 곳이면 어디든 가서 연주하던 브람스도 천천히 명성을 얻어가고 있었습니다. 요아힘의 콘서트로부터 반년쯤 지났을 때 드디어 함부르크에서 첫 독주 콘서트를 열게 됐죠.

잘됐어요! 이제 요아힘처럼 잘나갔으면 좋겠는데요.

이 공연이 어떤 호응을 끌어냈는지 구체적으로 알 수 있는 자료가 없어요. 그래도 연주 레퍼토리가 남아 있어 무엇을 연주했는지 알 수 있죠. 특이한 건 브람스가 이날 바흐의 푸가를 연주했다는 거예요.
보통 푸가는 대위법의 '끝판왕'이라고 합니다. 하나의 주제를 제시하

면 다른 성부에서 그 주제를 모방하고, 또 다른 성부가 그걸 새롭게 모방하는 식으로 계속 이어지는데 모든 건 철저하게 정해진 법칙에 따라 이루어지죠. 그런 이유에서 푸가를 가장 지적인 장르라 평가하기도 해요. 그러니 브람스같이 어린 피아니스트가 첫 독주회에서 푸가를 연주했다는 게 놀랍죠. 이때부터 바흐의 체계적인 화성법과 같은 음악 형식에 관심이 많았다는 의미니까요.

어릴 때부터 어려운 음악을 좋아했군요….

이날 브람스가 옛날 곡만 연주했던 건 아닙니다. 같은 시대 음악가의 곡도, 스승 마르크센의 작품도 연주했어요. 하지만 전체적으로 이 시대의 일반적인 구성은 아니었으니 어린 브람스가 가지고 있었던 독특함이 반영된 걸로 보입니다.

브람스는 첫 번째 콘서트를 개최한 지 반년 만에 두 번째 콘서트를 열어요. 베토벤의 〈발트슈타인 소나타〉와 탈베르크의 〈'돈 조반니'에 의한 환상곡〉과 같은 당대 최고 인기곡들과 자기가 작곡한 〈사랑스러운 왈츠에 의한 환상곡〉을 함께 연주했던 걸 보면 이때는 자신감이 붙었던 것 같습니다. 〈사랑스러운 왈츠에 의한 환상곡〉이 중요한 작품은 아니지만 공식적으로 세상에 자기 작품을 내놓았다는 점에서 기억할 필요가 있는 사건이죠.

신동의 앞날이 기대되네요!

글쎄요, 브람스는 몇 차례 공연을 열어 좋은 평판을 얻었음에도 곧장 유명해지지는 못했어요. 브람스 정도 되는 음악가가 왜 더 일찍 성공하지 못했을까 지금도 의견이 분분하죠. 스승이었던 마르크센이 무능해 브람스를 띄우지 못했던 거라는 주장도 있고, 당시 함부르크에 이미 피아니스트가 많았기 때문에 브람스가 일찌감치 연주자로서의 길을 포기했을 거라는 주장도 있습니다.

브람스의 상황이 이해도 되는 게 요즘도 이런 사정은 비슷해요. 세계적으로 권위 있는 콩쿠르에 입상했다 해도 좋은 기획사나 때로는 국가 차원에서 나서서 밀어줘야 뜰 수 있거든요.

브람스에게는 소위 '백'이 없었던 거군요.

그래서인지 이 시기 브람스는 연주자로서 도전하기보다는 피아노 레슨을 하거나 가게에서 연주하면서 작곡에만 매달렸죠. 그리고 그 결과물을 출판하기 시작했는데 악보에 자기 이름이 아니라 카를 뷔르트라거나 마크스 같은 예명을 써서 발표했어요.

왜요? 슈만처럼 다른 캐릭터를 내세운 건가요?

그냥 본명으로 당당히 발표하기엔 미흡하다 여겨 예명을 쓴 거예요. 이미 그때부터 자기에 대한 기대 수준이 높았던 거죠. 예명을 쓸 때도 기준이 있어서 전통적인 형식을 살려 작곡한 작품이나 본인이 생각에 좀 괜찮은 건 카를 뷔르트로, 별로인 건 마크스로 발표했다고 해요.

'마크스'라는 예명으로 출판된 브람스 악보의 표지
브람스가 1850년경 출판한 악보 표지로, 마크스를
뜻하는 MARKS라 크게 적혀 있다.

꼭 그렇게까지 할 필요가 있었을까요?

브람스는 굉장한 완벽주의자였습니다. 다른 사람들처럼 작곡을 끝내
면 바로 작품을 내놓는 게 아니라 심사숙고하면서 수정을 거듭하다가
도 수준 미달이라는 생각이 들면 파기해버렸죠. 그 까닭에 브람스는
살아간 시간과 그 열정에 비해 남아 있는 작품 수가 적기로 유명해요.

피아노 소나타

브람스의 초기 작품 대다수는 피아노곡입니다. 이 무렵 브람스는 피아

노 작품 중에서도 피아노 소나타에 천착했죠. 그래서 최초로 출판된
작품 다섯 곡 중 세 곡이 피아노 소나타일 정도입니다.

피아노를 정말 많이 좋아했나 봐요.

물론 그 이유도 있을 테지만 이때가 다시없을 피아노의 전성시대였다
는 사실이 크게 영향을 미쳤을 거예요. 브람스 말고도 이 시기 대부분
의 작곡가가 피아노곡에 집중했습니다. 비르투오소 피아니스트들이
전 유럽에서 활약하던 시기니 연주자를 돋보이게 하는 피아노 소나타
라는 장르의 수요가 높았기도 했고요.

한마디로 잘 팔릴 수 있는 장르를 선택한 거네요.

그렇긴 해도 막상 브람스의 작품을 들여다보면 돈 때문에 작곡했다는
생각은 들지 않습니다. 브람스의 작품 세계를 관통하는 '브람스다움'
이 이미 나타나고 있었거든요.

브람스는 다른 누구보다 바흐와 베토벤을 매우 동경해 두 사람이 사
용한 방식들을 열심히 공부해서 완전히 자기 것으로 흡수했습니다.
그 흔적이 초기 작품에서도 잘 드러나는데 특히 〈**피아노 소나타 3번
f단조**〉 **Op.5**가 그래요. 이 작품의 1악장 도입부처럼 역동적인 주제
가 강렬하게 제시된 후 계속 다르게 변형되고, 그게 반복되면서 '이야
기'를 끌어가는 건 바흐와 베토벤, 그리고 슈만이 발전시켜왔던 방식
입니다. 다시 말해 어린 브람스가 거장들의 기술을 모방하고 자기 식

으로 적용했다는 거죠.

음… 잘 모르겠지만 뭔가가 반복되는 게 중요한 거군요.

맞아요. 그게 전체에 통일감을 주니까요. 브람스의 음악 스타일을 대표하는 키워드가 바로 '변주'입니다. 앞으로 다양한 경험을 통해 브람스는 자신만의 변주 스타일을 만들어나가죠.
하지만 브람스가 과거 거장들과 어깨를 나란히 하려면 아직 시간이 필요해요. 일단 브람스의 첫 작품이 출판된 해인 1850년의 함부르크로 돌아가 봅시다.

헝가리와 춤을

함부르크는 지금도 그렇지만 브람스가 살던 19세기에도 독일에서 가장 큰 항구도시였어요. 거리는 언제나 온 세계에서 몰려든 상인들과 노동자들로 발 디딜 틈이 없었습니다. 그런데 1850년에는 헝가리 사람들이 대거 몰려들기 시작해 더 북새통을 이뤘죠.

헝가리에서 전쟁이라도 일어났나요?

전 유럽에 혁명의 바람이 불던 1848년, 헝가리에서도 아주 오랫동안 자기네 국토를 지배했던 오스트리아 합스부르크 가문에 대항한 혁명이 일어났어요. 그 난리를 피해 많은 이가 함부르크로 몰려들었습니

다. 당시 오스트리아 제국은 오늘날의 헝가리는 물론 독일과 국경을 이루는 체코까지 뻗어 있어 오스트리아를 벗어나려면 함부르크까지는 와야 됐던 거죠. 함부르크에 있는 항구에서 배를 타고 다른 나라로 가기도 유리했고요.

모여든 사람 중에는 당연히 음악가들도 있었습니다. 젊은 바이올리니스트 에두아르트 레메니도 그중 한 명이었죠.

브람스와 처음 만났을 때 레메니는 스물두 살로 브람스보다 다섯 살 많았어요. 하지만 브람스와 레메니는 음악으로 하나 돼 금세 친구가 되었고 그 또래 젊은이들이 으레 그렇듯 의기투합해 같이 연주 활동을 시작했습니다.

와, 외국인 파트너가 생긴 거네요.

오랜 시간이 지난 후 브람스는 이 시절 헝가리 출신 친구 여럿과 어울렸던 경험을 바탕으로 《**헝가리 무곡**》 WoO 1을 작곡했습니다. 《헝가리 무곡》은 오늘날까지도 브람스 작품 가운데서 대중적으로 가장 인기 있는 곡으로 꼽혀요. 무곡(舞曲)

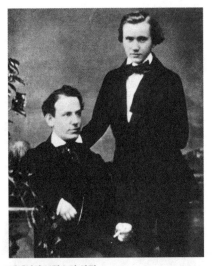

레메니와 브람스의 사진
서 있는 인물이 브람스, 그 옆에 앉아 있는 사람이 레메니.

이라는 이름에서 알 수 있듯 아주 경쾌한 춤곡이죠. 이 곡은 특이하게 도 혼자가 아니라 두 사람이 피아노 한 대를 함께 치는 듀엣 곡들입니 다. 이를 네 손이 쓰인다 해서 '포 핸즈', 잇닿아 연주한다고 연탄곡이 라고도 해요.

피아노 듀엣에도 종류가 있는데 두 대의 피아노에 따로 앉아 동시에 연주하면 피아노가 두 대라는 의미로 '투 피아노'라 합니다.

《헝가리 무곡》은 원래 피아노를 위해 쓰인 곡이지만 브람스는 훗날 이를 **오케스트라 버전**으로 편곡하기도 했습니다.

인기가 얼마나 많았으면 따로 편곡까지 했대요.

헝가리 집시의 춤곡 선율에 영감을 받아 작곡한 작품인《헝가리 무 곡》에는 순수하게 창작한 곡이 스물한 곡 중 세 곡밖에 없어요. 그래 서《헝가리 무곡》이 표절곡 아니냐는 문제 제기를 하는 사람이 끊이 지 않았죠. 이들은 브람스 가《헝가리 무곡》을 발표하 기 몇 년 전에 나온 헝가리 작곡가 **벨러 켈레르의 음 악**을 베껴《**헝가리 무곡》 의 다섯 번째 곡**을 만들었 다고 주장했어요. 들어보면 왜 그런 말들이 나오는지 곧바로 알 수 있습니다.

루크 필데스, 피아노 듀엣, 1927년
루크 필데스는 19세기 중반부터 20세기까지 활동한 영국의 사실주의 화가다. 산업화 시대의 인간 군상을 생생하게 묘사한 것으로 유명하다.

많은 사람들이 비슷하게 느끼면 표절한 게 맞지 않나요?

《헝가리 무곡》의 초판 악보가 출판됐을 당시에도 작곡이 아니라 편곡했다고 한 기록이 있으니 명백히 표절은 아닙니다. 게다가 브람스와 켈레르는 무척 친한 사이여서 브람스가 《헝가리 무곡》을 쓸 때 켈레르의 도움을 적극적으로 받았을 거라는 주장도 있어요. 브람스는 이 곡이 자신의 온전한 창작물이 아니라는 생각에 작품번호도 붙이지 않았습니다. 그러니 결국 이 모든 게 다 해프닝인 거죠.

헝가리 수도 부다페스트 도심에 있는 리스트의 동상
낭만주의 시대를 대표하는 비르투오소 피아니스트이자 작곡가인 프란츠 리스트 또한 헝가리 출신이다. 리스트는 헝가리 사람으로서의 정체성을 잊지 않고 음악에 반영해 〈헝가리 랩소디〉 같은 곡을 만들었다.

레메니는 어디로

레메니와 파트너가 된 브람스의 이야기로 돌아오겠습니다. 둘은 2년 간 함부르크에서 함께 활동하며 승승장구했습니다. 그러나 곧 먹구름이 몰려왔어요. 레메니가 갑자기 추방당하게 됐거든요.

레메니가 사고라도 쳤나요?

레메니가 헝가리에 있을 때 혁명에 적극적으로 가담했던 게 문제가 됐습니다. 당시 독일에서도 매일같이 공화주의 혁명이 일어나던 때라 정치적 파란에 무관심하던 함부르크 당국도 민감하게 반응하기 시작했거든요. 결국 함부르크에서는 레메니를 포함해 혁명에 조금이라도 연루돼 있던 젊은이를 모두 내쫓기에 이르렀죠. 레메니는 이 시기 위기에 처한 많은 유럽인이 그랬듯 새로운 희망을 좇아 신대륙인 미국으로 향했습니다.

그럼 다시 만나기는 힘들겠어요.

브람스조차도 그렇게 생각했으나 레메니는 미국에 계속 머무르지 않고 단속이 약해진 틈을 타 몇 개월 만에 다시 함부르크로 돌아왔습니다. 재회한 두 사람은 이제 함부르크를 벗어나 다른 도시에 진출하기로 뜻을 모았죠.

열아홉 브람스는 가족의 응원과 기대 속에서 간단히 짐을 챙겨 날씨

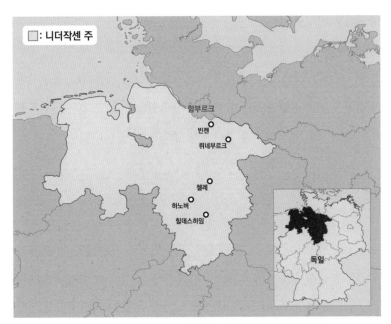

: 니더작센 주

함부르크
빈젠
뤼네부르크
첼레
하노버
힐데스하임

독일

브람스와 레메니가 연주회를 연 도시들

도 좋은 4월 레메니와 드디어 남쪽으로 대장정을 떠나게 됩니다. 이건 어린 브람스에게 미지의 세상으로 향하는 첫 모험과도 같았어요.

어린 새가 첫 날갯짓을 하는군요.

레메니와는 달리 브람스는 완전 무명에 가까웠지만 워낙 기량이 뛰어났기에 곧 큰 호응을 받을 수 있었습니다.

그러다 여행에 나선 지 한 달 정도 흐른 5월 2일, 첼레라는 작은 도시에서 연주회를 열었을 때의 일입니다. 그날은 베토벤의 〈바이올린 소나타 7번 c단조〉를 연주할 예정이었는데 두 사람은 시작 시간 직전에

젊은 독수리의
등장

서야 피아노가 반음 낮게 조율돼 있다는 걸 알아채요. 똑바로 연주해도 모든 음이 반음씩 낮게 들릴 테니 사실 연주회를 취소해도 이상하지 않았죠. 그런데 브람스는 괜찮다며 아무렇지도 않게 공연을 시작했습니다.

그래도 되는 거예요?

안 되죠. 같이 연주하는 바이올린과도 음이 전혀 맞지 않았을 테니까요. 그런데 브람스는 그 자리에서 악보를 바로 반음씩 높여 연주해버렸대요. 덕분에 관객 누구에게도 들키지 않은 채 연주회를 무사히 끝낼 수 있었죠. 유일하게 이 상황을 알고 있던 레메니가 연주를 마친 직후에 그 사실을 관객들에게 알리자 모두가 크게 놀랄 수밖에 없었습니다.

브람스가 천재긴 하군요.

그렇죠. 이후에도 둘은 여러 도시를 옮겨 다니며 공연을 이어가다 대도시인 하노버에 입성하게 됩니다. 브람스는 여기서 요아힘과 제대로 대면해요. 레메니는 요아힘과 같은 선생에게 배운 적 있었거든요.

요아힘이라면 그 신동 바이올리니스트요?

맞아요. 기억하겠지만 브람스에게 요아힘은 어렸을 때 전문 연주자가

되겠다는 꿈을 꾸게 해준 장본인이었어요. 당시 스물두 살에 불과했던 요아힘은 인정받는 바이올리니스트이자 작곡가로서 하노버 궁정 오케스트라의 악장직을 맡고 있었죠.

롤 모델이 눈앞에 있는 거랑 다름없었으니 브람스는 설렘과 긴장을 동시에 느꼈어요. 하지만 그게 무색할 만큼 요아힘은 브람스에게 큰 관심을 보였습니다. 리스트를 제외하고는 그렇게 완벽한 연주를 들어본 적이 없다는 칭찬까지 하면서요.

고수가 다른 고수의 진가를 알아본 거군요.

두 사람은 과묵하고도 신중한 성격이 비슷했고 무엇보다 음악에 있어서 통하는 점이 많았으니까요. 며칠 후 브람스가 바이마르로 떠날 때까지 짧은 시간이었음에도 둘은 깊이 친해졌던 걸로 보입니다.

바이마르의 지배자, 리스트

바이마르로 향했던 건 오로지 리스트를 방문하기 위해서였어요. 19세기를 대표하는 피아니스트인 리스트가 이 시기 바이마르의 카펠마이스터, 즉 음악 감독으로 활동하고 있었거든요.

낭만주의 시대 유럽 음악계는 크게 두 개의 계파로 나뉘어 있었는데 그중 하나가 리스트를 필두로 개혁을 주장하는 '신독일악파'입니다. 이들은 표제음악이야말로 베토벤 교향곡의 전통을 잇는 진보적인 음악 형태라고 주장했어요. 여기서 표제음악이란 문학이나 그림 또는 역사

적 사건이나 자기 경험 같은 음악 바깥의 아이디어를 소재로 삼는 음악을 말합니다. 대개 제목이나 설명적 부제가 붙기 때문에 표제음악이라 하죠.

그럼 다른 쪽은요?

다른 쪽은 음악에 결코 문학이나 이야기 같은 음악 외의 요소가 개입하면 안 된다는 보수적인 태도를 고수했습니다. 음악이라는 건 모름지기 베토벤의 작품처럼 '절대적인' 형식미를 갖추어야 한다고 생각했죠. 말하자면 전통적인 음악 형식을 버리지 않고 베토벤의 정신을 계승하는 '절대음악'을 추구한 겁니다. 브람스도 훗날에는 여기에 속했죠.

브람스가 어떤 한 계파의 주축이었다니!

그건 시간이 지난 후의 일이에요. 그래도 리스트와 브람스는 처음부터 아주 다른 길을 걸었던 게 사실이죠. 그래서인지 스무 살 애송이였던 브람스에게도 리스트는 그리 멋져 보이지 않았던 것 같습니다. 레메니와 함께 리스트를 찾아간 그날, 두 사람을 환영한다는 의미에서 리스트가 본인이 쓴 〈피아노 소나타 b단조〉를 연주해주던 바로 그때 그만 자리에서 꾸벅꾸벅 졸고 말았거든요.

아무리 피곤했다 그래도 그건 좀 무례한 거 같은데요….

물론 브람스가 시종일관 졸기만 했던 건 아니었어요. 리스트가 수줍어서 피아노에 앉지도 못하는 브람스를 대신해 직접 브람스의 곡을 연주해줬을 때는 리스트의 연주에 완전히 압도됐다고 하니까요.

눈앞에서 대가의 연주를 듣는 게 흔한 경험은 아니었을 텐데 왜 졸았을까요?

모르죠. 브람스는 중년이 되어서야 이때를 회상하며 리스트의 음악에 거부 반응을 느꼈던 거라고 해명했다고 해요.
그런데 이 지점에서 레메니와 브람스는 극심한 의견 차를 보였습니다. 다른 도시로 투어를 이어가고 싶었던 브람스와 달리 레메니는 바이마르에 머물며 리스트를 비롯한 신독일악파 음악가들과 어울리고 싶어

했으니까요. 레메니는 카리스마가 강한 리스트의 스타일에 흠뻑 빠져들었던 데다가 그 유명한 리스트와 시간을 보낸다는 사실을 굉장히 마음에 들어 했지만 브람스는 그런 레메니를 이해하지 못했습니다. 결국 헤어질 때가 온 거죠. 브람스가 혼자 바이마르를 떠나며 두 사람의 여정은 끝이 났습니다.

그렇다고 해서 브람스가 리스트를 평가 절하했던 건 아닙니다. 브람스는 자기와 철학이 다르다고 느꼈을 뿐 평생 리스트를 존경했어요.

요아힘과 함께

레메니와 헤어진 브람스는 요아힘에게 연락해 만나고 싶다는 마음을 전했어요. 그러자 요아힘은 흔쾌히 자신이 있던 하노버 인근의 작은

19세기 무렵 괴팅겐 대학을 담은 판화
괴팅겐 대학은 18세기에 설립돼 유럽의 오래된 대학교만큼 역사가 길지는 않지만 많은 노벨상 수상자를 배출한 명문이다.

도시 괴팅겐으로 브람스를 초대했습니다. 요아힘은 당시 악장 일을 하면서 괴팅겐 대학교에서 철학과 역사학 공부도 병행 중이었거든요.

음악가인데 철학과 역사학까지 배우다니 멋있는데요?

그곳에서 두 달간 지내면서 브람스는 요아힘, 그리고 요아힘의 대학 친구들과 지성적인 대화를 나누는 등 이제껏 경험해보지 못한 즐겁고 유쾌한 시간을 보냈습니다. 게다가 요아힘과 함께 콘서트를 열어 돈도 모았죠. 브람스는 이 경험을 통해 무엇이 자기에게 맞는 길인지 찾아갈 수 있었습니다.

레메니와 같이 있을 때와는 사뭇 다르네요.

가을이 되자 브람스는 한 번쯤 꼭 가보고 싶었던 라인강 지역 여행을 떠나기로 합니다. 요아힘은 일 때문에 같이 가지 못했으니 혼자 떠나는 배낭여행 같은 느낌이었어요. 목적지는 자연스럽게 라인강을 끼고 있는 베토벤의 도시 본으로 정해졌습니다.

베토벤이 본 출신인가요?

네, 베토벤은 본에서 나고 자랐어요. 브람스는 본에서 요아힘의 소개로 한 가족의 집을 방문하게 됩니다. 이들은 다이히만 가문의 사람들로 예술 특히 음악에 관한 관심이 높았습니다. 다이히만 가족은 재능

넘치는 젊은 음악가 브람스를 환대해줬어요. 결과만 놓고 이야기한다면 다이히만 가족은 브람스의 미래를 완전히 바꿔놓았죠. 엄청난 영향을 줄 사람을 알게 해줬으니까요.

누구를 소개해줬는데요?

바로 슈만이죠. 이 가족이 슈만의 열렬한 팬이었던 덕분에 슈만의 작품을 제대로 접할 수 있었거든요. 얼마 전 리스트의 음악에 무관심했던 것과는 다르게 이때 브람스는 슈만의 음악에 금방 매료됩니다. 브

본 중앙 우체국 앞에 서 있는 베토벤 동상과 여러 색으로 꾸며진 패러디 설치물들
베토벤의 고향인 본에는 베토벤과 관련된 시설들이 많이 있다. 원래 복잡하지 않은 소도시였으나 분단 이후 서독의 임시 수도가 되면서 현재까지도 연방 정부의 행정 기관들이 많이 위치한 행정 중심지다.

람스는 슈만의 《크라이슬레리아나》가 탄탄한 구조를 지닌 동시에 누구도 따라 할 수 없는 독창성을 품고 있다고 생각하며 슈만에게 큰 존경심을 품게 됐어요.

급기야 슈만을 만나야겠다고 마음먹은 브람스는 슈만이 있던 뒤셀도르프로 떠납니다.

뒤셀도르프에서 슈만과 만나다

뒤셀도르프에 도착한 브람스는 곧장 슈만의 집으로 향했습니다. 첫날은 만나지 못하고 발을 돌렸지만 이튿날 슈만과 브람스의 만남이 이뤄졌죠.

슈만은 요아힘을 통해 브람스가 방문할 거라는 걸 미리 알고 있었기 때문에 두 팔 벌려 브람스를 환영했어요. 슈만 앞에서 브람스는 감격스럽고 떨리는 마음으로 자신이 작곡한 **〈피아노 소나타 1번 C장조〉 Op.1**을 연주했습니다.

저도 덩달아 떨리네요.

한참 듣고 서 있던 슈만은 클라라를 불러 브람스의 연주를 같이 들었어요.

슈만과 클라라 모두 브람스의 연주에 크게 감동했습니다. 슈만은 브람스의 곡이 자유로우면서도 탄탄한 구조로 되어 있음에 감탄했고, 클라라는 음악에 고칠 점이 없다며 혀를 내둘렀죠.

이때 슈만이 어떤 생각을 했는지는 『음악신보』에 쓴 글을 보면 잘 드러나요.

새로운 힘을 지닌 음악가의 출현이 예고되고 있다. 아름다움의 여신 칼리텐과 영웅들이 보호하던 곳. 이곳 출신의 혈기 왕성한 젊은이, 이름하여 요하네스 브람스. 외모만 봐도 부름을 받은 음악가라는 예감이 든다. 그가 피아노를 연주하기 시작하자 놀라운 미지의 세계가 모습을 드러냈다. 우리는 마법의 굴레에 갇히는 것 같았다. (…) 거대한 강물이 배후에서 요동치듯이, 모든 성부를 하나의 폭포수로 합치는 것 같았고, 떨어지며 부서지는 포말 너머로 평화로운 무지개가 걸리는 것 같았다. 우리 동지들 모두

기적이 일어나길 고대해온 세상에 그가 출현하게 된 것을 감사하고자 한다. 월계관과 승리의 종려와 함께, 강력한 전사 브람스를 환영한다.

역시 문학적인 슈만답게 유난스럽긴 하네요. 그만큼 브람스가 뛰어났던 거겠죠.

슈만은 이 글의 다른 부분에서 브람스를 '메시아'라고 불렀어요. 브람스는 이 어마어마한 극찬에 어쩔 줄 몰라 했죠. 또한 슈만은 요아힘에게 쓴 편지에 브람스를 '젊은 독수리'라고 지칭했는데 이후 독수리는 브람스의 별명이 됐습니다.

브람스에 대한 찬양은 창간 19년 차의 공신력 있는 매체였던 『음악신보』를 통해 온 유럽으로 펴져가게 됩니다. 브람스를 순식간에 음악계의 스타로 만들어버렸죠. 다음 장에서는 총아가 된 브람스의 이야기가 펼쳐집니다.

1853년 당시 스무 살이었던 브람스의 초상, 19세기

필기노트

브람스는 어린 시절부터 음악가 아버지에게 음악을 배웠다. 집안 사정이 여의치 않았던 브람스는 학교를 그만두고 음악으로 돈벌이를 해야 했다. 첫 독주 콘서트에서 실패를 경험한 후 작곡에 매진하던 브람스는 십 대 후반 레메니를 만나 같이 연주 여행을 떠난다. 그 여정의 끝에서 결국 슈만과 클라라를 만난다.

소년 브람스	음악가인 아버지의 영향으로 어려서부터 여러 악기를 섭렵.
	성실했지만 가정 형편으로 인해 학교를 그만두고 가계를 책임짐.
	열다섯 살에 요제프 요아힘의 공연을 보고 연주자의 길을 걷기로 결심함.
카를 뷔르트와 마크스	함부르크에서 첫 독주 콘서트를 열게 됨.
	바로 연주자로 성공하지는 못하고 대신 열심히 작곡을 하면서 카를 뷔르트, 마크스라는 예명을 사용해 작품을 발표함.
〈피아노 소나타 3번 f단조〉	바흐와 베토벤을 동경해 두 대가의 방식을 연구함.
	역동적인 동기가 계속해서 변형되고 전조되며 이야기를 이끌어감.
《헝가리 무곡》	함부르크로 피난 온 헝가리인 레메니를 만나게 되고 그의 친구들과 어울린 경험을 토대로 《헝가리 무곡》을 작곡.
	두 사람이 같이 치는 연탄곡. 이후에 오케스트라 버전으로 편곡하기도 함.
레메니와의 연주 여행	레메니와 연주 여행을 떠나 요아힘과 만나고 빠르게 친해짐.
	바이마르에서 신독일악파의 대표 주자인 리스트의 음악을 접함. 레메니와 브람스는 의견 차이를 보이며 다른 길을 걷게 됨.
	참고 표제음악 문학 등 특정한 대상을 표현하는 음악.
슈만과의 만남	요아힘의 소개로 다이히만 가족을 만나게 됨. 다이히만 가족은 브람스에게 슈만의 음악을 접하게 해줌.
	브람스는 뒤셀도르프로 슈만을 만나러 감.
	⋯→ 슈만은 『음악신보』에서 브람스를 극찬하고 브람스는 유럽 전역에서 유명세를 얻음.

하늘에서 내려온 젊은 천재와 벼랑 끝에 선 시인

브람스라는 천재가 세상에 나타났지만
괴로움에 잠식된 슈만은 그만 삶을 포기하려 하고,
남겨진 두 사람은 서로에게 의지하며 삶을 이어간다.
잃어버린 시간 속에 여러 빛깔의 사랑이 피어난다.

· The World ·

삶이 아름다운 이유의 절반 정도는
그것이 복잡하다는 점에서 기인한다.
사람과 사람이 나누는 감정의 차원만큼 복잡하고 풍부하며
미묘한 차이들로 가득한 것은 없다.
우리는 어떤 관계에 이름표를 붙이려 하지만
관계가 그 이름을 거부하는 힘 또한 무엇보다 강력하다.

– 마리아 포포바

02

슈만, 브람스,
클라라

#〈F-A-E 소나타〉#〈로베르트 슈만 주제에
의한 변주곡〉#클라라 주제 #〈피아노3중주
1번 B장조〉#〈로망스 a단조〉#니더라인 음악제

여러모로 생각이 맞았던 브람스와 슈만 부부는 금세 서로에게 좋은
친구가 됐어요. 자연스럽게 브람스는 뒤셀도르프에서 머무르며 슈만
의 동료 예술가 그룹 일원이 됐죠.

이 시기는 슈만의 건강 상태가 좋지 않아 음악 감독직도 위태위태했
던 시점이에요. 당연히 슈만 집안의 분위기가 그리 좋지 않았을 텐데
브람스가 등장하면서 모든 걸 바꿔놓았습니다.

당시 이들의 생활을 설명하는 곡이 있어요. 바로 〈F-A-E 소나타〉
WoO 22죠. 이 곡은 브람스와 슈만, 알베르트 디트리히라는 브람스
또래의 음악가 세 명이 요아힘에게 선물하기 위해서 한 악장씩 나눠
쓴 곡입니다.

요아힘 생일이라도 됐나 봐요.

그건 아니고 요아힘이 뒤셀도르프에 들르기로 되어 있었거든요. 이때
요아힘은 꽤 힘든 일정을 소화한 뒤 오는 길이었어요. 그걸 다들 알고

있었으니 오랜만에 보는 친구를 위로하고 싶었던 거 같아요.

요아힘한테 무슨 일이라도 있었나요?

물리적으로 힘든 일이었다기보다는 심적으로 고된 일을 겪었죠. 요아힘은 카를스루에 축제에서 연주하고 오던 차에 예전에 가까웠던 리스트와 그 사단 하고 동행하게 됐어요. 그렇게 스위스와 독일의 국경 지대에 있는 바젤이라는 도시까지 같이 가서 신독일악파의 또 다른 지도자인 바그너도 만났고요. 바그너나 리스트 모두 훌륭한 음악가지만 요아힘이 듣든 말든 슈만과 멘델스존 같은 음악가를 보수적인 음악가라고 잔뜩 조롱했다고 합니다.

아… 완전 다른 계파라고 했죠.

요아힘도 자기편이라고 믿고 한 얘기지만 아직 자신의 입장을 확실히 정하지 않았던 요아힘으로서는 스트레스를 많이 받을 수밖에 없었죠. 슈만은 그런 요아힘을 위해 〈F-A-E 소나타〉라는 작은 선물을 준비했던 거예요. 이 작품의 제목에 붙은 F, A, E라는 요상한 철자는 요아힘이 삶의 신조라고 내세우는 문장 "자유롭지만 고독하다(Frei aber Einsam)"의 단어 첫 글자만 모아서 만든 겁니다. 젊은 시절 슈만이 A-B-E-G-G로 〈아베크 변주곡〉을 만들었던 것처럼요.

요아힘 맞춤 선물이네요.

요아힘이 도착하자 세 사람은 요아힘에게 누가 어떤 악장을 맡아 썼는지 알아보라는 퀴즈를 냈는데 요아힘은 주저없이 답을 바로 맞혔다고 해요.

악장마다 스타일이 아주 다른가 보죠?

🔊
[41] 네, 슈만이 쓴 2, 4악장은 정말 슈만 같고 **브람스가 쓴 3악장**은 브람스 같아요. 요즘엔 브람스가 쓴 3악장 스케르초만 따로 떼어 연주하는 경우가 많습니다. 이 곡은 브람스의 초기 스타일을 알 수 있는 중요한 곡이기도 하죠.

브람스는 이 스케르초가 마음에 들었는지 더 큰 구성으로 발전시키면 어떨까 줄곧 고민하다가 22년 후인 1875년에 피아노4중주로 바꿔 작곡하기도 합니다. 이게 브람스의 문제작 〈피아노4중주 3번 c단조〉예요. 이 작품은 나중에 자세히 다룰 예정입니다.

슈만과 브람스, 브람스와 슈만

몇 달 만에 함부르크의 꼬마에서 갑자기 주목받는 음악가가 된 자신의 처지가 조금 얼떨떨하긴 했지만 브람스는 초심 그대로 이전에 작곡한 작품을 부지런히 고치기 시작했습니다.

떴으니까 묵혀뒀던 걸 고쳐서 발표하려 했던 거군요.

슈만이 출판사를 연결해줘서 출판을 할 수 있게 됐거든요. 브람스는 슈만의 추천서와 함께 수정한 악보를 들고 라이프치히로 향했습니다.

라이프치히라니 오랜만이네요.

오늘날의 라이프치히 게반트하우스
19세기에 라이프치히는 유럽 최고의 음악 도시 중
하나였다. 세계에서 가장 오래된 음악 출판사인
브라이트코프 운트 헤르텔 사는 라이프치히에서
처음 문을 열었다.

라이프치히는 여전히 독일 음악계의 중요한 거점 중 하나였습니다. 멘델스존과 슈만이 떠났어도 라이프치히는 변함 없이 음악 출판의 메카였던 동시에 내로라하는 음악가가 활동하던 도시였죠. 브람스는 이곳에서 어린 시절 슈만의 우상이던 비르투오소 모셸레스와도 마주했고 또래 작곡가 율리우스 오토 그림과도 알게 됐습니다. 그뿐만 아니라 잠깐 라이프치히에 들른 베를리오즈와 리스트도 만났죠.

리스트는 정말 계속 등장하네요. 엄청 활동적이었나 봐요.

확실히 영향력이 대단한 음악가였긴 해요. 그런데 이번에는 베를리오

즈와의 만남이 더 중요합니다. 베를리오즈는 리스트처럼 표제음악에 집중했던 낭만주의의 거장인데 살롱 음악회에서 브람스가 자신의 피아노 소나타를 연주하는 걸 듣더니 감동한 나머지 브람스를 대문호 프리드리히 실러에 비유하며 극찬했죠.

와… 메시아, 독수리에 이어 이제는 실러까지 나오다니….

베를리오즈 말고도 많은 사람들이 브람스라는 젊은 천재에게 큰 감명을 받았어요. 그중에는 리스트의 제자이자 사위면서 바그너와 얽혀 있던 한스 폰 뷜로도 있었죠. 이때 뷜로는 브람스와 친구가 되어 두 사람 사이에 오간 편지로만 책 한 권이 될 정도로 오랫동안 가까이 지냈어요. 잘나가는 피아니스트면서 지휘자였던 뷜로는 기회가 있을 때마다 브람스의 음악을 연주했다고 합니다.

사람이 너무 많이 나와서 슬슬 헷갈려요.

그렇겠네요. 하지만 지금 등장한 리스트, 베를리오즈, 뷜로는 모두 음악사에서 빼놓을 수 없는 중요한 인물들이에요. 이 모든 음악가가 같은 시대를 호흡하며 서로의 음악에 큰 영향을 주고받았다는 것도 낭만주의 음악의 특징이죠. 여기서 강조해야 할 점은 브람스가 낭만주의 시대 주류 음악 커뮤니티에 끼기 시작했다는 겁니다.

노는 물이 달라진 거군요.

4월 봄의 어느 날 고향을 떠났던 브람스는 8개월이 지난 크리스마스에야 집으로 돌아왔습니다. 그리 긴 시간은 아니었지만 그동안 많은 게 달라져 있었어요. 브람스는 물론 브람스의 아버지가 함부르크 극장 오케스트라의 단원이 되어 가족도 형편이 훨씬 나아졌거든요. 브람스 가족의 크리스마스는 전년보다 더 따뜻했습니다.

좋은 일만 일어나네요.

이즈음 자기 작품이 출판됐다는 소식까지 들었으니 브람스는 행복으로 부풀어 올랐어요. 이 작품들이 앞서 말한 브람스의 초기 피아노 소

함부르크의 크리스마스 시장
크리스마스 시즌이면 함부르크 시청 광장 앞에서 열리는 크리스마스 시장은 독일 내에서도 손꼽히는 행사 중 하나이다. 이 시청 건물은 1897년에 재건된 건물로 브람스도 이 건물을 봤을 것이다.

나타들입니다. 작곡된 시기는 조금씩 달랐어도 이때 한꺼번에 나왔죠.
작품 출판과 함께 브람스는 작곡가로 당당히 등단하게 됩니다.

슈만 축제의 날이 밝다

음악이라는 하늘에 브람스라는 신성이 나타난 시기, 슬프게도 옆에
있던 큰 별 하나가 떨어집니다. 그건 다름 아닌 슈만이었어요. 잠시
1854년 슈만의 이야기로 돌아가 보겠습니다.
브람스를 만난 지 얼마 안 된 시점, 병으로 인한 증상에 시달리던 슈
만은 자의 반 타의 반으로 뒤셀도르프에서 맡고 있던 음악 감독직에
서 사퇴하게 돼요. 슈만을 가장 괴롭힌 건 귀가 들리지 않는다는 사
실이었습니다.

아니, 베토벤처럼 귀가 멀었던 거예요?

그건 아니에요. 당시 슈만이 요아힘에게 쓴 편지를 봅시다.

> 이번 글에는 자네가 나중에나 알게 될 비밀이 들어 있네. 나의 소중한
> 친구 요아힘, 내가 자네 꿈을 꾸었다네.... 자네는 손에 왜가리 깃털을 한
> 껏 쥐고 있더군. 거기서 샴페인이 흘러나오고.... 일시적이겠지만 이제
> 귀에서 음악도 잘 들리지 않아. 이제 끝내려고 하네. 이미 세상이 어두
> 워지고 있어.

『슈만 평전』(이성일 저, 풍월당)에서 발췌했습니다.

슈만이 무엇을 끝내려 하는지 정확히 알 수 없음에도 저는 이 담담한 말투에서 깊은 절망감이 느껴져요. 슈만은 이 시기 대부분의 시간을 병상에서 누워 지냈습니다. 그 모습을 지켜본 클라라가 남긴 글에서 슈만의 고통을 짐작만 할 수 있죠.

로베르트는 밤새도록 귓속에서 아주 괴로운 소리가 들린다며 거의 잠을 이루지 못했다. 한 가지 소리가 계속 들리더니 가끔씩은 다른 소리와 함께 들린다고 했다. 낮에는 덜했다. 하지만 다음 날 밤에는 똑같은 증상이 반복되었고, 그다음 날도 마찬가지였다. 이른 아침에 두 시간 정도는 괜찮았는데 10시가 되니까 다시 같은 증상이 시작되었다. 그는 정말 끔찍한 고통을 겪고 있었다. 로베르트는 그가 듣는 모든 소리가 음악이었다고 말한다. 그런데 그 음악은 현란한 소리를 내는 악기들이 연주했다고 하며, 소리는 지금까지 들은 어떤 음악보다 아름다웠다고도 한다. 그 소리 때문에 슈만은 완전히 녹초가 되었다. 의사는 도와줄 수 있는 일이 아무것도 없다고 말한다.

『슈만 평전』(이성일 저, 풍월당)에서 발췌했습니다.

환청에 시달리며 제정신을 잃었다가 다시 현실로 돌아오는 험난한 과정을 반복하던 슈만은 2월 26일 돌연 클라라에게 자기가 어떤 일을 저지를지 본인조차 모르겠다며 안전을 위해 정신 병원에 입원하고 싶다고 말합니다.

상황이 점점 심각해지네요….

클라라는 그런 슈만을 말렸지만 슈만은 의지를 굽히지 않고 의사를 불렀습니다. 슈만을 살핀 의사는 직원을 붙여 보호하도록 조치했어요. 클라라는 자신의 곁을 떠나 병원으로 가고 싶어 하는 남편을 어떻게 해야 좋을지 선뜻 결정하지 못했죠.

클라라의 고뇌도 이해가 되긴 해요.

이런 상황에서 단호하게 결정할 수 있는 사람은 많지 않을 거예요. 잠도 못 이루며 고민을 거듭하던 클라라는 다음 날 해가 밝자마자 슈만의 오랜 주치의를 만나러 잠시 집을 비웁니다.

슈만의 아픔

슈만은 이 사이에 신도 제대로 신지 않은 채 집을 나서 라인강을 가로지르는 다리로 향했죠. 통행료를 요구하는 경비원에게 자신이 하고 있던 실크 스카프를 쥐여준 슈만은 천천히 다리를 건너다 중간에 다다랐을 즈음 망설임 없이 깊고 긴 강물로 몸을 던졌어요.

세상에… 슈만이 죽었나요?

아니요, 다행히 많은 사람이 그 광경을 목격한 터라 슈만은 바로 구조

됐습니다. 그렇지만 슈만은 구출된 직후에도 살고 싶지 않다는 듯 배에서 한 차례 더 뛰어내리려 했죠. 이런 모습을 보면 슈만에게 그 어떤 희망도 남아 있지 않았던 것 같아요. 다시 삶으로 끌려온 슈만은 결국 원했던 대로 정신 병원으로 들어가게 됩니다.

슈만의 친구들도 이런 일이 벌어지리라고는 예상하지 못했을 겁니다. 클라라도 마찬가지였고요. 절망은 슈만으로부터 퍼져 나와 슈만을 무너뜨렸고 서서히 가족 전체를 잠식했습니다.

이때 막내 펠릭스를 임신 중이던 클라라는 당장 가족의 생계와 어린 자녀들의 양육을 홀로 책임져야 하는 상황에 부닥쳤죠. 할 수 없이 슈만이 입원한 지 이틀 만에 레슨을 시작해서 돈을 벌어야 했습니다.

슬픔에 잠겨 있을 겨를도 없네요.

슈만이 뛰어내렸던 뒤셀도르프의 다리

이 소식은 멀리 하노버에서 요아힘과 같이 지내고 있던 브람스에게도 전해졌습니다. 브람스는 슈만의 얼굴이라도 봐야겠다는 생각으로 뒤셀도르프로 향했어요. 브람스의 어머니도 아들에게 돈을 주면서 슈만 가족을 잘 돌보라고 당부했습니다.

며칠 후 뒤셀도르프의 슈만 집에 도착한 브람스는 클라라를 위로하고 나서 누가 시키지 않았는데도 슈만이 벌여놓은 일들을 맡아서 처리하기 시작했어요. 그러고는 집에 남아 슈만 가족을 돌봤죠.

그건 가족이나 해줄 수 있는 일인데… 착하네요.

클라라는 곁을 지켜주는 브람스를 의지할 수밖에 없었습니다.

슈만이 입원했던 정신 병원의 현재 모습
이곳은 베토벤이 태어났던 본에 위치하고 있으며 정문 앞에 슈만의 흉상이 자리 잡고 있다. 현재 슈만 박물관과 도서관으로 사용되고 있다.

브람스의 마음

브람스는 곧 클라라의 가장 가까운 친구이자 식구가 되었습니다. 슈만이 자극받아 발작을 일으킬 걸 염려한 의사들은 클라라가 병원에 오지 못하게 했으니 슈만을 찾아가 안부를 전하고 상태를 살피는 것도 자연스레 브람스의 몫이 됐어요.

브람스는 후에 당시를 회상하며 자신이 클라라의 버팀목이었다고 말했죠. 훗날 클라라가 아이들에게 남긴 편지를 보면 이 시기 브람스에게 어떤 마음을 가지고 있었는지 들여다볼 수 있어요.

너희는 너희의 소중한 아버지를 거의 알지 못했고 깊은 슬픔을 느끼기에는 아직 너무 어렸기 때문에 그 끔찍한 세월에 나를 위로할 수 없었어. 물론 나는 너희를 보면서 희망을 얻었지만 너희가 실제로 나를 도와주지는 못했다는 말이야. 그런데 그때 요하네스 브람스가 등장했단다. 너희 아버지는 요아힘 외에는 누구도 비교할 수 없을 만큼 브람스를 사랑하고 존경했어. 그는 진정한 친구처럼 내 모든 슬픔을 나누기 위해 왔지. 그는 부서질 것 같은 내 마음을 강하게 해주었을 뿐 아니라 정신을 고양시켜주었고, 언제 어디서나 할 수 있는 한 영혼을 격려해주었지. 말하자면 그는 이 단어가 표현할 수 있는 최대한으로 나의 친구였던 거야.

당시 클라라에게는 브람스 말고 의지할 사람이 없었어요. 처음 브람스

를 움직였던 건 자신을 아꼈던 슈만에 대한 애정과 감사, 존경심이었지만 두 사람은 서로에게 대체할 수 없는 존재가 돼갔지요. 동시에 브람스에겐 점차 한 번도 경험한 적 없었던 감정이 자리를 잡습니다. 바로 사랑이라는 이름의 열병이었죠.

브람스가… 클라라를요?

네, 이때 브람스가 요아힘에게 보낸 편지를 잠시 볼게요.

> 나는 그녀에 대해 걱정이나 존경하고 있다기보다 그녀를 사랑하고 그녀의 마법에 걸린 것 같아. 나는 종종 그녀를 내 품에 안으려고 하는 나 자신을 억제해야 하거든. 잘 모르겠어. 그녀가 이해할 수 없다는 것이 당연하지. 나는 이제 결혼하지 않은 아가씨는 사랑하지 못할 것 같아.

브람스의 마음이 엄청 진지해 보여요.

브람스에게 음악은 고차원적인 언어이며 깊은 위로를 주는 종교였어요. 그리고 브람스가 아는 한 클라라는 음악이라는 세계에서 가장 위대한 여성이었죠. 손 닿는 데에 이런 존재가 있는데 브람스가 클라라를 사랑하게 되는 것도 당연한 일 아닌가요.
클라라는 브람스의 애정을 잘 알고 있었고 그 마음을 특별하게 여기

면서도 아는 척은 할 수 없었어요. 한순간의 실수로 이 소중한 관계를 잃고 싶지 않았을 테죠. 클라라가 열네 살이나 어린 브람스에게 언제나 사이좋은 큰누나처럼, 헌신적인 어머니처럼 행동하려고 노력했던 건 그 때문이었습니다.

하긴 로맨스에 빠지기에는 너무 힘든 상황이긴 하죠. 이해되네요.

세 사람의 주제

말보다 음악으로 표현하는 걸 훨씬 편하게 생각했던 브람스는 이때 클라라를 생각하며 곡 하나를 씁니다. 이 작품이 〈**로베르트 슈만 주제에 의한 변주곡**〉 **Op.9**예요. 짧게 '슈만 변주곡'이라고도 하죠. 제목에서 어느 정도 예상할 수 있듯이 이 곡은 슈만이 썼던 곡의 주제로 만든 변주곡입니다.

그 재료가 된 슈만 작품은 어떤 곡인가요?

'음악 수첩'이란 뜻에 걸맞게 짧은 소품들만 모아놓은 《**분테 블레터**》 **Op.99 중 하나**로 스물여섯 마디밖에 안 되는 짧은 곡이죠.
슈만은 클라라라는 단어를 이용해서 이 작품을 만들었습니다. 그러니까 C-L-A-R-A에서 음이 될 수 있는 C와 A를 갖고 즉, C-B-A-G#-A로 선율을 만들었던 거예요. 슈만은 이걸 C#-B-A-G#-A 같은 식으로 조금씩 변형해 사용하기도 했습니다.

얼마나 사랑했으면 그 사람 이름으로 음악을 만들까요.

그런 생각이 들죠. 그리고 이번에는 클라라 차례입니다. 클라라는 슈만의 생일 선물로 주기 위해 방금 이야기한 곡의 일부를 주제 삼아 변주곡을 만들어요. 이게 클라라의 〈**로베르트 슈만 주제의 변주곡**〉 Op.20이죠.

새삼 대단한 커플이라는 생각이 드네요. 그런데 클라라도 작곡을 했어요?

네, 클라라도 재능과 실력을 갖춘 작곡가였죠. 그러나 자신이 없었던 건지 작품을 많이 쓰지는 않았습니다. 이 곡을 슈만에게 헌정하며 남긴 메모에도 아주 겸손하게 "사랑하는 남편에게 오랜 친구 클라라가 다시 해본 미약한 시도"라고 썼을 정도였으니까요.

겸손을 넘어서 너무 자신감이 없는 거 같아 보여 마음이 안 좋네요….

더 슬픈 건 이 곡을 주고받은 날이 두 사람이 함께 보낸 마지막 생일이었다는 거예요. 슈만이 병원에 입원한 지 2개월쯤 지났을 무렵 슬픔에 휩싸였던 클라라는 그 곡을 브람스에게 들려줬습니다. 남편이 자기 이름을 가지고 쓴 곡을, 본인이 또다시 변주곡으로 발전시킨 그 작품을요.

클라라 주제

C B A G A

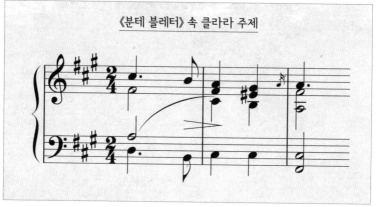

《분테 블레터》 속 클라라 주제

브람스가 슈만의 곡으로 변주곡을 쓰게 된 계기는 클라라가 제공한 거군요.

그렇죠. 클라라 때문에 작곡을 시작했다고 해도 〈로베르트 슈만 주제에 의한 변주곡〉은 전체적으로 브람스가 얼마나 슈만에게 많은 영향을 받았는지를 잘 보여줍니다. 예를 들어 화성의 변화가 자유롭다는 특징은 강의 초반부에서 다뤘던 슈만의 〈교향적 연습곡〉을 연상시켜요. 〈로베르트 슈만 주제에 의한 변주곡〉에서 조성은 f#단조로 시작해 1변주부터 8변주까지는 계속 f#단조였다가 9변주에서는 b단조, 10변주에서는 D장조, 11변주에서는 G장조로 옮겨갑니다. 그리고 마지막

16변주가 다가오면 f#단조와 같은 으뜸음을 갖는 장조인 F#장조로 가기 위해 직전 15변주에서 이명동음(異名同音)조, 즉 이름은 달라도 음은 같은 조인 G♭장조를 거치기도 해요.

되게 휙휙 바뀌네요.

1~8변주	9변주	10변주	11변주	12~14변주	15변주	16변주
f#단조	b단조	D장조	G장조	f#단조	G♭장조	F#장조

뿐만 아니라 브람스는 마치 슈만이 했던 것처럼 작품 안에 정반대 성격을 갖는 두 개의 페르소나를 내세우기도 했습니다. 슈만이 오이제비우스와 플로레스탄이라는 분신을 만들어냈던 거 기억나죠? 그게 페르소나예요. 캐릭터가 다른 두 인격체를 설정한 뒤 거기에 이입해 작곡하는 겁니다. 브람스의 첫 번째 캐릭터는 브람스 본인이었고 두 번째 캐릭터는 크라이슬러였죠.

슈만이 좋아했던 그 소설 속 크라이슬러요?

브람스도 그 책을 좋아했거든요. 브람스 부분은 느린 데다가 명상적이지만 크라이슬러 부분은 빠르고 충동적이에요. 브람스는 악보에 '브람스'를 B로, '크라이슬러'는 Kr로 표기했습니다.
요아힘은 이 곡에 대해 "주로 어린아이 같으면서도 재기가 뛰어나다… 그러나 (곳곳에) 악마가 기다리고 있다"고 평했는데 크라이슬러 부분

젊은 독수리의
등장

은 정말로 악마적이라 할 만큼 감정이 폭발하는 것 같아요.

브람스도 슈만과 비슷한 면이 있네요.

영향을 받았던 건 분명하지만 독창성도 돋보이는 작품이죠. 이 곡에 대해 요아힘이나 율리우스 오토 그림 같은 주변 친구들은 E. T. A 호프만의 소설처럼 "미친 아이디어"로 가득하다거나, 브람스가 끓어오르는 열정과 차가운 지성을 놀랍게 통제해냈다며 입에 침이 마르게 극찬했습니다. 이런 평가가 단순히 친구들의 호들갑은 아니었어요. 이때 브람스는 이미 무엇과도 타협하지 않는 낭만주의 예술가로서 자기 세계를 완성한 상태였으니까요.

분석할 점도 많은 곡이지만 오랜만에 이 곡을 들으니 저는 그냥 슬프도록 아름답다는 생각이 드네요. 아마도 이맘때 브람스가 느꼈던 여러 복잡한 감정이 절절히 스며들어 있기 때문이겠죠.

브람스는 펠릭스를 출산한 클라라에게 축하의 의미로 이 작품을 선물했습니다. 이 곡을 받은 클라라는 브람스의 진실함이 담긴 곡이라면서 감사의 인사를 전했죠. 브람스는 입원한 이후로 점점 컨디션을 되찾아가고 있었던 슈만에게도 이 곡의 악보를 보냅니다.

다음 페이지의 인용문은 슈만이 이 작품을 받아들자마자 브람스에게 썼던 편지랍니다.

세 사람이 참 많은 걸 주고받았군요.

나의 친애하는 친구여, 이 변주곡을 통해 네가 나에게 얼마나 큰 기쁨을 가져다주었는지. 나의 클라라가 이미 이 기쁨을 알리기 위해 편지를 보냈지. 얼마나 네가 보고 싶고, 너나 클라라가 연주하는 너의 아름다운 변주곡을 듣고 싶은지 (…) 전체 작품이 매우 정교하게 연결되어 있고 네 독창적인 창의성이 넘쳐난다. 나의 친애하는 요하네스, 네가 클라라에게 베푼 모든 친절에 대해 진심으로 고마워. 클라라는 편지에서 계속 그 얘기를 하고 있어.

편지만 봐도 슈만의 마음이 잘 느껴져요.

아직 반전이 남아 있어요. 이유는 알 수 없는데 슈만은 이 편지를 그대로 보내지 않았습니다. 담담하게 가다듬은 편지를 그것도 몇 달이 지나서야 보냈어요.

그렇게 문제 될 내용은 아닌 거 같은데 왜 안 보냈을까요?

그러니 묘한 거죠. 이런 지점에서 슈만이 브람스의 마음을 눈치챘을 수도 있겠다 싶어요. 그랬다면 추측건대 병원에 갇혀 있던 슈만의 심정은 꽤 복잡했을 것 같습니다. 가족을 돌봐주고 있는 브람스에게 고마움을 느끼면서도 자신의 존재가 대체된다는 생각에 마음이 괴로웠겠지요.

슈만의 정신이 온전치 못한 상태니까 추측하기도 어렵네요.

그해 7월의 어느 날, 슈만은 마치 다 회복된 사람처럼 클라라에게 직접 꽃을 꺾어 보냈습니다. 그러나 클라라라는 이름을 잊었는지 누구에게 보내달라고 정확히 말하지는 못한 채 병원 관계자에게 그저 "당신도 잘 알고 있지 않냐"는 말로 대답했다고 해요. 꽃이 도착하자 클라라는 그 어느 때보다 기뻐했다고 합니다. 클라라는 그 꽃을 평생 소중하게 간직했습니다.

두 사람의 마음, 두 개의 계절

같은 달 여름이 깊어지던 때, 클라라는 돌연 브람스에게 슈만의 서재

와 서류 정리를 부탁합니다. 슈만의 입원 후 다섯 달이 지나도록 그대로 두었던 서재를 정리한다는 건 아무래도 클라라가 슈만이 집으로 돌아올 수 없다는 사실을 받아들였다는 뜻이었을 테죠.

서재에는 슈만 자신의 악보와 슈만이 평생토록 모은 바흐, 모차르트, 베토벤, 멘델스존, 쇼팽의 악보와 글이 가득했습니다. 지금이야 인터넷으로 어떤 시대 악보든지 쉽게 구할 수 있지만 당시 악보란 일단 상당히 비쌌거니와 나온 지 오래되거나 조금만 먼 곳에서 출판된 경우엔 매우 구하기 어려웠어요. 그러니 슈만의 서재는 그야말로 보물 창고나 다름없었지요.

그럴듯한 대학보다 훨씬 많은 걸 배울 수 있는 공간이었고요. 서재에는 악보뿐만 아니라 셰익스피어나 괴테, 호프만 등의 문학 책들도 고루 있어 브람스는 독서 삼매경에 빠져 지낼 수 있었습니다.

게다가 서재에는 슈만과 클라라가 주고받았던 편지와 결혼 일기처럼 부부의 역사라고 할 수 있을 개인 서류도 많았는데 클라라는 이걸 굳이 숨기지 않았어요. 브람스와 가족과도 다름없는 사이가 됐다는 의미도 하겠죠.

누군가를 그렇게 신뢰하기란 어려우니까요.

슈만이 시인처럼 자기 내면의 환상을 음악으로 풀어낸 작곡가라면 브람스는 서재에서 영감을 찾았던 작곡가라 할 수 있습니다. 브람스의 음악은 기본적으로 서재에서 읽고 습득한 내용을 바탕으로 만들어졌어요. 그런 서재를 브람스가 이때 처음 갖게 된 겁니다.

서재의 음악가라 멋지네요.

한편 슈만이 입원한 지 반년이 지나자 클라라는 가계에 압박을 느끼기 시작했습니다. 친구들이나 팬들이 도움의 손길을 내밀어도 클라라는 모두 사양하며 자신의 힘으로 돈을 벌 수 있는 방법을 찾아 나섰죠. 결국 클라라는 유럽 여러 도시를 도는 연주 투어를 계획하기에 이릅니다. 그러곤 이 긴 투어를 앞두고 여름휴가를 위해 벨기에의 해변 도시 오스텐드로 떠났죠.

그럼 브람스는 남아서 아이들을 돌보는 건가요?

벨기에 북부 오스텐드의 풍경
클라라가 살고 있었던 뒤셀도르프에서
오스텐드까지는 300킬로미터 정도 떨어져 있다.
휴가를 위해 찾은 곳이지만 클라라는 이곳에서도
콘서트를 열어 돈을 벌어야 했다.

당연히 그렇진 않았죠. 클라라는 브람스에게도 따로 휴가를 권했어요. 결국 브람스는 율리우스 오토 그림과 독일 남부로 여행을 떠납니다. 브람스와 클라라는 각자의 휴가를 보냈죠.

두 사람 다 휴식이 필요하긴 했겠어요.

클라라와 떨어지게 된 브람스는 금세 클라라가 너무나 그리워졌어요. 그 절절한 마음을 적은 브람스의 편지가 남아 있습니다.

더는 못 견디겠어요. 오늘 돌아갑니다. 여행하고 있지만 한순간도 즐겁지 않네요. 다른 때 같으면 튀빙겐, 리히텐슈타인, 샤프하우젠 같은 지명을 떠올리는 것만으로도 기뻐서 어쩔 줄 몰랐을 텐데 지금은 아무 의미가 없어요. 모든 것이 재미없고 따분해요.

브람스는 말만 그렇게 한 게 아니라 여행을 떠난 지 며칠 만에 다시 짐을 챙겨 클라라의 집으로 향했습니다. 뒤셀도르프로 돌아가는 길에 슈만이 있는 본에도 들렀어요.

브람스가 병원에 도착한 시각, 슈만은 평온하게 정원을 산책하고 있었대요. 슈만이 누군가를 알아볼 수 있는 상태가 아니었기에 브람스는 인사하지 않고 슈만의 모습을 지켜만 봤죠. 슈만은 이윽고 여느 때와 같이 본 시내로 걸어가 베토벤의 동상 앞에서 존경심을 표하고는 이

내 병원으로 돌아왔습니다. 브람스는 그런 모습을 보고 슈만이 앞으로 충분히 회복될 수 있다는 희망을 버리지 않았어요.

그렇게 됐으면 좋겠네요.

다시 뒤셀도르프로 돌아온 브람스는 하염없이 클라라를 기다렸어요. 그리고 공교롭게도 슈만 부부의 결혼기념일인 9월 12일, 클라라가 집으로 돌아왔습니다. 기억할지 모르겠는데 결혼식과 클라라의 생일은 딱 하루 차이예요. 슈만이 결혼식 전날에 이 둘 다를 기념해서 가곡집《미르테의 꽃》을 선물했었죠.
이번에는 브람스가 클라라의 귀환과 생일을 같이 축하한다며 슈만의 〈**피아노 5중주 E♭장조**〉 **Op.44**를 피아노 독주용으로 편곡해 선물했습니다. 이 곡은 슈만이 1842년에 작곡해서 클라라에게 헌정했던 곡이었어요.

🔊
[45]

브람스가 슈만의 자리를 대신하는 느낌이에요.

그렇죠. 브람스는 한창 배울 시기였던 슈만 부부의 첫째 딸 마리와 둘째 딸 엘리제에게 피아노를 가르치기도 해요.
그런데 결혼기념일로부터 며칠 지나지 않아 브람스와 클라라는 슈만의 기억이 온전히 돌아왔다는 편지를 받게 됩니다.

회복한 거군요!

그래서 클라라가 슈만과 연락하지 못하게 막았던 의사도 클라라에게 편지를 허용해요. 오랫동안 만나지 못했던 두 사람의 편지에는 애절한 그리움이 담겼지요.

사랑하는 클라라 당신의 손글씨를 볼 수 있다니 얼마나 기쁜지. 다른 모든 날 중에 바로 오늘 편지를 보내주어서, 또 나를 사랑으로 기억해주고 아이들을 돌봐주어 고맙소. 그 어린 것들에게 내 사랑과 키스를 전해주시오. 오, 내가 당신을 볼 수 있다면, 당신에게 그 한마디를 전할 텐데! 그러나 거리가 너무 머오. 당신이 어디서 어떻게 살고 있는지, 여전히 근사하게 연주하는지, 마리와 엘리제가 여전히 발전하고 있는지, 그 두 아이가 여전히 노래하는지 알게 된 것에 기뻐야 할 텐데 말이오. 당신은 여전히 똑같은 피아노를 가지고 있나요? 내 악보 모음과 내 원고는 어디에 있나요? 괴테, 장 폴, 모차르트, 베토벤, 베버의 서명과 당신과 내가 주고받은 편지들은 어딨나요? 『음악신보』와 내가 주고받은 서신은 또 어디에 있나요? 내가 당신에게 쓴 편지와 내가 빈에서 파리로 보낸 사랑 시를 아직도 가지고 있나요?

슈만은 이렇게 편지를 써서 자신의 마음을 잘 표현할 수 있을 정도로 회복했던 겁니다. 클라라와 브람스 모두 이 사실을 기뻐했죠.

하지만 슈만이 돌아오면 브람스는 떠나야 하잖아요.

슈만을 진심으로 존경했던 브람스가 슈만을 사랑의 장애물로 여겼던 거 같지는 않습니다. 저는 브람스가 클라라와의 사랑을 그리 현실적으로 생각하지 않았다는 생각이 들어요. 브람스는 클라라를 사랑했지만 현실에서 클라라와 평생 함께하고 싶다 생각하진 않았을 겁니다. 브람스의 사랑은 다분히 환상 세계에 있었으니 말이에요.

사랑하면 하는 거지 환상은 또 뭔가요?

브람스는 클라라를 원하면서도 사랑의 결실을 이루려는 별다른 노력은 하지 않았고 대신 끊임없이 망설이기만 했습니다. 클라라에게 보낸 편지에서는 이렇게 말하기도 했어요.

> 저는 지금 당신과 살 수 있는 그 영광스러운 시절만을 생각하고 또 꿈꿉니다. 저는 현재가 선택된 땅으로 가는 과정이라고 생각해요.

내용을 봤을 때 브람스는 미래에 대한 구체적 계획 따윈 없는 거 같아요. 클라라를 현실보다는 이상 속 여성, 꿈속의 상대로 보는 것 같기도 하고요.

좀 묘하네요. 헷갈리기도 하고요.

낭만주의 시대잖아요. 모두가 환상을 좇던 때니 브람스라고 그리 다르지는 않았던 겁니다.

비르투오소의 부활

어느덧 10월 가을이 찾아오자 클라라는 목표해뒀던 연주 투어를 떠나게 됩니다. 이 여정엔 브람스도 동행했어요. 시작은 하노버였죠. 클라라는 슈만에게 어떤 일이 생길지 몰라 국경을 넘지 않은 채 독일 안에서만 공연했는데 이 투어는 무려 12월까지 이어졌습니다. 거쳤던 도시만 해도 하노버, 라이프치히, 바이마르, 프랑크푸르트 등 12개가 넘었죠. 이렇듯 공연 일정이 길어지면서 브람스는 중간에 고향 함부르크로 돌아갔습니다.

투어를 시작한 것은 슈만의 병원비와 가족의 생계를 책임지기 위해서였으나 클라라는 다시 대중 앞에 서서 공연하는 것 자체를 진심으로 즐겼어요.

클라라는 이런 모습이 어울려요.

클라라가 이 투어 중에 가장 기뻐했던 순간은 라이프치히 공연 때였습니다. 관객들은 잃어버렸던 딸이 돌아온 것처럼 엄청난 성원을 보냈고 클라라도 오랜만에 고향에 돌아온 기쁨을 맘껏 누렸죠. 클라라는 라이프치히에서 두 번의 공연을 마친 후 바이마르로 향했습니다.

당시 바이마르의 카펠마이스터는 다름 아닌 리스트였어요. 결국 이 공

연에서 클라라는 리스트의
지휘에 맞춰 연주해야 했죠.
그런데 이때 리스트와 클라
라가 서로를 대하는 온도
차가 아주 심했다고 합니다.

무슨 온도 차요?

리스트는 천재 피아니스트
클라라에게 큰 호감을 느
껴 계속 배려하려 노력했던
반면 클라라는 리스트에게
엄청난 경계심을 보이며 침
묵으로 일관했던 거예요.

1853년 클라라 슈만의 사진
슈만이 병원에 들어가고 클라라가 연주 투어를
시작하기 1년 전 사진으로, 대략이나마 당시
클라라의 모습을 짐작해볼 수 있다.

이 기억 탓인지 원래는 클라라를 시종일관 극찬하던 리스트도 약간
태도를 바꿔 이렇게 씁니다. "신성하고도, 믿음으로 충만하고, 엄숙한
사제는 마음속을 꿰뚫어 보는 듯한, 슬픈 눈빛으로 사람들을 쳐다보
았다"라고요.
리스트의 글에서도 알 수 있듯 슈만이 자살을 기도한 이후 클라라에
게는 고통 속에서도 투지를 발휘해 연주를 이어가는 음악의 사제 혹
은 성인의 이미지가 덧씌워졌습니다.

브람스도 클라라를 그렇게 봤을 수도 있겠네요.

이 시기에 접어들면 브람스와 클라라의 관계도 조금씩 변합니다. 이를 알 수 있는 에피소드를 하나 소개해볼게요. 연주 여행의 일환으로 클라라가 함부르크를 방문하며 두 사람은 한 달여 만에 다시 만나게 됩니다. 오랜만에 재회한 둘은 새삼 서로의 존재가 얼마나 크고 중요한지 깨달았어요. 게다가 고향인 함부르크에서 브람스는 당당하고 자연스러운 모습이었으니 이는 클라라가 브람스를 보다 잘 이해할 수 있는 계기가 됐습니다. 이해가 깊어진 만큼 클라라는 브람스에게 훨씬 다정해질 수 있었죠.

고향에 있으면 두 사람이 학생과 사모님같이 보이진 않았겠죠.

클라라는 거기서 다시 투어를 떠났지만 크리스마스 직전 두 사람은 뒤셀도르프에서 재회하게 됩니다. 이때 두 사람의 관계가 이전보다 깊어졌다는 걸 보여주는 증거가 있어요. 브람스가 클라라에게 정중한 이인칭 대명사인 지(Sie) 대신 살짝 더 가까운 사이에서 쓰는 대명사인 두(Du)를 쓰기 시작하거든요.

이제 서로 말을 놓았단 건가요?

그렇죠. 우리말의 '너' 같은 반말은 아니긴 해도 딱딱한 존칭 역시 아니에요. 격식이 없는 편한 관계에서 사용하는 말이죠.
그러니 그 관계에 어떤 이름을 붙이든 간에 두 사람의 관계가 엄청나게 가까워진 건 사실입니다. 그런데 계속 이야기한 것처럼 클라라와

브람스의 사이에는 항상 슈만이 자리 잡고 있었어요. 브람스가 12월 크리스마스를 앞두고 클라라에게 쓴 편지를 같이 봅시다.

저는 의사가 저를 간호사로 채용해서 크리스마스를 보냈으면 해요. 그럼 매일 당신에게는 그에 대해 써서 편지를 보낼 수 있을 테고, 그에게는 당신에 대해서 얘기할 수 있을 테니까요.

브람스가 여전히 슈만을 많이 생각하긴 하는군요….

그럼요. 브람스가 이해에 작곡한 〈**피아노3중주 1번 B장조**〉 Op.8에 서도 슈만의 영향력이 묻어납니다. 이 곡의 4악장 주제는 슈만에 게 중요한 작품이었던 베토벤 마지막 연가곡 《**멀리 있는 연인에게**》 Op.98에 뿌리를 두고 있으니까요.

서재의 음악가

아까 브람스의 음악을 서재와 같다고 비유했지요? 이 곡에서는 슈만 뿐 아니라 여러 작곡가의 스타일이 느껴져요. 과거의 음악에 관해 공 부했다는 사실이 정직하게 드러난다고 해야 할까요? 그런 이유에서 이 곡은 고전주의와 낭만주의의 전통을 결합하려는 야심 찬 시도라 고 할 수 있죠.

고전주의와 낭만주의가 만나면 어떤 느낌일지 궁금하네요.

전체 4악장으로 구성된 이 곡을 1악장부터 찬찬히 살펴볼게요.
1악장은 소나타 형식이에요. 소나타에서는 두 개의 주제가 등장해 다양한 방식으로 발전하다가 원래 형태로 되돌아오는데, 이 악장에서 등장하는 두 주제 중 하나는 슈베르트의 영향이, 다른 하나는 바흐의 영향이 느껴집니다.

뭐가 슈베르트고 바흐인지 어떻게 알아요?

딱 떨어지게 말할 수는 없지만 느낌이 비슷하다는 겁니다. 1주제는 음역대의 폭이 넓은 데다 선율이 꼭 노래처럼 느껴져서 딱 슈베르트 같고 2주제는 반음계로 시작하는 점에서 바흐 같아요. 또 밝고 투명한 음악이 나오는 2악장은 멘델스존같이 느껴지고요. 게다가 3악장에서는 박자가 아다지오로 느려지면서 분위기가 심각해지는 게 굉장히 베토벤스럽습니다.

브람스는 이 곡에서 거장들의 스타일을 모방했을 뿐 아니라 그들의 선율을 활용하기도 했어요. 2악장에는 당시 브람스에게 큰 울림을 주었던 슈베르트의 〈바닷가에서〉라는 곡의 일부가 등장합니다. 하이네의 시를 원작으로 한 이 곡은 절망적인 사랑을 노래하는데 "영혼은 그리움으로 죽어가네"라는 가사는 사랑에 마음 끓고 있던 브람스의 심정과 같았을지도 몰라요. 많은 작곡가의 영향을 고루 담아내면서도 자신의 깊은 감정을 진솔하게 풀어가는 솜씨가 놀랍지요.

다시 돌아온 새해

크리스마스가 지나고 어김없이 1855년 새해가 찾아왔습니다. 1월 1일, 슈만의 막내 펠릭스가 세례식을 치렀죠. 이날 브람스는 슈만 가족의 친척 두 명과 함께 펠릭스의 대부가 됐습니다.

펠릭스는 슈만을 그대로 빼닮았는지 영특한 데다 글쓰기에 재능이 뛰어났대요. 브람스는 그런 펠릭스를 매우 아꼈다고 합니다.

이제 진짜 가족이네요.

네, 연초에는 가까운 가족이나 소중한 사람들을 찾아가 세배를 드리곤 하죠? 이때도 그랬나 봅니다. 브람스가 몇 달 만에 슈만을 찾아가거든요. 아직 클라라나 가족들의 면회는 받아들여지지 않았기에 브람스 혼자만의 일정이었죠.

간만에 재회한 두 사람은 너무나 할 말이 많았습니다. 요즘 클라라와 아이들이 어떻게 지내고 있는지, 브람스

열여덟 살의 펠릭스 슈만 사진
펠릭스라는 이름은 슈만 부부의 절친한 동료였던 멘델스존의 이름을 딴 것이다. 펠릭스는 라틴어로 '행복한', '운이 좋은'이라는 뜻이다. 펠릭스는 많은 재능을 타고났지만 결핵에 걸려 스물다섯 살을 넘기지 못했다.

의 작곡은 어떻게 되고 있는지, 슈만은 어떤 것에 빠져 있는지… 이야기는 끊이지 않았어요. 잠시 대화가 중단되었던 건 브람스가 슈만에게 피아노 연주를 들려줬을 때뿐이었죠. 두 사람은 같이 본 시내까지 걸어가 베토벤 동상을 보기도 했습니다.

하지만 밀린 이야기를 하기엔 주어진 시간은 터무니없이 부족했어요. 시간이 늦었는데도 슈만이 브람스를 놓아주려 하지 않아 브람스가 기차를 놓칠 뻔했다 합니다.

병원에만 계속 갇혀 있었으니 오랜만에 만난 친구를 보내기 싫었을 거 같긴 해요. 슈만이 너무 불쌍하네요.

안됐죠. 이 무렵 슈만은 머릿속에서 음악들과 목소리들이 들리는 환청 증세가 재발해 큰 고통을 겪고 있었습니다. 슈만은 자기가 병에서 회복되지 못해 다시는 아내와 아이들을 볼 수 없을 거라는 두려움에 시달렸어요. 그러면서도 자식들을 크게 걱정하지 않았던 건 그만큼 브람스를 믿고 있었기 때문일 겁니다. 이즈음부터 슈만은 브람스를 자신의 후계자로 여기고 있었거든요.

아버지 자리를 대신할 걸 인정했다고요?

그런 거 같아요. 그래서인지 슈만은 단 한순간도 브람스에 대해 질투 같은 감정을 보인 적이 없었습니다.

1855년 들어서는 클라라가 독일 각지를 넘어 네덜란드 같은 외국에

까지 진출하게 되면서 이전보다 더 빈번하게 집을 비우게 됐어요. 그때마다 브람스는 뒤셀도르프에 남아 아이들을 돌봤습니다. 음악계에는 "미모의 금발 주부"가 클라라 대신 가사와 양육을 책임지고 있다는 소문이 빠르게 퍼졌어요. 꽤 큰 스캔들이었음에도 브람스는 이 사실을 알았는지 몰랐는지 아이들이 뛰어다니는 가운데서 피아노를 치거나 서재에서 독서를 하며 평화롭게 보냈습니다.

브람스의 작품 중 대중적으로 가장 유명한 가곡 **〈자장가〉Op.49**가 바로 이 시기 경험을 토대로 만들어졌죠. 이 곡은 태교 노래로도 인기 있는 곡으로, 1868년 서른다섯 살이던 브람스가 오랜 친구에게 선물한 곡입니다. 저는 아이를 한 번도 안 키워본 사람이 이런 노래를 쓸수 없다고 생각해요. 자식이 없었던 브람스가 〈자장가〉를 쓸 수 있었던 건 틀림없이 이때 클라라와 슈만의 아이들을 돌봤던 경험 덕분일테죠.

아기 보는 건 정말 힘들죠.

게다가 슈만의 병문안을 가는 것과 그 뒤치다꺼리도 브람스의 몫이었으니 꽤나 힘들었을 거예요.

아이들은 하루가 다르게 성장했으나 반대로 슈만의 상태는 갈수록 나빠졌어요. 어느 날 슈만은 자신을 찾아온 요아힘과 브람스에게 헬쑥해진 얼굴로 자기가 얼마나 이곳에서 나가고 싶은지를 토로했죠. 모두가 그렇게 되기를 진심으로 바랐지만 할 수 있는 건 아무것도 없었습니다.

아휴… 소중한 사람을 병원에 놓고 떠나야 할 때 참 마음이 아프죠.

'슈만의 시간이 병원에서 멈춰 있을 때도 다른 사람들의 시간은 빠르게 흘렀습니다. 1855년 5월 22일, 브람스의 스물두 번째 생일날 브람스를 축하해주려고 클라라와 요아힘을 포함한 친구들 여럿이 뒤셀도르프에 모였을 때였죠. 이들에게 이날의 파티는 슈만이 입원한 이후 처음으로 즐겁게 보낸 하루였어요. 자리에 참석하지 못한 브람스의 가족들은 가족의 초상화를 그려 보냈고, 율리우스 오토 그림은 케이크를, 슈만은 자신이 1850년 작곡했던 〈'메시나의 신부' 서곡〉의 악보를 보냈습니다. 요아힘은 리스트가 두 대의 피아노를 위해 각색한 베토벤의 〈합창 교향곡〉 악보를 줬는데 브람스와 클라라는 몇 시간씩이나 같이 이 곡을 연주했다고 해요. 앞서 이야기했듯이 클라라는 리스트를 썩 좋아하지 않았지만 브람스를 위한 선물을 연주하는 걸 거절하지는 않았죠.

브람스에겐 정말 최고의 생일이었겠어요.

그랬지요. 또 이날 클라라가 브람스에게 무척이나 소중한 선물을 줍니다. 무려 자신이 작곡한 곡을 선물했으니까요. 이 곡이 바로 이름부터 낭만적인 〈로망스 a단조〉 WoO 28입니다. 참으로 아름다운 곡이지요. 클라라가 거의 마지막으로 작곡한 이 작품의 초고에는 "나의 친애하는 친구 요하네스에게" 바친다고 쓰여 있었죠. 그런데 슈만의 마흔다섯 생일을 기념해 같은 곡을 선물로 보내면서는 "나의 사랑하는

남편에게"라고 썼어요.

두 사람에게 같은 걸 선물한 거예요?

맞아요. 악보는 정성을 담아 그때마다 손으로 다시 그렸지만요. 이건 헌정했다는 개념과는 좀 다릅니다. 헌정은 악보가 아니라 작품 자체를 누군가에게 바친다는 거라서요. 그런데 이 곡을 공식적으로 헌정받은 사람은 브람스도 슈만도 아닌 요아힘이었어요. 클라라는 이 곡을 주로 요아힘과 연주했거든요.

좀 싱겁네요.

당시 클라라에게는 세 사람 다 소중했을 거예요. 그래도 이 곡에 클라라의 마음이 반영된 것만은 분명해요. 클라라는 이맘때 일기에 "그곡의 분위기는 슬프다. 그것을 쓸 때 나는 정말 슬펐다"라고 표현했습니다.

음… 뭐가 그렇게 슬펐을까요?

상상력에 맡겨야 하는 부분이긴 하지만 슈만을 사랑하는 일도 브람스를 사랑하는 일도 클라라의 마음을 아프게 하지 않았을까요? 진실은 영원히 알 수 없을 테니 이 정도 공백을 남겨두고 넘어갑시다.

마지막 휴가

브람스의 생일이 지나자 독일 음악계의 큰 이벤트인 니더라인 음악제가 찾아옵니다. 니더라인 음악제는 1818년부터 1958년까지 열렸던 클래식 음악 축제로 그 위상이 어마어마했어요. 1855년 열린 축제에는 클라라도 초대받았던 거고요.

클라라가 대단한 연주자긴 했군요.

물론 클라라가 유명했긴 했어도 이해 최고의 스타는 아니었습니다. 대신 불세출의 비르투오소 리스트, 뛰어난 외모와 대단한 실력으로 대중을 사로잡은 소프라노 제니 린드가 주인공처럼 주목을 받았죠. 클라라는 이 상황에 위축될 수밖에 없었어요.

사람 좋은 리스트는 이런 상황에서 슈만과 클라라를 띄워주려고 클라라에게 자신과 함께 슈만의 오페라

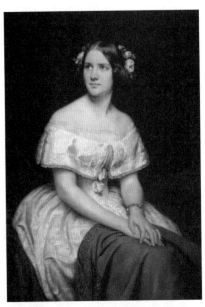

에두아르트 마그누스, 제니 린드의 초상, 1862년
스웨덴에서 태어난 제니 린드는 뛰어난 실력으로 스무 살에 궁정 가수가 됐다. 제니 린드는 최고의 위치에 있으면서도 누구보다 적극적으로 자선 연주회를 열어 그 수익금 전부를 기부하면서 엄청난 인기를 끌었다.

〈게노페파〉의 서곡을 포 핸즈로 연주하자고 제안했습니다. 리스트를 좋아하지 않는 클라라였으나 호의를 무시할 수도 없어 결국 리스트와 함께 곡을 연주했죠. 하지만 클라라는 그날의 연주가 마음에 들지 않았는지 일기에 "슈만의 작품이 훼손되는 걸 듣고 있자니 정신을 잃을 것 같았다"라고 적을 정도였어요.

리스트와 클라라가 진짜 잘 안 맞았나 봐요.

클라라에게 그해의 축제가 좋지 않은 기억으로 남았지만 동행했던 브람스에게는 아이러니하게도 음악계의 중심으로 진출하는 기회가 됐습니다. 이 축제에서 브람스는 당대 엄청난 권위를 자랑했던 음악평론가이자 빈 대학의 교수였던 에두아르트 한슬리크를 만났고 한슬리크는 브람스를 "젊은 영웅"이라고 말할 만큼 좋게 평가했어요. 이후 한슬리크는 브람스의 둘도 없는 지지자이자 지원군이 됐죠.

클라라보다 브람스가 더 주목받았던 거군요.

클라라도 수확이 없던 건 아니었어요. 독일 북부 데트몰트 궁정에 초대받아 공주들에게 레슨을 하고 연주회도 열게 됐으니까요. 클라라가 맺은 인연은 나중에 브람스에게까지 연결돼요. 이때 브람스는 홀로 뒤셀도르프에 돌아와 아이들을 건사했을 뿐이지만요.

의리도 사랑도 좋긴 한데 언제까지 보모 노릇이나 할 순 없을 텐데요.

1852년 니더라인 음악제의 풍경
니더라인이란 '라인강 하류'를 뜻하는 말로 이름처럼
니더라인 음악제 또한 뒤셀도르프, 쾰른, 아헨
등 라인강 하류의 도시에서 번갈아 개최됐다.
1958년부터 후원 자금이 부족해져 중단됐고 현재는
본 베토벤 페스티벌이나 루르 페스티벌 등의 지역
축제가 니더라인 음악제의 명맥을 이어가고 있다.

조금만 더 지켜봅시다. 클라라는 데트몰트 궁정에서 몇 주를 보내고
도 힘들지 않았는지 엄청난 에너지로 독일 남부의 소도시 바트엠스에
가서 연주를 펼쳤어요. 이번에 클라라는 니더라인 축제에서 연을 맺
었던 제니 린드와 함께 공연을 했죠.

그런데 문제가 좀 있었어요. 가수와 피아니스트가 같이 무대에 선다
면 돋보이는 건 당연히 가수 쪽입니다. 게다가 제니 린드의 인기가 워
낙 대단했던지라 반주를 맡은 클라라는 그야말로 그림자 취급을 받
을 수밖에 없었어요. 이 일로 클라라는 자존심에 크게 상처를 입었죠.

당시 일기를 보면 위축된 클라라가 얼마나 브람스에게 의지했는지 잘 느껴집니다.

> 내 작품을 하나도 이해하지도 못하고 아니, 이해하려 하지도 않고 오직 제니 린드에만 온 신경을 곤두세우다니 청중은 심하게 타락해버렸다. 지난겨울 내가 무언가를 해야 한다는 압박감 때문에 온갖 고통을 받으며 굴욕감을 느낄 때조차도 나는 이런 희생을 한 적이 없었다. 집에 왔을 때 나는 몹시 울었다. 요하네스가 있었더라면 나를 위로해줬을 텐데.

클라라가 브람스의 빈자리를 제대로 느끼네요.

아니나 다를까 이 일이 있고 나서 뒤셀도르프에 돌아온 클라라는 브람스와 함께 여름휴가를 떠납니다.

단둘은 아니고 클라라의 시녀가 동행했지요. 그렇지만 아이들은 없었습니다. 두 사람은 라인강을 따라 하이델베르크와 프랑크푸르트를 두루 여행하며 독일의 여름을 만끽했죠. 이때 두 사람이 아주 행복하고 즐거운 시간을 보냈다는 기록이 있습니다. 그래서 만약 두 사람이 육체적인 연인이었다면 그 관계는 이 여행에서 시작됐을 거라고 추측하죠. 정말 그런 사이였는지 알 수는 없지만 이 여행이 관계의 분기점이 된 건 사실로 보입니다.

무슨 일이라도 생기나요?

뒤셀도르프로 돌아와 클라라는 이사를 결정하는데 새 집 1층에 브람
스의 방을 마련해줬거든요. 자기 방이 생긴다는 건 공식적으로 그 집
의 식구라는 의미니만큼 단순한 일은 아니죠.
동시에 브람스는 한 가지 고약한 사실을 깨닫고 말았습니다. 그동안
제대로 작곡을 하지 못하고 있었다는 거였죠.
이때 브람스는 드디어 스스로를 천천히 들여다보게 됩니다. 다음 장에
서는 두 사람이 내리게 될 결정에 대해서 다루도록 하겠습니다.

슈만을 만난 이후 브람스는 크게 이름을 날리고 주류 음악계로 진출한다. 하지만 건강 상태가 더욱 나빠져 힘들어하던 슈만은 결국 극단적 선택을 하기에 이른다. 이후 브람스는 병원에 입원하게 된 슈만을 대신해 클라라를 돕는다. 이 과정에서 브람스는 클라라를 향한 마음을 키우게 된다.

〈F-A-E 소나타〉	슈만과 알베르트 디트리히, 브람스가 요아힘을 위해 한 악장씩 나눠 쓴 곡. 요아힘의 삶의 신조인 "자유롭지만 고독하다(Frei aber Einsam)"의 첫 글자만 모아서 만든 주제를 곡에 활용. ⋯> 브람스가 쓴 3악장은 추후 〈피아노4중주 3번 c단조〉로 발전.
복잡한 마음	슈만은 자살을 시도하고 결국 정신 병원에 입원함. 브람스가 슈만 대신 슈만 가족의 실질적인 가장 역할을 하게 되면서 클라라에게 사랑을 느낌. **〈로베르트 슈만 주제의 변주곡〉** 슈만이 클라라의 이름을 활용해 작곡한 곡을 브람스가 변주해서 만든 곡. 화성의 변화가 자유로우며 브람스(B)와 크라이슬러(Kr)를 페르소나로 내세움. ⋯> 클라라를 향한 복잡한 마음이 나타남.
〈피아노3중주 1번 B장조〉	**1악장** 소나타 형식이며 슈베르트와 바흐의 작품을 떠올리게 함. **2악장** 밝고 투명한 음악 스타일은 멘델스존과 비슷함. **3악장** 아다지오의 심각한 분위기는 베토벤을 연상시킴. **4악장** 슈만에게 중요한 작품이었던 베토벤의 《멀리 있는 연인에게》에 뿌리를 둠. ⋯> 거장들을 모방함.
두 사람의 휴가	클라라는 제니 린드와의 공연에서 큰 주목을 받지 못하고 브람스의 빈자리를 느낌. 클라라와 브람스는 독일로 여름휴가를 떠남. 뒤셀도르프로 돌아온 후 클라라가 브람스에게 방을 마련해줌. ⋯> 하지만 브람스는 그동안 작곡을 하지 못하고 있었음을 깨닫게 됨.

닿을 수 없는 스테인드글라스의 빛 앞에서

마지막 시간에 슈만과 클라라의 사랑은 더욱 단단해진다.

두 사람은 서로를 위하는 마음을 간직하고 먼 훗날의 재회를 약속한다.

그것을 지켜보던 브람스는 자기 길을 깨닫고 미래로 나아간다.

유물은 미래의 시간에 대해 말한다.
몇몇 음들, 즉흥적으로 떠오르는 흐릿한 선율들은
우리 안에 어떤 "과거의 시간"이 현존하는지를 알려준다.

– 파스칼 키냐르

03
베르테르의 시대

#데트몰트 #⟨하프와 호른으로 반주하는 네 개의
여성 합창곡⟩ #⟨a♭단조 푸가⟩
#⟨피아노 협주곡 1번 d단조⟩ #베토벤
#새로운 음악파 vs. 옛 음악 지속파

어느덧 여름을 보내고 또다시 맞이한 가을, 브람스는 클라라와 꿈같
은 여름휴가를 보내고 생활도 안정됐지만 마냥 행복하지만은 않았습
니다. 악상들이 예전처럼 자연스럽게 떠오르지 않았으니까요. 작곡에
집중할 수가 없으니 슬럼프라고 해도 무방했습니다. 클라라에게 보낸
편지에 "더 이상 어떻게 작곡하는지 어떻게 창작하는지 알지 못하는
것처럼 느껴진다"고 쓰기도 했죠. 브람스는 자신의 절망감이 작곡 탓
인지 아니면 클라라로 인한 건지 구분하지 못했어요. 그래서 클라라
를 향한 사랑에 너무나 큰 감정을 쏟은 나머지 작곡을 할 수 없는 건
아닌지 의심하기 시작했습니다.

마음이 복잡했겠군요.

일이 년간 브람스에게 너무나 많은 일이 일어나기도 했죠. 처음으로
집을 떠나 연주 여행을 다니다가 슈만을 만났고, 단숨에 음악계의 유
망주로 주목받았지만 슈만이 부재한 상황에서 브람스는 방향을 잃고

말았던 거예요. 재능은 있었어도 이끌어줄 사람 없이 혼자 길을 찾아야 하니 막막하기만 했죠.

이십 대 초반이니까 방황하는 것도 자연스러운 일이죠.

슈만에게 '메시아'라는 평가까지 받았던 브람스는 무언가 대단한 걸 보여줘야 한다는 압박감에 시달렸습니다. 결과적으로는 남들처럼 부담 없이 이것저것 해보며 경험을 쌓을 여유가 없었던 거죠.

이 시기 브람스는 〈피아노4중주 3번 c단조〉 Op.60을 작곡하려 애를 썼음에도 끝을 내지 못하고 있었습니다. 결국 이 곡을 완성한 건 20여 년이 지난 후예요. 브람스는 이 곡의 출판을 앞둔 1875년 출판사의 관계자에게 보낸 편지에 〈피아노4중주 3번 c단조〉를 작곡하겠다며 머리를 싸매고 낑낑거렸던 젊은 날의 자신을 베르테르로 묘사하기도 했습니다. 그 이유에서 이 곡은 흔히 〈베르테르 4중주〉라고 불려요.

『젊은 베르테르의 슬픔』의 그 베르테르요?

맞아요. 낭만주의 시대를 만들었다고 해도 과언이 아닌 소설이죠. 괴테의 『젊은 베르테르의 슬픔』은 베르테르라는 청년이 약혼자가 있는 로테를 사랑하게 되면서 겪는 좌절에 관한 이야기입니다. 이루어질 수 없는 사랑에 비관한 베르테르가 로테 약혼자의 총을 로테에게서 넘겨받아 그걸로 목숨을 끊는다는 다소 충격적인 결말로 유명하죠.

베르테르의 무덤에 방문한 로테, 1790년경

이런 내용이 왜 그렇게 인기가 있었는지 모르겠어요.

그냥 인기 정도가 아니라 한 시대를 상징할 만큼 파급력이 있었어요.
그 시대 많은 젊은이들이 베르테르에게 감정을 이입한 나머지 소설 속
베르테르의 복장인 푸른 연미복에 노란 조끼를 입고 자살하는 일이
자주 벌어질 정도였죠. 그래서 지금도 자살을 택한 유명인을 따라 죽
는 현상을 베르테르 증후군이라 하는 겁니다.

아무튼 요약한 내용만 짧게 들었을 땐 의아할 수도 있겠지만 문장을
직접 읽어보면 큰 울림을 느낄 수 있을 거예요. 이 책에는 뜨거운 마음
으로 사회에 던져져 실패를 거듭할 수밖에 없는 젊은이들의 좌절감이

깊게 배어 있거든요. 베르테르처럼 배우자 있는 여성을 사랑했던 브람스는 더욱 베르테르에 공감할 수밖에 없었을 겁니다. 『젊은 베르테르의 슬픔』의 한 구절을 잠깐 보고 갈게요.

이제 내가 할 수 있는 것이라곤 그녀를 위한 기도뿐이네. 나의 상상력을 채우는 것은 오로지 그녀의 모습이야. 나는 주위의 모든 것을 오직 그녀와의 관계 속에서 바라본다네. 그렇게 함으로써 더없이 행복한 시간을 보내지. 하지만 다시 그녀한테서 벗어나야만 하네! 빌헬름! 내 마음이 나를 자꾸 어딘가로 내몬다네. (…) 그러면 심장은 옥죄어진 감각을 완화시키려고 세차게 고동치는데, 그것이 오히려 감각의 혼란을 가중시킨다네. 빌헬름, 나는 가끔 내가 이 세상에 존재하는지조차 알 수 없네!

『젊은 베르테르의 슬픔』(요한 볼프강 폰 괴테 저, 안장혁 역, 문학동네)에서 발췌했습니다.

브람스의 마음과 비슷했네요.

기억할지 모르겠는데 〈피아노4중주 3번 c단조〉의 2악장은 브람스가 슈만과 처음 만나 같이 만든 〈F-A-E 소나타〉의 3악장 스케르초를 발전시킨 거예요.

슈만이 클라라라는 단어로 주제를 만들었다고 했었죠? 〈피아노4중주 3번 c단조〉의 1악장에서도 이 '클라라 주제'가 등장합니다. 브람스는 슈만이 창조해낸 클라라 주제를 활용해서 슈만과의 추억을 회상하는 동시에 클라라가 자신을 절망에 빠뜨리고 있다는 걸 표현하고 있는

듯합니다.

이렇게 복잡하니 작곡하기가 힘들었던 거군요.

그 말이 맞아요. 그런데 현실의 사랑은 그렇게 절망적이지만은 않았습니다. 당시 브람스가 클라라에게 보낸 편지를 같이 보겠습니다.

> 나는 요즘 당신을 향한 사랑 안에서 더욱더 행복하고 평화롭습니다. 당신이 더 그리울 때마다 나는 기꺼이 당신을 갈망합니다. 그건 이런 거예요. 이미 알고 있다고 생각한 감정이었지만 지금처럼 이 감정이 이렇게 따뜻한 적은 없었습니다.

이 편지에서 알 수 있듯 클라라를 향한 브람스의 사랑은 한결 평화롭게 변했습니다. 왠지 브람스도 안정감을 되찾았던 걸로 보이고요.
뜨겁게 사랑하지 않았어도 두 사람은 현실적으로 서로를 필요로 했습니다. 일단 클라라는 집안의 대소사를 해결해줄 사람이 절실했죠. 정확히 말하면 '바깥일'을 처리할 성인 남자가 필요했던 거예요. 그런 시대였으니까요. 브람스는 그 역할을 잘 해냈던 것 같습니다. 너무 잘 해서 클라라는 일기에 "그가 전혀 젊다고 느껴지지 않는다"며 "종종 그의 힘에 휘둘려 지시대로 행동하곤 한다"고 했을 정도였으니까요. 브람스는 이즈음 클라라에게 자신이 어떤 존재인지 확실히 알고 있었

어요. 다시 말해 두 사람의 관계가 낭만적이기만 했던 게 아니라는 겁니다.

공연으로 바쁜 클라라의 입장에서도 브람스를 의지할 수밖에 없었을 거 같기도 하고요.

하지만 지속 가능한 일이 아님은 분명했습니다. 뒤셀도르프에 머무르는 동안 브람스는 작곡으로도 연주로도 거의 돈을 벌지 못했거든요. 그런 브람스의 사정을 알던 친구들이 보내주는 돈이나 클라라의 집으로 레슨을 받으러 오는 학생들에게 피아노를 가르치며 받는 돈이 전부였으니 아무래도 힘들었을 겁니다.

뭔가 이미지가 와장창 깨지는데요.

자신의 처지에 초조함을 느끼던 브람스는 연주 여행이라도 해보려고 2년 만에 뒤셀도르프의 집을 나서게 됩니다.

바쁜 두 사람

브람스는 자기 실력이 한참 부족하다면서 불안해했지만 정작 여러 도시에서 펼친 공연의 결과는 성공적이었습니다. 멀리 떨어진 브람스와 클라라는 언제나처럼 편지로 만남을 대신했어요. 다만 이맘때 브람스가 쓴 편지는 애절한 그리움과 절절한 사랑이 가득하던 지난날의 편

지와 다르게 무슨 일이 있었는지 하는 근황이 주로 담겼습니다.

확실히 열정은 사라진 거 같네요.

두 사람이 멀어졌던 건 아니니 오해는 하지 마세요. 클라라와 브람스, 요아힘은 이해에도 뒤셀도르프에 모여 아이들과 함께 크리스마스를 보냈습니다. 이때 클라라는 막 출간되기 시작한

일리야 레핀, 안톤 루빈시테인의 초상, 1887년
1829년생 러시아 음악가로 19세기 가장 위대한 비르투오소 피아니스트 중 한 명이다. 상트페테르부르크 음악원을 만들어 러시아 음악의 근대화에 이바지했다.

바흐 전집의 첫 권을, 요아힘은 브람스가 간절히 찾던 바로크 시대 작곡가 요한 마테존의 1739년판 악보를 선물했죠. 이들의 선물은 제 힘으로 날갯짓을 해보려는 브람스에게 큰 기쁨이자 응원이 됐습니다.

요아힘이나 클라라나 브람스가 뭘 받으면 좋아할지 너무 잘 알았네요.

크리스마스 휴가가 끝나자 브람스와 클라라는 각자 투어를 떠났습니다. 이 여정에서 브람스는 우연한 기회로 러시아 출신의 비르투오소 피아니스트 안톤 루빈시테인과 공연하게 됐죠. 당대 유럽에서 리스트

의 뒤를 잇는 비르투오소로 꼽히기도 했던 루빈시테인은 폭발적인 인기를 끌고 있었어요. 그런데 루빈시테인의 연주는 압도적이긴 해도 과한 면이 있었습니다.

잘은 몰라도 브람스랑은 완전 반대였겠는데요.

맞아요. 두 사람은 호의적인 관계를 유지했지만 서로의 스타일을 받아들일 수는 없었습니다. 브람스는 루빈시테인과의 공연을 통해 자신은 사람들이 원하는 비르투오소적인 연주를 할 수도 없을뿐더러 하고 싶지도 않다는 사실을 깨닫게 됐죠.

누구든 인생에서 이런 순간이 한 번쯤은 있어요. '이 길이 아니라면 내가 갈 길은 어디인가'라는 고민을 시작하는 순간 말이에요. 브람스도 그랬습니다. 문제는 브람스에게 롤 모델이 없었다는 거였죠. 어릴 적 연주자로서 첫 꿈을 꾸게 해준 요아힘, 자기를 지지해준 슈만이 있었으나 이들도 구체적으로 브람스의 길을 제시해주진 못했어요.

이런 상황에서 브람스는 과감히 한 세기 전의 대가인 바흐가 걸었던 길을 가기로 결심합니다.

바흐가 걸었던 길이라는 게 뭔가요?

바흐처럼 음악의 사제로 고독하고 묵묵하게 살아가기를 선택한 거예요. 바흐가 남긴 악보와 그 안에 담긴 정신이 브람스의 길잡이가 돼주었어요. 그러면서 자연스럽게 평범한 가정을 이루는 꿈은 멀어져갔죠.

슈만의 봄

그러던 1856년 4월, 브람스에게 슈만의 상태가 악화됐다는 소식이 도착합니다. 슈만이 더 이상 회복될 여지가 없다는 편지 내용에 충격을 받은 브람스는 당장 슈만에게 달려갔어요. 몇 달 전만 해도 이런저런 이야기를 들려주던 슈만은 이제 말도 제대로 못 하는 상태였습니다. 생명이 꺼져가고 있던 거죠.

지금까진 그래도 나아졌다가 나빠졌다가 했는데….

이 소식에 클라라 또한 크게 절망했습니다. 클라라는 여러 차례 슈만이 입원한 엔데니히 병원을 찾았지만 의사들은 면회조차 허락하지 않았어요. 예전에는 슈만이 감정의 동요를 일으킬까 봐 금지했던 거라면 이번에는 클라라가 충격을 받을까 봐 그랬죠. 그만큼 슈만의 상태는 매우 심각했습니다.

그래도 계속 면회를 막는 건 너무한 거 같아요.

슈만이 죽음의 문턱에 이르니 의사들도 클라라의 면회를 막지 못했어요. 몇 년 만에 마주한 부부에게는 별다른 말이 필요하지 않았습니다. 사랑하는 두 사람은 그저 서로를 안아줬어요. 클라라는 아이를 대하듯 슈만에게 음식을 먹이며 마지막 시간을 말없이 함께했습니다. 클라라와 슈만이 작별을 준비한 시간은 겨우 3일뿐이었어요. 1856년

본에 있는 슈만의 묘비
슈만이 잠들어 있는 무덤의 묘비는 매우 아름다운 걸로
유명하다. 아래쪽에 앉아서 슈만을 올려다보고 있는
여인이 클라라다. 클라라는 자신의 조각상이 이렇게
슈만을 올려 보고 있기를 고집했다고 한다.

7월 29일 클라라가 슈만을 마지막으로 보러 왔던 요아힘을 마중 간 사이 슈만은 홀로 세상을 떠났지요.

병원으로 돌아와 영혼이 떠난 슈만의 육체를 마주한 클라라는 울지 않았습니다. 오히려 사랑하는 남편이 그 길고도 혹독했던 고통에서 벗어났다는 사실에 안도하고 감사했죠. 클라라는 남편의 몸 위에 꽃 송이를 바치며 영원히 이별했습니다.

작별을 위한 여행

슈만이 세상을 떠난 후 클라라와 브람스는 슈만 부부의 다섯째 아들 페르디난트와 여섯째 루트비히 그리고 브람스의 누나 엘리제와 함께 여행을 떠났습니다.

사람이 죽었는데 여행이라니요?

이들이 어떤 마음이었는지는 우리가 정확히 알 수는 없겠지요. 개인적 인 얘기긴 합니다만 어머니가 돌아가셨을 때 저도 가족과 일주일간 여 행을 갔어요. 남은 사람들도 슬픔을 딛고서 어떤 미래로 나아갈지 고 민해야 하니까요. 그 여행에서 가족들과 저는 나름대로 어머니의 죽 음을 마음껏 슬퍼하고 위로하며 뜻깊은 시간을 보냈습니다. 이때 클라 라와 브람스가 여행을 떠났던 것도 비슷한 맥락이 아닌가 생각해요.

그런 시간도 필요하죠.

특히 브람스에게는 무엇을 해서 어떻게 살아갈지 결정하는 시간이 필요했어요. 슈만도 세상을 떠났으니 이제 그토록 사랑하는 클라라와 결혼할 수 있는 기회도 생겼고 말입니다. 그러나 브람스가 선택한 건 오히려 클라라를 떠나는 거였어요.

드디어 맺어질 수 있게 되었는데 헤어진다니 그건 또 무슨….

브람스는 가족이나 다름없던 이를 떠나는 게 마음 아팠지만 음악을 위해서라면 슈만 가족의 곁에 머물러 있어서는 안 된다 결론을 냈어요. 브람스는 그런 자기 뜻을 클라라에게 어렵게 밝혔습니다.

클라라의 입장에서는 남편을 잃자마자 큰 이별을 하게 되네요.

하지만 클라라라면 그 마음을 이해했을 거 같기도 합니다. 그리고 두 사람이 영영 헤어진 건 아니에요. 단지 매일 밥을 같이 먹는 식구였다가 먼 곳에서 상대를 응원하는 절친한 친구가 된 거죠. 여전히 클라라는 브람스에게 가장 소중한 사람이었습니다. 브람스는 사는 내내 자신의 모든 기쁨과 슬픔을 클라라와 나눴고 작곡할 때마다 클라라의 의견을 들었어요. 둘의 이야기가 앞으로도 이어진다는 뜻이죠.

어쩐지 그런 관계가 더 멋있는 거 같기도요.

브람스와 클라라에게는 슈만의 유산을 미래로 이어지게 해야 한다는

공동의 사명감 같은 게 있었어요. 그들은 작곡가로서, 연주자로서, 어떨 때는 편곡자나 편집자로서 슈만의 작품에 숨을 불어넣으면서 그 안에 깃든 정신이 끊이지 않도록 노력했죠. 어떻게 보면 슈만이 두 사람을 평생 누구보다도 서로를 잘 이해하는 동료로 남게 만들었다고도 할 수 있겠습니다.

또 다른 곳으로

그렇게 브람스는 짐을 챙겨 함부르크로 돌아갔습니다. 거기서 이것저것 시도해보지만 1년이 다 가도록 별다른 결실을 이루지는 못했어요.

사실 배경 없는 젊은 사람이 홀로 선다는 게 쉽지 않죠.

그 시점에 역시 클라라가 결정적인 도움을 줍니다. 앞서 클라라가 음악 축제에 출연했다가 이후 데트몰트 궁정에서 공주들을 가르치기도 하고 연주도 했다고 얘기했었죠. 이건 일회성 이벤트가 아니라 클라라는 그다음에도 종종 데트몰트를 찾곤 했습니다. 그런데 슈만이 죽고 난 다음 해인 1857년에 슈만 가족이 뒤셀도르프를 떠나 클라라의 친어머니가 사는 베를린으로 이사하는 바람에 그만 데트몰트가 너무 멀어지고 말았어요. 그래서 클라라는 데트몰트에서 자기가 맡고 있던 자리를 브람스에게 넘겨줬죠.
데트몰트는 규모는 작긴 해도 오랫동안 리페 공국의 수도였던 곳으로 숲이 울창하게 우거져 평온하고 여유로운 분위기를 자랑하는 곳이었

데트몰트 성
데트몰트는 뒤셀도르프와 하노버 중간쯤에 있는 작은
도시로 독일 북동쪽에 있다. 브람스는 1857년부터
3년간 가을마다 궁정 음악가로 일했다.

습니다. 게다가 궁정에는 무려 마흔네 명의 연주자로 이루어진 오케스
트라와 여성 합창단이 있어 음악적 실험도 할 수 있었죠. 브람스는 이
모든 조건을 마음에 들어 했어요.

이때 브람스는 여성 합창단을 위한 작품을 여러 편 작곡해요. 그중
〈**하프와 호른으로 반주하는 네 개의 여성 합창곡**〉 Op.17이라는 곡
이 있습니다. 말 그대로 하프와 호른이 반주를 맡아 진행되는 여성 합
창곡인 이 곡은 아름다운 자연환경을 가진 데트몰트의 분위기가 반
영된 듯 깊은 숲속의 바람과 잔물결, 그 신비로움까지 잘 표현돼 있습
니다. 이처럼 음악에서 다양한 음색이나 소리를 이용해 무언가를 묘

사하는 기법을 톤 페인팅이라 하는데 브람스가 좀처럼 쓰지 않던 기법이라 이 곡은 브람스의 작품 세계에서 다소 독특한 곡이라 할 수 있습니다.

합창단 때문에 신나서 이것저것 해봤나 봐요.

브람스는 데트몰트에 머무르며 〈아베 마리아〉나 〈장례의 노래〉 같은 합창곡을 연달아 작곡했어요. 두 곡 모두 성악곡치고 오케스트라의 효과가 무척 강력한 편입니다. 그래서 마치 브람스가 곧 본격적으로 오케스트라 곡에 도전할 거라는 신호로 보이기도 하지요.

데트몰트 인근 토이토부르크 숲의 가을
데트몰트 근처에는 토이토부르크라는 숲이 있는데,
이 숲은 독일 니더작센주에서
노르트라인베스트팔렌주까지 걸쳐 있어 매우 크고
울창하다. 아름다운 호수가 자리하고 있어 가을 하이킹
코스로도 유명하다.

장인이 되기 위한 훈련

이때 브람스가 아예 데트몰트로 이주했던 건 아닙니다. 3년 동안 가을에만 딱 3개월씩 머물렀으니 데트몰트에 있었던 시간 자체가 길진 않았어요. 브람스는 나머지 시간 대부분을 함부르크에서 음악을 연구하고 작곡을 하면서 보냈죠.

작곡이 잘 안 풀리니까 혼자서 공부만 했나 보군요.

혼자서는 아니고 요아힘이 스승이자 파트너가 돼줬어요. 워낙에 친하기도 했거니와 음악에 관한 생각도 잘 맞았던 두 사람은 편지로 작업물과 피드백을 주고받으며 작곡 실력을 함께 키워나갔습니다. 둘 다 바흐에 대해 엄청난 열정을 불태우는 중이었기에 서로 바흐처럼 대위법을 써서 풀어보라는 식으로 연습 문제를 내기도 했죠.

문제를 푼다고요?

네, 대위법이라는 건 수학 문제랑 비슷해요. 기본적 법칙에 따라서 정해진 선율 위에 다른 선율을 계속 붙여나가는 거라서요. 캐논이나 푸가가 대표적인데 엄격한 규칙이 있으니 그것만 알면 대강 이어질 선율이 예상되기도 합니다. 요즘도 음악 대학 학생들이 대위법을 배울 때 이렇게 연습 문제를 풀며 훈련하죠. 물론 문제는 교수가 내지만요.

브람스가 습작했던 캐논 악보

저는 못 할 거 같지만….

그렇지 않아요. 배우기만 하면 누구나 할 수 있는 게 대위법이랍니다. 그런데 브람스가 대위법을 열심히 공부한 건 꽤 특이한 일이에요. 왜냐하면 베토벤 이후로 새로운 화성법에 관심이 쏠린 상태였거든요.

화성법도 새로운 게 있고 오래된 게 있어요?

당연하죠. 화성법이고 대위법이고 말이 딱딱해서 영원히 변하지 않을 원칙처럼 느껴지지만 그저 일종의 문법일 뿐입니다. 시간이 지나 언어가 바뀌면 문법도 변하기 마련이지요.
그리고 새 시대의 문법이라고 해서 처음부터 끝까지 다 새로운 것도 아닙니다. 기존의 문법에서 조금씩 변화를 주며 새로운 질서가 만들어지는 거니까요. 아무리 그래도 브람스처럼 캐논이나 푸가 같은 100년 전 옛날 문법을 열 올려 연습하는 사람은 없었지만요.

그러니까 브람스가 성공할 수 있었던 거겠죠.

이때 브람스는 연습의 일환으로 옛 시대 양식의 곡을 여럿 작곡했는데 ⟨ab단조 푸가⟩ WoO 8도 그중 하나예요.
오르간을 위한 이 곡은 들어보면 정말 바흐 작품 같아요. 느리고 긴 반음계 주제들이 철저하게 대위법의 방식을 따르며 흘러가거든요.

다른 과거 음악가도 많을 텐데 왜 굳이 바흐였을까요?

바흐를 음악의 '아버지'라 하는 것과 같은 이유였을 거예요. 바흐는 음악에 질서를 부여하는 논리적인 틀을 만들었습니다. 그것도 너무 아름답게 말이에요. 브람스는 바흐의 음악이 가진 아름다움을 알아보고 롤 모델로 삼은 겁니다.
이 외에도 이 시기 브람스는 바로크 양식의 곡을 여럿 발표했어요. 무용곡, 오르간을 위한 전주곡 및 푸가, 모테트 및 미사 같은 합창 작품 등 장르를 가리지 않았다는 점에서 브람스가 얼마나 고된 훈련을 했는지 알 수 있죠. 이와 같은 수련 과정을 통해 브람스는 과거 양식에 더욱더 큰 애착을 갖게 됐어요. 이런 의미에서 브람스를 보수주의자라고 얘기하곤 하지요.
하지만 그저 보수주의자로 치부하기엔 브람스의 음악들은 너무나 혁신적이고 낭만적입니다. ⟨ab단조 푸가⟩만 해도 그래요. 이 곡은 아주 옛날 곡 같지만 동시에 19세기 중반이 지나서야 등장하는 생소한 화음과 화성 진행 같은 아주 혁신적인 기법도 많이 쓰였습니다. 세상에

어떤 보수주의자가 이렇겠어요?

괴팅겐에서 만난 사랑

1858년, 함부르크로 돌아온 지 2년째 되던 해 여름이었습니다. 이때 브람스는 괴팅겐으로 가서 여름휴가를 보내기로 해요. 전에 요아힘이 괴팅겐 대학을 다닐 때 머문 적이 있던 곳이죠.

그럼 이번에도 요아힘이 초대한 거겠군요.

이번에는 괴팅겐에서 합창단을 맡고 있던 율리우스 오토 그림이 불렀

오늘날 괴팅겐의 풍경
중세 때부터 한자동맹에 속했던 도시로,
이후에는 대학 도시로 이름을 날렸으며 오늘날에도
독일 니더작센주에서 손꼽히는 대도시다.

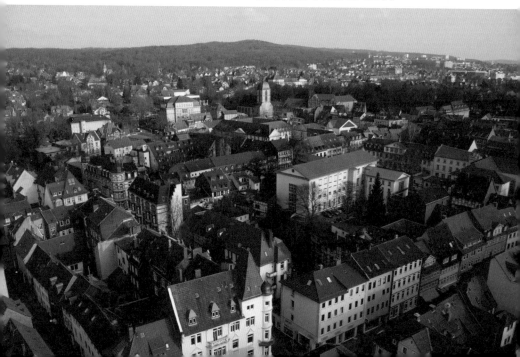

죠. 그림은 브람스뿐 아니라 클라라와 가족들 그리고 요아힘까지 모조리 초대했어요. 이렇게 가족 같은 친구들과 함께 시간을 보내던 브람스는 괴팅겐에서 눈길을 끄는 여성을 만나게 돼요. 이름은 아가테 폰 지볼트로 나이는 브람스보다 두 살 어렸고 노래를 아주 잘하는 아가씨였죠. 브람스는 이런 아가테에게 반하고 맙니다.

클라라는 잊어버리고요?

브람스는 아직 스물다섯 살밖에 안 된 젊은이였어요. 얼마든지 새로운 사랑에 빠질 수 있는 나이였죠. 짧은 여름 동안 두 사람은 사랑을 키워갔습니다. 가을이 되어 브람스가 데트몰트로 떠날 때까지요. 브람스는 기나긴 가을을 보내고 벅찬 마음으로 아가테를 보러 괴팅겐에 돌아왔습니다. 몇 달 만에 만난 연인은 환희에 차서 결혼을 약속하기에 이르렀죠.

브람스가 결혼하는 건가요?

안타깝게도 그건 아닙니다. 브람스는 그냥 충동적으로 결혼하겠다는 마음을 먹었을 뿐이지 정말 결혼할 생각은 아니었어요.

그럼 왜 결혼을 약속했대요?

이 시절 브람스는 막연하게 진정한 음악가가 되는 것과 현실에서의 사

랑이 양립할 수 없다고 믿은
거 같아요. 그래서 두 길 가
운데 누군가를 만나 결혼하
고 자식을 낳으며 평범하게
살아가는 쪽을 포기했던 거
예요.

군이 사랑을 구분해야 하
는 걸까요?

낭만주의 시대 예술가들에
게는 이런 태도가 꽤 흔했
어요. 괴테나 실러의 문학

아가테 폰 지볼트의 사진

작품은 물론 바그너의 오페라에도 여성이 남성에게 영감을 주는 이상
적인 존재로 자주 등장하죠.

낭만주의의 한가운데서 자랐던 브람스도 비슷하게 생각했을 겁니다.
다만 브람스는 다른 예술가들이 현실에서 여러 번 결혼과 이혼을 반
복하는 사이 단 한 번도 결혼하지 않았습니다. 독특하다면 독특한 건
데 이건 브람스의 선택이었어요.

슈만이 요아힘을 위로하기 위해 '자유롭지만 고독하다'라는 요아힘의
신조를 토대로 〈F-A-E 소나타〉를 만들었던 적이 있었죠? 이 말을 브
람스의 삶에 적용해도 무리가 없을 듯합니다. 브람스는 관계에 속박되
는 걸 두려워했어요. 나중에 다시 설명하겠지만 어떤 장소에 묶이는

것도 원치 않아 10여 년간 빈에 머무르면서도 따로 거처를 마련하지 않았죠.

음… 브람스에 대해 더 알게 된 기분이네요.

결혼 자체에 생각이 없었던 브람스는 얼마 후 아가테와 흐지부지 헤어지게 됩니다. 다행히 아가테는 몇 년 뒤 의사와 결혼해 평생 잘 살았어요. 아가테가 노년에 쓴 회고록에서 이 시절을 "내 삶에 황금색 빛이 비쳤던 때"로 묘사하는 걸 보면 젊은 시절의 아름다운 추억으로 기억했던 거 같습니다.

오케스트라 데뷔

이 시기 브람스에게는 약혼과 파혼 말고도 더 중요한 일이 있었습니다. 마침내 협주곡처럼 규모가 큰 곡을 작곡해 공연했다는 거예요. 이 곡이 바로 〈**피아노 협주곡 1번 d단조**〉 Op.15입니다.

[54]

오! 드디어 협주곡을 작곡했군요.

네, 슈만은 브람스를 처음 봤을 때부터 어서 오케스트라 음악을 작곡해보라고 조언했었어요. 자신의 평론에서도 브람스가 오케스트라 작곡가가 될 운명을 타고났다고 예언한 바 있고요. 그만큼 브람스에게 훌륭한 대규모 곡을 쓸 만한 자질이 보였던 거죠.

역시 슈만의 안목이 대단하긴 하네요.

처음 이 곡은 두 대의 피아노를 위한 소나타였습니다. 그런데 브람스는 곧 이 곡이 너무 힘차서 피아노 두 대만으로 표현하는 건 적절치 않다고 생각하게 돼요. 그래서 이참에 교향곡으로 바꿔볼까도 했지만 피아노에 딱 맞게 나온 표현을 포기할 수가 없었죠. 그렇게 머리를 굴린 결과 내놓은 해답이 피아노와 오케스트라가 함께 연주하는 피아노 협주곡이었던 겁니다.

고민이 꽤 많았네요.

그만큼 완성하기까지 오래 걸렸지요. 브람스는 작곡을 시작했던 1854년으로부터 무려 2년이 지난 1856년 말에야 이 곡의 초안을 완성했습니다. 이후에도 요아힘과 의견을 계속 주고받으며 수정에 수정을 거듭하고도 공연까지는 2년이 더 필요했죠. 브람스의 걸작들은 이처럼 긴 시간에 걸쳐 만들어진 게 많습니다. 브람스의 작품이 촘촘하고 치밀하다는 평가를 받는 건 아마 이 때문일 거예요.
〈피아노 협주곡 1번 d단조〉의 초연은 1858년 3월 요아힘이 일하던 하노버 궁정 극장에서 소규모로 진행됐어요. 대규모의 관중을 대상으로 한 건 아니었으나 만드는 데만 4년이 넘게 걸렸던 만큼 반응은 꽤 좋았습니다.

그렇게 고생했는데 다행이에요.

자신감이 붙은 브람스는 다음 해인 1859년 라이프치히 게반트하우스에서 이 피아노 협주곡을 올리면서 브람스 본인이 직접 피아노 독주자로 나섰죠. 규모가 큰 공연이었으니 브람스의 존재를 대중에게 각인시킬 좋은 기회였습니다.

그러나 이 공연은 실패로 돌아가고 맙니다. 비평가는 물론 관객의 반응도 좋지 않았어요. 얼마나 폭삭 망했는지는 브람스가 요아힘에게 보낸 편지를 보면 알 수 있습니다. 공연 내내 아무런 박수 소리가 들리지 않았고 마지막 악장 때 세 명 정도 손뼉을 치려고 하니까 주변에서 "쉿!" 하고 눈치를 줬대요. 브람스는 이 모든 걸 덤덤하게 써 내려가긴 했어도 쉿 소리에서 받은 충격을 잊지 못하는 듯 보입니다.

박수 치고 싶으면 치는 거지 말릴 거야 없잖아요.

게다가 당시 한 음악 잡지는 "진지한 의도가 있었다는 건 알겠지만 그건 쓸데없이 황량한 쓸쓸함이 진정으로 비탄에 잠기게 할 뿐이었다. (…) 가장 날카로운 불협화음과 가장 불쾌한 소리의 디저트를 삼켜야 했다"고 평했으니 브람스는 더욱 큰 상처를 받았을 거예요.

뭐 그렇게까지 야박하게 반응하죠?

감미로운 걸 기대했다가 지나치게 진지한 데다 암울하기까지 한 작품이 연주되니 환영할 수 없었겠죠. 이때 음악을 듣는 건 지금보다도 훨씬 귀하고 소중한 경험이었는지라 당시 청중들은 현대의 청중과 비교

할 수 없을 정도로 적극적이었어요. 주변 음악가들로부터 일찌감치 인정받았던 브람스도 대중에게 사랑을 받기까지는 시간이 걸렸습니다. 첫 출발이 좋지만은 않았지만 그럼에도 〈피아노 협주곡 1번 d단조〉는 브람스 최초의 대작이자 무엇으로도 대체될 수 없는 걸작입니다.

최초의 대작

어떤 점이 그렇게 대단한 건데요?

이 작품의 가치를 한마디로 표현한 사람이 있어요. 카를 달하우스라는 20세기 후반 독일의 음악학자로, 달하우스는 이 곡이 베토벤 이후 '교향악적 양식'을 가장 강력하게 표현하는 작품이라 극찬했습니다. 이 말은 브람스가 여러 악기의 종합이라는 오케스트라의 본질을 꿰뚫어 오케스트라로서 만들 수 있는 효과를 극대화했다는 뜻이에요. 그리고 이걸 누구보다 잘하는 게 베토벤이었는데 베토벤 이후로는 브람스가 이 작품에서 제일 훌륭하게 해냈다는 의미기도 합니다.

브람스가 그 말을 들었다면 감격했겠어요.

분명 그랬을 테죠. 달하우스가 괜히 베토벤을 언급한 건 아닙니다. 작품 곳곳에 베토벤의 영향이 매우 짙거든요. 이 곡을 작곡할 때 브람스는 틀림없이 베토벤의

카를 달하우스의 사진
달하우스는 현대에 가장 영향력 있는 음악학자이자 평론가이며 철학가였다. 1989년 운명하기 전까지 평생 25권 이상의 저서와 수백 편의 글을 썼다.

교향곡을 염두에 뒀던 거 같습니다.

그도 그럴 게 작곡에 착수했던 1854년 브람스는 베토벤의 〈합창 교향곡〉에 너무나 압도돼 있었어요. 청력을 완전히 잃은 베토벤이 절망을 딛고 일어서 마지막 힘을 쏟아부은 〈합창 교향곡〉은 두말할 필요 없이 대단한 곡입니다. 수차례 들어온 저조차 들을 때마다 새롭게 감동하는 부분이 있는데 스물한 살 젊은 청년 브람스가 난생처음 〈합창 교향곡〉을 듣고 나서 느꼈을 감동의 무게를 상상하는 건 불가능한 일이지요.

그런 곡이라면 빠져나오기 힘들 만도 하네요.

〈합창 교향곡〉에는 인류가 평화에 이르는 메시지가 담겨 있습니다. 1, 2악장에서는 기대감, 긴장과 투쟁, 노력이 펼쳐지고, 이어지는 3악장은 부드럽고 안정적으로 흐르다 마지막 4악장에서는 인류가 그렇게 염원하던 환희에 이르게 되죠.

브람스는 이와 같은 서사를 만들어가는 〈합창 교향곡〉의 구성을 모델로 삼아 자신의 〈피아노 협주곡 1번 d단조〉 1악장을 〈합창 교향곡〉 1, 2악장처럼, 자신의 2악장은 〈합창 교향곡〉 3악장처럼 끌어갔습니다.

〈피아노 협주곡 1번 d단조〉 1악장에서 브람스는 〈합창 교향곡〉의 특징인 d단조와 B♭장조 사이를 오가는 조성 패턴도 그대로 따랐어요. 요동치는 팀파니 소리며, 3도 이상 음이 확확 변하는 도약 선율이나 리듬적인 에너지도 똑같이 썼고요.

무엇보다도 악장 전체의 커다란 스케일이나 투쟁하는 것 같은 분위기,

고투하는 모습을 묘사하는 듯한 느낌이 굉장히 닮아 있어요. 그래서 어렵기로 악명 높은 〈합창 교향곡〉처럼 브람스의 〈피아노 협주곡 1번 d단조〉도 연주가 어려운 걸로 유명합니다. 화성이 넓은 범위에 걸쳐 있는 데다가 분위기를 잘 표현해야 하므로 피아니스트가 쉽게 도전하지 못하는 곡이죠.

한편으로는 욕심도 나겠어요.

제가 아는 한 연주자는 브람스의 곡을 연주할 때는 너무 힘든데 끝내고 나면 세상을 다 가진 거 같다고까지 말하더라고요. 그렇다고 오해하지는 마세요. 이 곡이 비르투오소적으로 기교를 뽐내는 곡이라는 의미는 아닙니다. 여기서는 피아노 독주만 빛나는 게 아니라 오케스트라도 동등한 비중으로 돋보여요. 이건 브람스의 협주곡이 그 시대 다른 협주곡과 차별되는 지점이기도 합니다.

여기까지가 1악장에 대한 얘기였다면 이어지는 2악장은 클라라가 부드러운 초상화라고 표현했을 만큼 매우 부드럽고 명상적입니다. 두 개의 주제를 내세워 자유롭고도 정돈된 형태로 변주하죠.

분위기가 사뭇 다르네요.

3악장은 또 달라요. 브람스가 3악장을 완성한 건 1악장을 끝내고도 2년이나 흐른 뒤였습니다. 그만큼 고민이 많았다는 거죠. 사실 이 곡 말고 다른 작품을 쓸 적에도 브람스는 종종 마지막 악장을 쓰다 막혀

서 어려움을 겪었다고 해요.

브람스가 1, 2악장에서처럼 3악장에서도 〈합창 교향곡〉의 4악장을 참고했다면 작업이 쉬웠을지도 모릅니다. 하지만 브람스는 마지막 3악장 만큼은 〈합창 교향곡〉을 따라 하지 않았어요. 어느 곡이나 마찬가지로 〈합창 교향곡〉에서도 하이라이트는 종교적 환희에 다다르는 마지막 4악장이니 그걸 따라 하지 않은 건 꽤나 아리송한 부분이지요.

왜 제일 좋은 부분을 냅뒀을까요?

자기만의 새로운 방식으로 곡을 마무리하길 원했기 때문인 것 같아요. 소나타처럼 정해진 형식이 있을 때 남들과 비슷한 방식으로 풀어가는 건 어렵지 않지만 대신 그렇게 하고 싶지 않을 때엔 아무리 어려워도 스스로 길을 찾는 수밖에 없죠.

브람스는 누구보다도 창의적이기 위해 어려운 길을 택한 거네요.

네, 피아노 협주곡의 마지막 악장은 전통적으로 화려하고 밝은 분위기가 많습니다. 하지만 브람스는 자기가 쓴 3악장은 달라야 한다고 믿었기에 그렇다면 어떤 분위기로 할지, 또 박자는 어떻게 할지 끊임없이 고민했어요. 그러다 보니 2년이 훌쩍 간 거죠.

브람스가 3악장 구성에 대한 힌트를 얻은 건 베토벤의 다른 곡에서였습니다. 바로 **베토벤의 〈피아노 협주곡 3번 c단조〉 Op.37**이죠.

55

또 베토벤이었군요!

아래 표를 보면 두 곡은 첫 시작부터 끝날 때까지 설계가 비슷합니다. 표에는 없지만 여덟 마디짜리 주제가 등장하고 이후 그 여덟 마디를 오케스트라가 다시 연주할 때까지의 피아노, 오케스트라 파트 분배도 비슷해요. 이후 주제들을 배치하는 방식도 똑같고 조성이 바뀌는 방식도 똑같고요.

이건 솔직히 너무 닮은 거 같은데요.

하지만 들었을 때는 두 곡이 완전히 다르게 들려요. 아까도 말했지만 어떤 곡의 구성을 참고했다고 해서 작품을 베낀 거라고는 할 수 없어요. 어떤 영화든 소설이든 잘 만든 이야기의 구조는 다 비슷하다잖아

베토벤 〈피아노 협주곡 3번 c단조〉								
마디	1	68	127	182	230	298	331	408
구조	A	B	A	C	푸가토	A	B	코다
조성	I	III	I	VI	IV	I	I	I

브람스 〈피아노 협주곡 1번 d단조〉								
마디	1	66	144	181	238	297	348	410
구조	A	B	A	C	푸가토	A	B	코다
조성	I	III	I	VI	VI	I	I	I

베토벤의 〈피아노 협주곡 3번 c단조〉와 브람스의
〈피아노 협주곡 1번 d단조〉 3악장 구성표

요? 플롯의 구조를 따지다 보면 결국 아리스토텔레스까지 거슬러 올라가게 되고요. 좋은 음악도 마찬가지입니다.

하긴 기승전결 구조가 비슷하다고 해서 다 표절인 건 아니죠.

물론입니다. 어쨌든 라이프치히에서의 실패는 브람스의 경력에 오점을 남겼어요. 몇 년 전 슈만의 소개로 브람스의 초기 작품을 출판했던 브라이트코프 운트 헤르텔 사 또한 공연 전에는 〈피아노 협주곡 1번 d단조〉에 큰 관심을 보였지만 초연의 반응이 좋지 않자 악보를 브람스에게 다시 되돌려 보내고 말았죠. 연달아 일어난 사건들은 이 젊은 음악가의 마음에 생채기를 냈어요. 위축된 브람스는 쓸쓸히 함부르크로 돌아가 3년 뒤 1862년에 이 곡을 출판할 때까지 포기하지 않고 수정을 거듭해 지금의 형태로 완성했습니다.

그래도 어떻게 출판했네요.

다행히 이후 함부르크에서 열린 세 번째 공연 평이 첫 번째보다 좋았거든요.

역시 고향이라서 그런지 브람스에게 호의적이었나 봐요.

그렇죠. 이렇게 이십 대 후반 브람스는 함부르크에서 나름대로 어엿한 음악가로서 자리 잡아나가는 중이었습니다.

함부르크의 브람스

브람스가 데트몰트에서 여성 합창단 지휘를 맡으며 합창곡 몇 곡을 작곡했던 걸 기억하죠? 그 덕에 지인의 결혼식에서 알음알음 여성 가수들을 모아 축하 공연을 한 적이 있었는데 합창단이 공연 뒤에도 그냥 쭉 이어지면서 브람스는 비공식적이긴 해도 자기 합창단을 갖게 돼요. 어떠한 보수도, 어떠한 규칙도 없었지만 이들은 그저 즐겁다는 이유로 자주 모여 같이 노래했습니다.

그래도 브람스 성격이 되게 좋았던 거 같아요. 이렇게 사람들이 모여드는 걸 보면요.

그런 거 같죠? 브람스는 이들과의 우정을 평생 소중하게 여겼습니다. 처음에는 아마추어 모임으로 시작했으나 이 합창단은 여러 차례 콘서트를 개최하며 좋은 평가를 이끌어냈죠. 한편으로 이 시간들은 브람스에게 합창곡에 대한 경험을 쌓을 수 있는 좋은 기회가 됐습니다. 지금껏 강의에서는 기악곡을 주로 다뤘지만 브람스는 가곡을 포함해 훌륭한 성악곡을 많이 남겼어요.
강의 초반에 슈베르트의 가곡을 설명하면서 독일 가곡의 계보가 슈베르트, 슈만, 브람스로 이어진다고 했었죠? 인기 있는 곡이라 언급했던 〈자장가〉도 가곡이고요. 앞으로도 브람스의 성악곡은 가끔 등장할 테니 지켜봐 주세요.

노래한다는 건 정말 멋진 일이야!

브람스의 가곡도 기대돼요.

1859년과 1860년 사이 브람스는 함부르크에 머물며 다양한 콘서트를 열었습니다. 이 시기의 작품 중 손에 꼽히는 〈세레나데 1번〉과 〈세레나데 2번〉은 데트몰트 궁정에서 작곡된 작품이었어요. 소규모의 오케스트라를 위한 곡인데 특이하게도 완전히 고전주의 작품 같습니다. 세레나데가 전형적인 고전주의 시대 장르기도 하고요. 물론 브람스가 꾸준히 고전주의 형식을 고수하긴 했어도 이처럼 아예 고전주의 작품 같은 걸 발표했던 건 아니었어요.

그런데 이 점이 브람스를 음악계의 논쟁 속으로 끌어들이게 됩니다. 브람스는 〈세레나데〉 공연을 끝낸 직후 엄청난 혹평을 마주해요. 그리고

이윽고 자신을 향한 공격이 이른바 신독일악파의 것임을 알게 되죠.

공격을 받다

그 양반들이 왜 브람스를 공격해요?

말씀드린 바 있듯이 혁신을 통해 미래의 음악에 가닿고 싶어 하는 신독일악파 사람들에게 옛 형식을 되살리려는 듯한 브람스의 행동이 곱게 보일 리가 없었죠. 더구나 브람스가 촉망받는 실력자라 더 미웠을 거예요.

낭만주의 시대에 음악계가 두 파로 나뉘었던 그 시작엔 '소나타 형식을 지킬 것이냐' 아니면 '변형시킬 것이냐'는 문제가 있었습니다.

소나타 형식이 뭐라고 그걸로 파까지 나눠 싸워야 했는데요?

그 질문에 답을 하려면 다시 베토벤을 언급하지 않을 수 없어요. 줄곧 말했지만 베토벤은 1827년 세상을 떠난 이후에도 막강한 영향력을 발휘하고 있었습니다. 베토벤이 고전주의 시대 형식이었던 소나타나 교향곡에서 모든 가능성을 끌어내어 최고로 훌륭하고 완벽한 곡을 만들었으니 젊은 음악가들은 도통 베토벤을 넘어설 수 없었죠.

그때 의견이 딱 둘로 갈렸어요. '위대한 악성 베토벤이 완성한 소나타와 교향곡은 과거에 묻어둔 채 우리는 우리만의 새로운 음악 형식을 찾아보자'는 쪽과 '아니다, 얼마든지 새로운 소나타를 보여줄 수 있다'

는 쪽으로 말이죠. 바그너와 리스트가 '새로운 음악'파, 즉 신독일악파에 멘델스존, 슈만, 브람스가 '옛 형식 지속'파에 있었던 겁니다.

아까는 표제음악인가 절대음악인가로 다퉜다지 않았나요?

이어지는 문제예요. 신독일악파는 문학을 기반으로 교향시나 총체예술작품 같은 표제음악을 만들어 자신들의 세계를 구축해나갔습니다. 연극과 음악을 합친 음악극에서 답을 찾으려 했던 바그너는 리스트의 교향시를 보고 베토벤 이후 기악음악에서 가장 중요한 발전이라고 극찬했죠.

교향시라는 게 교향곡이랑 그렇게 다른 건가요?

다르죠. 일단 교향시는 교향곡처럼 음악적 구조를 따르는 게 아니라 문학적 내용을 따라갑니다. 그래서 같은 오케스트라로 연주해도 형식이 딱 정해져 있는 교향곡보다는 훨씬 자유로운 느낌을 줍니다. 악장이 하나라서 좀 짧기도 하고요.

옛 형식에 대한 애착이 큰 브람스로서는 그런 족보도 없는 형식을 받아들일 수 없었겠죠. 그리고 이건 신념의 문제만도 아니었어요. 벌써부터 상대 파벌이 벌이는 선동의 피해자가 된다면 앞으로 음악가로서 활동하기 힘들 테니 브람스는 요아힘이나 율리우스 오토 그림처럼 뜻을 함께하는 친구들을 모아 이 사태를 논의하기 시작했습니다. 결국 브람스는 신독일악파와 한판 붙기로 결심했죠.

찾아가서 싸움이라도 하나요?

고상한 예술가들인데 몸싸움은 안 하죠. 이들의 논쟁은 죄다 글로 이루어졌습니다. 브람스와 친구들도 글을 써서 맞섰죠. 하지만 상황이 정말 좋지 않았어요. 이때 신독일악파는 괜히 '과격파'라 불렸던 게 아니었던지라 새로운 음악에 대한 신념이 무척 강했고 점점 더 수를 키우며 영향력을 발휘하고 있었습니다. 심지어 『음악신보』도 슈만이 물러난 이후엔 신독일악파의 손아귀로 넘어간 상태였죠. 아무런 세력도 없는 브람스에게 이들은 굉장히 버거운 상대였습니다.

계란으로 바위 치기나 다름 없었네요….

아직 스물일곱에 불과했던 브람스는 젊은이다운 패기로 '음악은 음악의 내적 정신, 즉 음악 그 자체의 논리를 따라가야지 문학에 의존하면 안 된다'는 주장을 담아 성명서를 작성했습니다. 오른쪽 페이지에 바로 그 성명서가 있어요.

율리우스 오토 그림의 동상
브람스의 평생 친구 중 하나였던 율리우스 오토 그림은 브람스뿐만 아니라 슈만, 클라라, 요아힘과도 어울려 다녔다. 이 동상은 그림이 숨을 거둔 독일 북서부의 도시 뮌스터에 세워져 있다.

『브람스 평전』(이성일 저, 풍월당)에서 발췌했습니다.

브람스가 소심한 줄만 알았는데 의외로 투사적인 기질이 있네요.

그도 그럴 게 신독일악파에는 여러 문제가 있었거든요. 그중에 특히 인종차별적이라는 점이 큰 비판을 받죠. 바그너는 잘 알려져 있다시피 지속적으로 유대인을 싸잡아 혐오하는 글을 써서 논란을 빚었습니다. 유대인들이 사회에 동화될 수 없고 진정한 예술을 할 수 없다는 식이었지요. 더 어이없는 사실은 이런 바그너의 주장에 동조하는 사람들이 꽤 많았다는 거예요. 지금은 거꾸로 바그너를 반유대주의자라고 비판하는 사람이 훨씬 더 많지만요.

그런데 다름 아닌 요아힘이 유대인이었어요. 이미 세상을 떠났지만 존경하는 선배 음악가였던 멘델스존도 유대인이었고요. 브람스는 자신

에 대한 비판은 물론 친구와 존경하는 음악가가 비난받는 상황에 분
노한 겁니다.

브람스가 이해돼요.

브람스, 요아힘, 그림, 또 다른 동료였던 베른하르트 숄츠 네 명은 자신
들의 선언문에 서명해줄 음악계 인사를 찾아 지지를 호소했어요. 하
지만 다 거절당하는 바람에 결국 네 사람의 이름으로만 성명을 발표
하게 됩니다. 아니나 다를까 피라미 같은 젊은 음악가들의 주장은 별
로 힘을 얻지 못했어요. 그러자 바그너는 곧바로 브람스와 요아힘을 공
격했고 리스트는 그냥 무시해버리면서 넷은 큰 조롱거리가 됐습니다.

질 게 뻔한 싸움이라 결말이 놀랍지는 않지만 브람스에겐 상처가 됐
겠는데요.

이 사건이 꽤나 큰 충격이었는지 브람스는 이후 다시는 예술계의 크고
작은 쟁점에 대해 공개적으로 의견을 내놓지 않았습니다.
걱정하지 마세요. 곧 이어지는 1860년대에는 브람스의 시대가 찾아옵
니다. 바로 이어가 보겠습니다.

브람스는 본보기가 될 만한 스승 없이 혼란스러워 하며 슬럼프를 겪는다. 브람스는 이를 극복하기 위해 과거의 음악을 연구하고 모방하면서 여러 걸작을 만들어낸다. 그런 브람스의 작품들은 신독일악파의 공격을 받는다.

음악적 슬럼프	클라라를 향한 사랑에 감정을 소진함. 동시에 슈만의 부재로 방향을 잃음. 자신이 받은 찬사에 부담감을 느낌.
	⋯▶ 자신을 『젊은 베르테르의 슬픔』의 베르테르로 묘사. 돌파구를 찾기 위해 연주 투어를 나섬.
	참고 이때 작곡하던 〈피아노4중주 3번 c단조〉는 '베르테르 4중주'라고도 불림.
바흐를 스승으로	안톤 루빈시테인과 공연하며 자신이 통상의 비르투오소적 연주를 원하지 않는다는 것을 깨달음.
	⋯▶ 바흐를 스승으로 삼고 변주곡 형식에 관심을 가지게 됨.
장인이 되는 과정	브람스는 클라라의 도움으로 데트몰트 궁정 음악가로 활동함.
	〈하프와 호른으로 반주하는 네 개의 여성 합창곡〉 브람스의 작품에서는 다소 찾아보기 힘든 톤 페인팅이라는 기법을 사용함.
	요아힘과 함께 100년을 거슬러 올라가는 캐논이나 푸가 등 대위법 작곡을 연습. **예** 〈a♭단조 푸가〉 WoO 8
	괴팅겐에서 아가테 폰 지볼트를 만나서 약혼함. 그러나 브람스는 연애를 현실적으로 생각하지 않았기 때문에 두 사람은 결국 헤어짐.
〈피아노 협주곡 1번 d단조〉	원래는 두 대의 피아노를 위한 소나타로 작곡. 추후에 피아노 협주곡으로 발전.
	처음에는 처참히 실패했지만 브람스 최초의 대작이자 걸작.
	1, 2악장은 베토벤의 〈합창 교향곡〉, 3악장은 베토벤의 〈피아노 협주곡 3번 c단조〉의 영향을 받음.
〈세레나데〉	고전주의적 경향성을 가진 작품으로, 작은 규모의 오케스트라를 위한 작품.
	'새로운 음악'을 추구하는 신독일악파의 공격을 받음.
	요아힘, 율리우스 오토 그림, 베른하르트 숄츠와 성명서를 내지만 큰 조롱거리가 됨. 이후 브람스는 공개적인 의견을 발표하지 않음.

IV

독수리의 비상

– 브람스의 도약

다른 가지에서 뻗어난 잎사귀 모두를 사랑하는 마음으로
브람스는 실내악이라는 오래된 장르에 자신의 독창성을 풀어냈다.
한없이 소심해 보이기만 하는 이 보수적인 음악가는
그 누구보다 다양한 장르를 편견 없이 받아들였다.
여러 종류의 나무가 단단히 뿌리내린 브람스의 세계에는
아름다운 음악들이 풍성하게 돋아난다.

복잡하고 깊은 울림이 있는 작품을 껴안고 산다는 것은
온갖 방법으로 작품에 관여한다는 뜻이다.

- 이언 보스트리지

01

가장 브람스다운 것

#실내악 #변주곡 #〈피아노5중주 f단조〉
#〈호른3중주 E♭장조〉 #호른 #징아카데미 #왈츠
#빈 #여행

브람스의 이십 대 후반은 훗날 펼쳐질 '브람스의 시대'를 준비해나가는 시간이었습니다. 이때 눈에 띄는 성과를 많이 냈던 건 아니지만 앞으로의 미래가 브람스의 시간이 되리라고 예고하기에는 충분했죠. 달리 말하면 서서히 그 모습을 갖춰가던 '브람스다운' 것들이 이 시점에 와서 본격적으로 완성형에 가까워지기 시작했다고도 할 수 있을 거예요.

1860년대 전반기 브람스는 자신이 가장 잘할 수 있는 게 무엇인지 고민하는 것처럼 피아노부터 실내악뿐 아니라 합창이나 가곡, 왈츠까지 다양한 장르를 섭렵했습니다. 그중에서도 이 시기 브람스의 창조성이 돋보이는 건 바로 실내악이죠.

실내악, 친구들과의 대화

브람스의 실내악은 단언컨대 낭만주의 시대 최고입니다.

아까부터 묻고 싶었는데 실내악이 정확히 뭔가요? 보통 음악은 실내에서 연주하잖아요. 실외악이 있는 것도 아니고….

클래식 연주회가 대부분 실내에서 공연되니 실내악만 '실내 음악'이라 하는 게 이상하게 들릴 수 있겠네요. 우선 실내악은 영어로 체임버(Chamber) 뮤직, 즉 방에서 이뤄지는 음악이라는 뜻이 맞습니다. 그러나 실내악이란 장르는 엄밀히 말해 두 명에서 열 명 정도의 소규모 연주자들이 따로 지휘자 없이 호흡을 맞춰가며 연주하는 앙상블 음악을 말해요. 흔히 현악4중주, 피아노5중주 등이라고 부르는 곡이 다 실내악이지요.

4중주, 5중주 같은 단어는 자주 들어봤는데 그게 다 실내악이었군요.

네, 이렇게 '실내'라는 장소로 음악을 구분하기 시작한 건 17세기 바로크 시대까지 거슬러 올라갑니다. 이 시절만 하더라도 대규모 음악은 교회나 오페라 극장에만 있었어요. 그러다 점차 궁정이나 저택의 살롱 같은 데서도 교회나 극장보다 규모는 작지만 더 섬세하고 아름다운 음악들이 연주되기 시작했죠. 그 음악을 교회와 극장의 음악과 구분하기 위해 연주되는 공간을 명시해서 실내악으로 불렀던 겁니다.

방에서 연주하는 소규모 음악이 실내악인 거네요.

맞아요. 그 공간에 아무나 들어올 수 없다는 의미랄까요? 그렇게 실내

악은 고전주의 시대에 와서 최전성기를 맞게 됩니다.

그 이후에는 인기가 사그라졌다는 말인가요?

물론 낭만주의 시대 들어서도 실내악의 전통이 이어지기는 했어요.
슈베르트도, 슈만도, 멘델스존도 아름다운 실내악을 여럿 작곡했죠.
하지만 실내악에 대한 대중의 관심은 이전 같지 않았습니다. 그래서인

노르웨이 베르겐의 트롤드쌀렌 실내악 공연장
오케스트라 공연이 이루어지는 전문적인 클래식
공연장에서는 보통 실내악 공연장과 콘서트홀을
따로 두는 경우가 많다. 일반적으로 실내악
공연장은 콘서트홀보다 더 작고 잔향 시간이 길게
유지되도록 설계돼 음색을 섬세하게 표현할 수 있다.
우리나라에는 세종문화회관이나 예술의전당 등에
실내악 전용 공연장이 마련돼 있다.

지 멘델스존과 슈만이 세상을 떠난 뒤에는 좀처럼 좋은 실내악 작품을 쓰는 작곡가들이 나타나지 못했어요.

하긴 작곡가들이야 대중이 좋아하는 걸 쓰기 마련이죠.

낭만주의 시대는 개성이 중시되던 시대예요. 이때 사람들은 무엇보다 연주자 개개인의 감수성과 기교를 중시했죠. 연주자가 개성을 드러내려면 여럿이 어울려서 연주하는 실내악보다는 독주나 독창이 유리했습니다. 그게 피아노 독주와 가곡의 인기가 높았던 이유기도 하고요.

사람이 많아지면 개성보다는 팀워크가 더 중요해지니까요.

그런데 브람스는 달랐어요. 시간이 갈수록 사람들의 관심에서 멀어지고 있던 실내악 장르에 도전한 겁니다. 브람스는 스물한 살 때인 1854년에 첫 실내악곡을 발표한 이후 1859년부터 매년 탄탄한 실내악 걸작들을 내놓아요. 브람스는 평생 실내악을 스물네 곡 작곡했는데 1859년부터 1865년 사이에만 일곱 개를 작곡했습니다. 여기서 특이한 건 브람스의 실내악 작품 중에 현악4중주가 세 곡밖에 안 된다는 점이에요.

그게 왜 특이한 건데요?

바이올린 두 대, 비올라 한 대, 첼로 한 대로 구성되는 현악4중주는

고전주의 시대의 음악가 요제프 하이든이 정립시킨 형태입니다. 그 이전에는 악기 구성과 형식이 제각기 달랐어요. 그러다 하이든이 예순여덟 편에 달하는 현악4중주 작품을 남기면서 이 편성이 가진 탁월함을 입증했고 이후 모차르트, 베토벤이 뛰어난 현악4중주 작품을 쏟아내면서 현악4중주가 실내악의 대표 주자로 자리 잡게 됩니다.

그러니 옛 형식에 관심이 많았던 브람스가 이렇게 정통성 있는 현악4중주를 고작 세 곡만 썼다는 사실은 좀 의외지요. 첫 번째 현악4중주가 발표된 게 브람스가 마흔이 되던 1873년이었으니 그나마 있는 작품들도 꽤 늦게 나온 편입니다.

워낙 선배들의 명곡이 많아서 부담스러웠으려나요.

그런 거 같아요. 첫 번째 현악4중주를 출판하기 전에도 이미 스무 곡 넘게 작곡했었는데 맘에 들지 않는다는 이유로 모두 파기했다는 이야기가 있으니까요. 하지만 균형이 잘 잡힌 현악4중주라는 그릇에 자유롭고 파격적인 낭만주의의 정서를 담아내는 일은 애당초

토머스 하디, 요제프 하이든의 초상, 1791년
하이든은 현악4중주뿐 아니라 교향곡의 토대를 닦은 음악가이기도 하다.

너무 어려웠는지도 몰라요. 그래서인지 브람스는 다양한 실내악 편성을 새롭게 시도했습니다.

편성도 새롭게 만들 수 있는 거군요.

그럼요. 브람스는 현악4중주에다가 비올라와 첼로를 한 대씩 더해서 현악6중주로 구성하거나 아니면 브람스가 가장 능숙하게 다룰 수 있었던 악기인 피아노를 더해 피아노5중주를 만들기도 했죠.
악기 편성을 바꾸는 건 인기를 얻는 데도 도움이 됐어요. 첼로나 피아노가 더해지면 현악4중주 구성보다 저음을 탄탄하게 받쳐줄 수 있는데다 다채롭고 풍성한 화음이 더해져 거의 오케스트라 같은 효과도 낼 수 있었으니까요.

저음이 인기가 있었던 거예요? 그래도 고음이 더 귀에 쏙 들어오지 않나요?

저음이 강조되거나 오케스트라의 규모가 커지면 아무래도 음악이 웅장하게 느껴지거든요. 이런 게 낭만주의가 원했던 숭고함인 거죠.

숭고함을 이런 맥락에서도 생각할 수 있네요.

🔊
56
브람스의 첫 현악6중주인 **〈현악6중주 1번 B♭장조〉** 2악장을 같이 살펴보겠습니다. 이 곡은 일명 '브람스의 눈물'이라 불릴 정도로 슬프

피아노5중주의 구성

바이올린 두 대, 비올라 한 대, 첼로 한 대, 피아노 한
대의 구성이다. 보통 무대 위에서 자리를 잡을 때는
현악기들이 앞에 앉고 피아노는 뒤쪽에 자리 잡는다.

고 아름다워요. 그 이유에서 드라마 〈스타 트렉〉부터 미하엘 하네케
감독의 영화 〈피아니스트〉 같은 작품의 배경음악으로도 쓰이곤 했죠.

영화에 많이 쓰였다면 엄청 극적이겠어요.

그런 편이죠. 실내악 특유의 섬세함이 잘 살아 있으면서도 극적이라는
점에서 재밌는 곡입니다. 이 곡의 2악장은 마구 눈물이 날 만큼 슬프
지만 나머지 악장들은 굉장히 밝고 따뜻해요.
브람스는 이 슬프디 슬픈 2악장을 피아노용으로 편곡해 클라라의 마
흔한 번째 생일에 선물했습니다. 그러면서 "제 작품에 대해 부디 길게

의견을 주면 좋겠어요. 나쁜 음, 지루한 부분, 예술적으로 균형이 깨진 부분, 감정이 차갑게 느껴지는 부분이 있다면 많이 지적해주세요"라고 편지를 보냈죠.

음… 브람스가 되게 잘 쓰고 싶었나 봐요.

이때는 〈피아노 협주곡 1번 d단조〉가 대실패한 데다 신독일악파를 겨냥해 쓴 성명서가 큰 조롱을 받았던 직후였기에 브람스로서는 한참 위축돼 있을 수밖에 없었습니다. 자신이 없으니 클라라에게 이렇게 적극적으로 의견을 구했던 거죠. 브람스는 다른 사람의 의견을 구하는 데 그치지 않고 존경해 마지않는 슈만과 영원한 우상인 베토벤 그리고 하이든과 슈베르트 같은 과거 실내악 거장의 작품을 참고하면서 점차 실내악 작곡 실력을 쌓아갑니다.

먼 길을 거쳐 온 피아노5중주

🔊
[57]
이어서 꼭 소개하고 싶은 실내악곡이 하나 있어요. 바로 **〈피아노5중주 f단조〉 Op.34**입니다. 전체적으로 뜨거운 열정이 느껴지면서도 브람스다운 품격과 치밀함이 한 번도 흐트러짐 없이 유지되는 참으로 놀라운 곡이에요.
그런데 이 곡이 완성되기까지 꽤나 파란만장한 일들이 있었죠. 그럼 천천히 시작해보겠습니다. 브람스가 이 곡의 작곡을 시작한 건 1862년 6월이었어요. 브람스는 처음에 이 곡을 바이올린 두 대, 비올

라 한 대, 첼로 두 대로 구성된 현악5중주로 구상했고 8월 말쯤 가서는 3악장까지 작곡을 끝냈죠. 브람스는 이걸 클라라에게 보내 검토를 부탁했습니다.

뭐만 하면 클라라에게 물어보는군요.

앞으로도 계속 그래요. 아무튼 브람스는 나머지 악장을 완성하자 이번에는 요아힘에게도 의견을 구합니다. 악보를 받아본 요아힘은 단번에 이 곡의 가치를 알아차리고 남성적인 힘과 활기가 넘치는 곡이라며 극찬했죠. 동시에 연주자로서 무리라고 느껴지는 부분은 또 솔직하게 얘기해줬어요. 후에도 몇 번씩 편지를 보내 이렇게 하면 어떨까, 저렇게 하면 어떨까 조언했고요.

요아힘은 바이올리니스트니까 그런 걸 잘 알겠죠. 좋은 친구를 둔 브람스가 부럽네요.

친구가 그토록 애정 어린 충고를 해주니 브람스의 고민도 마찬가지로 깊어질 수밖에 없었습니다. 결국 브람스는 현악5중주 구성을 포기하고 피아노를 넣어서 피아노 두 대가 연주하는 피아노2중주로 바꾸려 했죠. 그렇게 몇 달이 흘러 브람스는 이 곡을 피아노2중주 버전으로 재탄생시켰습니다. 그러곤 곧이어 빈에서 초연을 열었어요.

공연 반응은 어땠어요?

빈에서 한창 떠오르던 스타 피아니스트 카를 타우시크와 브람스가 연주했다는 것치고는 반응이 미지근했죠. 뭔가 고쳐야 하는 건 확실했으나 특별히 어디가 문제인지 갈피를 잡을 수 없었으니 브람스는 다시 고민에 빠져요.

마침 이 골치 아픈 개정 작업을 미뤄둘 만한 핑곗거리가 생겼습니다. 공연을 같이하면서 친해진 타우시크가 새 작품에 대한 좋은 아이디어를 제안했거든요. 자연스레 브람스의 관심은 그리로 옮겨갔죠.

그 아이디어가 뭔데요?

그건 일단 조금만 기다려주세요. 이 곡을 완전히 잊어버린 채 지내던 브람스를 일깨운 건 클라라였습니다. 초연이 끝나고 3개월이 지나도록 브람스로부터 이렇다 할 소식이 없자 클라라가 나서서 그 훌륭한 작품을 그대로 내버려둬서는 안 된다고 편지를 보냈거든요. 너무나 풍성한 곡이니 오케스트라로도 소화할 수 있을 거라고 수정을 재촉하면서요. 클라라의 편지는 새 작품을 쓰느라 한참 신이 나 있던 브람스를 또 한 번 혼란에 빠뜨렸습니다.

애써 외면 중이었는데….

이번에 실마리를 제시한 건 헤르만 레비라는 지휘자였어요. 레비와는 만난 지 얼마 되지 않았지만 금세 가까워져서 클라라의 편지를 받았을 적 브람스는 카를스루에라는 도시에 있는 레비의 집에서 머무르던

참이었습니다.

레비는 갈피를 못 잡고 헤
매는 브람스에게 기존의 피
아노2중주를 피아노5중주
로 바꿔보라고 제안했어요.
브람스는 친구의 말에 따라
이 곡을 피아노5중주로 수
정했습니다. 그 옆에서 레
비는 이 곡이 슈베르트 이
후 가장 아름다운 곡이 될
거라며 용기를 불어넣어 줬
죠. 그렇게 지금 우리가 아
는 걸작 〈피아노5중주 f단
조〉가 탄생하게 된 겁니다.

헤르만 레비의 초상
지휘자 헤르만 레비는 말년의 바그너에게 충실한
동료 음악가였다. 바그너는 기독교적인 내용을
다루고 있는 〈파르지팔〉의 초연을 앞두고 유대인인
레비가 기독교로 개종할 걸 요구했으나 후원자였던
루트비히 2세의 중재로 개종하지 않고 그대로 지휘할
수 있었다.

브람스는 친구 복도 많네요.

그렇죠. 참고로 오늘날 헤르만 레비는 바그너의 최측근 음악가로 더
유명한 사람이에요. 이때만 해도 바그너를 알지도 못했지만 10년쯤 후
레비는 바그너의 추종자가 되어 브람스와 멀어집니다.

바그너와 브람스 모두와 친하게 지내긴 힘든가 보군요.

워낙 성향이 극과 극이니까요. 우여곡절 끝에 이 작품이 〈피아노5중주 f단조〉라는 완성작으로 초연된 건 1865년 6월이었습니다. 작곡에 착수한 지 3년이 지난 시점이었죠. 시간이 오래 걸린 만큼 구성이 굉장히 탄탄한 작품이에요. 전체 4악장 가운데 어느 악장 하나 버릴 게 없습니다.

아래는 〈피아노5중주 f단조〉의 1악장 도입부 악보예요. 1바이올린, 첼로, 피아노의 양손까지 첫 네 마디를 똑같이 연주합니다. 여러 성부가 동시에 같은 선율을 연주하는 걸 유니즌이라고 하는데 다른 음이 섞이지 않으니까 선율이 상당히 강조되는 효과가 있습니다. 브람스는 이같은 유니즌으로 이 곡의 1주제를 표현했어요. 어딘가 어두우면서도 당당한 느낌의 주제가 강렬하게 시작되니 빨려들지 않을 수가 없죠.

🔊
58

첫 번째 주제에 이어서 **두 번째 주제**로 가볼게요. 이 곡은 이름에서도 알 수 있다시피 f단조로 시작했습니다. 그러다 두 번째 주제가 시작되

는 마디 33에서 c#단조로 바뀌어요.

브람스의 <피아노5중주 f단조>에서 c#단조로 전조하는 부분

앞서도 설명했듯 조성 사이에는 가깝다거나 멀다거나 하는 관계성이 있습니다. 그런데 f단조와 c#단조는 아주 먼 거리에 있는데도 이때의 조옮김은 자연스럽고 부드럽게 들려요. 이는 그 사이에 다리가 되어 줄 반음계 화성을 잘 사용한 덕분이죠.

브람스는 언뜻 고전적인 방식만 고집하는 것 같아도 작품을 자세히 살펴보면 바그너나 쓸 법한 불협화음을 자유자재로 쓰고 있다는 걸 알 수 있어요. 이를 통해 브람스의 음악은 단조로 된 슬픈 음악조차 장조가 지닌 열정을 품을 수 있게 됐습니다. 브람스는 전통을 지키면서도 새로운 걸 만드는 데 성공한 겁니다.

그렇게 고생하더니 멋지게 해냈네요.

브람스와 호른

새로운 시도라는 점에서는 브람스의 〈호른3중주 E♭장조〉 Op.40도 짚고 넘어가야 해요. 이 곡은 한 번도 주인공이었던 적 없는 호른의 입지를 다시 세웠습니다. 워낙 호른의 음색과 기량을 맘껏 뽐낼 수 있는 곡이라 호른 연주자들이 특별히 애정하는 곡이기도 하죠. 이 곡을 들어보면 호른의 매력을 깨달을 수 있을 거예요.

브람스가 호른을 좋아했나 봐요.

그렇다고 볼 수 있죠. 호른 연주자인 아버지로부터 연주법을 배운 적도 있었으니까요. 사실 호른은 뿔이라는 뜻의 이름이 말해주듯이 수백만 년의 긴 역사를 가진 악기입니다. 원시적인 형태의 호른은 동물의 뿔로 만든 신호용 나팔이었을 거예요.

동물 뿔로 만들었다고요?

물론 계속 동물 뿔로 악기를 만든 건 아니고 재료는 바뀝니다. 지금처럼 생긴 호른은 중세를 지나 17세기에 이르면서 나타났습니다. 당시 호른은 유럽 귀족들의 사냥터에서 신호를 주고받을 용도로 사용됐어요. 바로크 시대에 썼던 초기 형태의 호른을 가리켜 발트호른이라 하는데 이는 숲의 호른, 즉 사냥 호른이라는 뜻이죠.

1885년에 촬영된 빈 내추럴 호른 클럽의 사진
밸브가 달리지 않은 발트호른을 무척이나 좋아했던
브람스는 후일 빈 호른 클럽에 가입해 활동하기도
했다. 사진 한가운데 어깨에 호른을 걸친 수염 난
인물이 바로 브람스다.

그럼 이때 호른 소리를 들으면 사냥터를 떠올렸겠어요.

맞아요. 발트호른은 건반 역할을 하는 밸브나 피스톤 같은 장치 없이
불어넣는 숨의 힘 조절만으로 음의 높낮이를 바꿔야 했던 데다가 딱
몇 개의 음만 낼 수 있었습니다. 그런 이유로 자연 그대로다 해서 내추
럴 호른이라고도 불렸지요.

진짜 단순한 구조였네요.

네, 그건 옛날 트럼펫도 마찬가지였어요. 그런 트럼펫 또한 내추럴 트
럼펫이라 하고요. 이후 시간이 흘러 두 악기에 밸브가 달리게 되면서
야 비로소 음계에 있는 모든 음들을 소리 낼 수 있었습니다.

바로크 시대의 호른과 트럼펫

밸브와 배진동

밸브가 있어야 모든 음을 낼 수 있는 건가요?

그렇습니다. 그게 어떻게 가능한지 설명하기 위해선 우선 관악기가 소리 나는 원리를 말해야 해요. 호른이고 트럼펫이고 관악기의 음높이는 기본적으로 관의 길이로 결정이 됩니다. 긴 관에선 낮은 소리가, 짧은 관에선 높은 소리가 나죠. 모든 소리의 음높이란 1초당 공기가 진동하는 수인 주파수에 의해 결정되는데 이 진동이 곧 소리의 파동이에요. 관이 길어서 파동의 길이, 즉 파장이 길어지면 진동수가 줄어들기에 주파수가 낮을 수밖에 없어 낮은음이 되고 반대로 관이 짧아서 파장이 짧으면 주파수가 높아져 높은음이 되는 원리지요.

그래서 크기가 큰 악기들이 낮은음을 내는 거군요.

플루트보다 한 옥타브 더 높은 음을 내는 피콜로는 이 원리에 따라 플루트의 딱 절반 정도로 짧아요.

악기 길이에 나름 의도가 숨어 있었네요.

그럼 조금만 더 들어가 볼게요. 우리 눈에 보이지는 않지만 이론적으로 각각의 관에서 소리가 만들어지는 과정은 아래의 그림과 같습니다. 관을 불었을 때 관의 양쪽 끝에 배고리라는 게 생기고 중앙에 마디가 있는 형태의 파동이 나타나면서 소리가 나게 되죠.

양쪽이 열린 관을 불었을 때 나타나는 파동의 형태

그런데 실제로 관을 불면 미세하긴 해도 주 진동 외에 다른 진동들이 일어나요. 그 다른 진동이란 관의 길이의 이분의 일, 삼분의 일, 사분의 일… 이렇게 정수비로 계속해서 파장이 짧아지는 진동들이죠.

이게 다 무슨 소린지….

밑의 그림을 보면 이해할 수 있을 거예요. 가장 아래 있는 파동 하나
위로 처음에는 절반으로 쪼개진, 그 위에는 세 개로 쪼개진 파동들이
계속 있죠? 이 작은 진동들을 배진동이라고 하고 진동들이 각자의 길
이에 따라 만들어내는 음들을 기본음에 대한 배음이라고 해요. 하지
만 이 배음들은 자연 상태에서는 인간의 귀로 들을 수 없습니다.

기본음에 대한 배음

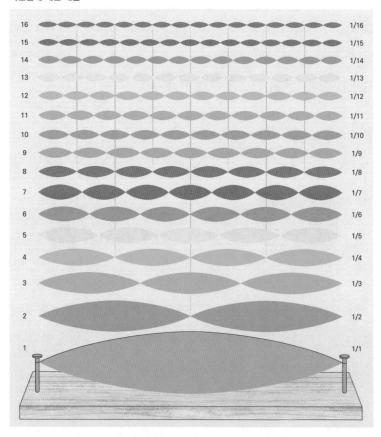

예를 들어 C음을 내는 관이 있다고 해볼게요. 이 관을 불면 C음이 나오지만 동시에 관 안에서는 방금 말한 정수비로 나누어지는 미세한 진동들이 만들어지죠. 그게 아래 그림에 있는 배음입니다. 그런데 호른이나 트럼펫 같은 관악기 연주자는 악기를 부는 힘을 조절해서 평소에는 들을 수 없는 배음들 중 하나를 들리게 할 수 있어요. 약간 어려운 말이지만 간섭 현상을 일으켜 배음렬에 있는 음들 중 하나만 소리가 크게 나도록 만드는 거죠. 이게 미끈한 관 하나 달린 내추럴 호른으로도 팡파레같이 간단한 곡들을 연주할 수 있었던 비밀입니다.

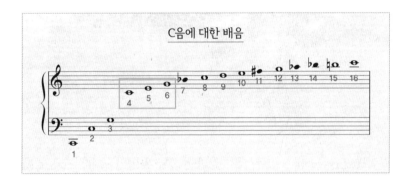

배음의 수는 열여섯 개나 되지만 소리 내기 쉬운 첫 구간엔 위 악보에 표시한 4번, 5번, 6번 음인 '도, 미, 솔'밖에 없어서 내추럴 호른으로는 제대로 된 선율을 연주할 수 없었어요. 그래서 주법이 하나 생겼죠. 바로 핸드 스토핑입니다. 호른 연주자들은 다음 페이지의 사진처럼 나팔 안에 손을 넣고 연주해요. 지금은 악기를 들고 있으려고 넣는 건데 한때는 손으로 공기를 조금씩 막아 배음 사이사이에 있는 음들을 내기도 했습니다.

호른을 연주하는 모습
호른의 복잡하게 얽혀 있는 관들에 밸브가 달려 있다.
연주자가 왼쪽 손으로 짚고 있는 건 레버로 밸브를
조작해서 여러 음을 낼 수 있게 해준다.

나오는 소리를 막으면 깨끗한 소리가 안 날 거 같은데요.

맞아요. 막아서 내는 음은 맑지 않다는 문제가 있었습니다. 그래서 사
람들은 또 한 가지 방법을 고안해냈어요. 크룩이라 하는 길이가 다른
보조 관들을 끼워 넣어서 전체 악기 길이를 조절하는 방식이었죠. 매
번 이렇게 크룩을 갈아 끼우기는 힘들었기 때문에 마침내 밸브 장치
가 발명됩니다.

잠깐만요. 관이 밸브 아닌가요?

아니요. 관에 밸브를 다는 거예요. 그러니까 모든 관이 밸브는 아닙니

다. 밸브가 호른에 도입된 건 19세기 초였어요. 복잡한 기술은 아니지만 그걸 악기에 적용하니 결과가 엄청났습니다. 밸브 장치를 몇 개만 달아도 단번에 길이가 다른 관 여러 개를 들고 다니는 효과를 얻을 수 있었죠. 대부분의 당대 작곡가들은 이 새로운 악기의

내추럴 호른과 크룩들이 담긴 상자
상자 속에 크룩이 장착된 내추럴 호른 하나와 여러 크룩들이 담겨 있다.

등장을 반겼고 슈만 역시 밸브호른의 모든 기능을 활용한 멋진 작품들을 남겼어요. 그런데 브람스는 달랐습니다.

밸브호른이 대중화됐던 1860년대에도 브람스는 내추럴 호른을 위한 〈호른3중주 Eb장조〉를 작곡했어요.

왜 굳이 옛날 악기를 골랐을까요?

기본적으로 내추럴 호른과 밸브호른은 음색이 달랐어요. 내추럴 호른 쪽이 조금 더 어둡고 차분한 소리를 냈죠.

게다가 원래 호른이라는 악기가 실내보다는 사냥터 같은 실외에서 사용되던 악기라 했잖아요. 사냥터에서 들렸을 호른의 느낌을 그대로 살리려고 하다 보니 최첨단 밸브호른보다는 사냥 호른이라고 불리던 옛 시대의 내추럴 호른을 택했던 거죠.

그리고 이 곡은 브람스가 어머니를 잃은 지 얼마 되지 않았을 때 작곡됐어요. 그때 느낀 슬픔이 브람스가 더 어두운 소리를 내는 내추럴 호른을 선택하게 하지 않았을까 싶습니다. 물론 브람스가 모든 작품에 자기 심정을 반영하는 건 아니었지만요.

브람스와 함께 춤을

다방면에 관심이 많았던 브람스는 춤음악인 왈츠를 굉장히 좋아했어요. 왈츠의 왕으로 잘 알려진 요한 슈트라우스 2세의 곡을 가리켜 "아쉽게도 내 작품이 아니"라며 부러움을 담아 칭찬하기도 했었죠. 저는 진지해 보이기만 하는 브람스가 여흥거리로 치부되던 왈츠를 좋아했다는 게 좀 의외로 느껴져요. 이 시기에 왈츠라고 하면 대중적인 인기는 높아도 그리 고상한 장르는 아니었거든요.

혹시 브람스가 춤추는 걸 좋아했나요?

강의 초반부 《헝가리 무곡》을 다루며 이야기한 적 있지만 브람스는 십 대 후반에 레메니와 어울려 다닐 때부터 춤곡에 관심이 많았죠. 젊었을 때부터 이런 음악들의 애호가였던 거예요. 1865년에는 직접 《열여섯 개 왈츠》Op.39를 작곡하기도 했고요.
이건 보수적인 음악관을 가졌던 브람스라 할지라도 대중적인 음악이라 해서 무시하지 않고 편견 없이 다양한 음악을 자기 것으로 소화했다는 뜻이기도 합니다. 이러한 포용력은 브람스 음악의 기반을 이루고

1895년경 브람스와 요한 슈트라우스 2세가 같이 찍은 사진
얼핏 브람스가 더 나이 들어 보이지만 이 사진 속 브람스는 예순두 살, 요한 슈트라우스 2세는 일흔 살이다. 두 사람은 매우 친했다.

있죠.

브람스 같은 사람은 어떤 왈츠를 쓸지 궁금해요.

브람스의 왈츠는 슈베르트나 베토벤의 점잖은 춤곡 같으면서도 동시에 자유로운 집시의 춤곡을 떠올리게 해요. 당시만 해도 하찮게 취급

되곤 했던 민속음악에 '고급 예술'을 결합하려고 노력했던 거죠.

편견이 없다는 게 대단한 거 같아요.

이때 왈츠를 작곡했던 데에는 다른 이유도 있었는데 그건 바로 브람스가 왈츠의 도시에 살고 있었기 때문이기도 해요.

왈츠의 도시라면… 빈인가요?

맞습니다. 1862년 가을 브람스는 빈에 첫발을 내딛게 됐죠.

음악의 도시 빈으로

비록 과거의 영화가 많이 퇴색됐음에도 빈은 유럽의 패권 국가였던 오스트리아 제국의 수도였습니다. 모차르트, 베토벤, 슈베르트가 활동했던 도시답게 빈은 여전히 파리와 함께 유럽 음악계의 중심이었어요.

아, 슈만도 빈에 가서 베토벤과 슈베르트 묘지를 방문했었죠.

브람스도 빈을 동경해왔지만 낯선 대도시의 공기는 브람스를 주눅 들게 하기 충분했지요.
그러나 브람스는 다행히 클라라와 다른 친구들을 통해 빈의 음악가들을 소개받아 금방 빈 음악계 안으로 들어갈 수 있었습니다. 브람스

는 기꺼이 빈의 환대를 즐기며 7개월간이나 머물렀어요. 평생토록 이어지는 빈과의 인연이 이렇게 시작됐습니다.

잘됐네요. 브람스 같은 인재는 큰물에 가서 놀아야죠.

여기서 잠시 빈의 1860년대 풍경에 관해 이야기해보고자 합니다. 당시 빈에는 커다란 변화가 일어나는 중이었어요.

다른 유럽 성곽 도시들과 마찬가지로 빈에도 외세의 침입을 막기 위한 엄청나게 높고 두꺼운 성벽이 도시를 둘러싸고 있었죠. 더 옛날이면 몰라도 나폴레옹 전쟁이 끝나고 유럽 열강의 힘이 재편되고 있던 이 시점에 높은 성벽은 도시의 성장을 저해하는 요소일 뿐이었어요. 제국의 수도 역할을 제대로 하기 위해선 성벽 너머로 도시가 확장될 필요성이 있었습니다. 그래서 1857년 당시 오스트리아 제국 황제였던 프란츠 요제프 2세는 이 성벽을 허물 걸 명령해요.

그런데 성벽이 얼마나 두꺼웠던지 허문 자리에 마차 여럿이 동시에 지나가도 끄떡없는 큰길을 내고도 공간이 많이 남았습니다. 결국 그 공간을 채우고자 당대 유럽 최고의 건축가가 총동원된 엄청난 규모의 공공 건축 프로젝트가 시작됐어요. 지금 빈 여행의 필수 코스인 빈 국립 오페라 극장, 정의의 궁전, 빈 미술사박물관, 빈 자연사박물관 등이 모두 이때 탄생했죠.

이렇게 빈은 극도로 화려하고 세련된 근대 도시로 거듭나는 듯 보였습니다만 여전히 도시의 정신은 지극히 구식의 관료 제도에 붙들려 있었어요. 귀족이나 시민 계급이나 변화하는 시대에 발맞추지 못한

채 이 거대하고 아름다운 도시 속을 헤맬 뿐이었습니다.

그래서 19세기 후반 빈 사람들은 그 허무함과 공허함을 채우고자 음악과 예술에 매달렸습니다. 경직된 정치 상황 탓에 예술이 발전할 수있었다는 건 역사가 베푸는 아이러니죠.

새로운 거장이 나타나길 갈망하던 찰나에 등장한 브람스는 그야말로 열풍을 불러왔어요. 빈에 도착해 열었던 독주회나 실내악 연주회 모두 큰 호응을 얻었습니다. 이때 브람스가 콘서트에서 선보였던 레퍼토리 가운데 빈 청중에게 유달리 큰 호응을 끌었던 곡이 있었죠. 이게

빈 국립 오페라 극장과 주변 거리의 풍경

〈헨델 주제의 변주곡과 푸가〉 Op.24입니다.

브람스와 변주곡

브람스는 변주곡을 정말 많이 만들었습니다. 오늘날까지 남아 있는 브람스의 작품을 악장들로 따로 셌을 때 대략 200여 개 정도 되는데 그중 변주곡 형식으로 된 게 120개가 넘는다고 하니까요.

와… 진짜 많긴 하네요.

변주란 어떻게 보면 가장 원시적인 작곡 방식이라고 할 수 있습니다. 사람들은 종이도 없고 기보법도 없던 시절부터 변주를 했어요. 변주곡은 단순했지만 그만큼 무언가를 더해 자신의 개성을 드러낼 여지가 많았습니다. 브람스가 변주곡에 관심을 가졌던 이유도 아마 여기 있을 겁니다.

앞서 변주가 브람스의 음악 스타일을 설명한다고 했었지요? 자신이 존경하는 작곡가들의 주제를 가져와 많은 변주곡을 만들었다고도 했고요.

슈만이 클라라를 위해 썼던 음악으로도 변주곡을 만들었잖아요.

그게 〈로베르트 슈만 주제에 의한 변주곡〉이었죠. 브람스는 슈만의 주제를 가져와 총 두 곡의 변주곡을 썼는데 나머지 하나가 1861년 작곡한 **〈슈만 주제의 네 손을 위한 변주곡〉 Op.23**입니다. 두 사람이 한 대의 피아노를 치는 연탄곡이죠.

이 곡은 첫 번째 '슈만 변주곡'보다 더 나중에 작곡됐음에도 표현의 범위를 훨씬 더 통제하고 있으니 참 특이합니다. 마치 무슨 고전주의자 선언이라도 하는 것 같아요.

표현의 범위를 통제한다는 게 도대체 무슨 뜻이에요?

중세부터 고전주의 시대까지 존재했던 엄격한 관습과 규칙들은 줄곧 표현의 폭을 제한해왔죠. 낭만주의 음악가들은 보통 그 관습을 깨려고 했지 지키려 하지는 않았습니다. 그런데 이 곡은 그런 추세를 거슬러 더 엄격했던 과거로 돌아간 것만 같아요.

그렇다 해서 이게 브람스의 음악의 고유한 특징이라고는 단정할 수 없는 게 같은 해에 나온 피아노곡 이른바 **〈파가니니 주제의 변주곡〉** **Op.35**를 보면 여기서는 다른 스타일을 구사하고 있습니다. 클라라가 '마녀 변주곡'이라고 했던 이 곡은 유독 기교를 강조하고 있다는 점에서 브람스의 여느 피아노곡과도 다르죠.

왜 또 이렇게 어려운 곡들을 썼나요?

그건 피아니스트 카를 타우시크 때문이었습니다. 아까 타우시크가 흥미로운 아이디어를 생각해낸 바람에 브람스가 〈피아노5중주 f단조〉의 개정 작업을 미뤘다고 했잖아요? 그 제안이 바로 파가니니의 주제로 화려한 기교용 연습곡을 써보라는 거였어요. 타우시크의 그 제안 덕분에 지금도 너무나 큰 사랑을 받는 브람스의 〈파가니니 변주곡〉이 탄생하게 된 거죠. 브람스와 타우시크는 성격도, 음악 스타일도 매우 달랐지만 서로에게 좋은 영향을 주는 친구였습니다.

브람스가 내향적인 성격인 줄 알았는데 의외로 친구가 많네요.

맞아요. 가만 보면 부러울 정도죠. 다시 브람스가 빈에 진출해서 선보

인 〈헨델 주제의 변주곡과
푸가〉 얘기로 돌아가겠습니
다. 이 곡은 브람스의 변주
곡 중에서도 가장 뛰어난
작품으로 바흐의 〈골드베
르크 변주곡〉이나 베토벤
의 〈디아벨리 변주곡〉과 어
깨를 나란히 하는 변주곡의
걸작이에요.

오늘날에 와서야 세 곡을
같은 선상에 둔대도 〈헨델
주제의 변주곡과 푸가〉를
작곡할 당시 젊은 음악가에

서른 살의 카를 타우시크 사진, 1871년
타우시크는 열네 살에 리스트의 수제자가 됐을
만큼 대단한 피아니스트였다. 장티푸스에 걸려 서른
살에 요절했지만 역사상 가장 위대한 피아니스트로
거론되곤 한다.

불과했던 브람스는 바흐와 베토벤의 곡을 많이 참고했습니다. 그 결과
〈골드베르크 변주곡〉에 담긴 구조적인 탄탄함과 〈디아벨리 변주곡〉에
담긴 다양성과 상상력을 갖출 수 있게 된 거고요.

바흐와 베토벤은 브람스와 떼어놓을 수가 없군요.

브람스는 각각의 변주들을 논리적으로 연결하면서도 이전 시대에는
상상할 수 없었던 방식으로 변주함으로써 두 대가의 스타일을 낭만주
의 방식으로 새롭게 해석해냈습니다. 빈의 청중들은 브람스라는 인물
이 음악의 전통에 대해 뛰어난 이해력을 가졌다는 걸 곧장 알아봤죠.

저는 이 곡이 언제 들어도 매력적인 음악이라고 생각합니다. 그 옛날에 만들어진 주제를 가지고 이렇게까지 사람을 음악 속에 끌어들이는 곡이 나올 수 있을까 싶을 정도로요.

바그너조차 이 곡에는 두 손 들었다죠. 1862년 빈에서 이 작품을 접하게 된 바그너는 "아직도 옛 형식으로 무엇을 할 수 있다는 것"에 감탄했다며 "낡은 방법이라도 그걸 제대로 사용할 수 있는 사람 손에 들어가면 과연 여러 가지가 가능하다"는 감상을 남겼어요.

바그너가 브람스를 덮어놓고 싫어하지는 않았군요.

그렇습니다. 이렇듯 빈 음악계에서 성공적으로 데뷔한 브람스였지만 이때까진 빈에 정착할 생각이 전혀 없었어요. 빈으로 오기 전 공석이 된 함부르크 필하모니 지휘자 자리에 지원한 상태기도 했고요. 아무래도 타지에서의 복잡한 삶보다는 가족이 있는 함부르크에서 안정된 삶을 살고 싶었던 거죠. 그런데 빈에 온 지 두 달 만에 함부르크로부터 좋지 않은 소식이 날아옵니다.

설마 떨어진 거예요?

네, 대신 브람스의 친구였던 성악가 율리우스 슈톡하우젠이 그 자리를 차지했죠.

브람스를 못 알아보다니….

1867년 슈톡하우젠이 사임하자 브람스는 그 자리에 한 번 더 지원했습니다. 그런데 이때도 다른 음악가를 뽑아요.

그 사람들도 나중에 땅 치고 후회했겠네요.

맞아요. 함부르크에서는 1894년에 와서야 브람스를 그 자리에 모시려 했죠. 이때 브람스는 "나는 이미 오래전에 다른 길을 가기로 했다"며 거절했다고 해요.

징아카데미의 브람스

직장을 얻지 못했어도 브람스는 자기의 서른 번째 생일을 가족들과 보내기 위해 함부르크로 돌아갔습니다. 함부르크에서도 브람스는 칸타타 〈리날도〉를 작곡하는 등 작품 활동을 게을리 하지 않았지만 어딘가 무료하다는 생각이 떠나지 않았어요. 그때 빈으로부터 연락이 옵니다. 빈의 징아카데미라는 단체에서 브람스에게 지휘자 자리를 제안했던 거죠. 브람스는 이 제안을 기꺼이 받아들였습니다.

징아카데미라니 그게 뭐죠?

쉽게 말하면 합창단이에요. 징을 영어로 하면 노래를 의미하는 싱 (Sing)이거든요. 브람스는 1863년 11월부터 1864년 3월까지 약 4개월간 빈 징아카데미에서 지휘했습니다. 하지만 3월 이후에는 브람스 스

스로 사임을 했지요.

직장을 갖고 싶어 했던 거 아닌가요?

브람스는 그저 생계 유지를 위해 일자리가 필요했던 것뿐 자리 자체에
는 크게 관심이 없었어요. 그리고 무엇보다 함부르크에 가서 꼭 해결
할 문제가 있었습니다.

이 시기 브람스의 어머니 크리스티아네는 일흔다섯, 아버지 요한은 쉰
여덟 살이었어요. 요한은 많이 약해진 크리스티아네의 입장을 전혀 배
려하지 않은 채 심하게 상처 주는 말을 자주 했대요. 그 정도가 어찌
나 심했는지 참지 못한 크리스티아네가 요한을 다락방으로 쫓아버렸
는데 브람스는 이 사태를 중재해야 했던 겁니다. 그러나 브람스가 가
도 별 진전이 없어 결국 집을 새로 구해 부모를 따로 살도록 했죠. 그
추가 비용은 브람스의 몫이었습니다. 브람스 본인의 사정도 넉넉치 않
았지만 이때부터는 어머니와 아버지 양쪽 모두에게 생활비를 보내야
했어요.

하지만 이런 생활도 1년 뒤 어머니인 크리스티아네가 세상을 떠나며
마무리됩니다. 어머니와 유대가 강했던 브람스는 어머니가 사망하자
함부르크라는 도시 자체와 멀어질 수밖에 없었어요.

이 시점부터 브람스는 주로 빈에서 머물게 됩니다. 함부르크에 있는 짐
을 모두 챙겨 이사를 한 건 아니었고 언제나 떠날 사람처럼 일정한 거
처를 정해두지는 않았어요. 무려 10여 년 동안이나 말이죠.

이해가 안 되네요. 그럼 불편할 텐데요.

우리 식으로 이야기하면 역마살이 좀 있었다고 할까요? 브람스는 항상 어딘가로 떠나고 싶어 하는 그런 사람이었습니다. 또 브람스는 여행을 아주 좋아했어요. 수입이 많았어도 일생 굉장히 검소한 삶을 살았던 브람스가 돈을 아끼지 않은 데가 여행이었죠.

어느 방랑 음악가의 여행

지금까지 우리가 따라온 젊은 시절만 봐도 브람스가 참 여러 곳을 돌아다녔다는 생각이 들지 않나요? 브람스에게 여행은 많은 의미를 가졌습니다. 여행을 통해 평소와는 다른 곳에서 숨 쉬면서 새로운 걸 배우고 일상의 방해 없이 작품에만 집중하기도 했죠.
그러던 1865년 브람스는 바덴바덴 근처의 작은 마을 리히텐탈에 별장을 마련했습니다. 슈만 가족의 여름 별장 바로 옆이었죠. 그후 브람스는 1872년도까지 거의 매해 리히텐탈에서 여름휴가를 지냈습니다.

그럼 클라라와 자주 만났겠네요.

그렇습니다만 브람스가 여름휴가를 리히텐탈에서 보낸 게 온전히 클라라 때문만은 아니었어요. 이 지역은 온천이 있어 워낙에 유명한 관광지기도 했고 특히나 예술가가 많은 동네였거든요.
여름휴가 동안 브람스는 이 작은 휴양도시에서 다양한 분야의 예술가

들과 친분을 맺게 됩니다. 조금 전에 등장한 헤르만 레비부터 당대 스타 메조소프라노 폴린 비아르도 가르시아, 『첫사랑』 같은 소설로 유명한 러시아의 대문호 이반 투르게네프, 조각가이자 사진작가인 율리우스 알가이어 등 많은 예술가들을 두루 사귀었죠. 이때 만난 율리우스 알가이어는 브람스와 평생 가는 친한 친구가 됐고요.

저렇게 몰려다니면 되게 재밌었겠어요. 부러운데요.

이들은 브람스에게 신선한 자극을 주었습니다. 알가이어의 소개로 알게 된 독일 낭만주의 회화의 거장 안젤름 포이어바흐의 작품은 브람스가 두고두고 좋아하는 그림이 되었죠.
포이어바흐의 작품은 독일 신고전주의의 명맥을 이어 고전을 훌륭하게 부활시켰다고 평가받습니다. 이 시기 미술계에서는 고전주의풍 화

리히텐탈의 풍경

법이 유행했어요. 그래서 이 시대 작품을 두고 흔히 신고전주의라 하는데 고전주의 음악이 그렇듯 안정된 구조와 균형감이 특징이라고들 합니다. 포이어바흐는 신고전주의적 양식에 낭만주의 시대의 감성을 더했죠. 그런 포이어바흐의 작품이 브람스의 마음에 든 것도 자연스러운 일 같아요.

안젤름 포이어바흐, 이피게네이아, 1862년
1829년생인 포이어바흐는 브람스와 비슷한 시기 태어나 동시대에 활동한 독일 화가로, 낭만주의 시대에 활동한 신고전주의 회화의 거장이다. 베네치아와 로마의 화풍에서 큰 영향을 받은 걸로 평가된다. 브람스는 포이어바흐에게 합창곡을 헌정하기도 했다.

그러게요. 브람스 작품에 대한 평가랑 비슷하네요.

브람스는 포이어바흐의 작품 말고 르네상스 시대의 이탈리아 회화도 무척 좋아했습니다. 음악에서 미술, 그것도 동시대부터 고전까지 관심의 폭이 상당히 넓었던 거지요. 브람스의 작품에 담긴 풍부함이 괜히 나온 건 아닙니다. 브람스는 제 일에 열중하는 것만큼이나 다른 분야에도 폭넓게 관심을 가지는 게 얼마나 중요한지 알았던 것 같습니다.

세상에 쓸모없는 지식이 없더라고요.

필기노트

01. 가장 브람스다운 것

브람스는 앞으로 다가올 자신의 시대를 준비한다. 실내악이 빛을 발하지 못하던 시기에 브람스는 실내악에 도전해 낭만주의 최고의 걸작들을 작곡했다. 그 어느 장르에도 편견을 갖지 않았던 브람스는 다양한 음악에 관심을 뒀다. 그런 브람스가 가장 많이 사용한 형식은 바로 변주곡이다.

실내악으로의 회귀　**실내악** 두 명에서 열 명 정도의 소규모 연주자들이 지휘자 없이 호흡을 맞춰가며 연주하는 앙상블 음악.

예 현악4중주, 피아노5중주

바로크 시대 음악은 주로 교회나 오페라 극장 같은 공간들에서만 연주됨. 그러다 궁정의 살롱 같은 곳에서 작은 규모로도 음악을 향유하기 시작함. 이게 실내악의 시초가 됨.

⋯→ 섬세하다는 특징이 있음.

고전주의 시대에 전성기를 맞지만 개성을 중시하는 낭만주의 시대에 실내악은 힘을 잃음.

⋯→ 브람스는 흐름을 거슬러 실내악에 도전해 여러 걸작을 남김.

예 〈현악6중주 1번 B♭장조〉 브람스의 첫 현악6중주이며 '브람스의 눈물'이라고 불림.

〈피아노5중주 f단조〉　브람스의 음악 형식이 전통적이나 내용은 세련됨을 보여줌.

유니즌 여러 성부가 동시에 같은 선율을 연주하는 것. 선율이 강조되는 효과를 줌. 〈피아노5중주 f단조〉에서 유니즌이 사용됨.

〈호른3중주 E♭장조〉　**내추럴 호른** =발트호른. 사냥터에서 신호용으로 사용. 배음렬의 음만 낼 수 있었음.

낭만주의 시대 밸브 장치가 발명돼 모든 음을 소리낼 수 있게 됨.

⋯→ 밸브호른이 대중화된 시기에 브람스는 의도적으로 어둡고 차분한 음색의 내추럴 호른을 사용했음.

다양한 변주곡　**〈헨델 주제의 변주곡과 푸가〉** 바흐의 구조적 탄탄함과 베토벤의 다양성과 상상력을 모두 지님.

〈슈만 주제의 네 손을 위한 변주곡〉 고전주의 시대 작품처럼 표현이 자제돼 있음.

〈파가니니 주제의 변주곡〉 화려한 기교 연습용 피아노곡.

⋯→ 브람스는 장르를 가리지 않고 다양한 음악을 작곡함.

젊은 음악가의 공간에는 교향곡의 선율이 흐른다
묵묵히 작품을 써가던 브람스는 결국 모두에게 인정받는 예술가가 되어
빈이라는 거대한 도시에 자기만의 방을 마련한다.
그곳에서 브람스만의 깊고 넓은 교향곡이 탄생한다.
브람스의 교향곡에서는 자기에 대한 믿음이 느껴진다.

존재한다는 것은 변화하는 것이다.
변화한다는 것은 성숙하는 것이며,
성숙하다는 것은 자신의 창조를 끝없이 계속하는 것이다.

– 앙리 베르그송

02

빈을 정복하다

#〈독일 레퀴엠〉 #빈 악우협회 #〈하이든 변주곡〉
#교향곡 #〈교향곡 1번〉 #〈교향곡 2번〉
#〈바이올린 협주곡 1번 D장조〉

리히텐탈에서 첫 여름을 보내고 브람스는 빈으로 돌아와 그해 가을과 겨울을 빈에서 났습니다. 때는 1865년, 브람스의 나이도 어느덧 서른두 살에 접어들었던 무렵이었죠.

브람스 어머니가 세상을 떠난 시점이 바로 이 겨울이에요. 머나먼 타지에서 어머니의 임종조차 지키지 못한 브람스는 어머니에게 차마 못다 한 말을 전하기라도 하듯이 한 작품에 몰두하기 시작합니다. 그게 브람스가 쓴 많고 많은 합창곡 중에서도 가장 훌륭한 작품으로 꼽히는 **〈독일 레퀴엠〉** Op.45이에요. 참고로 레퀴엠이란 죽은 사람의 영혼을 위로하는 진혼 미사에서 쓰이는 곡을 말하죠.

그럼 어머니의 장례 미사에서 연주하려고 만든 건가요?

그건 아니에요. 낭만주의 시대 레퀴엠은 하나의 합창음악 장르가 됐습니다. 이 곡도 미사가 아닌 일반 음악회장에서 연주하도록 작곡됐고요. 그러니 제목만 레퀴엠이지 교회에서 연주할 법한 종교적인 음악

은 아니라고 할 수 있습니다.

더욱이 이 곡의 제목에 '독일'이라는 단어가 들어가 있는 게 보이죠? 그건 이 작품이 보통 레퀴엠과 다르게 독일어로 된 가사를 채택했다는 뜻입니다.

그럼 원래는 다른 언어로 돼 있나요?

라틴어죠. 레퀴엠이라는 게 종교 의식에 쓰이는 노래였다 보니 가사로 쓸 문구도 철저하게 정해져 있었어요. 그런데 브람스는 정해진 레퀴엠 가사 대신 독일어 성경 여기저기에서 문장을 가져와 〈독일 레퀴엠〉을 완성했습니다. 가사가 독일어로 돼 있는 덕에 당시 독일 청중은 이 곡의 내용을 그 자리에서 이해할 수 있었죠.

가사를 알아들을 수 있는 자기 나라 노래가 최곤 거 같아요.

하지만 브람스가 청중들의 이해를 위해 독일어 성경 구절을 사용했던 것만은 아닐 겁니다. 이때는 독일 제국이 태동하려고 꿈틀대던 때였기에 독일인 예술가라면 독일만의 역사적 자부심을 불러일으킬 만한 무언가를 끊임없이 발굴해 발전시키려 했던 시기거든요. 루터가 성경을 독일어로 번역한 건 1534년으로 교황이 라틴어 레퀴엠 가사를 제정한 1570년보다 몇십 년이나 앞서 있었으니 독일어 가사로 쓴 〈독일 레퀴엠〉은 독일인들의 자부심을 고취하기 참 좋은 작품이었습니다.

세계를 위한 장송곡

어머니의 죽음이 브람스를 이 곡에 본격적으로 착수하게 한 계기는 맞지만 브람스가 이 곡을 처음 구상한 건 어머니가 돌아가시기 훨씬 전인 1856년이었습니다. 이해는 슈만이 세상을 떠난 시점이었어요. '죽음'을 처음으로 가깝게 목격한 브람스는 이즈음부터 죽음의 의미에 대해 진지하게 생각하며 차곡차곡 악상을 쌓아오고 있었습니다.

어머니뿐 아니라 슈만을 추모하는 작품이기도 한 거군요.

두 사람의 죽음만큼 브람스에게 강렬하게 다가온 사건도 없었겠죠. 일단 가사부터 봅시다. 이 작품의 가사를 독일어 성경에서 가져왔다고 했는데 사실 성경은 굉장히 방대한 책입니다. 무려 40명이 넘는 저자들이 1600여 년에 걸쳐 저술한 책이니 권수만 66권이 넘고, 장수로는 1189장, 절로 따지면 31102개나 된다고 하죠. 브람스는 이 방대한 성경 구석구석에서 20여 개 절을 가져와 이 작품을 만들었습니다.

와, 그걸 할 수 있는 정도면 엄청 신실했던 모양이네요.

브람스는 교회에 매주 꼬박꼬박 출석하지는 않았어도 스스로 루터교도라는 정체성이 강했습니다. 늘 성경을 가까이 두었다고 하니까요. 성경을 잘 알고 있지 않은 사람이 이렇게 성경의 여러 구절을 감동적으로 엮어낼 수는 없었을 거예요.

그러나 정작 브람스는 이 작품에서 죽은 이의 명복을 빌기보다 남은 사람들의 고통을 살피며 위로하고 있기 때문에 기독교 교리를 강조한다고는 보이지 않습니다.

기독교에서 위로하면 안 된다고 하진 않을 텐데 무슨 상관이죠?

이게 다소 특이하다는 걸 이해하기 위해서는 기독교에서 죽음을 어떻게 보는지부터 알아야 합니다. 기독교의 세계관에 따르면 인간은 죽을 때서야 육신을 벗고 죄로부터 해방돼 온전히 구원을 이룬다고 해요. 이렇게 보면 죽음은 끝이 아닌 거죠. 그래서 라틴어 레퀴엠에서는 첫 곡부터 "죽은 자에게 영원한 안식을 주소서"라고 기도하는 거고요. 하지만 〈독일 레퀴엠〉은 그렇지 않습니다.

2번 곡의 가사를 보세요. 브람스는 성경의 수많은 구절 가운데서도 슬픔을 표현하는 문장과 슬픔이 곧 사라질 거라 위로하는 문장을 고루 섞어놓은 걸 알 수 있어요. 특히 "죽음아 네가 쏘는 것이 어디 있느냐"는 6번 곡의 가사에서는 심지어 죽음에 저항하는 듯한 모습도 보입니다. 물론 그다음 곡에서는 다시 주 안에서 죽는 자들에게 복이 있을 거라 마무리하긴 해도요.

[2번 곡]

모든 육체는 풀과 같고 그 모든 영광은 풀의 꽃과 같으니 풀은 마르고 꽃은 떨어지되 (…) 여호와의 속량함을 받은 자들이 돌아오되 노래하

며 시온에 이르러 그들의 머리 위에 영영한 희락을 띠고 기쁨과 즐거움을 얻으리니 슬픔과 탄식이 사라지리로다.

[6번 곡]

(…) 이 썩을 것이 썩지 아니함을 입고 이 죽을 것이 죽지 아니함을 입을 때에는 죽음을 삼키고 이기리라고 기록된 말씀이 이루어지리라. 죽음아 너의 승리가 어디 있느냐, 죽음아 네가 쏘는 것이 어디 있느냐

[7번 곡]

지금 이후로 주 안에서 죽는 자들은 복이 있도다 하시매, 성령이 이르시되 그러하다 그들이 수고를 그치고 쉬리니 이는 그들의 행한 일일 따름이라 하시더라.

안에 이야기가 있는 것처럼 다이내믹하네요.

맞아요. 소중한 사람을 잃어 슬픔에 빠진 사람을 위로하기 위해 썼다는 게 느껴지지 않나요? 가사에 담겨 있는 마음만큼이나 음악도 감동적이에요. 전체 75분이라는 시간이 무색하게 빠져들죠.

아무리 감동적인 음악이라도 솔직히 너무 긴 거 아니에요?

그렇긴 해도 레퀴엠이라는 장르가 워낙 극적인 데다 그 시간을 채우는 소리의 결도 굉장히 다양하기 때문에 전혀 길게 느껴지지 않아요. 이 작품의 일곱 곡 모두 전체적으로 어둡고 장엄하면서 어딘가 신비롭

고도 아름다우니 지루할 틈이 없습니다. 모두 느리며 진지하지만 그 느림의 색깔이 일곱 가지로 다 다르죠. 게다가 이 작품은 합창 기법의 '끝판왕'이라고 해도 될 정도로 온갖 시대의 갖가지 작법이 총집합돼 있어요. 주로 혼성 4부 합창과 오케스트라 연주가 곡들을 이끌어가는 데 중간 세 곡에서는 바리톤과 소프라노 독창도 등장합니다.

곡	편성	조성	박자	빠르기말
1	혼성 4부 합창	F장조	4/4	매우 느리게 표정을 가지고
2	혼성 4부 합창	b♭단조	3/4	느리게 행진곡풍으로
3	바리톤 독창과 합창	d단조	2/2	적당하게 천천히
4	혼성 4부 합창	E♭장조	3/4	적당히 동요하듯이
5	소프라노 독창과 합창	G장조	4/4	천천히
6	바리톤 독창과 합창	c단조	4/4	천천히
7	혼성 4부 합창	F장조	4/4	장엄하게

〈독일 레퀴엠〉은 일곱 곡이 하나의 완전체라 전곡을 한 번에 듣는 게 좋지만 그래도 일부만 듣고자 한다면 가사로도 소개해드린 2번 곡과 6번 곡을 추천합니다. 2번 곡은 따로 떼어 듣기 좋고 6번 곡은 하이라이트라 가장 강렬하니 말이죠. 일단 2번 곡을 같이 보겠습니다.

🔊 **2번 곡**만 해도 연주 시간이 13분쯤 돼서 그렇게 짧지는 않아요. 이 곡은 A-B-A-C-D의 5부 형식인데 이건 상당히 특이한 형식입니다. 흔히 쓰이는 A-B-A 형식에다 C와 D를 붙여 5부 형식으로 만든 거니

까요. 아마 전체가 337마디나 되다 보니 A-B-A 형식으로는 담아내기 힘들다고 판단해 이런 형식이 나온 거 같아요. 브람스는 이 다섯 부분을 각각 베드로전서에서 두 절, 야고보서와 이사야서에서 한 절씩 가져왔습니다.

구조	A	B	A	C	D
성경 출처	베드로전서 1장 24절	야고보서 5장 7절	베드로전서 1장 24절	베드로전서 1장 25절	이사야서 35장 10절
가사 내용	인간의 유한함	신을 기다림	인간의 유한함	신의 영원함	시온의 영광

보니까 전부 다 해서 A, B, C, D 네 개 아닌가요? 그게 어떻게 5부 형식이 되나요?

첫 부분인 A가 두 번 반복되거든요. 차근차근 설명해볼게요. 일단 A와 C에 해당하는 베드로전서의 두 구절은 무한한 힘을 가진 신 앞에서 인간이 얼마나 유한한지를 대구로 말하는 내용이라 쌍으로 같이 읽어야 말이 됩니다. 그런데 브람스는 이 둘을 곧바로 대조시키지 않는 대신 A 다음 오는 B에 "신께서 강림하시기까지 길이 참으라"는 내용의 야고보서 5장 7절을 놓아서 결국 작은 대칭 구조를 만들어내요. 그러니까 인간의 유한함을 이야기하는 A 다음에, 신을 기다린다는 B, 다시 A로 돌아와 인간의 유한함을 노래하는 A-B-A 형식이 되는 거죠. 그다음에 드디어 신의 영원함을 노래하는 C가 힘차게 등장해 더 큰 대칭을 이루게 됩니다. 그리고 시온의 영광을 찬양하는 D로 끝을

맺어요.

절묘하네요.

인간의 영역과 신의 영역을 나눈 거니까요. 브람스는 이 곡의 빠르기를 '느리게, 행진곡풍으로'라고 지시했어요. 여기서 행진곡은 당연히 장송 행진곡입니다. 브람스는 레퀴엠을 행진곡처럼 흥미진진하고 긴박감 있게 표현하기 위해 다양한 텍스처를 활용했어요. 특히 오른쪽 페이지의 악보가 다루는 **클라이맥스 직전에 긴장이 고조되는 부분**에서 그걸 잘 알 수 있죠.

텍스처는 또 뭔가요?

서로 다른 음악 소리가 합쳐지는 방식을 말합니다. 크게 폴리포니 텍스처와 호모포니 텍스처가 있지요. 우선 그리스어로 폴리란 '많은'이라는 뜻으로 폴리포니는 각 성부가 제각각 다른 선율을 노래한다는 거예요. 오른쪽에 있는 위 악보를 보면 여러 선율이 막 섞여서 진행된다는 걸 한눈에 볼 수 있죠. 그렇다고 이 성부들이 아무렇게나 노래하는 건 아니랍니다. 이번 강의에서 종종 언급한 대위법에 맞게 배치된 겁니다.
반면 그리스어로 호모란 '같은', '하나의'라는 의미라 호모포니는 하나의 주된 선율을 둔 채 나머지 성부들이 이 선율을 화음으로 뒷받침해주는 방식이죠. 오른쪽 아래의 악보를 보세요. 밑의 화음이 맨 위에

오는 선율을 보조하면서 이어지는 게 보일 겁니다.

두 텍스처를 표로 정리하면 다음과 같습니다.

폴리포니	여러 개의 선율이 각 성부에서 나오는 것 (성부끼리는 대위법에 맞게 진행)
호모포니	하나의 주된 선율이 있고 나머지 성부들이 화성적으로 뒷받침하는 것 (성부들의 화음은 화성법에 맞게 진행)

짚어드린 두 악보는 2번 곡의 마지막 부분인 D로, 위 악보에서 아래 악보로 노래가 이어집니다. 그런데 "여호와의 속량함을 받은 자들이 (Die Erlöseten des Herrn werden)"까지는 폴리포니로 몰아가듯 부르다가 "돌아오되 노래하며 시온에 이르러(wiederkommen, und gen Zion)"는 한 음 한 음 강조해서 호모포니 텍스처로 노래해요.

엄청 다른 구성이 붙어서 나오는데 이상하지 않나요?

네, 파격적인 방식이지만 굉장히 자연스럽게 이어지죠. 괜히 이 곡에 합창 기법이 총집합해 있다고 말한 건 아닙니다. 다채롭게 변화하기 때문에 길다고도 느껴지지 않고요. 각 곡은 물론이고 곡과 곡 사이도 치밀하게 연결돼 있으니 전체를 들었을 때 그 가치를 제대로 느낄 수 있어요.
하지만 이 작품이 1867년 빈에서 초연됐을 때는 전체가 아니라 그중 세 곡만 공연하는 바람에 반응이 미적지근했다고 해요.

브람스가 꽤나 아쉬워했을 거 같네요.

공들인 작품을 선보이는 자리인데 곡 전체를 제대로 공연하지 못했으니 그랬을 거 같아요. 하지만 그 이유 말고도 브람스는 내내 뭔가 빠진 느낌을 지울 수가 없었습니다. 사실 이때 이 작품은 여섯 곡으로 돼 있었거든요. 고심 끝에 브람스는 온화하고 감미로운 곡을 하나 더 써서 5번 곡으로 넣었고 〈독일 레퀴엠〉은 이렇게 총 일곱 곡이 됐습니다.

완성된 버전의 〈독일 레퀴엠〉이 라이프치히 게반트하우스에서 다시 초연됐을 때, 반응은 그야말로 폭발적이었어요. 브람스는 독일뿐 아니라 스위스, 네덜란드, 영국, 심지어는 저 멀리 러시아에서까지 엄청난 찬사를 받으며 유럽 최고의 작곡가로 등극하게 됩니다.

드디어 브람스가 외국에까지 이름을 떨치네요.

그렇습니다. 이렇듯 합창곡으로 유명해지다 보니 브람스는 1870년대 초반까지 많은 합창곡을 쓰게 돼요. 이어지는 5년간은 평생 악기만을 위한 기악곡에 목숨 걸었던 브람스가 성악 그것도 합창음악에 집중했던 독특한 시기입니다. 〈알토 랩소디〉나 〈운명의 노래〉, 〈승리의 노래〉 같은 명곡들이 이 시기에 탄생했죠.

브람스는 성악이나 기악이나 다 잘했나 봐요.

그렇죠. 《헝가리 무곡》이 엄청난 히트를 친 것도 이 시기고요. 발표한 작품이 연이어 성공하자 브람스는 작곡 외에 다른 일은 안 해도 될 만큼 큰돈을 벌어들입니다.

브람스에게 난생처음 여유가 생겼겠어요.

여유를 반영하듯 달콤한 사랑의 감정이 충만한 노래도 여러 편 나와요. 물론 이런 로맨틱한 노래들을 작곡한 보다 직접적인 이유는 이 시

기 브람스가 사랑의 열병을 앓고 있었기 때문일 테지만요.

브람스를 사랑하세요…?

이제 사랑은 안 할 것 같더니만….

브람스는 결혼의 굴레에 속박되지 않으려 한 거지 로맨스를 싫어했던 건 아닙니다. 오히려 브람스는 쉽게 사랑에 빠지는 편이었어요. 자신의 노래를 부른 가수에게도, 자기 제자에게도, 심지어는 클라라와 슈만의 딸에게도 사랑을 느꼈습니다.

아니, 클라라의 딸한테요?

셋째 딸인 율리 슈만이었죠. 1869년 브람스가 율리에게 빠졌을 때 브람스는 서른여섯, 율리는 스물넷이었어요. 율리가 자라는 과정을 다 지켜본 브람스였지만 빼어나게 아름다운 여인으로 성장한 율리에게 자연스레 마음을 빼앗겼던 것 같습니다.

하지만 워낙에 소심했던 브람스는 맥 빠지게도 자신의 감정을 한 번도 드러내지 않았어요. 그러니 율리 역시 브람스의 감정을 몰랐고요. 이후 율리는 이탈리아 출신의 귀족과 약혼을 해버리고 맙니다.

우물쭈물하다가 고백 한 번 못 해보고 실연당했군요.

그래도 브람스는 율리의 결혼을 축하하는 의미로 곡 하나를 써 내려갑니다. 그게 바로 **〈알토 랩소디〉 Op.53**이에요. 이 곡은 제목처럼 알토 독창이 주를 이룹니다. 가사는 괴테의 「겨울의 하르츠 여행」이라는 시에서 가져왔지요. 겨울 여행이라는 키워드가 슈베르트의 《겨울 나그네》를 떠

1868년 스물세 살의 율리 슈만

올리게 하지 않나요? 사랑을 잃은 자의 마음을 표현한다는 점에서는 더 비슷합니다.

그렇담 꽤 쓸쓸하겠네요.

클라라가 음악에 담긴 슬픔 때문에 충격받았다고 표현할 정도로 울적하죠. 시작과 동시에 현악기가 고통에 떨듯 저음을 냅니다. 곧이어 알토의 목소리가 오케스트라 소리에 보조하는 것처럼 탄식하며 절망을 토해내요. 이어서 남성 합창단의 소리가 더해지죠. 알토 독주와 남성 합창, 관현악이 함께하는 이 곡의 구성은 무척 독특합니다. 풍부하면서도 과하지 않게 감정을 처리하는 솜씨도 놀랍고요.

실연 탓에 마음이 많이 아프긴 했나 봐요.

그래도 브람스는 곧 상처를 딛고 일어서 새로운 길로 나아갑니다.

빈 악우협회의 예술 감독

나날이 더 큰 명성을 얻고 있었던 브람스는 여기저기서 러브콜을 받게 됐는데 그중 하나가 빈 악우협회의 예술 감독 자리였어요. 하지만 작곡할 시간을 뺏기고 싶지 않았던 브람스는 이 자리를 포함해 모든 제안을 거절합니다.
그러나 1872년 빈 악우협회가 다시 브람스에게 같은 자리를 제의했을 때는 받아들였죠.

악우협회라니 이름이 좀 특이하네요.

음악 친구라는 뜻의 악우(樂友)입니다. 독일 말로는 '무지크페라인'이라고 하는데 19세기 초반에 세워진 단체예요. 최고의 오케스트라라고 평가받는 빈 필하모니의 전신이죠.
브람스가 예술 감독으로 부임했던 시기는 빈 악우협회 전용 콘서트홀이 건립되면서 단체의 입지가 더욱더 굳건해지던 때였습니다. 브람스는 아마추어 단원들을 전문 음악가들로 교체하고, 연주회에서 굉장히 혁신적인 곡들을 선보였어요.

무지크페라인의 대공연장
무지크페라인은 빈 악우협회를 줄여서 부르는
말이었으나 요즘은 주로 이들이 상주하는 공연장을
가리킨다. 무지크페라인은 현재까지도 옛 모습
그대로 사용되고 있다. 매년 1월 1일에 빈 필하모니
신년 콘서트가 열리는 곳이기도 하다.

어떻게 혁신적이었는데요?

브람스의 연주 레퍼토리에는 한창 새롭게 발굴되던 바로크 시대 음악
들이 대거 포함됐고 하이든부터 모차르트, 케루비니, 베토벤에 이르
는 고전시대 음악가는 물론 멘델스존, 슈베르트, 힐러, 폴크만, 슈만
등 자신이 존경하는 작곡가들과 제대로 평가받지 못했던 동시대 작곡
가들의 작품까지 포함돼 있었죠. 바로크 이전부터 동시대까지 골고루
안배된 이 레퍼토리는 오로지 브람스가 정했습니다.

브람스의 큐레이션이군요.

브람스의 취향이 듬뿍 들어가 있다 보니 프로그램이 너무 진지하고 심각한 거 아니냐는 비판이 일기도 했어요.
실제로 브람스는 3년 만에 적극적인 성격에 청중이 원하는 음악을 빠르게 알아챘던 인기 지휘자 요한 헤르베크에게 밀려 예술 감독직에서 물러나죠. 오해하지 말아야 할 게 브람스의 퇴임은 우호적인 분위기에서 이루어졌습니다. 대중성에서 밀린 것뿐이지 브람스의 능력이 더 뛰어나다는 걸 의심하는 사람은 한 명도 없었어요. 브람스는 이후로도 오랫동안 빈 악우협회 위원회에 소속돼 있으면서 열정적으로 아카이브나 도서관 등의 운영에 참여했답니다.

이 시대의 교향곡

브람스는 스스로 물러나려고 했던 것처럼 사임하자마자 다시 작곡에 몰두했습니다. 어느덧 사람들은 당당히 빈 음악계의 중심에 자리 잡은 브람스에게 큰 기대를 걸기 시작했습니다. 브람스가 베토벤 이상으로 위대한 교향곡을 써줄 수도 있지 않을까 생각하는 사람들이 늘어갔고요.

상당히 부담스러웠을 거 같네요.

브람스는 친구인 헤르만 레비에게 "항상 거인의 뒤를 따라가며 그의

음악을 듣는 나 같은 사람의 심정이 어떠한지 너는 모를 거야"라며 직접 부담감을 드러내기도 했습니다. 오죽하면 교향곡은 절대 쓰지 않을 거라고 말한 적도 있고요.

그도 그럴 게 1870년대 중반까지 아무도 베토벤만큼 위대한 교향곡을 내놓지는 못했습니다. 그렇기에 교향곡이란 베토벤이 인류에게 남기고 간 선물처럼 인식됐죠. 게다가 이미 10여 년 전부터 신독일악파가 새로운 시대에 걸맞은 방식으로 베토벤의 유산을 계승하겠다며 자신들만의 형식을 찾아나가고 있었잖아요. 교향곡을 쓰기 위해선 이미 한 차례 받아본 바 있던 이들의 세찬 비난에 맞서야 하는 동시에 청중의 기대까지 만족시켜줘야 했습니다.

흠… 그런데 왜 베토벤처럼 쓰면 안 되는 건가요?

안 되는 게 아니라 그럴 이유가 없는 거죠. 강의 시간에 몇 번 "왜 베토벤 같은 음악이 지금은 안 나오냐"는 질문을 받은 적이 있어요. 그러면 저는 "베토벤이 그 시대 문법으로 할 수 있는 최고를 이미 다 했는데 지금에 와서 베토벤처럼 다시 쓰는 게 의미가 있을까"라고 되묻곤 했죠.

이건 음악의 본질과도 관련이 있는 얘기입니다. 음악이 단순한 생산품이라면 조건만 조금씩 바꿔서 얼마든지 비슷한 걸 다시 만들 수 있었겠죠. 그러나 음악은 예술이기에 시간이 흐른 뒤 똑같이 재현한다는 건 아무 의미가 없습니다.

하긴 지금 서울에 타지마할을 세운대도 그게 걸작이 되겠나요.

브람스는 이 사실을 너무나 잘 알고 있었어요. 그래서 선뜻 교향곡을
작곡할 수가 없었죠. 그만큼 자신이 오케스트라를 잘 다룬다고 생각
하지도 않았고요.

브람스는 사실 말로만 교향곡을 거부했지 누구보다도 교향곡에 대한
열망이 컸습니다. 1855년 스물두 살 때부터 교향곡을 꼭 쓸 거라 마
음먹었으니 이 시점까지 20년 동안 혼자서 차곡차곡 준비해왔던 거
죠. 역사와 전통뿐 아니라 개성과 시대성이 살아 있는 교향곡을 만들

브람스의 서재
브람스는 1871년부터 빈 카를스가세 4번지의
아파트에 터를 잡고 살았다. 위의 사진은 그 아파트에
마련돼 있던 서재다. 브람스는 검소하게 살았지만
악보를 사모으는 데에는 많은 돈을 썼는데 사진에서
그 흔적이 느껴진다.

고자 하는 목표 아래서 브람스는 세상의 빛을 보지 못한 고악보를 발굴하고 수집해 직접 손으로 베껴 쓰면서 분석했습니다. 브람스의 음악은 이런 훈련을 통해 끊임없이 성장했죠. 그렇게 교향곡이라는 고지도 점점 가까워지고 있었습니다.

브람스는 노력하는 천재인 거 같아요.

그렇지만 그 노력은 비난의 대상이 될 때도 많았죠. 신독일악파는 물론 동시대를 살았던 철학자 니체도 브람스에게 과거에 너무 집착하는 거 아니냐 했을 정도로요. 다만 브람스는 이 비난이 불러오는 오해와 달리 몇 차례 강조했듯 과거에만 몰두했던 사람은 아닙니다.
여기서 브람스의 〈하이든 주제에 의한 변주곡〉 얘기를 해야겠군요. 이 곡은 브람스가 오케스트라만을 위해 쓴 첫 번째 작품입니다. 제목처럼 하이든의 **〈관악 오케스트라를 위한 성 안토니 코랄〉**이라는 곡 일
부를 변주한 작품이죠.

드디어 브람스가 오케스트라 곡을 쓴 건가요?

네, 이번에도 브람스는 과거의 선배들이 쓴 많은 곡들을 참조했어요. 하지만 모든 걸 새롭게 만들었죠. **이 곡의 여덟 번째 변주**는 언뜻 한 성부가 다른 성부를 모방하는 캐논처럼 보여도 사실은 캐논이 아니에요. 이건 조금 부수적인 얘기라 핵심만 말하자면 옛날 형식들을 참고했음에도 그대로 사용하지 않고 시대에 맞게 발전시켰다는 겁니다.

1873년 브람스는 자신의 지휘로 이 곡을 초연해 큰 찬사를 받았어요. 그리고 비로소 자기가 오케스트라도 잘 다룰 수 있는 작곡가라는 확신을 갖게 됐고요. 이로부터 3년 후인 1876년 브람스는 마침내 첫 교향곡을 완성합니다.

베토벤을 넘어서

그렇게 오랜 시간을 준비한 끝에 빛을 본 브람스의 〈**교향곡 1번**〉 **Op.68**은 베토벤의 〈운명 교향곡〉과 굉장히 비슷했어요.

또 베토벤이에요? 이쯤 되면 베토벤의 저주인지 축복인지….

첫 번째 피아노 협주곡인 〈피아노 협주곡 1번 d단조〉를 쓸 때 베토벤의 기본적인 틀을 참고한 것과 비슷한 맥락이었죠. 베토벤의 〈운명 교향곡〉의 조성이 1악장부터 4악장까지 c단조-A♭장조-c단조-C장조로 진행되는데 브람스의 〈교향곡 1번〉의 조성은 c단조-E장조-A♭장조-C장조로, 시작과 끝이 같습니다.

뭐 이 정도야 비슷할 수도 있는 거 아닌가요?

그렇긴 해요. 어쨌든 베토벤이 위대한 건 단순히 c단조가 C장조로 이어지게 하지 않고 c단조로 시작해 온갖 역경과 투쟁을 표현하면서 결국 C장조라는 승리에 이르는 서사를 만들어냈다는 거잖아요? 먹구름

이 가득하던 하늘에 갑자기 환희의 햇살이 들이치는 것처럼 자연스럽게 말이죠.

브람스는 베토벤이 서사를 만들어가는 방식을 따르면서도 마냥 무겁지도 가볍지도 않게 균형을 잘 잡았어요. 1악장과 4악장에 각각 서주를 둬 각 악장 사이의 연결을 긴밀하게 유지한 것도 베토벤의 방식이었죠. 하지만 만약 이 곡이 단순히 베토벤을 따르는 데서 그쳤다면 지금 우리가 교향곡으로 브람스를 기억하진 않았을 겁니다. 브람스는 이에 더해 자기만의 방식을 개척해 이 곡에 반영했어요. 그중 가장 독특한 건 대위법적인 표현들이 있다는 점입니다.

브람스의 솜씨는 1악장 도입부부터 드러나요. 다음 페이지를 보세요. 관악기는 내려가는 음을, 현악기는 올라가는 음을 연주합니다. 이 두 선율이 나란히 진행되며 대위법을 펼쳐나가는 겁니다. 현악기와 관악기 음 모두 반음계로 상행하면서 묘한 느낌을 자아내고요.

두 선율이 다르게 보이긴 하네요.

이 짧은 서주가 끝나고 등장하는 1주제는 굉장히 역동적인 분위기로 시작합니다. 저는 이 1주제를 들을 때마다 아주 치밀하다는 생각이 들어요. 이게 하나로 들리지만 실제로는 세 가지 각기 다른 음형이 모여 만들어진 거거든요. 보통 다른 교향곡에서는 주제를 제시할 때 같은 악기가 쭉 이어서 연주하는데 여기선 악기들이 하나씩 순서대로 넘겨받으며 연주하니 특이하죠.

브람스 <교향곡 1번> 1악장 도입부

하나씩 따로 연주한다고요?

페이지를 넘겨 악보를 보면 알 수 있듯 처음에는 플루트, 오보에 같은
목관악기가 상승하는 동기를 연주합니다. 그걸 첼로가 받은 다음 이
어서는 바이올린이 연주해요.

그냥 들으면 그렇게 악기들이 주고받는지도 몰랐겠어요.

굉장히 자연스럽죠? 이 곡은 전체적으로 어떤 파트에서 주제가 시작
돼 어디로 흡수되는지 알 수 없을 정도로 치밀하게 짜여 있어요. 마디
와 마디 사이에도 균형이 적절하기 때문에 밀도가 꽉 차 있는 듯한 느
낌이 드는데도 갑갑하지는 않습니다.
〈교향곡 1번〉의 초연은 1876년 11월 4일 카를스루에 궁정 극장에서
이뤄졌어요. 이 곡은 곧바로 엄청난 호응을 얻기 시작해 브람스를 그
시대의 최고일 뿐 아니라 역사 속에 이름을 남길 음악가로 만들었습
니다.

카를스루에 궁정의 모습
1715년에 지어져 1918년까지 사용됐다.
이 사진은 1900년에 촬영된 것으로, 브람스가 살던
당시에도 대략 이 같은 풍경이었으리라 추정해볼 수
있다.

악기들이 주고받으며 진행되는 브람스 <교향곡 1번> 1주제

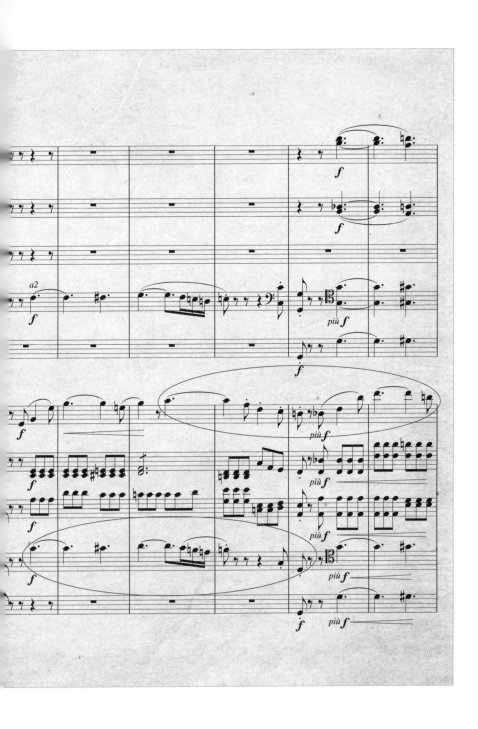

전에도 한 번 나왔던 지휘자 한스 폰 뷜로는 이 곡이 '베토벤 교향곡 10번'과 같다면서 처음으로 브람스를 베토벤, 바흐와 동급으로 평가했죠. 모두 이름이 알파벳 B로 시작하는 바흐, 베토벤, 브람스 세 사람을 하나로 묶어 '3B'라 칭하기 시작한 것도 이때부터입니다.

베토벤을 그렇게 존경하더니 베토벤과 어깨를 나란히 하게 되었네요.

하지만 베토벤 교향곡 10번이라는 표현은 브람스에 대한 최고의 찬사인 동시에 폄하의 말도 됐어요. 어떻게 보면 베토벤의 특성을 그만큼 잘 따라 했다는 뜻이 되니까요. 어떤 사람들은 **4악장의 주제**가 베토벤의 〈합창 교향곡〉 4악장 일명 **'환희의 송가' 주제**를 연상시킨다고 비판하기도 했습니다. 이에 브람스는 "어리석은 사람은 이를 같은 것으로 받아들이는데 나는 그렇게 생각하는 사람이 더 이상하다"라며 태연하게 반응했죠.

오, 이제 정말 브람스한테서 자신감이 엿보여요.

베토벤과 견줄 만한 성취를 이뤘으나 바로 그 이유에서 베토벤이라는 이름은 평생 브람스를 따라다녔습니다. 이후에도 베토벤은 브람스 음악을 평가하는 기준이 됐죠. 기술적인 역량을 의심하는 사람은 없었어도 브람스에게 거장의 이름에 걸맞은 독창성과 진정성이 있느냐는 의문은 계속해서 제기됐습니다. 오랜 기간 브람스는 이렇게 엇갈리는 평가 속에 서 있었어요.

두 번째 교향곡

흔들릴 법도 했지만 브람스는 곧바로 자신의 두 번째 교향곡에 착수했습니다. 그리고 〈교향곡 1번〉을 발표한 지 불과 1년 만에 **〈교향곡 2번〉 Op.73**을 완성했죠.

첫 번째 교향곡은 20년이나 걸렸으면서….

브람스에게 필요한 건 작곡할 시간이 아니라 자기 확신이었나 봅니다. 브람스의 〈교향곡 1번〉이 다소 진지하고 어두운 분위기를 띠는 데 반해 〈교향곡 2번〉은 '전원 교향곡'이라고 불릴 만큼 목가적이고 평화로운 분위기가 강해요. 브람스 본인도 한슬리크에게 보낸 편지에서 이곡을 밝고 사랑스러운 곡이라고 표현했죠. 그래서일까요? 초연 당시앙코르 요청이 들어와 3악장을 몇 번이나 반복해 연주했을 정도로 반응이 좋았습니다.

일단 교향곡을 정복했으니 자신이 생겨 이런 작품이 나온 걸까요?

영향이 없진 않았겠죠. 그에 더해서 브람스가 이 곡을 작곡할 적 오스트리아 남부에 있는 작은 마을 페르차하에서 알프스의 아름다움에 파묻혀 있었다는 사실도 곡의 분위기에 영향을 줬을 겁니다. 브람스의 친한 친구인 외과 의사 빌로트는 이 곡을 처음 듣고는 "행복하고 즐거운 분위기가 넘치고 있네. 완벽주의가 분명히 나타나지만 맑은 생

페르차하의 풍경
페르차하는 알프스산맥 동쪽 끝에 자리 잡은
도시로 아름다운 호수가 특히 유명하다. 브람스는
우연히 들른 이곳을 매우 마음에 들어 해서 2년간
여름휴가를 보냈다. 요즘엔 브람스 콩쿠르가 열리는
곳이기도 하다.

각과 따뜻한 감정이 부드럽게 흘러. 페르차하는 무척 아름다운 곳인
것 같아"라며 편지를 보냈을 정도였죠.

작곡가는 아름다운 곳에 가면 멋진 음악이 나오나 봐요.

밝은 D장조로 시작하는 이 곡은 네 개 악장 모두가 장조입니다. 전체
적으로 인생에 대한 여유와 기쁨이 느껴지죠. 그렇지만 색다른 선율
도 등장합니다. 온화하기만 한 1악장에서 뜬금없이 등장하는 f#단조
2주제나 2악장의 우아하면서도 어딘가 쓸쓸해 보이는 첼로 주제 선
율이 그렇죠. 밝고 환한 배경 속에서도 진지함이 빠지지 않는다는 게

참 브람스답지 않나요.

페르차하의 협주곡

이 무렵부터 브람스에게는 봄이나 여름에 작곡한 뒤 가을에 수정과
연습을 거쳐 겨울쯤 초연하는 패턴이 생겨요. 다음 해인 1877년 여름
에도 브람스는 다시 한번 페르차하를 찾아 새로운 작품을 시작했고
요. 그게 또 하나의 걸작인 **〈바이올린 협주곡 1번 D장조〉 Op.77**입
니다. 대단히 아름다운 이 작품을 듣고 있자면 브람스가 쓴 바이올린
협주곡이 이 곡 하나밖에 없다는 현실에 절로 탄식이 나와요.

브람스는 이 곡을 작곡하는 동안 누구보다 바이올린이라는 악기를
잘 아는 요아힘에게 자주 의견을 구했습니다. 요아힘은 둘도 없는 친
구가 바이올린 협주곡을 작곡하는 중이라는 데 매우 기뻐하면서 이
곡이 완성될 때까지 큰 힘이 돼줬죠. 이때 브람스에게 보냈던 편지에
서 요아힘이 사용한 표현들이 재밌어서 가져와 봤어요.

네가 바이올린 협주곡을 게다가 4악장으로 된 협주곡을 작곡하고 있다는
게 난 얼마나 기쁜지 몰라. 솔로 파트를 면밀히 살펴보았는데 몇 군데는
바꾸는 게 좋겠어. 총보가 없어서 자세하게는 말하기가 어려운데 지금
해줄 수 있는 건 표시했어. 이 곡에는 정말 독창적으로 바이올린에게 어울
리는 부분이 많아. 다만 열기가 뜨거운 연주회장에서 그것을 다 발휘해
서 연주하는 건 또 다른 문제겠지. 해보지 않으면 모르겠지만.

편지에서 요아힘의 기분이 그대로 느껴져요.

그렇죠? 그리고 요아힘은 1악장 어떤 마디는 음과 음 사이가 10도 차이가 나니 이건 나 같은 연주자가 아니면 연주할 수 없다는 의견을 주기도 했는데 브람스는 시종일관 요아힘의 의견을 경청하면서도 이 부분만은 고치지 않은 채 남겨뒀습니다.

그래도 이건 옳은 선택이었죠. 당시 바이올리니스트에게는 어려웠는지 몰라도 요즘은 어린 연주자도 너끈히 해내는 테크닉이거든요. 어쨌든 이 경우처럼 직접 연주하는 사람이 아니고서는 절대로 알 수 없는 포인트들을 알려줬으니 감사할 일이죠. 브람스는 고마움을 잊지 않고 요아힘에게 이 곡을 헌정했습니다.

그다음 해 1월 브람스는 자신의 바이올린 협주곡을 라이프치히 게반트하우스에서 초연합니다. 게반트하우스에서 〈피아노 협주곡 1번 d단조〉를 선보였을 때 겪었던 실패를 정면으로 돌파해보자는 의미에서 의도적으로 거기를 고른 거였는데 브람스가 지휘자로, 요아힘이 바이올린 독주를 맡았던 이 공연은 역시나 대성공이었습니다. 비평가들도 이 곡에는 찬사를 보냈어요.

브람스도 요아힘도 엄청 기분 좋았겠어요.

분명 그랬을 겁니다. 이 곡은 지금도 바이올린 협주곡 중에 가장 인기 있는 곡으로 꼽히지만 사실 모든 바이올린 독주자가 선호하는 곡이라고 할 수는 없습니다.

인기 있는데 왜 싫어해요?

바이올린이 부각되는 곡은
아니기 때문이죠. 이에 대
해서는 당시 파가니니의 후
계자라는 말을 듣던 파블
로 데 사라사테가 한 말이
유명해요. "이 곡 전체에서
유일하게 '노래하는' 선율
을 오보에가 연주한단 말이
야. 그동안 나는 무대에서
바이올린을 손에 들고 멍청

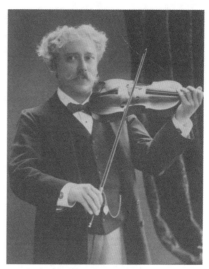

파블로 데 사라사테의 사진
스페인 출신의 사라사테는 19세기 가장 뛰어난
바이올리니스트로 평가된다. 작곡가로도 유명하다.

히 서서 들고 있어야 하는데 내가 그럴 만큼 시시한 바이올리니스트
라고 생각해?"라고 말했다고 합니다. 그래서인지 사라사테는 브람스
의 협주곡 자체가 좋은 음악이라는 건 인정하면서도 이 곡을 한 번도
연주하지 않았어요.

독주라고 해서 무대 위 매 순간 돋보여야 한다는 법은 없는 거잖아요.

사라사테가 말하는 대목이 바로 **2악장의 도입부**예요. 들어보면 오보
에 협주곡이라고 해도 될 정도로 오보에가 혼자 아름다운 선율을 연 75
주하고 있죠. 여기 외에도 바이올린 말고 다른 오케스트라 악기들이
노래하는 부분이 꽤 있어요.

오케스트라 단원들은 브람스 협주곡을 연주하고 싶겠어요.

그렇다고 이 곡의 바이올린 파트가 부실하다는 이야기는 아닙니다. 오케스트라가 단순 반주자의 역할에서 벗어나서 균형감 있게 협주를 해나간다는 거지요.

〈바이올린 협주곡 1번 D장조〉를 발표한 게 1879년의 일로, 이때 브람스는 마흔여섯이었지요. 사십 대의 브람스는 정상의 위치에서 1870년대를 보냈습니다. 이어지는 강의에서는 1880년대의 브람스를 다루어 보려고 합니다. 창조력으로 가득했던 브람스의 만년에는 원숙미까지 더해진 여러 걸작들이 기다리고 있습니다. 어서 가보죠.

발표한 작품이 연이어 성공하면서 브람스는 나날이 더 큰 명성을 얻었다. 누구보다도 교향곡을 열망했던 브람스는 부담감 속에서도 쉬지 않고 노력해 마침내 자신만의 걸작을 써낸다. 그렇게 브람스는 베토벤과 어깨를 나란히 하게 된다.

사람을 위로하는 레퀴엠	〈독일 레퀴엠〉 라틴어가 아닌 독일어 가사가 쓰임. 어머니와 슈만을 추모하는 작품임. 죽은 이를 넘어 남은 사람들의 고통과 위로에 집중. 온갖 시대의 여러 합창 기법을 모두 볼 수 있음.

참고 레퀴엠 죽은 사람의 영혼을 위로하는 진혼 미사에서 쓰이는 곡.

⋯▶ 두 가지 다른 텍스처가 자연스럽게 이어짐

참고 텍스처 서로 다른 음악 소리가 합쳐지는 형식. 호모포니 텍스처와 폴리포니 텍스처 두 가지가 있음.

⋯▶ 브람스는 이 곡을 통해 유럽 최고의 작곡가로 등극.

〈알토 랩소디〉	슈만과 클라라의 딸 율리 슈만에게 사랑을 느낌. 율리 슈만이 다른 사람과 약혼하고 난 후 이를 축하하기 위해 〈알토 랩소디〉를 작곡.

⋯▶ 사랑을 잃은 자의 쓸쓸한 마음을 잘 표현함.

〈하이든 주제에 의한 변주곡〉	하이든의 〈관악 오케스트라를 위한 성 안소니 코랄〉의 일부를 변주한 작품.

여덟 번째 변주는 독창적이고 정교한 오케스트레이션을 자랑함.

⋯▶ 이 작품으로 관현악 작곡에 자신감을 갖게 됨.

〈교향곡 1번〉	1876년 완성된 브람스의 첫 번째 교향곡.

베토벤의 〈운명 교향곡〉을 모델로 삼아 두 곡 모두 c단조로 시작하여 C장조로 끝남.

독창적인 대위법 표현을 구사함. 소리가 풍부해지고 밀도가 높아짐.

⋯▶ 베토벤과 어깨를 나란히 하게 되는 동시에 독창성을 의심받음.

휴가를 보내며 작곡하다	〈교향곡 2번〉 '전원 교향곡'이라고도 불림. 평화롭고 목가적인 분위기. 밝은 장조 곡이지만 진지한 단조 선율도 등장함.

〈바이올린 협주곡 1번 D장조〉 4악장으로 구성된 협주곡. 요아힘에게 헌정함.

V

위대한 브람스
- 브람스의 승리

한 시대를 넘어 역사 속에 자리 잡다

브람스는 음악의 전당에 당당히 자신의 이름을 올린다.
과거의 대가들과 어깨를 나란히 하게 된 작곡가는
누구보다 큰 환호와 존경을 받으며
한층 더 높은 차원의 음악을 꿈꾼다.

지금보다 더 자주 침묵하며 더 많이 들어야 한다.
때때로 입에 담기도 황송한 인물들에게
존경을 표하는 가장 좋은 방법은
불분명한 언어와 모호한 표현 방식을 통해서다.
최고의 낭만주의 예술 형태는 음악이다.

– 알랭 드 보통

01
역사가 되다

#《대학 축전 서곡》 #《비극적 서곡》 #마이닝겐
#《피아노 협주곡 2번 B♭장조》 #《피아노 소품》
#《두 개의 랩소디》

세상에 음악이 생겨난 이래로 수많은 작곡가가 있었지만 그중에서도 모차르트와 베토벤, 바흐와 헨델, 쇼팽과 리스트, 베르디와 바그너처럼 우리가 지금까지 즐겨 들을 만큼 훌륭한 작품을 쓴 작곡가는 많지 않아요. 어떤 음악가는 하인과도 같았고, 어떤 음악가는 수도사와도 같았으며 어떤 음악가는 사업가와도 같았습니다. 사실 제대로 된 작품 하나 남기지 못하고 죽은 음악가가 훨씬 많겠지만요.

그럼 브람스는요?

브람스는 어디에도 해당하지 않아요. 브람스를 한마디로 설명하기는 어렵지만 확실한 건 음악을 대하는 동안 성장하는 걸 멈추지 않았다는 겁니다. 1880년대에는 브람스의 기량도 그 작품의 수준도 가히 최고가 됐어요. 공격과 비난은 여전했지만 브람스는 늘 정정당당한 답을 내놓았습니다. 남은 강의에서는 브람스가 쉼 없이 노력하며 위대한 음악가로 성장하는 과정을 따라가 보려고 합니다. 이 시간 속에서 브람

스의 음악은 더욱 견고하고 아름다워져요. 이미 불혹을 훌쩍 넘겨 지천명을 바라보는 나이가 됐지만 브람스라는 독수리는 더 높은 하늘로 날아갑니다.

브람스의 변화

브람스는 1878년 마흔다섯 살이 되면서 수염을 기르기 시작했습니다. 나이를 먹었어도 브람스에게는 청년같이 앳된 모습이 약간 남아 있었어요. 하지만 수염을 기르면서부터는 완전히 중년의 모습으로 바뀌었습니다.

그래도 아직 사십 대인데 갑자기 너무 나이 들어 보여요.

(왼쪽)1877년의 브람스 (오른쪽)1885년의 브람스

이때는 브람스가 엄청난 대곡들을 성공시켜 받을 수 있는 온갖 훈장이며 상을 휩쓸던 시기였기 때문에 그에 맞는 이미지가 필요하다고 느꼈던 거 같아요. 그리고 브람스의 이런 결단이 이해도 되는 게 저도 나이가 드니까 어느 순간 갑자기 주위의 시선을 덜 의식하고 싶어지더라고요. 19세기의 사십 대 중반이면 지금의 육십 대나 마찬가지였을 텐데 이때 브람스도 남한테 신경 끈 채 내가 하고 싶었던 거 맘껏 하고 살아야겠다고 생각했을 거 같습니다.

하긴 젊어 보이는 게 항상 좋은 건 아니니까요.

이즈음 브람스는 브레슬라우 대학에서 명예박사 학위까지 받았습니다. 참고로 2차 세계대전 이후 브레슬라우가 폴란드 영토가 되면서 지금은 브로츠와프 대학이라 불리죠. 노벨상 수상자를 아홉 명이나 배출한 대학으로 예나 지금이나 크게 인정받는 명문이에요.

학구열이 높은 브람스니 훌륭한 대학에서 학위를 받아서 얼마나 좋았을까요.

그랬던 거 같아요. 자기가 직접 그 기념행사를 위해 당시 대학생들이 술 마시며 놀 때 즐겨 부르던 노래 네 개를 가져와 《대학 축전 서곡》 Op.80을 작곡했으니까요. 신나는 노래가 연달아 이어지는 이 작품은 젊은 대학생같이 시종일관 밝고 기운찬 분위기로 가득합니다. 지금껏 브람스가 쓴 작품을 꽤 여럿 살펴봤는데 이렇게 듣기만 해도 힘이

나는 곡은 없었죠.

브람스가 요아힘이 다니던 괴팅겐 대학에서 그곳 학생들과 어울릴 때이 곡의 재료가 된 노래를 배우지 않았을까 싶어요. 대학교에 다니지 못했던 브람스에게 '대학 시절'이라 부를 만한 시절은 이때가 유일하니 말이에요.

이 곡을 지휘한 작곡가는 수도 없이 많지만 그중에서 열정이 담긴 번스타인의 연주가 정말 일품입니다.《대학 축전 서곡》의 유쾌한 에너지를 온몸으로 전해주는 명연주거든요.

브람스가 이제는 밝은 작품만 쓰며 살기로 했나 봐요.

꼭 그런 건 아니에요. 브람스는 같은 시기,《대학 축전 서곡》과는 정반대로 마냥 슬픈 곡인《비극적 서곡》Op.81을 작곡했습니다. 브람스는 즐거운 곡을 쓰다 보면 슬픈 곡을 쓰고 싶어졌대요. 그래서 이후에도 종종 양극단의 성격을 가진 곡들을 동시에 쓰곤 했죠.

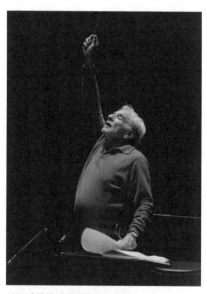

1987년 공연 리허설 중인 번스타인
20세기의 위대한 지휘자인 레너드 번스타인은 춤추는 듯한 지휘로 유명하다. 번스타인은 뉴욕 필하모니의 위상을 격상시켰을 뿐 아니라 오케스트라 단원들을 넘어 대중에게도 항상 더 가까이 다가가려고 노력했던 다정한 리더십의 소유자다.

희극과 비극을 넘나드는 거네요.

기쁜 일과 슬픈 일이 번갈아 오는 인생처럼 말이죠. 또 이 시기에 이렇게 슬픈 곡을 쓴 건 소중한 친구이자 존경하는 동료였던 화가 포이어바흐를 잃었던 까닭도 있습니다. 착상이야 오래전에 이뤄졌다고 해도 친구의 죽음이 작품에 열중하게 되는 계기가 됐다고 할 수 있죠.

그래서 《비극적 서곡》은 비장하고 진지한 분위기가 강합니다. 방금 지휘자 얘기가 나왔으니 말인데 이 곡은 번스타인보다는 카라얀의 지휘가 더 어울리는 거 같아요. 20세기를 대표하는 최고의 스타 지휘자였던 두 사람은 정반대의 캐릭터를 갖고 있습니다. 번스타인이 다정하면서 열정적이라면 카라얀은 그야말로 카리스마의 현신으로 오케스트라를 철저하고 완벽하게 통제하는 스타일이죠. 두 지휘자를 찍은 사진을 보면 번스타인은 팔다리를 포함한 전신을 활용해 지휘했기에 카메라도 주로 전신을 비추는 데 반해 카라얀은 딱 상체만 촬영됐습니다. 이것도 카라얀이 사전에 계획한 거라고 해요.

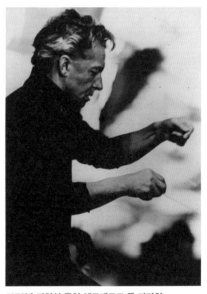

1972년 리허설 중인 헤르베르트 폰 카라얀
20세기 클래식 음악의 전설로 지금까지 가장 많은 클래식 음반을 판매한 인물이다.

브람스의 두 작품처럼 지휘자들도 아주 다르네요.

앞서 멘델스존의 서곡에서도 잠깐 짚었는데 서곡이란 원래 극이 시작되기 전 기대감을 높이기 위해 연주되는 음악인 만큼 보통 굉장히 극적입니다.

브람스의 서곡은 처음부터 연극과는 아무런 상관이 없이 독립적으로 쓰인 기악음악이라 당연히 극장이 아닌 콘서트홀에서 연주됐지만 서곡이라는 장르적 특성 때문인지 무척 박진감 넘치게 진행돼요. 오페라는 단 한 편도 쓰지 않았던 브람스임에도 이 작품을 보면 극적인 구성을 얼마나 잘했는지 알 수 있죠.

브람스는 왜 오페라를 안 썼나요?

능력이나 관심의 문제라기보다는 마음에 딱 드는 대본을 찾지 못했던 거 같아요. 칸타타 〈리날도〉나 〈알토 랩소디〉같이 오페라에 준하는 굵직한 작품에서 놀라운 솜씨를 발휘하긴 했으니 능력이 없었던 것도 아니고 브람스 스스로가 오페라 보는 걸 좋아하는 편이기도 했고요. 만약 브람스가 좋은 대본을 찾기만 했다면 훌륭한 오페라 한 편을 더 볼 수 있었을 테니 아쉽습니다.

마이닝겐의 브람스

두 개의 유명한 서곡을 작곡한 다음 해인 1881년 브람스는 마이닝겐

공국으로부터 훈장을 받게 됩니다. 인구가 2만 명에 불과했던 마이닝겐은 작지만 당시 독일에서 문화 인프라가 가장 풍부한 도시 중 하나였어요. 이때 마이닝겐을 다스리던 게오르크 2세는 예술가를 존중하는 법을 잘 알았던 것 같습니다. 궁을 방문한 브람스가 까다로운 궁중예절을 따르지 않아도 되게끔 배려해줬으니까요. 결과적으로 브람스는 마이닝겐에 기분 좋게 머물 수 있었습니다.

아무리 예술을 좋아해도 일국을 다스리는 군주가 그러기는 쉽지 않을 텐데요.

게오르크 2세는 예술에 관심이 많았던 지식인이었거든요. 특히 연극에 진심이었던 게오르크 2세는 배우로 활동하던 엘렌 프란츠와 결혼한 이후 마이닝겐 극단을 출범시켜 본인이 직접 연극의 기획과 연출을 도맡기도 했죠. 극예술의 본질을 되찾겠다는 포부를 품고 엄청나게 노력한 끝에 사실에 가까운 연기와 정교한 무대를 창조했던 게오르크 2세를 두고 현대 연극의 기초를 마련했다고 평가하기도 합니다. 그런 의미에서 게오르크 2세를 '연극 공작'이라 부르기도 하고요.

그런데 연극의 도시에서 브람스를 왜 부른 거죠?

마이닝겐은 연극뿐 아니라 음악으로도 유명했어요. 마이닝겐 오케스트라 또한 명실상부한 유럽 최고의 오케스트라였습니다. 바그너조차 바이로이트에서 《니벨룽의 반지》 연작을 처음으로 공연할 때 되도록

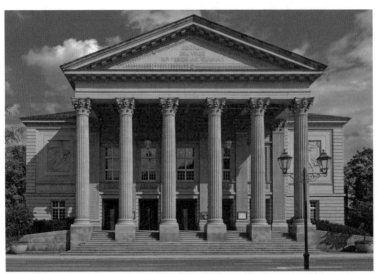

마이닝겐 극장
1831년 문을 연 마이닝겐 극장은 1908년 큰 화재로
거의 파괴됐으나 원형을 살려 복원된 이후 현재까지
잘 보존돼 있다.

마이닝겐 오케스트라의 멤버가 한 명이라도 더 참여해주길 바랐을 정
도였죠. 브람스도 이 근사한 도시가 꽤 마음에 들었던지 100일 넘게
머물렀어요.

100일씩 머물면서 대체 뭐로 시간을 보냈나요?

당연히 작곡을 했죠. 마이닝겐에서는 다른 데서는 누릴 수 없는 호사
스러운 경험을 할 수 있었는데 그게 바로 작곡하는 중간중간에 마이
닝겐 오케스트라를 통해 자기 작품을 들어볼 수 있었다는 거였어요.
이건 게오르크 2세가 허락한 덕분이기도 하지만 당시 마이닝겐 오케

스트라의 지휘자가 뷜로였기에 가능한 일이기도 했죠. 아까도 나왔던 그 한스 폰 뷜로 맞습니다. 뷜로는 친한 친구이자 존경하는 음악가인 브람스에게 작품을 발표하기 전에 리허설 할 수 있는 특권을 주었던 거예요.

브람스와 마이닝겐의 관계가 얼마나 돈독했는지 어떤 지역보다 먼저 브람스를 위한 기념비가 세워진 곳도 바로 마이닝겐입니다. 뷜로가 지휘자 자리에서 물러난 이후에도 브람스는 마이닝겐에 열네 차례 더 방문했어요. 브람스의 네 번째 교향곡도 마이닝겐 극장에서 초연됐고요. 1895년에는 마이닝겐에서 브람스를 위한 음악제가 개최되기도 했습니다. 그만큼 이 도시에서 브람스의 이름이 갖는 의미는 매우 컸죠.

마이닝겐에 있는 브람스 기념비
이 기념비는 브람스 사후에 마이닝겐의 음악 애호가들의 모금으로 세워졌다. 기념비 건립을 기념해 쓰인 시는 "세상의 모든 운명은 괴로움과 즐거움이 뒤섞인 채로 성취돼야 한다"라는 문장으로 시작한다.

두 번째 피아노 협주곡

브람스는 마이닝겐에 머물며 피아노를 위한 두 번째 협주곡을 완성합니다. 그동안 다른 악기로 협주곡을 쓰긴 했지만 첫 번째 피아노 협주곡을 쓴 이후 무려 23년이 흐른 시점이었죠. 첫 번째 피아노 협주곡이 그리 좋은 평가를 받지 못했던 기억 탓인지 두 번째 피아노 협주곡은 작곡에만 3년이 걸렸습니다.

이를 갈고 만들었겠네요.

브람스는 〈피아노 협주곡 1번 d단조〉가 나왔을 때부터 이미 두 번째 는 달라야 한다고 강조한 바 있었습니다. 이처럼 오랜 고심 끝에 야심 차게 내놓은 〈**피아노 협주곡 2번 B♭장조**〉 **Op.83**은 협주곡의 역사 를 다시 한번 썼죠.

일단 구성 자체가 특이했어요. 이전의 협주곡은 대부분 3악장 구성이 었던 반면 이 곡은 전체가 4악장입니다. 4악장은 교향곡의 구성이에요. 그래서 한슬리크는 이 곡을 "피아노의 오블리가토가 있는 교향곡" 이라 평하기도 했습니다. 오블리가토는 원래 이탈리아어로 '의무가 있는'이란 뜻으로 꼭 필요해 생략할 수 없는 악기 파트를 가리켜요.

그러니까 한슬리크가 한 말의 뜻은 이 곡이 보통의 피아노 협주곡이 아니라 꽤 중요한 피아노 파트가 있는 교향곡이라는 겁니다. 브람스 자신은 이 곡을 "정말 사랑스럽고 연약한 스케르초를 가진 작은 피아노 협주곡"이라고 했다지만 50분이 넘을 정도로 긴 협주곡은 찾아보

기 힘들어요.

협주곡이 교향곡 같다니 오죽하겠어요.

교향곡에 비할 수 있을 만큼 사용하는 음역대가 넓고 조성이 계속 기발한 방식으로 변하는 것도 놀랍지요. 브람스의 〈피아노 협주곡 2번 B♭장조〉의 다른 특징은 활력이 엄청나서 강력한 카리스마를 요구하는 부분이 많다는 겁니다. 힘을 싣는 동시에 속도감 있게 연주해야 하니 피아니스트의 체력이 받쳐주지 않으면 힘들죠. 게다가 열정적이면서도 중후하고 우아하면서도 명랑하다 할 수 있는 이 작품의 분위기를 표현하려면 뛰어난 센스가 필요합니다. 그러니 이 곡을 쳤다고 하면 정말 인정해줄 수밖에 없죠.

웬만큼 실력이 있는 피아니스트가 아니면 고를 엄두도 못 내겠어요.

그렇죠. 치기는 엄청 어려운데 그렇다고 피아노만 돋보이는 곡은 또 아니니까요. 좀 전에 다뤘던 〈바이올린 협주곡 1번 D장조〉가 그랬듯이 2악장에서는 호른, 3악장에서는 첼로 파트가 두드러지는 데다가 오케스트라의 반주를 멈춘 채 독주자 홀로 화려한 기교를 펼치는 카덴차도 없습니다. 이 모든 이유에서 이 작품은 협주곡이라는 장르가 가진 새로운 가능성을 보여줬다고 평가받죠.

브람스가 협주곡을 발전시킨 거군요.

그렇죠. 아니나 다를까 이 곡은 초연 직후부터 엄청난 인기를 끌었습니다. 브람스는 이 곡을 3개월 동안 스물두 번이나 연주했어요.

안티 브람스

〈피아노 협주곡 2번 D장조〉가 대성공을 거둔 이 시점 브람스의 나이는 사십 대 후반이었습니다. 당시로서는 결코 젊은 나이가 아니었죠. 이때 브람스의 이름에는 어떤 권위가 있었습니다. 사람들은 점점 더 브람스를 빈 음악계의 권력자처럼 대했지요. 이건 어느 정도 사실이었습니다. 빈 악우협회에서 영향력이 강했던 브람스는 협회 산하에 있던 빈 음악원의 커리큘럼을 좌지우지할 수 있었으니까요.

브람스 성격에 권력을 휘둘렀을 거 같진 않았는데 의외네요.

확실히 권력을 즐기는 타입은 아니었어요. 기본적으로 브람스는 사람 사이에서 일어나는 문제에 관심이 없었죠. 젊은 시절 신독일악파를 상대로 낸 성명서가 실패한 이후 정치적인 발언을 꺼렸고 리스트나 바그너처럼 세력을 만드는 일은 시도도 하지 않았습니다. 물론 자신의 의견을 내야 할 때는 피하지 않았지만요.

그런데 절대음악을 지지하는 음악계 인사들이 브람스의 기치를 자신들의 기준으로 선포하면서 브람스는 크나큰 말썽에 휘말리고 맙니다. 음악계에서 보수와 전통의 대명사로 여겨지긴 했어도 세력을 꾸린 적은 없던 브람스가 자기 의지와는 상관없이 보수적인 음악의 간판 인

빈 음악원 전경

빈 음악원은 현재 빈 음악공연예술대학으로 명칭이
바뀌어 운영 중이다. 세계 최고의 음악 교육 기관으로
손꼽힌다.

물이 돼버린 거죠. 대표적으로 한슬리크 같은 비평가는 자신들의 미학에 반대하는 음악가들을 브람스와 비교하며 가혹하리만치 혹독한 비평을 가했어요. 이들이 브람스를 절대음악의 수호자로 띄울수록 브람스라는 존재에 반감을 품는 사람 또한 많아졌습니다. 한슬리크가 빈에서 활동하던

안톤 브루크너의 동상
브루크너는 어린 시절 오르간을 배우며 음악에 입문했던 만큼 종교음악에 능했다. 낭만주의 음악의 마지막 기수로 평가된다.

바그너파 작곡가 안톤 브루크너의 음악에 관해 쓴 평을 보면 무슨 말인지 바로 이해할 거예요.

> 브람스의 음악이 동시대의 이상을 반영한다면 브루크너의 교향곡은 역겨운 바그너의 미학에 기대고 있다. (…) 브루크너는 그로테스크하고, 엉성하고, 지나치게 야심이 많고, 음악적인 논리성이 빠져 있었고, 표현이 부자연스럽고, 노예처럼 바그너를 숭배한다.

이건 좀 심한데요.

맞아요. 한슬리크는 바그너를 추종했던 안톤 브루크너나 후고 볼프 같은 젊은 세대의 음악가들을 보고 바람직하지 못한 음악을 한다면서 비판했습니다. 그러니 젊은 음악가들도 결국 브람스를 공격하기에 이르렀죠. 1880년대 후고 볼프가 잡지에 발표한 글을 같이 봅시다.

> 리스트 작품의 심벌즈 소리 하나가 브람스가 쓴 모든 교향곡과 세레나데를 합친 것보다 더 지적이고 감동적이다. (...) 브람스의 〈피아노 협주곡 2번 d단조〉는 축축하고 자욱한 한기를 내뿜어 듣는 이의 심장을 얼어붙게 하고 그의 숨결을 앗아간다. 당신은 정말로 감기에 걸릴 수 있다. 건강에 해로운 음악이다. (...) 브람스의 작품은 한 번도 일반적이지 않은 적이 없었지만 그중에서도 〈교향곡 4번〉처럼 알맹이 없고 공허하며 가식으로 들어찬 곡은 이제껏 없었다. 음악적 아이디어가 모자란 작곡 기술의 결정판이 드디어 브람스에서 주인을 찾아냈다.

이건 한술 더 뜨네요.

열다섯의 볼프는 음악을 공부하기 위해 빈으로 유학을 왔는데 인정받고 싶은 마음에 당시 빈을 찾은 바그너에게 가서 자기 작품을 평가해달라고 부탁했대요. 바그너는 그런 볼프를 나름 무시하지 않고 잘 대해줬고요.

그로부터 몇 년 후 열여덟 살이 된 볼프가 브람스를 찾아가자 그때 브

람스는 볼프에게 대위법을 더 공부하라고 충고를 전했다 합니다. 볼프는 그때부터 브람스에게 앙심을 품었어요.

어린 학생 처지에서는 속이 상할 수도 있었을 법한데 그렇다고 이럴 정도는 아닌 거 같은데요….

원래 볼프는 예민하고 신경질적인 성격이었대요. 실력이 뛰어난 만큼 자존심도 강했고요. 여기서 문제는 브람스가 진보적인 음악을 추구하는 이들에게 기득권을 가진 '적'으로 인식됐다는 겁니다. 이때 브람스를 향한 반감은 그야말로 광기 수준이었습니다. 한스 로트라는 음악가는 기차 여행을 하는 동안 한 승객이 시가에 불을 붙이려 하자 브람스가 폭탄을 심어놨다며 소란을 피우는 바람에 정신 병원에 수용되기도 했어요.

1870년 안토닌 드보르자크의 사진
프라하 출신의 작곡가로 스메타나와 함께 체코를 대표하는 음악가 중 한 명이다. 드보르자크는 브람스처럼 교향곡과 협주곡, 실내악 등 전통적인 장르의 작품을 두루 남겼다. 교향곡 〈신세계로부터〉는 드보르자크의 대표곡이다.

말도 안 돼요. 브람스가 테러리스트란 기예요?

그러니까 광기라는 거죠. 이

처럼 당시 브람스에 대한 적의는 근거가 있었던 게 아니에요.

하지만 브람스 본인은 새로운 음악들을 마냥 깎아내리지 않았을뿐더러 젊은 음악가를 돕는 데에도 굉장히 헌신적이었습니다. 예를 들어 후배 음악가인 안토닌 드보르자크의 사정이 넉넉하지 않다는 걸 알고는 몇 년간 오스트리아 정부 보조금이 지급되도록 다리를 놓아주기도 했죠. 자기 친구이자 동료인 편집자 짐 로크를 연결해줘 드보르자크의 작품이 세상에 나올 수 있도록 힘쓰기도 했고요.

와⋯ 멋진데요.

볼프 같은 젊은이에게 기득권으로 공격당하기에는 브람스에게 존경할 만한 지점이 너무 많아요. 검소하게 살면서 끝까지 나눔을 실천했기도 하고 또 음악에 편견도 없었거든요.

브람스라는 사람

여러 사건과 음악을 소개했지만 강의를 시작할 때도 말씀드렸듯 브람스는 한마디로 정리하기가 힘든 사람이에요.

사실 클라라와 사랑에 빠진 거 말고는 이제까지 어떤 일이 있었는지 기억도 잘 안 나요.

그건 우리 탓이 아닙니다. 브람스는 기본적으로 무뚝뚝하고 말수가

적어 오랜 친구인 클라라조차도 죽을 때까지 브람스를 모르겠다고 불평했을 정도였으니까요.

진짜 내향적이긴 했던 거 같아요.

맞아요. 브람스는 친구가 많지 않았던 대신 몇 명의 친구들을 아주 깊게 사귀었습니다. 브람스는 명성을 얻고 나서도 친구들에게 작품에 관한 생각을 자주 공유했고 새로운 곡을 작곡할 때면 늘 평가와 조언을 구했지요.

대가가 된 다음에도 친구들에게 의견을 구하다니 정말 겸손하네요.

그래서 브람스의 곡 중에는 친구, 동료에게 헌정된 곡들이 많아요. 친구들이 미친 영향을 무시할 순 없지만 브람스의 음악을 논할 땐 사랑을 빼놓을 수 없습니다. 브람스는 사랑에 빠졌을 때마다 작품을 만들었어요. 클라라를 사랑했을 때도, 아가테 폰 지볼트와 몰래 약혼했을 때도, 율리 슈만에게 애틋한 감정을 느꼈을 때도 말입니다. 빈에서도 브람스는 여러 번 사랑에 빠졌는데 그 대상 가운데 한 명인 엘리자베트 폰 헤어초겐베르크는 브람스에게 피아노를 배웠던 제자였죠.

빈에는 나이가 들어서 갔던 거 같은데 완전 중년의 로맨스네요.

사랑에 풍덩 빠지기 전에 엘리자베트가 작곡가인 하인리히 폰 헤어

초겐베르크와 결혼해버려
제대로 된 로맨스는 시작도
못 했어요. 하지만 브람스는
이후에도 라이프치히 음악
계의 주요 일원이었던 이 부
부와 좋은 관계를 유지했죠.

참 쿨하네요.

원체 뛰어난 안목과 남다른
섬세함을 지녔던 엘리자베

1877년 엘리자베트 폰 헤어초겐베르크의 사진

트는 브람스의 작품에 대해 솔직하고 믿을 만한 평가를 해주는 조언
자였습니다. 브람스는 사랑했던 마음과는 별개로 음악계의 동료로서
엘리자베트를 크게 아꼈던 것 같아요. 이 무렵 브람스가 엘리자베트에
게 《피아노 소품》과 《두 개의 랩소디》를 헌정했으니까요.

두 개의 피아노곡

브람스가 1870년대와 1880년대 작곡한 피아노 작품은 이 두 곡뿐입
니다. 먼저 만들어진 《피아노 소품》 Op.76부터 살펴볼게요. 이 곡은
〈파가니니 주제의 변주곡〉 이후로 15년 만에 내놓은 피아노 독주곡입
니다.
이 작품은 이름처럼 짧은 성격소품들로 이루어져 있습니다. 전체는 총

여덟 곡인데 '카프리치오'와 '인터메조'라고 이름 붙은 곡이 번갈아 나와요. 카프리치오는 즉흥곡처럼 비교적 형식이 자유로우면서 기교가 필요한 부분도 꽤 있죠. 리드미컬한 움직임이 계속되니 박자가 좀 더 빠르다는 특징이 있습니다. 반면 간주곡을 의미하는 인터메조는 서정적인 것에 집중하죠. 그래서 선율이 변화무쌍하게 확장되지 않고 그냥 단순하게 반복되기만 해요.

뭔가 플로레스탄과 오이제비우스 생각이 나네요.

그와는 직접적인 상관은 없긴 해도 이 곡에서 슈만의 영향이 많이 느껴지는 건 사실입니다. 슈만은 간주 역할만 하던 인터메조를 음악의 한 장르처럼 만들었거든요. 브람스도 그걸 따라 인터메조를 하나의 완결된 곡으로서 써서 넣은 거고요.

이 작품은 브람스의 후기 피아노 곡 스타일을 예고하는 작품이라고 할 수도 있습니다. 젊어서 브람스가 쓰던 피아노곡이 오케스트라의 연주처럼 풍부했다면 말년에 이르러서는 점점 단순해지거든요. 브람스가 후기에 작곡한 피아노곡 《세 개의 인터메조》 Op.117을 들어보면 스타일 변화를 이해할 수 있죠.

나이가 들었다고 소품만 쓰는 건가요?

그렇지는 않아요. 아까 브람스가 종종 《대학 축전 서곡》과 《비극적 서곡》처럼 완벽히 상반되는 성격의 작품을 동시에 작곡했다고 했었죠?

이때도 그랬습니다. 브람스는 담백한 《피아노 소품》을 쓰면서 정열로 꽉 채워진 **《두 개의 랩소디》** Op.79도 썼어요.

이 작품은 브람스 초기 작품 〈스케르초〉 이후로 가장 큰 규모의 독립적인 단일 악장 피아노 작품입니다. 제목은 랩소디지만 작품을 이루는 두 곡 모두 명확한 형식이 있어요. 첫 번째 곡인 〈b단조 랩소디〉는 3부분 형식, 두 번째 곡인 〈g단조 랩소디〉는 제대로 된 소나타 형식이죠.

랩소디가 형식이 있다는 게 특이한 건가요?

제가 자랄 때만 해도 랩소디를 미칠 광(狂) 자에 시 시(詩) 자를 써 광시곡이라고 했습니다. 어린 마음에 얼마나 자유로운 음악이면 '미칠 광 자'를 썼을까 생각했던 기억이 있는데 이처럼 랩소디는 형식이 특별히 정해져 있지 않은 자유로운 장르예요. 그러니 랩소디가 뚜렷하게 3부분 형식과 소나타 형식을 취한다는 게 튄다 할 수 있는 거죠.

그럼 더 이상 랩소디라고 할 수 없는 거 아닌가요?

또 그렇다 할 수도 없는 게 이 작품은 어느 랩소디보다 자유분방하고 환상적입니다. 두 곡의 조성이 각각 b단조와 g단조로 정해져 있긴 하나 처음부터 제시부가 거의 다 끝날 때까지 여기저기 다른 조로 바뀌어서 도저히 무슨 조인지 알아들을 수가 없어요. 마치 어디로 튈지 모르는 아이를 보는 느낌이죠. 이처럼 초반부에 조성을 고정해두지 않는 건 다소 과감한 선택입니다.

또 조성인가요?

뜨거운 정열을 표출하기에 전조만 한 장치가 없으니까요. 이리저리 오가는 조성은 흔들리는 마음을 묘사하면서 열정적인 감정의 동요를 불러일으킵니다.
여기에 더해 이 작품은 화성의 사용도 매우 과감해요. 특히 종지에서부터 그걸 느낄 수 있죠.

종지요? 음악에서 종지 그릇이 왜 나오죠?

그 종지가 아니라 끝난다는 의미의 종지(終止)요. 음악에서는 7~8마디로 이뤄진 악구를 끝낼 때 2개의 정해진 화음을 연결해서 종결감을 줍니다. 끝나는 느낌을 주는 화음의 연결이 몇 가지가 있는데 가장 기본적으로 많이 사용하는 건 5도 화음 다음에 1도 화음으로 잇는 거예요. 쉽게 '솔-시-레'에서 '도-미-솔'로 가는 식으로요. 이걸 들었을 때 사람들은 자연스럽게 '음악이 다 끝났구나' 하는 느낌을 받죠.
그런데 이 곡의 첫 두 화음은 진짜 종지가 아니라 일종의 속임수예요. 거짓말이란 뜻으로 허위종지라고도 하죠. 5도 화음이 1도 화음으로 가는 줄 알았더니 1도가 아니라 6도 화음으로 가는 겁니다. 오른쪽 악보를 보면 알 수 있듯 6도 화음이 1도 화음과 같이 도, 미 두 음을 공통으로 갖고 있기 때문에 가능한 일이죠. 5도 화음에서 6도 화음으로 이어지면 끝날 듯 끝나지 않는 느낌을 줍니다. 형식이 잘 갖춰진 음악임에도 감미롭고 자유로운 분위기를 느낄 수 있는 건 전적으로 허

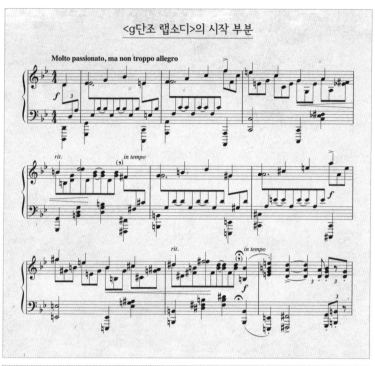

<g단조 랩소디>의 시작 부분

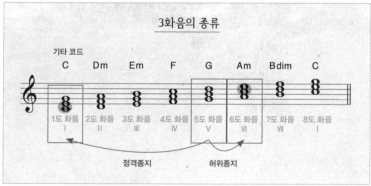

3화음의 종류

위종지 덕분이에요.

브람스는 허위종지를 효과적으로 쓴 작곡가로 꼽힙니다. 허위종지는
곧이어 나올 브람스의 <교향곡 3번> 1악장 제시부에서도 등장해요.

중년의 로맨스

방금 다뤘던 두 피아노 독주곡이 엘리자베트 폰 헤어초겐베르크에게 헌정됐던 작품인 것처럼 앞으로 소개할 작품 또한 브람스가 사랑했던 이를 생각하며 만든 곡입니다. 1883년 쉰 살이 된 브람스에게 새로운 사랑이 찾아왔거든요.

참 지치지도 않고 사랑에 빠지는군요.

그 대상은 젊고 재능 있는 가수 헤르미네 슈피스였습니다. 참고로 슈피스는 브람스의 친구인 바리톤 율리우스 슈톡하우젠의 제자였고 슈톡하우젠은 1862년 브람스 대신 함부르크 필하모니 지휘자가 된 그 친구였죠. 일자리를 놓고 경쟁했던 적이 있었지만 슈톡하우젠은 언제나 브람스의 좋은 친구였어요.

1887년 헤르미네 슈피스의 초상
슈피스는 19세기 후반 가장 잘나가는 알토 가수 중 한 명이었다.

브람스가 뒤끝이 없었네요.

브람스는 자신의 가곡 〈운

명의 여신의 노래〉 공연에서 슈피스를 처음 봤습니다. 브람스는 누구보다 아름다운 목소리로 자기 작품을 훌륭하게 소화하는 슈피스에게 빠져들었죠.

자기 노래를 완벽하게 불렀다면 사랑에 빠질 법도 하네요.

이 사랑은 브람스에게 활력을 줬어요. 여기에는 워낙 밝고 활달했던 슈피스의 성격도 한몫했습니다. 브람스는 슈피스를 만난 이후로 잠자고 있던 심장이 다시 뛰기라도 하는 것처럼 열정을 불태우기 시작했습

**프리츠 밤베르거, 남동쪽에서 바라본 비스바덴의
풍경, 1837년**
브람스가 슈피스와 비스바덴에서 지내던 때로부터
멀지 않은 시기에 그려진 수채화로, 19세기
비스바덴의 한적하고 아름다운 풍경을 엿볼 수 있다.

니다. 음악제에 작품을 연주하러 갔다가 음악제가 끝나자마자 예정도 없이 슈피스가 있던 비스바덴으로 오기도 했을 정도였죠.

너무 보고 싶었나 봐요.

그런 거 같죠. 아름다운 비스바덴의 풍경 속에서 브람스와 슈피스는 급속도로 가까워졌습니다. 브람스는 가수인 그녀를 위해 가곡을 여러 편 만들어 헌정했죠. 그중 한 곡을 같이 보겠습니다. **〈우리는 걸었네〉** 입니다.

우리는 걸었네, 둘이 함께.
나는 매우 조용했고 당신도 매우 조용했네.
나는 당신이 그때 무슨 생각을 했는지
알기 위해 많은 걸 줄 수 있네.

내가 생각한 것은, 말하지 않은 채
남아 있네! 오직 나는 한마디만 하겠네.
내가 한 모든 생각들이 매우 아름다웠고,
천국과도 같았으며 즐거웠다고.

내 머릿속에서 생각들이
황금 종처럼 크게 울렸네.

> 세상의 다른 어떤 소리들도
> 이렇게 놀랄 만큼 달콤하고, 사랑스럽지 않다네.

사랑에 빠진 사람이 쓴 거 같은 노래예요.

이 곡이 포함된 《네 개의 가곡》이나 그 다음 작품인 《여섯 개의 가곡》은 브람스가 슈피스에게 작곡해준 연가곡이에요. 그래서 그런지 모든 노래에서 슈피스를 향한 순수한 열정들이 느껴지죠.

그 나이에 사랑에 빠져서 가곡을 선물하는 게 이렇게 말해도 될지는 모르겠지만 약간 귀엽네요. 두 사람은 오래가나요?

브람스와 슈피스의 인연은 여름이 끝나고도 몇 년이나 이어져요. 브람스가 슈피스를 빈 음악계에 소개하거나 슈피스의 반주자로 공연을 따라다니기도 했죠. 하지만 두 사람은 역시나 결혼이라는 끝을 맺지는 못했습니다.

자유가 그렇게 좋은가….

이제 와 말씀드리자면 브람스의 좌우명이 "자유롭지만 행복하게(Frei aber Froh)"랍니다.
슈피스와 사랑을 속삭이던 1883년 브람스는 이 좌우명의 앞 글자를

따 만든 F-A♭-F라는 주제를 사용해 곡을 하나 썼습니다. 그게 바로 브람스를 대표하는 〈교향곡 3번〉이에요. 강의 초반부『브람스를 좋아하세요…』를 원작으로 한 〈이수〉의 OST로 등장한 그 곡이죠. 다음 강의에서는 브람스의 이 새로운 교향곡에 대해 다뤄보도록 할게요.

필기노트

01. 역사가 되다

1880년대 브람스의 기량은 가히 최고였다. 브람스의 명성이 커질수록 진보적인
음악을 추구하는 이들에게 브람스는 적으로 인식됐다. 브람스를 향한 존경에는
질시가 따랐다. 브람스는 새로운 사랑을 느끼고 그 마음을 음악으로 표현했다.

두 개의 서곡	브람스의 서곡은 공연과 상관이 없고 완전히 독립적임. 그럼에도 장르의 특징 때문에 분위기가 분명하고 내용이 극적인 편임.

《대학 축전 서곡》 밝고 기운찬 분위기를 가진 서곡. 괴팅겐에서
대학생들과 어울리던 시절에 배웠던 노래들을 인용해서 만든 곡.

《비극적 서곡》 비장하고 진지한 분위기의 서곡.
⋯› 브람스는 같은 시기에 정반대의 분위기를 가진 두 곡을 작곡함.

**〈피아노 협주곡
2번 B♭장조〉** 마이닝겐은 예술에 있어서 영향력 있는 도시였음. 브람스는
마이닝겐에 머물면서 〈피아노 협주곡 2번 B♭장조〉를 작곡함.

보통의 3악장 구성이 아닌 교향곡의 4악장 구성을 따름.

독주 악기 말고 오케스트라 악기가 두드러질 때가 있음.

사용하는 음악대가 넓고 기발한 방식으로 전조함.
⋯› 브람스의 작품 세계가 한층 더 발전한 것을 보여줌.
⋯› 명성이 커질수록 브람스에 대한 반감 역시 커짐. 진보적인
음악을 추구하는 이들에게 '적'으로 인식됨.

빈에서의 사랑 한때 사랑했던 엘리자베트 폰 헤어초겐베르크에게 두 개의
피아노곡을 헌정.

《피아노 소품》 작은 규모의 성격 소품들로 이루어짐. 자유롭고
빠른 박자의 카프리치오와 서정적이고 단순한 인터메조가 반복됨.
참고 《세 개의 인터메조》 브람스의 피아노곡이 후기에 점점 단순해지는 것을 볼
수 있음.

《두 개의 랩소디》 〈b단조 랩소디〉는 3부분 형식, 〈g단조 랩소디〉는
소나타 형식으로 랩소디지만 뚜렷한 형식을 가짐. 하지만
허위종지를 이용해 감미롭고 자유롭게 흐르는 느낌을 줌.
참고 허위종지 가짜 종지라는 뜻. 5도 화음이 6도 화음으로 가면서 끝날 듯
끝나지 않은 느낌을 주는 가짜 종지.

독수리는 저 높은 곳의 밤하늘이 되어

더 이상 대적할 만한 인물이 없는 고지에서
브람스는 자기 자신과 싸우길 택한다.
과거라는 무질서한 더미 속에 묻혀 있던 전통을 새롭게 탄생시킨 브람스는
음악이라는 우주에 새로운 세계를 만든다.
하지만 늙고 지친 작곡가는 끝을 생각한다.

세상에 관해, 본질과 세계에 관해,
그리고 종교를 가진 사람들에게는 심지어 신에 관해서까지도
그토록 많은 것을 가르쳐주는 음악이,
분명 많은 것을 가르쳐줄 수 있는 바로 그것이
정확히 그 모두로부터 벗어나는 수단이 될 수 있다니,
이게 어떻게 가능한 일일까요?

– 에드워드 W. 사이드

02
교향곡의 승리

#〈교향곡 3번〉 #〈교향곡 4번〉
#〈바이올린과 첼로를 위한 협주곡〉
#요아힘 #은퇴 #〈클라리넷5중주〉

브람스의 세 번째 교향곡은 1883년 5월 말 슈피스와 함께 여름을 보내기 위해 비스바덴으로 갔을 적 본격적으로 써지기 시작해 10월 초빈에 돌아올 때는 거의 완성된 상태였습니다. 이전에 브람스가 큰 규모의 작품들을 수년씩 붙잡고 있었던 것에 비하면 빛의 속도나 다름없었죠.

사랑의 힘일까요?

그렇다고 볼 수도 있고요. 구상을 이미 해놓았기 때문이란 주장도 있지만 어찌 됐든 빠른 속도입니다. 그런데 빨리 끝냈다고 해서 다른 교향곡들보다 간단하지는 않아요. 30분 정도의 〈교향곡 3번〉은 브람스 교향곡 중에 가장 짧지만 전체 구조가 일관돼 있고 화성을 엮어내는 솜씨 등이 아주 탁월해서 그동안 쌓아온 브람스의 원숙미가 돋보이는 작품입니다.
초연의 지휘를 맡은 한스 리히터는 이 작품을 베토벤의 세 번째 교향

곡인 〈영웅 교향곡〉에 비유하면서 이 곡을 브람스의 '영웅 교향곡'이라고 부르기도 했어요.

그러고 보니 둘 다 3번이네요.

두 작품 모두 1악장 도입부가 대단히 강력합니다. 악상의 웅장함도 비슷하고요. 하지만 지금까지 이 별명이 계속 이어지는 건 아니에요. 오늘날 브람스의 〈교향곡 1번〉을 베토벤의 '교향곡 10번'이라 부르지 않는 것처럼 아마 시간이 지나면서 공통점보다도 차이점에 주목하게 된 거겠죠.

가장 인기 있는 교향곡

〈교향곡 3번〉의 1악장은 아까 말했듯 브람스의 "자유롭지만 행복하게"라는 좌우명에서 가져온 주제 F–A♭–F로 문을 엽니다. 초반부는 이 문장을 표현하듯 밝은 느낌으로 진행되죠. 브람스는 이 부분을 알레그로 콘 브리오(Allegro con brio), 즉 생기 있게 연주하라 지시하기도 했어요. 물론 분위기가 마냥 밝지만은 않습니다. 장조와 단조 사이를 오가니 꽤나 고뇌하는 듯한 느낌이 나요.

브람스 작품이라면 그게 어울리네요.

'브람스다운' 특징은 또 하나 있어요. 과거를 소환하는 겁니다. 앞서 한

스 리히터가 브람스의 〈교향곡 3번〉의 1악장을 보고 베토벤의 〈영웅 교향곡〉을 떠올렸던 것처럼 많은 학자들이 이 곡과 슈만의 〈교향곡 3번〉이 비슷하다고 주장해요.

어라, 슈만 교향곡도 3번이군요. 별난 우연인걸요.

1악장 첫 다섯 마디에서 현악기로 연주하는 주제가 **슈만의 〈교향곡 3번〉 1악장 초반부 현악기 파트**와 상당히 닮았거든요. 게다가 브람스가 베토벤과 슈만뿐만 아니라 슈베르트나 바그너를 참고했다는 주장도 있습니다. 공부를 게을리하지 않았던 브람스니 아예 근거가 없

오늘날 비스바덴의 풍경
독일어로 '바덴'은 목욕을 뜻하는 단어로 보통 온천이 발달한 휴양지 이름에 붙는 경우가 많다. 비스바덴 역시 그중 하나인데, '비스'가 숲속이나 들판을 가리키기 때문에 비스바덴은 숲속의 온천이라는 의미를 지닌다. 실제로 도시 북부 쪽에 큰 숲이 있어 아름다운 풍광을 자랑한다.

는 소리는 아니지요. 다만 브람스의 작곡이 더 높은 경지에 올랐던 만큼 지난 작품들에서처럼 구성을 통째로 가져오지는 않았습니다.

옛날과는 다르네요.

그렇습니다. 이어지는 2악장은 1악장의 '영웅'다운 면모는 사라지고 줄곧 평온한 분위기가 유지됩니다. 드디어 고뇌에서 벗어난 것 같기도 하고 어찌 보면 비스바덴의 고요한 풍경이 펼쳐지는 듯하죠. 3악장은 강의를 맨 처음 시작할 때 함께 들었는데 설명을 덧붙일 필요 없이 아름답고도 '낭만적'이에요. 마지막 4악장은 다시 힘차게 몰아치는 듯하다가 평화롭게 마무리되면서 브람스의 다른 교향곡보다도 차분한 결말에 이르죠. 참 감동적인 곡입니다. 듣기도 좋지만 완성도 자체가 높지요. 브람스의 〈교향곡 3번〉은 앞선 여러 작품과 마찬가지로 큰 성공을 거뒀습니다. 지금도 브람스의 교향곡을 통틀어 가장 인기가 많고 인지도도 높은 곡이에요.

이제 브람스에게 성공은 너무나 당연해진 터라 찬사는 과감히 건너뜁시다. 대신 이 작품이 받았던 비난을 가져와 보겠습니다.

누가 또 악평을 했나요?

앞서 등장한 후고 볼프였어요. 후고는 〈교향곡 3번〉이 "넌더리 나게 진부하고 단조로우며, 기본적으로 잘못되기도 한 데다 괴팍한 작품"이라 폄하했죠. 하지만 후고의 이런 신경질적인 비난은 반향을 얻지는

못했습니다.

이어지는 교향곡

첫 번째 교향곡을 내고 난 후 얼마 지나지 않아 두 번째 교향곡을 썼던 것처럼 브람스는 〈교향곡 3번〉을 발표한 뒤 바로 〈교향곡 4번〉을 작곡했습니다. 안타깝게도 이건 브람스의 마지막 교향곡이 됐죠.

생각보다 브람스의 교향곡 수가 많지 않네요.

그건 브람스가 워낙 한 곡 한 곡 심혈을 기울여 썼기 때문일 거예요. 브람스의 마지막 교향곡인 〈교향곡 4번〉 Op.98은 "교향곡 역사에서 가장 강력한 성취를 이루어냈다"고 평가될 정도로 훌륭한 작품입니다. 그러면서도 여러 면에서 독특해요. 천천히 살펴볼게요.

한슬리크는 이 작품을 "어둠의 근원"이라고 표현했습니다. 그만큼 분위기가 전체적으로 어둡죠. 시간이 지나며 긴장감이 해소되는 게 아니라 더욱더 심각해져요. 말하자면 브람스의 〈교향곡 4번〉은 비극에 가깝다고 할 수 있습니다.

제 생각이지만 브람스는 더 이상 베토벤을 모델로 삼는 걸 넘어 교향곡의 새로운 이상을 창조하고 싶었던 것 같아요. 브람스는 단조에서 장조로 나아가면서 승리의 결말을 끌어내는 베토벤의 구도를 아예 뒤집어 3, 4악장이 각각 상대적으로 밝고 화사한 장조에서 비극적인 분위기가 가득한 단조로 가도록 구성했습니다. 마지막 악장이 단조로

끝나는 교향곡은 결코 흔치 않아요. 있더라도 이 작품처럼 장엄하게
끝나진 않고요.

다른 작품이랑은 많이 다른 거네요.

네, 여기에 더해 브람스는 이 4악장에 퇴색해버린 지 오래된 파사칼리
아 형식을 가져오기도 했습니다.

파사칼리아요?

파사칼리아란 17~18세기에 유행했던 기악곡 형식으로 베이스, 다시
말해 저음 성부에서 짧은 주제를 반복하는 변주곡을 말합니다. 바흐
가 살던 시대까지는 자주 사용됐는데 고전주의 시대에 이르러 주제
의 성격 자체에 변화를 주는 '성격 변주'가 대세로 자리 잡으며 밀려나
게 됐죠. 그러니 브람스가 살던 시대에 파사칼리아는 그저 구시대의
유물일 뿐이었어요. 하지만 브람스는 한 세기 전의 구태의연한 방식으
로도 신선하면서 '현대적인' 소리를 만들어냈습니다.

오히려 과거 양식을 써서 파격을 노린 거군요.

그래서 이 작품은 당시에도 조금 어렵게 받아들여졌어요. 전문가인
지휘자 뷜로 또한 너무 어렵다 했으니 말 다 했죠.
그러나 뷜로가 이 뒤에 한 말이 더 중요해요. 뷜로는 이 곡이 "무척 새

롭고 대단히 개성적이며 첫 음부터 마지막 음에 이르기까지 에너지가 흘러넘친다"고 극찬하기도 했습니다.

브람스는 인연이 많은 마이닝겐에서 1885년 10월 25일 직접 지휘를 맡아 이 작품을 초연했어요. 이 시기 마이닝겐에는 스물한 살 된 젊은 부지휘자 리하르트 슈트라우스가 있었습니다.

바그너와 리스트의 계통을

1910년 마흔여섯 살의 리하르트 슈트라우스 사진
리하르트 슈트라우스는 교향시 〈자라투스트라는 이렇게 말했다〉와 오페라 〈살로메〉로 유명하다.

잇는 신바그너주의자였던 슈트라우스는 브람스와는 완전히 다른 스타일의 음악가임에도 이때 브람스의 〈교향곡 4번〉에 엄청난 감동을 얻었다고 해요.

모든 젊은이가 브람스를 싫어한 건 아니었나 봐요.

노선이 다른 사람이라 할지라도 그 위대함을 인정하지 않을 수 없는 경지에 이르렀던 거죠. 브람스는 다음 해 봄까지 빈을 포함한 독일 주요 도시에서 쉼 없이 〈교향곡 4번〉의 공연을 이어갔습니다.

완전히 성공해서 매일을 바쁘게 보내는 게 보기 좋아요.

프랑크푸르트의 클라라

이 무렵 브람스의 나이는 벌써 쉰셋이었습니다.

우리처럼 브람스도 나이를 빨리빨리 먹네요.

그래도 브람스는 아직 정정했습니다. 사실 음악으로만 한정한다면 그 어느 때보다 좋았죠. 그러던 어느 날, 브람스가 〈교향곡 4번〉 공연을 위해 프랑크푸르트에 갔

1888년 예순아홉 살의 클라라 사진
클라라는 쉰아홉 살이던 1878년부터 일흔세 살이 되던 1892년까지 프랑크푸르트 음악원에서 일하면서 학생들을 가르쳤다.

을 때 일입니다. 브람스는 프랑크푸르트 음악원의 교수로 일하며 그곳에 8년째 거주 중이던 클라라를 방문했어요.

세상에, 클라라도 나이가 많이 들었을 텐데 일을 쉬지 않는군요.

클라라는 브람스에게 보낸 편지에서 "활동할 수 없을 때 우울해진답니다"라고 표현했을 정도로 부지런한 성격이었으니까요. 진업 연주자로 활동하기 힘든 나이가 되자 후학을 양성하기로 마음먹었던 겁니다. 이후 클라라는 죽을 때까지 프랑크푸르트를 떠나지 않고 가족들과

수많은 제자, 팬들에 둘러싸여 평화로운 노후를 보냈습니다.

브람스는 그런 클라라를 찾아갔던 거예요. 두 사람은 줄곧 편지로 서로의 근황과 작품에 대한 피드백을 주고받았긴 했지만 브람스가 빈으로 완전히 이주한 다음에는 좀처럼 만나기 힘들었으니 참으로 오랜만의 재회였습니다.

오랜 시간이 지났는데도 우정이 굳건한 게 보기 좋아요.

클라라는 브람스가 언제 어떤 곡을 작곡하고 있는지 항상 관심을 기울였고 브람스는 음악가로서 클라라의 의견을 신뢰했습니다. 두 사람은 연인 이상으로 서로를 의지하는 든든한 친구이자 동료였던 거죠.

툰 호숫가의 여름

이어지던 〈교향곡 4번〉의 공연도 슬슬 마무리가 되어 브람스는 평소처럼 작품에 집중할 수 있도록 여름휴가를 계획했습니다. 이때 선택된 휴가지는 스위스의 베른 근방의 툰 호수였죠.

괴롭히는 사람 하나 없이 저런 데서 휴가를 보내면 그만한 행복이 없을 거 같아요.

그렇죠? 브람스가 머문 숙소에서는 툰 호수의 이런 고요한 풍경을 한눈에 볼 수 있었다고 해요. 브람스는 이곳에서 여름을 보내며 작곡에 몰두했습니다. 이번 강의를 준비하면서 브람스가 간 여행지들을 모두 찾아봤는데 정말 하나같이 경치가 좋더라고요. 그중에서도 특히나

여름의 툰 호숫가 풍경
알프스 자락에 자리를 잡은 툰 호수는 빙하가 녹아서 만들어졌다. 투명한 수색을 자랑하는 툰 호수는 스위스의 많은 호수 중에서도 특별히 아름답다는 평을 받는다.

툰 호수를 마음에 들어 했던 브람스는 그다음 해 여름에도 이곳을 다시 찾아왔죠. 툰 호숫가에서 보낸 첫해에 브람스는 〈첼로 소나타 2번〉, 〈바이올린 소나타 2번〉, 〈피아노3중주 3번〉 등을 작곡했습니다.

두 번째 해에는 〈바이올린과 첼로를 위한 협주곡 a단조〉를 썼죠. 이 작품이 바로 이번에 우리가 다룰 곡이에요. 브람스의 마지막 오케스트라 작품이기도 한 이 곡은 〈이중 협주곡〉이라고 불리는데 여기서도 그 표현을 써보겠습니다.

제목을 보니까 바이올린이랑 첼로가 협연하는 거 같은데, 맞나요?

맞습니다. 바이올린과 첼로 두 솔로 악기가 이끌어가는 곡이죠. **이 작품의 2악장**에서 바이올린과 첼로가 한 옥타브 차이를 두고 노래하듯 연주하는 선율은 참으로 아름다워요.

협주곡은 독주 악기 하나만 있다고 생각하실 수도 있겠지만 이 곡처럼 여러 대를 사용하는 곡도 꽤 있습니다. 여러 대의 악기가 오케스트라와 함께 어우러지는 작품을 보고 합주 협주곡이라 하는데 이는 바로크 시대부터 이어져온 장르입니다. 고전주의 시대를 지나며 이러한 합주 협주곡은 거의 사라지고 독주 협주곡이 대세가 되죠.

브람스의 〈이중 협주곡〉은 전체적으로 소나타 형식을 활용하는 고전주의 시대 스타일이지만 독주 악기가 둘이다 보니 바로크 시대의 영향력도 느껴집니다. 사실 이 곡은 브람스가 오랫동안 교향곡으로 구상해오던 작품이었어요. 그러다 나중에 합주 협주곡으로 바뀐 거죠.

**1965년 런던 로열 앨버트 홀에서 열린
바이올리니스트 다비트 오이스트라흐와 첼리스트
므스티슬라프 로스트로포비치의 〈이중 협주곡〉
리허설 장면**
오이스트라흐와 로스트로포비치는 모두 소련
출신으로 20세기의 가장 뛰어난 연주자들로 꼽힌다.
로스트로포비치는 1974년 소련을 떠나 미국으로
망명했던 반면 오이스트라흐는 소련에 남았기 때문에
결국 1965년 〈이중 협주곡〉 연주가 두 사람이 함께
한 마지막 공연이 됐다.

생각을 바꾸지 않았으면 브람스의 〈교향곡 5번〉도 있었겠군요.

아까 브람스가 이 곡을 쓰기 한 해 전에 첼로 소나타와 바이올린 소
나타 그리고 피아노3중주를 작곡했다고 했죠? 그때 이런 바이올린과
첼로를 위한 실내악 작품들을 쓰면서 이 모든 것들을 아우를 수 있는
오케스트라 대곡에 욕심이 생겼던 것 같아요. 그런데 무엇보다 브람스
가 이 곡을 쓰게 된 데에는 요아힘의 역할이 컸습니다.

브람스와 요아힘의 우정

〈이중 협주곡〉을 작곡하고 있던 시기, 브람스는 요아힘과 사이가 서먹해진 상황이었어요.

그렇게 사이좋던 두 사람이 나이 먹어서 서먹할 일이 뭐가 있나요.

그게 좀 복잡해요. 이미 20여 년 전에 아멜리에 바이스라는 가수와 결혼해 살고 있던 요아힘은 원래 질투가 많은 성격이었대요. 아멜리에가 남자들과 말만 해도 눈에 쌍심지를 켠 채 달려드니 아멜리에는 가수 활동을 제대로 할 수 없었죠.

사람 좋은 줄로만 알았던 요아힘한테도 이런 구석이 있었네요.

결국 1880년에 사건이 일어났습니다. 요아힘은 아멜리아가 브람스의 친구이자 출판인이었던 짐 로크와 불륜을 벌인다고 의심하기 시작했어요. 사태는 걷잡을 수 없는 수준이 되어 부부 관계는 파국에 이르렀죠. 브람스가 보기에도 요아힘이 비이성적으로 보였나 봐요. 그래서 친구인 요아힘을 편들기보다 아멜리에를 동정했고 "요아힘은 자기나 타인을 무책임하게 괴롭히는 특이한 성격의 소유자"니 힘내라고 편지를 보냈다고 합니다. 브람스야 아멜리에를 위로한답시고 한 말이었겠지만 아멜리에는 요아힘과의 이혼 소송 중에 브람스가 보낸 편지를 증거로 제시했어요. 브람스가 워낙 유명 인사다 보니 그 의견이 판결에

영향을 줬고요.

요아힘이 곤란해졌겠어요.

네, 요아힘은 브람스가 자신을 배신했다고 생각해 브람스에게 절교를 선언했습니다. 30년 가까이 이어온 우정이 이런 일로 단절되는 게 너무 안타까웠던 브람스는 아무 일도 없었던 듯 이전처럼 친구에게 작품에 대한 의견을 묻곤 하면서 관계를 끊지 않으려 애썼죠. 열 번 찍이 안 넘어가는 나무 없다고 3년쯤 지나 브람스가 〈교향곡 3번〉을 쓸 때부터 요아힘의 마음이 조금씩 풀리기 시작해요. 그걸 계기로 브람스는 아예 요아힘을 위한 곡을 만들기로 하죠. 브람스는 곡을 만드는

과정에서 요아힘에게 몇 번이나 의견을 구하며 적극적으로 화해의 제
스처를 취했어요.

이 정도 정성이면 저 같아도 받아줬을 거 같아요. 사실 요아힘도 브람
스 없이 얼마나 쓸쓸했겠어요.

요아힘도 못 이기는 척 곡에 대한 의견을 보내면서 두 사람은 다시 친
구로 돌아갔습니다. 그렇게 1887년 〈이중 협주곡〉의 초연에서는 요아
힘이 바이올린 솔로를 맡아 연주했죠. 첼로는 요아힘의 동료 첼리스트
이자 브람스와도 친구인 로베르트 하우스만이 맡았고요. 브람스와 요
아힘의 절교를 누구보다 안타깝게 여겼던 클라라는 이 〈이중 협주곡〉
을 '화해의 협주곡'이라며 반겼다고 합니다.

이 곡을 쓰면서 바이올린은 요아힘, 첼로는 땅딸막한 브람스 자신이라고 말하곤 했대요. 바이올린과 첼로의 긴밀한 울림이 둘의 우정을 연상케 하는 건 당연하겠죠.

브람스의 모든 건 음악을 통해서 이루어지네요.

브람스의 친구들

이번에는 요아힘 말고도 브람스의 곁을 지켰던 친구 몇 명 더 얘기하려고 합니다.

펠링어 가족부터 시작할게요. 펠링어 집안은 일단 예술에 관심이 많았어요. 브람스와 연이 닿기 전부터 펠링어 집안과 엄청 가까운 사이였던 클라라의 소개로 알게 되어 1881년 이후에는 자식 세대인 리하르트 부부와 특히 가깝게 지냈죠. 리하르트는 전기 회사에 다니고 있었기 때문에 아직 빈에서 전등을 많이 쓰지 않던 시절에 브람스의 집에 전등을 설치해주기도 했어요. 오른쪽 그림에서 그 모습을 볼 수 있습니다.

브람스는 되게 옛날 사람인 거 같은데 전기를 썼다니 신선해요.

브람스는 19세기 말 막 발명됐던 기술들을 누렸지요. 발명왕 에디슨이 브람스의 목소리를 녹음하기도 했고요. 브람스의 그림보다 사진이 많은 것도 시대가 빠르게 변했다는 걸 말해주죠.

브람스가 살던 집
브람스가 작곡했을 때 사용했던 방으로 천장
가운데에 전등이 설치돼 있다. 오른쪽 벽면에는
베토벤 조각상이 있다.

이야기가 나와서 말인데 리하르트의 아내인 마리아 펠링어가 바로 사
진가였습니다. 마리아는 이 시기 브람스의 사진을 여러 장 남겼는데
우리로서는 참 다행인 일이지요.

브람스는 마리아의 아버지 크리스티안 라인홀트가 쓴 시에 음악을 붙
여 가곡을 만들기도 했습니다. 이렇듯 그 일가 전체와 절친했다는 데
서 이들이 혈혈단신이었던 말년의 브람스에게 진짜 가족이 돼줬다는

펠링어 가족과 브람스의 사진
앉아 있는 사람은 왼쪽 아래부터 리하르트 알베르트
펠링어, 마리아 펠링어, 브람스, 첼리스트 로베르트
하우스만이며, 뒤쪽에 서 있는 사람은 부부의 아들인
리하르트 2세와 로베르트 펠링어 형제다.

걸 알 수 있지요.

브람스가 인복은 많은 거 같아요.

한 음악가의 은퇴 선언

1890년 오십 대 후반이 되자 브람스는 굉장히 쓸쓸해했습니다. 더
높이 올라갈 곳도 없으니 한평생 열정을 쏟았던 음악조차 재미보다
는 부담으로 다가왔던 거 같고요. 결국 브람스는 〈**현악5중주 2번**〉
Op.111을 끝으로 은퇴를 결심합니다.

은퇴하기에는 너무 젊은 거 같은데… 건강에 문제라도 있었나요?

건강했어요. 하지만 알다시피 브람스는 완벽주의자잖아요. 더 이상
완벽한 작품을 만들 수 없다면 그만두자고 생각했던 거 같아요. 그저
평화롭고 안정된 생활을 원했던 거죠.
브람스는 1년 이상 정말로 아무런 창작 활동을 하지
않은 채 조용하게 지냈습니다. 모든 재산을 가난한
음악가들을 지원하는 기관에 기부한다는 식의 유언
을 남기기도 했고요.
그러던 1891년 브람스의 침묵을 깨게 만드는 사건이
일어납니다. 그건 새삼스러울 것도 없는 마이닝겐 궁
정 오케스트라의 공연이었지요. 그때 브람스를 감동
시킨 건 오케스트라의 부악장이었던 리하르트 뮐펠
트의 클라리넷 연주였습니다. 뮐펠트의 연주 솜씨가
어찌나 뛰어났는지 무기력증에 빠진 늙은 작곡가의
마음을 뛰게 했던 거예요.

얼마나 연주를 잘했으면 좋은 연주를 셀 수 없이 들
어본 노련한 작곡가를 감동하게 했을까요.

뮐펠트의 실력도 실력이지만 클라리넷이라는 악기도
브람스를 사로잡았죠. 클라리넷은 19세기 들어서 끊
임없이 발전을 거듭해 그 기량을 훌쩍 높인 악기 중

B♭ 클라리넷

하나였거든요.

뮐펠트는 원래 바이올리니스트에서 클라리넷 연주자로 전업한 케이스였는데 감정 표현에 뛰어난 바이올린의 연주 방식을 클라리넷에 그대로 적용하면서 본인의 연주 방식을 만들 수 있었어요. 뮐펠트의 클라리넷 연주는 음색이 아름다웠던 데다 해석 또한 탁월해서 그에 따를 사람이 없었다 합니다.

그래서 브람스 같은 원로 음악가에게 새삼스레 감동을 줄 수 있었던 거군요.

〈클라리넷5중주〉

큰 감명을 받은 브람스는 은퇴를 번복하고 클라리넷을 위한 작품을 만들어야겠다고 생각해요. 이때부터 브람스는 생애 처음으로 클라리넷을 위한 실내악곡을 쓰기 시작해 잇달아 클라리넷3중주, 5중주, 클라리넷 소나타 등 총 네 곡을 작곡했습니다. 그 가운데 **〈클라리넷5중주〉 Op.115**는 브람스 만년의 창작력이 종합됐다 해도 과언이 아닐 정도로 훌륭한 작품입니다.

뮐펠트의 연주를 듣지 않았다면 이런 명곡도 없었겠네요.

다행스러운 일이죠. 이 곡은 총 4악장으로 되어 있습니다. 소나타 형식인 1악장은 뒤로 갈수록 집시음악이 떠오를 정도로 자유롭게 진행되

지만 마지막 4악장은 다시 1악장의 주제를 연주하면서 확실하게 통일감을 선사하죠. 전체적으로 여유가 느껴지면서도 독창성도 뛰어나요. 더불어 클라리넷이 가지고 있는 따뜻하고 부드러운 음색과 함께 알듯 말듯 황량함이 감돌아서 비극적인 한편 숭고한 느낌마저 듭니다. 그리고 역시 브람스답게 헝가리 민요의 색채가 드러나는 부분도 있죠. 그 외에도 다양한 형식이 반영돼 어딜 봐도 충실하게 작곡했다 할 만해요.

왠지 브람스가 이 곡을 작곡하면서 진심으로 즐거웠을 거 같아요.

그럴 거 같죠? 이 곡은 브람스가 말년까지 새로움을 추구했다는 증거이기도 합니다.
브람스는 뮐펠트의 연주를 처음 들은 지 7개월 만에 이 곡을 뚝딱 작곡했어요. 역시 초연은 마이닝겐 궁정에서 이뤄졌죠. 이때 클라리넷 연주는 뮐펠트가 맡았고, 바이올린은 요아힘이, 첼로는 〈이중 협주곡〉을 초연했던 하우스만이, 나머지 파트는 마이닝겐 오케스트라 단원이 연주했습니다.

최고의 라인업이었겠어요.

네, 반응도 무척 뜨거웠어요. 모차르트 이래 최고의 클라리넷 작품이라는 평을 받으면서 브람스는 함성 속에 섰습니다. 이와 함께 다시 작곡을 시작할 힘을 얻을 수 있었죠.

복귀하는 데 머쓱하진 않았겠어요. 폼 나네요.

브람스는 젊은 시절 작곡한 작품들을 개작하는 것으로 작곡 활동을 재개합니다. 이때 브람스가 작업한 곡이 1850년에 써뒀던 열세 개의 미발표 캐논 작품이에요. 이 이후로는 교향곡이나 협주곡 같은 큰 규모의 작품

마리아 펠링어가 찍은 브람스의 사진

보다 과거 작품을 손보거나 규모가 작은 소품들을 위주로 작곡했죠. 이미 정점을 찍어 더는 올라갈 수 있는 곳이 없어 보였던 브람스의 음악은 점점 더 큰 성공을 거둡니다. 베토벤 말고는 아무도 브람스의 위상에 도전할 수 없었지요. 하지만 그런 브람스에게도 생의 마지막이 다가오고 있었습니다. 쓸쓸하지만 끝까지 이어가 보겠습니다.

필기노트

브람스는 원숙미와 관록이 돋보이는 작품을 만들어내면서 자신의 시대를 넘어 역사에 이름을 올리는 거인이 된다. 하지만 나이가 들면서 창작력이 소진됐다고 생각한 브람스는 은퇴를 결심한다. 그러나 클라리넷이 브람스에게 다시 열정을 불러일으켰고 결국 브람스는 작곡 활동을 재개한다.

〈교향곡 3번〉 브람스의 교향곡 중 가장 짧지만 브람스의 원숙미가 돋보이는 작품.
참고 3악장은 영화 〈이수〉의 OST에 삽입됨.

자신의 좌우명 "자유롭지만 행복하게(Frei aber Froh)"의 앞글자를 딴 F-A♭-F 주제로 시작.

베토벤과 슈만을 참고했지만 구성을 통째로 가져오지 않았음.
⋯➤ 자신만의 방식으로 크게 성공함. 이후로 브람스를 향한 비난은 힘을 얻지 못함.

〈교향곡 4번〉 완성도가 높으면서도 여러 면에서 독특한 작품. 분위기가 전체적으로 어두움.

4악장에서 한 세기 전에 자주 사용됐던 파사칼리아 방식을 사용.
참고 **파사칼리아** 저음 성부에서 짧은 주제를 반복하면서 그 주제를 다른 성부에서 변주해가는 방식.
⋯➤ 옛 방식으로 현대적인 소리를 만들어냄.

〈바이올린과 첼로를 위한 협주곡 a단조〉 요아힘과의 관계 회복을 위해 작곡함. 바이올린을 요아힘으로, 자신을 첼로로 비유함.

바로크 시대의 협주곡처럼 여러 악기가 같이 연주하는 합주 협주곡의 형식을 사용.

본래 〈교향곡 5번〉으로 구상했으나 결국에는 협주곡으로 완성됨.

은퇴를 번복 오십 대의 브람스는 〈현악5중주 2번〉을 끝으로 은퇴를 결심함. 이후 리하르트 뮐펠트의 클라리넷 연주에 매료돼 작곡을 재개.

〈클라리넷5중주〉 브람스 만년의 창작력이 종합됐다고 할 수 있는 작품. 독창성이 뛰어나고 비극적이면서 숭고함. 브람스 특유의 변주 방식이 돋보임.

슈만과 브람스가 미래로 보낸 편지

예술가의 삶은 옛날이야기가 되었지만
그들이 남긴 음악은 우리의 모든 계절과 같이 흐른다.
영원 속에서 세 사람은 같이 걷는다.

환멸의 습지에서 가끔 헤어나게 되면은
남다른 햇볕과 푸름이 자라고 있으므로 서글펐다

서글퍼서 자리 잡으려는 샘터 손을 담그면
어질게 반영되는 것들 그 주변으론
색다른 영원이 벌어지고 있었다

- 김종삼, 「평범한 이야기」

03

독수리의
마지막 비행

#클라라 #《네 개의 엄숙한 노래》
#《오르간을 위한 열한 개의 코랄 전주곡》

1896년 1월 베를린에서 자신의 피아노 협주곡 두 곡을 지휘한 걸 마지막으로 브람스는 연주자이자 지휘자로서 은퇴를 선언했습니다. 더는 무대에 오르지 않았죠. 브람스의 나이가 예순셋이었으니 여기저기 불려 다니며 연주하고 싶지 않을 법했어요.

그럼 이제는 정말 작곡만 하는 거예요?

네, 이때 쓴 작품을 같이 살피며 브람스와의 마지막을 준비해봅시다.

《네 개의 엄숙한 노래》

브람스가 이즈음 작곡한 곡들 중에는 슬픈 곡이 많습니다. 오랫동안 알고 지내던 소중한 친구들이 하나둘씩 곁을 떠나가던 그때 브람스는 그 영원한 이별을 쉽게 견디지 못했거든요.

소중한 사람들을 기억하며 슬픈 곡들을 작곡한 거군요.

이 시절의 대표작 《네 개의 엄숙한 노래》는 가곡입니다. 네 곡의 가사는 모두 성경에서 가져온 것들이라 곡의 분위기가 전체적으로 엄숙하고 진지해요. 브람스는 이 작품에 이르러 낭만주의적인 감성을 꾹 누른 채 바로크 시대로 회귀하고 있습니다. 인생에 대해 숙고하게 만드는 이 곡은 약간 따뜻한 느낌을 주는 바로크 양식이 정말 잘 어울리죠. **첫 번째 곡인 〈사람에게 닥치는 것이 짐승에게 닥치는 것과 같으니〉부터 살펴볼까요?** 참고로 이 곡은 구약성경 전도서 3장을 다루고 있답니다.

사람에게 닥치는 것이 짐승에게 닥치는 것과 같으니, 곧 같은 일이 그들에게 닥친다. 사람이 죽는 것처럼 짐승도 죽는다. 사람이나 짐승이나 목숨이 하나이기는 마찬가지다. 사람이 짐승보다 더 나을 것도 없으니 모든 것이 허무하구나.

모두가 한곳으로 되돌아간다. 모두가 흙에서 나왔으니 모두가 흙으로 돌아가는 것이다.

사람의 영혼은 위로 올라가고 짐승의 혼은 땅속으로 내려간다고 하는데 그것을 누가 알겠는가?

이렇듯 사람이 기쁘게 자기 일을 하는 것보다 더 나은 것이 없음을 내가 알았다. 그것이 그가 받은 몫이기 때문이다. 그가 죽은 뒤에 무슨 일이 일어나는지 알고 싶다고 누가 그를 다시 데려올 수 있겠는가?

첫 번째 곡의 가사는 모든 것에 때가 있고 사람이나 짐승이나 죽고 나면 흙으로 돌아간다는 내용이죠. 허무해 보일 수 있지만 인생의 후반 부쯤 가면 누구나 얻는 교훈이기도 합니다.

이렇게 듣다 보니까 〈독일 레퀴엠〉이 떠오르는데요.

두 작품 다 죽음을 다룬다는 점도 그렇지만 브람스가 직접 성경에서 가사가 될 만한 구절들을 가져왔다는 점과 망자의 넋을 위로하면서 남겨진 이의 마음을 보듬어준다는 지점에서도 비슷합니다. **마지막 노래 〈내가 만일 사람의 언어와 천사들의 말을 할지라도〉를** 🔊 들어보면 이게 어떤 말인지 알 수 있을 거예요.

내가 만일 사람의 언어와 천사들의 말을 한다 할지라도 내게 사랑이 없으면 울리는 징이나 소리 나는 꽹과리와 같을 뿐이다.

내가 만일 예언하는 은사를 가지고 있고 모든 비밀과 모든 지식을 알고 또 산을 옮길 만한 믿음을 가지고 있다 할지라도 내게 사랑이 없으

면 나는 아무것도 아니다.

내가 만일 내가 가진 모든 것으로 남을 돕고 또 내 몸을 불사르게 내 줄지라도 내게 사랑이 없으면 나는 아무 소용이 없다.

지금은 우리가 거울에 비추어 보듯 희미하게 보지만 그때에는 얼굴과 얼굴을 맞대어 볼 것이다. 지금은 내가 부분적으로 알지만 그때는 주 께서 나를 아신 것 같이 내가 온전히 알게 될 것이다.

그러므로 믿음, 소망, 사랑, 이 세 가지는 언제까지나 남아 있을 것인 데 이 가운데 가장 위대한 것은 사랑이다.

결국 브람스는 사랑을 말합니다. 가장 위대한 건 사랑이라고 강하게 외치는 부분은 참 감동적이죠.

죽음은 허무해도 그 짧은 삶에서나마 사랑하자… 이런 건가 봐요.

누구나 할 수 있는 말이긴 해도 실제로 이루기란 참으로 어려운 건데 오래된 구절들이 주는 힘은 언제나 강력하죠. 이 작품은 단순하면서 도 그 안에 엄청난 내공을 품고 있어요. "가곡 역사상 최고의 보물"이 라고 불리는 이유죠.

클라라가 떠나다

이 작품이 완성된 건 1896년 5월 7일, 브람스의 생일이었습니다. 그리고 2주 후 클라라가 일흔일곱의 나이로 세상을 떠나요.

클라라가요?

이 무렵 클라라는 눈에 띄게 쇠약해져 있었습니다. 몇 년간 류머티즘으로 거동도 불편했던 데다가 몇 달 전부터는 귀도 들리지 않았으니까요. 그러던 이해 3월엔 상태가 심각하게 나빠져 주변에서는 마음의 준비를 하던 참이었죠. 브람스도 이때 마지막으로 클라라를 찾아가 작별 인사와 위로를 전했습니다. 이 만남을 계기로 클라라의 죽음을 예감한 브람스는 《네 개의 엄숙한 노래》를 작곡하기 시작해요. 이건 클라라에게 바치는 작품이었죠.

5월 20일, 클라라의 사망 소식을 전해 받은 브람스는 클라라의 마지막 길을 배웅하러 프랑크푸르트로 떠났습니다. 하지만 감정의 동요가 너무 컸던 나머지 그만 열차를 놓치고 말아요. 클라라의 장례식조차 참석하지 못한 브람스는 멀리서 사랑하는 사람을 영원히 떠나보내며 숨도 제대로 쉬지 못할 만큼 울었습니다. 이때 브람스는 친구에게 "나는 오늘 내가 진정으로 사랑했던 오직 한 사람, 그 사람을 묻었다"고 말했다 해요.

그렇게 많은 사랑을 했는데 그중 브람스가 진심으로 사랑했던 건 클

라라였나 봐요.

그렇죠. 브람스는 "이렇게 고독한데도 살아갈 가치가 있는가!"라고 할
만큼 클라라의 죽음을 받아들이기 힘들어했다고 해요.
《네 개의 엄숙한 노래》의 첫 번째 곡을 떠올려봅시다. 죽음은 누구에
게나 평등하게 찾아온다고 했죠? 브람스도 가사의 내용처럼 인생이
얼마나 허무한지 탄식합니다. 하지만 시간이 지나며 사랑은 떠나갔어
도 그 사랑이 아직까지 자신에게 살아갈 힘을 준다는 사실을 알게 돼
요. 이 곡에는 그 깨달음의 과정이 담겨 있죠.

바덴바덴 리히텐탈에 세워진 클라라 동상
클라라 슈만은 19세기 손꼽히는 피아니스트이자
교육자로서 현대의 피아니즘에도 큰 영향을 끼쳤다.
브람스는 클라라에게 평생 동안 열세 곡을 헌정했다.

감동적이긴 한데 그래도 슬프네요.

이로써 두 사람의 40여 년 인연도 끝을 맺게 됐습니다. 브람스는 평생 음악이라는 언어로 소통하며 누구보다 서로를 잘 이해했던 클라라를 잃은 뒤 서서히 무너져갔습니다.

브람스에게 찾아온 병

클라라의 장례식을 기점으로 브람스는 병세를 보이기 시작했습니다. 살이 급격하게 빠지고 황달도 심해지는 탓에 누구나 브람스의 건강을 걱정할 수밖에 없는 상황이었어요. 브람스의 병은 간암이었습니다. 하지만 브람스 본인은 덤덤했어요. 여름이 되자 브람스는 평소처럼 작곡을 이어갔죠.
이때 작곡한 작품이 《오르간을 위한 열한 개의 코랄 전주곡》입니다. 코랄 전주곡이란 루터 교회에서 다 같이 찬송가인 코랄을 합창하기 전에 연주되던 오르간 독주곡을 말합니다. 그래서 이 작품을 구성하는 열한 개의 곡도 루터교 찬송가의 선율을 사용했어요.

브람스 작품 중에 오르간곡은 처음 보는 거 같아요.

바흐를 좋아했던 브람스는 바흐의 곡을 참고삼아 오르간곡을 여러 개 만들었습니다. 이 작품 또한 바흐의 《오르겔뷔흘라인》 BWV599 ~644를 모델로 만들어졌죠.

브람스가 그냥 우연히 오르간을 선택한 건 아니었어요. 브람스는 오르간만큼 죽음에 어울리는 악기가 없다고 생각했는지 가까워져오는 죽음을 암시하기 위한 수단으로 오르간을 택했습니다. 저는 이 작품이 브람스가 음악으로 남긴 유언이라 생각해요.

유언이라는 건 자기 재산을 누구에게 주라고 쓴 거 아닌가요?

틀린 말은 아니지만 원래 유언이란 죽음에 이르러 남기는 말이죠. 이 작품을 유언이라 할 수 있는 까닭은 기초가 된 찬송가에 세상을 떠나는 자의 마음이 담겨 있기 때문입니다. 특히 **세 번째 곡 〈오, 세상이여 나는 이제 너의 곁을 떠나야 하네〉**를 보면 그런 특성을 잘 알 수 있어요.

제목을 보니까 브람스가 이때 자기 죽음을 예감했다는 게 와닿아요.

브람스는 이 작품에서 고난과 악함으로 가득한 세상을 떠나 새로이 맞이하는 천국이 얼마나 찬란할지 기대감을 밝히고 있습니다. 그러면서도 죽음을 맞이해야 한다는 두려움과 망설임이 곳곳에 엿보이는 등 깊이가 남다른 곡이기도 해요. 과거와 당대의 형식이 독특하게 결합돼 있어 과연 브람스의 개성을 느낄 수 있고요.
언뜻 들어서는 바로크 시대 음악이랑 다를 바 없이 들리는데 각 곡을 자세히 살펴보면 그렇지 않습니다. 가사에 담긴 내용을 다양한 방식으로 표현하면서 음악으로 죽음에 대한 본인의 생각을 정리한 듯하거

든요. 조금 더 자세히 다뤄볼게요. 세 번째 곡에 사용된 코랄의 가사는 다음과 같습니다.

> 오, 세상이여 나는 이제 너의 곁을 떠나야 하네.
> 나의 외로운 여정을 달려가 영원한 아버지의 나라에 이르려 하네.
> 나의 영혼을 체념하고 나의 몸과 생명을 자비로우신 아버지 손에 맡기려 하네.

가사의 첫 행이 시작되는 도입부는 비슷한 선율이 동시에 진행돼요. 그러다 두 번째 행 즈음해서 이게 하나로 합쳐지는데 현세에서 신이 있는 세계, "영원한 아버지의 나라"로 넘어가는 걸 표현하는 거죠. 하지만 내세로 나아가는 길이 쉽지는 않습니다. 중간중간 박자가 많이 바뀌는 건 물론 당김음이나 반음계 화음이 등장하며 자꾸 매끄러운 진행을 방해하니까요. 이는 어떻게 보면 죽음을 거부하는 인간의 마지막 저항으로도 해석할 수 있을 거 같습니다.

브람스 마음에 이입이 돼요. 죽고 싶은 인간이 어디 있겠어요.

더욱이 《오르간을 위한 열한 개의 코랄 전주곡》의 마지막 곡은 3번 곡과 동일한 제목으로, 같은 코랄이 사용됐어요. 그런데 테마 선율은 다르지 않아도 진행은 완전히 다르죠. 세 번째 곡에서 죽음을 거부하

는 모습이 강조됐다면 열한 번째 곡에서는 세상과의 작별을 담담히 받아들이는 태도가 강합니다. 특히 마지막 행에서 쉼표를 여러 번 등장시키며 망설이는 듯 하지만 마침내 소리가 작아지며 안정적이게 끝을 맺는 건 모든 걸 "아버지 손에 맡기"고 죽음을 겸허히 인정하는 모습을 떠올리게 해요.

결론은 편안히 죽음을 맞이한다는 거네요.

네, 브람스 본인이 삶을 정리하면서 남기는 소회가 음악으로 표현된 거죠. 그래서 이 곡을 유언이라 한 겁니다.

두 개의 장례식

1896년 가을《오르간을 위한 열한 개의 코랄 전주곡》작곡을 마친 브람스는 전과 같은 건강을 되찾지는 못했어도 친구와 식당에서 식사하거나 음악회에 참석하는 것 같은 일상생활은 어느 정도 가능했던 걸로 보여요.

이 시기 브람스는 노르웨이의 작곡가 에드바르 그리그와 많은 시간을 보냈는데 그리그는 브람스가 암 투병하고 있다는 사실을 전혀 눈치채지 못했대요. 브람스는 누구보다 태연하게 지내려 노력했습니다. 자신의 안색을 보고 걱정하는 친구들에게 자기가 맛있는 걸 많이 먹어 생기는 '부르주아 황달'에 걸렸을 뿐이라 농담했을 정도로요.

혼자 외롭게 투병한 거네요.
그럴 때는 걱정을 받아도
될 텐데 말이에요….

동의합니다. 한편으론 다른
사람에게 걱정 끼치고 싶지
않은 그 마음도 이해가 되
지만요.
같은 해 10월에는 빈의 또
다른 거장 브루크너가 숨을
거둬요. 바그너를 추앙했던
브루크너와 브람스 사이 접
점은 적었지만 브람스는 브
루크너를 존중하는 의미에
서 장례식에 참석했습니다.
그런데 이미 안에 사람이

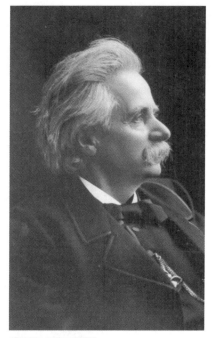

에드바르 그리그의 사진
1843년 노르웨이에서 태어난 그리그는 노르웨이의
쇼팽이라는 별명이 생길 정도로 피아노곡을 많이
썼던 작곡가다. 〈피아노 협주곡 a단조〉, 《페르귄트
모음곡》으로 잘 알려져 있다.

너무 많아서 들어갈 수가 없었던 모양입니다. 문 앞에 서 있었던 브람
스를 알아본 누군가가 안내하려고 했더니 브람스는 천천히 고개를 저
으면서 "신경쓰지 말게. 곧 내 관도 저곳에 있게 되겠지"라고 대답했다
고 해요.

죽음이 다가오고 있다고 생각했나 봐요.

그다음 해 3월 브람스는 빈에서 열린 〈교향곡 4번〉의 연주회에 참석해 영광스러운 박수갈채를 받았습니다. 자신의 마지막 교향곡에 감동해 환호하는 사람들을 보고 어떤 생각을 했던 걸까요? 브람스는 공연

후 이어지는 사람들의 찬사 속에서 속절없이 눈물만 흘렸습니다.

온갖 감정이 떠올랐을 거 같네요….

며칠 후 브람스는 친한 친구인 요한 슈트라우스 2세의 새 작품 초연을
보러 갔으나 이미 생의 기력이 다했던 건지 자리를 끝까지 지키지 못
했어요. 그러곤 크게 앓기 시작해서 다시는 침대에서 일어나지 못했
죠. 이제 마지막 시간이 찾아온 겁니다. 1897년 4월 3일 브람스는 많
은 벗의 배웅을 받으며 세상과 작별을 고했습니다. 64년의 삶이 마침
내 막을 내린 거예요.
빈 악우협회에서 주최한 장례 예배에서 목사는 브람스를 이렇게 평했
어요.

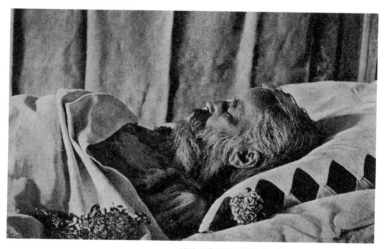

사망 직후 찍힌 브람스의 사진

> 진정으로 아름다운 예술의 대제사장 그리고 음의 왕국의 강력한 지도자.
> 아름다운 선율로 가득 찬 영혼은 마지막 숨을 내쉬었고 이 고귀한 이는 지
> 상에서의 고난을 마쳤습니다. 요하네스 브람스라는 대가는 영으로써 죽음
> 에 이르지 않았고, 죽음을 극복하여 순수한 협화음과 평화가 가득한 밝고
> 더없이 행복한 세계로 나아갔습니다.

브람스에게 어울리는 평가네요.

브람스의 시신은 빈 중앙 묘지에 묻혔습니다. 이곳엔 베토벤과 슈베르
트의 무덤이 이웃해 있었죠. 브람스는 자신이 존경해 마지않던 클래식
의 큰 별들 곁에서 영면에 들었습니다.

자기 자리를 마음에 들어 했을 거 같네요.

두 사람이 남긴 유산

브람스의 긴 삶을 따라 꽤 먼 길을 왔네요. 이번 강의는 슈만부터 시
작해 브람스까지, 19세기 전체를 쭉 훑었다고 해도 과언이 아니에요.
두 음악가는 낭만주의라는 시대와 호흡하며 자신이 새로운 시대를 써
내려갔죠.
슈만은 누구보다 문학적인 작곡가였습니다. 가곡과 교향곡 등 수많은

장르에서 특별한 작품을 남겼죠. 특유의 상상력으로 가득 찬 슈만의 작품 세계는 낭만주의 시대를 고스란히 반영하고 있어요. 그리고 슈만은 옛 형식을 자신의 음악에 풀어냈고 이는 결국 브람스에게로 이어지게 됩니다.

브람스는 이렇게 이어받은 전통적인 형식이라는 유산 속에 새로운 요소를 끌어들이면서 옛 대가들과의 비교를 피할 수 없었습니다. 하지만 그 싸움에서 당당히 승리를 거뒀죠. 브람스를 한마디로 표현하면 '보수적인 개척자'라 할 수 있을 거 같아요.

이처럼 브람스에 대해 이야기하다 보면 슈만을 언급하지 않을 수 없어요. 이번 강의에서 슈만과 브람스를 같이 다룬 이유 역시 두 사람 사이의 직접적인 연결고리가 있기 때문이었습니다.

클라라도 있었고요.

그렇죠. 슈만과 브람스, 클라라와 슈만, 클라라와 브람스… 이들 사이에 있던 가장 핵심적인 키워드는 역시 '음악'이었습니다.

우리는 음악으로 베토벤과 슈베르트, 슈만 그리고 브람스를 한데 이었죠. 그 뒤로도 명맥은 이어져 알렉산더 폰 쳄린스키, 막스 레거, 아르놀트 쇤베르크, 페루초 부소니, 파울 힌데미트 같은 젊은 작곡가들은 꼭 브람스가 그랬던 것처럼 앞 세대의 브람스가 일궈놓은 음악적 유산에 자신의 독창성을 더해 새 시대 음악을 만들었습니다. 이로써 브람스가 작곡가들에게 미친 영향력은 20세기 후반까지 약해지지 않았지요.

쉽지 않은 길을 택했지만 보란 듯 성공했던 거네요.

작곡가 쇤베르크는 아주 작은 동기를 가지고도 곡 전체를 부족함 없이 이끌어가는 브람스의 능력에 찬사를 보내며 브람스가 20세기의 자유로운 음악 언어로 가는 길을 열었다고 평가했습니다. 쇤베르크가 이렇게 말한 이후 브람스를 무너뜨리려는 시도는 사라졌어요.

역시 모든 건 시간이 증명해주나 봐요.

시간이 흘러 브람스가 보수적이냐 진보적이냐 하는 논란은 이제 더이상 중요하지 않아요. 브람스의 작품을 듣다 보면 언제나 그 안에 낭

만주의 시대에 걸맞은 열정과 아름다움이 숨겨져 있다는 사실을 깨닫게 되니까요.

요즘 청중들은 브람스의 음악에 담긴 깊이 그 자체에 매료되는 경우가 많은 것 같습니다. 저는 슈만과 브람스 작품 모두 훨씬 이후에 태어난 우리에게도 여전히 큰 감동을 준다는 사실이 문득 신기할 때가 있어요.

저도 두 사람 작품 다 듣기 좋았어요.

빈의 카를 광장에 자리 잡은 브람스 조각상
브람스가 살던 집에서 멀지 않은 곳에 있는 이
조각상은 브람스가 사망한 1897년부터 기금 후원을
받아 제작돼 11년 후인 1908년 공개됐다.

다행이네요. 두 사람의 인생과 음악이 여러분에게 조금이라도 남았기를 바랍니다. 슈만과 브람스의 아름다운 음악이 당신의 모든 계절과 함께하길 바라면서 이번 강의를 마무리하겠습니다.

필기노트

말년의 브람스는 연주 무대에서 은퇴하고 작곡에만 몰두했다. 브람스가 클라라와 자신의 죽음을 예감하고 쓴 곡에서는 비장함이 묻어난다. 슈만과 브람스의 음악은 여전히 큰 감동을 주고 있다.

브람스의 노년 브람스는 1896년 1월 무대에서 은퇴한 후 작곡에만 집중.

《네 개의 엄숙한 노래》 클라라의 죽음을 예감하고 작곡한 곡. 낭만주의적 감성을 누르고 바로크풍의 양식으로 회귀함. 가사를 성경에서 인용했음. 클라라의 죽음을 겪고 나서 브람스가 느꼈던 심정의 변화가 기록돼 있음.

 예 〈사람에게 닥치는 것이 짐승에게 닥치는 것과 같으니〉, 〈내가 만일 사람의 언어와 천사들의 말을 할지라도〉

 ⋯→ 가곡 역사상 최고의 보물이라는 평가를 받음.

《오르간을 위한 열한 개의 코랄 전주곡》 합창곡 전에 연주되는 짧은 오르간곡들. 브람스 자신의 죽음을 예감해 오르간을 선택함. 반음계, 당김음, 전조 등으로 죽음에 대한 생각을 표현함.

 ⋯→ 브람스가 음악으로 쓴 유서라 할 수 있음.

 예 〈오, 세상이여 나는 이제 너의 곁을 떠나야 하네〉

슈만과 브람스 슈만과 브람스는 음악을 통해 많은 것을 주고받음.

슈만은 누구보다 문학적인 작곡가로 낭만주의 시대 음악을 대변. 슈만의 유산은 브람스에게까지 이어짐.

브람스는 '보수적인 개척자'로서 옛 대가들의 방식으로 새로운 음악을 써서 승리를 거둠. 쇤베르크가 브람스에게 찬사를 보낸 이후 브람스를 무너뜨리려던 시도는 사라짐.

 ⋯→ 슈만과 브람스의 음악은 여전히 큰 감동을 주고 있음.

슈만 작품 목록

책에서 다룬 슈만의 작품 목록입니다.

〈피아노4중주〉 Op.47

〈아베크 변주곡〉 Op.1

《카니발》 Op.9

〈교향적 연습곡〉 Op.13

〈피아노 소나타 1번 f#단조〉 Op.11

〈환상곡〉 Op.17

《어린이 정경》 Op.15

 └〈트로이메라이〉

《크라이슬레리아나》 Op.16

《시인의 사랑》 Op.48

 └〈너무나 아름다운 5월에〉

 └〈장미, 백합, 비둘기, 태양〉

 └〈나 원망하지 않으리〉

 └〈맑게 갠 여름 아침에〉

 └〈오래된 불길한 노래들〉

《미르테의 꽃》 Op.25

 └〈헌정〉

〈교향곡 1번〉 Op.38

〈피아노 협주곡 a단조〉 Op.54

〈괴테 '파우스트'의 장면들〉 WoO 3

〈첼로 협주곡 a단조〉 Op.129

〈교향곡 3번〉 Op.97

〈F–A–E 소나타〉 WoO 22

《분테 블레터》 Op.99

브람스 작품 목록

책에서 다룬 브람스의 작품 목록입니다.

사진 제공

1부

⟨이수⟩(1961)의 한 장면 ⓒMoviestore Collection Ltd / Alamy Stock Photo

로미오와 줄리엣 ⓒHugues Merle

파리의 노트르담 대성당 ⓒLivioandronico2013

노트르담 대성당의 날개 벽과 가고일 ⓒJoseph Cesare

노트르담 대성당의 내부 벽면 전체 ⓒViacheslav Lopatin / Shutterstock.com

스물여덟 살 브람스의 사진 ⓒGetty Images / GettyImageskorea

19세기 부르주아의 모습 ⓒPRISMA ARCHIVO / Alamy Stock Photo

슈베르트의 겨울 여행 ⓒLebrecht Music & Arts / Alamy Stock Photo

성문 앞 우물 옆 ⓒGoethezeitportal

2부

오늘날 츠비카우 전경 ⓒArTono / Shutterstock.com

어린 시절 슈만의 초상 ⓒDe Agostini via Getty Images / GettyImageskorea

츠비카우의 슈만 생가 내부 ⓒVwpolonia75

슈만의 문집 『황금빛 목장에서 따온 작은 꽃과 나뭇잎들』의 표지 ⓒRobert-Schumann-Haus Zwickau

드레스덴 시에 있는 카를 마리아 폰 베버의 동상 ⓒsvic / Shutterstock.com

하이델베르크의 풍경 ⓒleoks / Shutterstock.com

오늘날 아슈의 풍경 ⓒPecold / Shutterstock.com

피아노 앞에 클라라를 앉히고 가르치는 비크 ⓒLebrecht Music & Arts / Alamy Stock Photo

1835년 열여섯 클라라의 모습 ⓒPictorial Press Ltd / Alamy Stock Photo

2018년 빈 필하모니 카네기홀 공연 ⓒSteven Pisano

초봄 독일에서 흔히 볼 수 있는 들판의 풍경 ⓒAngela Marie

미르테꽃 ⓒForest & Kim Starr

클라라 슈만과 로베르트 슈만이 1850년 찍은 사진을 그린 그림 ⓒLebrecht Music & Arts / Alamy Stock Photo

독일 본에 세워진 베토벤 동상 ©Romas_Photo / Shutterstock.com

빈 중앙 묘지 경내에 있는 성당 ©Achim Wagner / Shutterstock.com

모스크바 크렘린 궁 ©Elena11 / Shutterstock.com

드레스덴 구시가지의 풍경 ©V_E / Shutterstock.com

현대 뒤셀도르프의 풍경 ©engel.ac / Shutterstock.com

로렐라이 바위를 휘감아 도는 라인강 ©Felix Koenig

3부

함부르크 부둣가의 풍경 ©Jonas Weinitschke / Shutterstock.com

요한과 크리스티아네의 사진 ©World History Archive / Alamy Stock Photo

오늘날의 라이프치히 음악원 ©Appaloosa

헝가리 수도 부다페스트 도심에 있는 리스트의 동상 ©Ivan Yohan / Shutterstock.com

본 중앙 우체국 앞에 서 있는 베토벤 동상과 여러 색으로 꾸며진 패러디 설치물들 ©Axel Kirch / CC BY-SA 4.0 (via Wikimedia Commons)

오늘날의 라이프치히 게반트하우스 ©Torben Knauer / Shutterstock.com

함부르크의 크리스마스 시장 ©Thorben Ecke

슈만이 뛰어내렸던 뒤셀도르프의 다리 ©Lebrecht Music & Arts / Alamy Stock Photo

슈만이 입원했던 정신 병원의 현재 모습 ©Hans Weingartz

벨기에 북부 오스텐드의 풍경 ©SL-Photography / Shutterstock.com

브람스와 클라라가 여행했던 로렐라이 ©Alice-D / Shutterstock.com

본에 있는 슈만의 묘비 ©Jule_Berlin / Shutterstock.com

데트몰트 성 ©Nikater

데트몰트 인근 토이토부르크 숲의 가을 ©Joel Wuestehube

브람스가 습작했던 캐논 악보 ©DigitalvisionVectors / GettyImageskorea

오늘날 괴팅겐의 풍경 ©Gerd Eichmann

4부

피아노 5중주의 구성 ©Heinz Bunse

바로크 시대의 호른과 트럼펫 ©Carlets

호른을 연주하는 모습 ©Stokkete / Shutterstock.com

빈 국립 오페라 극장과 주변 거리의 풍경 ⓒArcady / Shutterstock.com

리히텐탈의 풍경 ⓒHeiSpa / Shutterstock.com

1868년 스물세 살의 율리 슈만 ⓒLebrecht Music & Arts / Alamy Stock Photo

무지크페라인의 대공연장 ⓒAndreasPraefcke

브람스의 서재 ⓒLebrecht Music & Arts / Alamy Stock Photo

페르차하의 풍경 ⓒPetr Zidlicky / Shutterstock.com

5부

1987년 공연 리허설 중인 번스타인 ⓒBart Molendijk / Anefo

마이닝겐 극장 ⓒfoto-ed

마이닝겐에 있는 브람스 기념비 ⓒ Kramer96

빈 음악원 전경 ⓒShchipkova Elena / Shutterstock.com

1877년 엘리자베트 폰 헤어초겐베르크의 사진 ⓒLebrecht Music & Arts / Alamy Stock Photo

오늘날 비스바덴의 풍경 ⓒAndrey Shepetov / Shutterstock.com

여름의 툰 호숫가 풍경 ⓒThamrongsak,S / Shutterstock.com

1965년 런던 로열 앨버트 홀에서 열린 바이올리니스트 다비트 오이스트라흐와 첼리스트 므스티슬라프 로스트로포비치의 〈이중 협주곡〉 리허설 장면 ⓒErich Auerbach / Fotógrafo autónomo

브람스가 살던 집 ⓒDe Agostini via Getty Images / GettyImageskorea

바덴바덴 리히텐탈에 세워진 클라라 동상 ⓒGerd Eichmann

사망 직후 찍힌 브람스의 사진 ⓒPhoto 12 / Alamy Stock Photo

※ 수록된 사진들 중 일부는 노력에도 불구하고 저작권자를 확인하지 못하고 출간했습니다. 확인되는 대로 적절한 가격을 협의하겠습니다.

※ 저작권을 기재할 필요가 없는 도판은 따로 표기하지 않았습니다.